重繪臺北地圖

21世紀臺灣電影中的臺北再現

臺北地圖

黃詩嫻 著

目次
CONTENTS

摘要

　　本研究以2008-2017年的臺灣電影為研究對象，以十部代表性電影為文本，採用電影研究與文化地理學跨領域研究的「電影繪圖」法，討論「後海角時代」臺灣電影中的臺北都市再現。本研究討論影像臺北時間縱軸上的歷史深度與文化內涵，空間橫軸上的權力關係、階級差異、社會矛盾、多元流動、文化雜糅，共同組成電影所建構出的臺北帶有文化想像的「地圖」。

　　本研究首先回顧1950年代至21世紀初各個不同時期臺灣電影中的臺北影像特點，並總結21世紀電影中的臺北的新特點：首先，電影是城市行銷的產物並反映消費主義盛行，電影中的臺北成為消費的空間和體驗的場所；其次，電影呈現了臺北由西向東的軸線翻轉，電影中的臺北是一個資本全球化時代下的東亞大都會，同時電影越來越強調臺北的在地精神、城市認同與獨特的都市文化。第三，在全球化情境與全球跨地合拍合製的產製形態下，電影呈現了臺北的多元跨地流動。隨後本研究著重討論了這一時期電影中的臺北呈現何種權力關係、如何回應歷史以及如何應對全球化這三個面向

的議題：

　　首先，《不能沒有你》、《白米炸彈客》中的臺北是一個權力展演的都會空間，南部、鄉下來的邊緣人闖入以「博愛特區」為代表的臺北都市權力中心並發聲，其代表了南部、鄉土的力量在臺北的公共空間、中央權力中心擁有了話語權。而《停車》、《醉‧生夢死》中，都市邊緣又形成「邊緣權力」區，底層的黑社會、皮條客施展邊緣權力、維持底層「秩序」。臺北形成一個由中心到底層邊緣，層層剝削他人以自保的權力地圖，但在不同階層也看到社福人員、外來邊緣人與都市底層階級，都用臺北的空間實踐爭取自己的生命尊嚴、創造生存空間。

　　其次，電影建構了臺北的「記憶之場」，通俗電影中的商業空間與外省一代移民題材電影的歷史空間，成為兩種不同類型的「懷舊」空間，建構關於「臺北」與「家」的不同想像。《艋舺》、《大稻埕》建構臺北都市「記憶之場」的方式在於其強化了艋舺、大稻埕的地方性和歷史性，將喜劇與商業類型置入於臺北歷史悠久的兩個地區，通過再造歷史感而達成地方意義的追尋以及認同的召喚，但同時也體現了其歷史碎片化與膚淺性。《麵引子》、《風中家族》營造外省族群生命經驗中的生活空間、歷史空間，透過眷村歷史聚落的實際地理意義、重構的歷史違章建築的空間想像，以及特定電影符號強化外省族群共同體想像與「懷鄉」的歷史失落感。

　　第三，全球化時代的臺北的一個重要特點就是文化混雜，文化混雜更衍生出認同議題。臺北的全球化與在地性此消彼長、相互流動。這一時期電影中的臺北出現了眾多全球化流動下的他者族群，《臺北星期天》中菲律賓移工臺北的空間實踐與都市流動共同組成了電影中臺北的混雜，但資本與權力關係、全球化的流動空間使他們難以在臺北找到認同感、歸屬感以及「家」的社群想像，混雜並非造就臺北的都市包容性，反而造成了臺北的族裔剝削。《五星級魚干女》佐證了在後現代時空進一步壓縮的當代，臺北的歷史與現實、全球與在地進一步碰撞、融合、混雜。在這種「文化混合體」之中，藉由場域形成、文化遊走以及生活空間重新自我定義，臺北的主體認同並非在混雜中模糊，反而被不斷突顯與強化。

　　綜上，本研究重繪的臺北地圖，是一幅中心有中心權力、邊緣有邊緣權力的逐層剝削的權力分布地圖，是一幅承載了本省、外省等不同族群記憶與歷史失落感的記憶地圖，是一幅全球流動、族裔剝削、臺北主體認同突顯的多元文化混雜地圖。

關鍵詞：臺灣電影、臺北、地圖、後－新電影

第一章
緒論

第一節　研究動機與研究問題

一、研究動機

　　電影，20世紀以來日益複雜豐富又全球暢銷的文化形式；城市，當今全球舞臺上重要的政經群體與傳輸節點。兩者之間的關係，既平行交錯、彼此折衝，又互相建構，是個極富挑戰性的討論起點。[1] 以臺北為例，它既是臺灣的政治經濟中心，也是包羅萬象的文化集合體。臺北從未在臺灣電影史上缺席過，不少重要的臺灣電影都以臺北為背景或主角，回應臺北的複雜歷史，也建構臺北的多元文化。在全球化的洪流中，臺灣電影如何建構與刻畫臺北？本研究擬討論2008年以來臺灣電影中的「臺北」，考察當下臺灣電影如何建構臺北的想像社群、歷史記憶與文化主體；也就是研究電

[1] David B. Clarke編，林心如、簡伯、廖勇超譯，《電影城市》（臺北：桂冠，2004），頁 I 。

影如何描繪臺北的權力地圖、多元歷史地景與混雜文化主體。本研究中的「臺北」主要指臺北市，但由於以臺北為背景的電影有不少涉及臺北郊區、新北市等臺北都會邊緣，這些地理位置上的邊緣地區深刻影響著都市生活與流動、是臺北都會區的組成部分，因此本研究中的「臺北」為包括新北市在內的大臺北都會（metropolis）地區。

人們對於城市的想像，除了通過觸目可見的建築、道路、區域等等現實的地理環境來實現之外，更多的來自媒介中所呈現的。[2] 電影中的臺北最早可以追溯到1941年作為日本殖民政府的政治宣傳紀錄片的《南進臺灣》；1949年國民政府遷臺，在1950-1960年代的電影中臺北以大量違章建築出現並且被作為外省人的臨時居住地；在1970年代，隨著國民黨政策改變，電影中的臺北被當局打造為「首都」，並出現臺北都會電影的最早雛形，同時電影中的臺北已展露其現代性特徵；1980年代，隨著臺北快速的現代化發展，城市矛盾也日漸顯現，同時臺灣新電影運動拉開序幕，電影深刻揭露了臺北都市化過程中的人際關係、價值觀改變、環境問題以及隱藏的都會恐怖等；到了1990年代，臺灣電影中的臺北則主要呈現了急遽發展、變動的臺北都會後現代經驗。[3]

2　袁愛，〈媒介城市論〉，邵培仁等著，《媒介理論前瞻》（杭州：浙江大學出版社，2012），頁146-159。

3　參閱林文淇，〈世紀末臺灣電影中的臺北〉，廖咸浩、林秋芳編，《2004臺北學國際學術研討會論文集》（臺北：臺北市文化局，2006），頁113-126；

「臺北」隨著不同的歷史社會文化環境改變，在電影中被投射出不同的文化想像。

21世紀以來，臺灣面臨兩大外部的政經變革：首先，全球化資本主義進一步席捲，政治力與資本主義經濟力彼此消長，消費文化的突顯使得政治力逐漸式微。其次，中國大陸以大國崛起的姿態快速發展，兩岸形成新的開放競合形勢。在全球合拍合製、跨地消費的情境之下，電影如何再現這一新的政經環境之下的臺北都市，電影中的臺北如何因應全球、在地、國族、歷史、權力等議題，成為一個亟待研究的議題。

2008年在臺灣電影研究與電影中的臺北再現研究中可視為一個重要時間斷代：首先，從外部環境與電影產業的轉型來看，1998年起臺北市政府加入臺北電影節主辦行列，於臺北電影獎增設「百萬首獎」，臺北電影節的舉辦支持臺灣電影創作，擴展本地觀影視野。[4] 2008年臺北市電影委員會成立，城市行銷結合電影觀光，帶來前所未有的商機，電影中的臺北被刻意形塑為符合城市行銷期待的面貌。同時，2008年9月新聞局受《海角七號》票房激勵，修改「國產電

李清志，〈國片中對臺北都市意象的塑造與轉換〉，陳儒修、廖金鳳編，《尋找電影中的臺北》（臺北：萬象圖書，1995），頁20-26；林文淇，〈臺灣電影中的臺北呈現〉，陳儒修、廖金鳳編，《尋找電影中的臺北》（臺北：萬象圖書，1995），頁78-85。

[4] 臺北電影節網站http://www.taipeiff.taipei/Content.aspx?FwebID=113eab9d-8fae-4e6e-9ed9-06b9dd2f0648。

影片行銷與映演補助暨票房獎勵辦理要點」，票房5000萬以上的電影可獲票房收入五分之一的補助以拍攝下一部電影，[5] 亦形成激勵電影發展的機制。而21世紀又是資本和資源全球流動、科技與媒介高速發達的全球化時代，2010年兩岸簽訂ECFA協議，這一時期出現大量跨境合拍合製的電影，改變了臺灣電影的產製形態，對於臺灣電影的研究也應將新時代下的合拍電影納入其中。其次，從臺灣電影發展史來看，2008年《海角七號》的票房復興是一個歷史轉折點，1996-2006年臺灣本土電影在臺灣電影票房的占有率從未超過2.5%，而在2010年以後則從未低於10%。[6] 1982-1986年的臺灣新電影運動昭示了臺灣本土性認同的建立，以及對於都會發展過程中的社會和環境等問題的批判，「新電影」是臺灣電影史上最重要的一個發展階段。新電影運動結束後，「新新電影」一方面受到新電影的深遠影響，另一方面開始以市場為考量，向商業化、市場化轉型，呈現出一定的多元性。而本研究所聚焦的「後－新電影」指的是2008年之後的新的歷史時期，這一時期的電影被學界稱為「後海角時代」、「後－新電影」[7] 或「新臺灣電影」[8] 時代。同時由

5 張靄珠，《全球化時空、身體、記憶：臺灣新電影及其影響》（新竹：國立交通大學，2015），頁xxxiv。

6 資料來源於臺灣電影網http://www.taiwancinema.com/ct_75032_265。

7 〈美學與庶民：2008臺灣「後新電影」現象國際學術研討會〉，2009年10月29-30日，臺北：中研院。

8 黃仁編著，《新臺灣電影：臺語電影文化的演變與創新》（臺北：商務印

於不同學者的提法不同，本研究在引述時均以學者的提法為準，本研究中所提「後海角時代」、「後－新電影」或「新臺灣電影」均指2008年以後至今的電影時期。在使用時則在強調《海角七號》之後的電影風格轉變或電影文化現象時採用「後海角時代」，在討論這一時期電影與1980-1990年代的發展變化時採用「後－新電影」。「後海角時代」出現了一系列具有本土精神、「庶民美學」風格的通俗商業電影，臺北的歷史記憶在消費文化和城市行銷主導下形成「懷舊」商品，同時，電影中的臺北被席捲入全球化浪潮之中，進一步形成臺北的歷史與當下、全球與在地的文化混雜。

2008年以來的「後－新電影」可視為臺灣電影史上的一個新時期，本研究將以2008-2017年的臺灣電影為研究範疇，[9] 以「電影繪圖」方法，主要聚焦於電影中臺北再現的三組二元關係，以電影重繪臺北的文化想像地圖：一、電影如何建構臺北的都市「權力地圖」，如何處理都市、都市族群的「中心」和「邊緣」的問題；二、電影如何重繪臺北的「歷史地圖」，如何勾喚臺北的「記憶之場」，以及處理臺北的「記憶」與「失憶」的問題；三、電影如何再現全球化浪潮中臺北的「文化混雜地圖」，如何處理「全球化」與「在地性」的多重關係。

書館，2013）。

[9] 本研究的研究文本均為2008-2017年劇情片，包含合拍片，不包含紀錄片、短片。

二、研究問題

　　本研究聚焦的研究主題在於「後－新電影」中臺北的中心與邊緣、歷史與當下、全球與在地的三組二元關係，分別從權力關係、歷史記憶、全球化文化混雜三個不同維度重繪這一時期的影像臺北地圖，討論影像臺北如何處理上述三種關係及其流動與轉換。

1、電影中的臺北如何建構都市的「權力地圖」，如何處理都市、都市族群的「中心」和「邊緣」的問題。

　　Denis Wood認為繪製地圖是一個詮釋的行動，繪圖傳達了事實同時也反映了作者的意圖，地圖鑲嵌在它們所協助建構的歷史裡，地圖替利益服務同時使過去與未來現形（make present）。[10] 地圖建構世界而非複製世界，在不同的主題地圖中我們看到完全不同的地理圖景。每張地圖都是選擇性地以某種方式呈現，這其中就蘊含了複雜的利益與權力關係。[11] 電影中的臺北想像詮釋了複雜的權力關係，編織了交錯繁複的都市權力地圖，本研究的第一個重點就是揭示這一時期電影如何設定臺北的權力分布，以《不能沒有你》、《白米炸彈客》、《停車》、《醉・生夢死》四部電影為研

[10] Denis Wood著，王志弘、李根芳、魏慶嘉、溫蓓章譯，《地圖權力學》（臺北：時報文化，1996），頁43。

[11] Denis Wood著，王志弘等譯，《地圖權力學》，頁2。

究文本，討論電影如何定義城市的「中心」與「邊緣」，如何處理臺北的階級、貧富關係，臺北如何應對都市底層階級與「他者」族群，又如何展現權力關係的固守與流動，以及底層人物如何在權力關係中爭取生存空間。

2、電影如何重繪臺北「歷史地圖」，建構臺北的「記憶之場」，如何處理「記憶」與「失憶」的問題。

　　電影可以作為建構都市「記憶之場」[12] 的一種方式，電影一方面再現現實或重構的都市地景與空間，另一方面運用電影敘事、場景、符號等勾喚記憶、強化認同。本研究的第二個重點將討論電影如何重繪臺北的歷史地圖。本部分以本省族群懷舊電影《艋舺》、《大稻埕》與外省族群懷鄉電影《麵引子》、《風中家族》為研究文本，主要討論的問題是：懷舊（懷鄉）電影是否能夠勾勒臺北的「記憶之場」，其建構的是何種臺北的空間歷史，電影通過情節、電影符號等如何鋪設「記憶之場」的關鍵元素，如何建構臺北不同族群的「家」與「鄉」。相關的問題還有：電影中的臺北是患有「都市失憶症」，是扁平化的商業空間，拼貼異質文化以供消費之用？還是呈現獨特歷史圖景的「記憶之場」？

[12] 「記憶之場」（lieux de mémoire）的概念來自法國歷史學家Pierre Nora，詳見Pierre Nora主編，黃艷紅等譯，《記憶之場——法國國民意識的文化社會史》（南京：南京大學出版社，2015）。

3、電影如何再現全球化下臺北的「文化混雜地圖」，如何處理「全球化」與「在地性」的關係。

在全球化時代，混雜性包括了多樣的文化間混合方式，包括宗教、語言、社會等各種雜糅，混雜造成文化的重組與認同的重構。在全球化時空壓縮的情境下，全球與本土的相互角力，本部分主要討論電影如何再現臺北的「文化混雜地圖」，如何處理「全球化」與「在地性」的複雜關係以及本土－全球的雙向流動性。在資本主義全球化的時代背景下，從電影作為文化商品的角度來說，全球合拍合製成為趨勢；從電影作為文化文本的角度來說，電影中呈現了被捲入全球跨地流動的臺北，臺北成為全球多元族群的流動空間。本研究的第三個重點以輕鬆喜劇《臺北星期天》與神經喜劇（screwball comedy，編按：又稱「瘋狂喜劇」、「脫線喜劇」）《五星級魚干女》為例，一方面討論臺北受複雜歷史、全球化以及本土文化特質影響而形成特殊的文化混雜城市，另一方面將混雜的臺北放入全球多地性視域下，討論電影中的臺北在全球流動中的地方性，尤其是全球流動帶來的臺北多元文化是否造成族裔剝削與認同混雜。

第二節　理論基礎

一、文化地理學視域下的媒介地理學

　　媒介地理學（Geography of Media）是文化地理學的一個分支，於1985年提出。[13] Mike Crang在著名的文化地理學論著《文化地理學》中專章討論了電影、電視等作為媒介，提供了理解世界、瞭解空間的方式，[14] 並認為媒體創造了中介的環境與關係，其獨特的地理形式在當今世界具有深遠含義。他認為「媒介文本建立了觀看世界的方式、建構起地理的想像。」[15] Mike Crang將媒介地理的研究方向鎖定在媒體的地理內容、媒體創造的空間以及媒體所使用的空間，認為媒體在更強的意義上創造了地理學。在中文學界，邵培仁的《媒介地理學：媒介作為文化圖景的研究》吸納總結了西方學界關於媒介地理學的重要論點，[16] 形成詳實的媒介地理學理論及研究方法，通過對媒介地理學的學科源流、基本概念及主要研究問題進行了詳細論述，該論著專章〈電影地理：

[13] R. J. Johnston, Geraldine Pratt and Michael Watts eds. *The Dictionary of Human Geography*, Oxford: Blackwell, 2000, 493-494.

[14] Mike Crang著，王志弘、余佳玲、方淑惠譯，《文化地理學》（臺北：巨流，2003），頁107-130。

[15] Mike Crang著，王志弘等譯，《文化地理學》，頁58。

[16] 邵培仁、楊麗萍著，《媒介地理學：媒介作為文化圖景的研究》（北京：中國傳媒大學出版社，2010）。

眩暈的影像景觀〉討論了電影視覺接受的地理變遷、電影呈現地理景觀與想像世界、電影對現實地理的重建與延伸、電影生產與經營中的地理因素等。[17] 媒介地理學相關理論奠定了本研究的基石——媒介創造了觀看世界的方式、建構起地理的想像，通過媒介創造的景觀可以建構城市的意義圖景，而電影則是一種重要的媒介形式。正是由於電影能夠建構城市景觀的功能，我們需要解讀電影中的城市意義。

　　當代臺灣電影中的臺北，是由電影作為媒介建構的都市；它既是東亞後殖民都市，也是全球化後現代都會的「想像地理」。電影將其地理繪製為「意義的地圖」，再通過電影這個媒介再現與傳播，使電影「媒介地理」轉而為都市記憶的一部分。電影可以成為重繪城市地圖的方法、觀看城市地理的方式，以《超級大國民》（1994）為例，其經由經歷「白色恐怖」的主角許毅生的敘述與視角，以長鏡頭掃描過中正紀念堂、景福門、臺北賓館、新公園並停留在青年公園（原馬場町），在歷史與當下、記憶與現實中游移，刻畫一幅後殖民、後解嚴的臺北記憶地圖，通過影像手法在臺北的現今圖景上勾勒許毅生的創傷歷史。而在全球化瞬息萬變的當下，有必要重新審視電影中臺北新的地理意涵。

[17] 邵培仁、楊麗萍著，《媒介地理學：媒介作為文化圖景的研究》，頁243-258。

Paul C. Adams將媒介地理學分為四類：「空間中的媒介」（Media in space），研究媒介的空間布局；「媒介中的空間」（Space in media），分析通過媒介連接創造的社會空間；「媒介中的地方」（Place in media），探討通過媒介和交際互動地方獲得意義的不同方式；「地方中的媒介」（Media in place），揭示媒介被用來定義地方的各種方式。[18] 在媒介與地理的多重關係中，本研究主要以上述的「媒介中的地方」為研究取徑，研究電影作為媒介如何建構臺北的「地方」文化意義（如電影中臺北都市之「東／西」所隱含的「都市更新／歷史記憶」的二元關係），又如何將不同的「地方」放入臺北的歷史文化脈絡地圖中重置其歷史、當代的地理意義（如電影中的總統府作為臺北重要地標及政治地景，在不同歷史時期代表的不同意義象徵），亦即電影作為媒介如何賦予地方意義的問題。此外，「媒介中的空間」也是一個重要的研究取向，特別是電影中臺北各種形態的流動空間，例如臺北的捷運、車站、公園、各式咖啡店等流動空間成為不同族群生活、偶遇的重要場所，建構了城市複雜多元流動性，而本研究的第四章更是著重於電影中的臺北權力空間的建構與分布的討論。本研究同時討論到電影中都市裡的各類媒介，如《臺北星期天》中的電視媒體報

[18]　Paul C. Adams, *Geographies of Media and Communication: A Critical Introduction*, London: Wiley Blackwell, 2009.

導、政治人物競選廣告,《五星級魚干女》中的手機網絡社群、捷運站門口的旅館推廣招牌等則是「空間中的媒介」、「地方中的媒介」。電影中的臺北都市流動包含了地方與空間中各類媒介所帶來的流動與溝通,從這個層面來看,媒介與地方、空間互為表裡,互相包含。上述從媒介地理學角度提到「地方」與「空間」,下面將進一步從人文地理學的角度闡述地方與空間等重要概念的意義內涵。

二、「地方」與「空間」,「地景」與「地圖」

Tim Creswell提到「地方」不僅是日常生活語言和文化活動中重要的空間隱喻和言說位置,也是人們自我認同、社會關係互動,並進一步描述自我存有以及觀察世界變化重要的空間想像的基礎,而描述地方的主觀和情感上的依附形成「地方感」(sense of place),因此觀眾能在看電影時感受到「置身那裡」是怎樣的一種感覺。[19] 其尤強調人的經驗對於地方的感知及賦予地方超越物質性的精神文化內涵。本研究的第五章就側重討論電影所呈現的歷史的臺北的地方意義與地方感。

段義孚曾提到,「地方」與「空間」是我們生活世界的基本組成,二者關係複雜且彼此交錯,強調了人對於「地

[19] Tim Cresswell著,徐苔玲、王志弘譯,《地方:記憶、想像與認同》(臺北:群學,2006),頁8。

方」和「空間」的經驗感知以及「地方」承載的情感、記憶與感受，經驗使我們重新思考「地方」與「空間」的意涵。他同時認為，「地方」是有界限、安全、穩定的，「空間」是開放、自由、有威脅性的，又是流動、抽象、富有想像力的。[20] Manuel Castells認為由於地方發展被新全球經濟所決定，因此「地方空間」（space of places）被「流動空間」（space of flows）取代。[21] 列斐伏爾（Henri Lefebvre）曾提出（社會）空間的三個維度：空間實踐（spatial practice），空間的再現（representation of space），再現的空間（representational space），[22] 而他的《空間的生產》（*The Production of Space*）認為空間從來就不是空洞的，它往往蘊涵著某種意義。不同空間形象背後隱含著不同的意義生產方式和意識形態圖景，空間是一個社會產物。[23] 米歇爾・傅柯（Michel Foucault）則提出「異質空間」（heterotopia）的概念，在傅柯看來，「烏托邦」（utopia）是一個在世界上並不真實存在的地方，但「異質空間」實際存在的，但對它的理解要借助於想

[20] Tuan Yi-Fu. *Space and Place: The Perspective of Experience*. Minneapolis: U of Minnesota, P.1977, Print.3.6.

[21] Manuel Castells. *The Informational City: Information Technology, Economic Restructuring and the Urban-Regional Process*, Cambridge: Blackwell, 1989.

[22] Henri Lefebvre. "Space: Social Product and Use Value", Freiberg, J. W. ed., *Critical Sociology: European Perspective*. New York: Irvington, 1979, 285-295.

[23] Henri Lefebvre. *The Production of Space*. Nicholson-Smith, Donald trans. Oxford: Blackwell, 1991.

像力。[24] Edward W. Soja的「第三空間」（The third place）借用列斐伏爾三元辯證之空間性、傅柯的異質空間論，梳理與重整前人的理論，並比較幾個大都會的演變，提出以洛杉磯作為建構後現代空間理論的原型，進而從批判與實踐的層次，重思都市與空間研究的理論論證。[25] 本研究的第四章主要從空間的角度出發，以權力空間理論來分析電影中臺北的權力分布地圖。

如上所述，本研究以人文主義地理學為理論基礎，認為空間和地方不止於其物質性，而承載著記憶、情感、認同與想像。同樣地，電影中的都市地景蘊含著權力關係；電影中的都市空間和地方也承載著都市角色的記憶、情感、認同與社群。本研究所要建構的臺北影像「地圖」，由「地方」、「空間」與「地景」所共同組成。所謂「地圖」，是包括可辨識的尺度（scale）、投影（projection）以及符號（symbolization）在內的圖像生成，更延伸為促進事物、概念、條件、過程的空間理解圖像，當我們在進行一種文化地理學中的製圖學研究時，其實也是一個繪製地圖的過程。[26] 本研究所提的「地圖」是一個抽象的概念，牽涉到位置分

[24] Michel Foucault. "Of Other Spaces, Heterotopias." *Architecture, Mouvement*, Continuité 5 (1984), 46-49.

[25] Edward W. Soja著，王志弘等譯，《第三空間：航向洛杉磯以及其他真實與想像地方的旅程》（臺北：桂冠，2004）。

[26] Derek Gregory et al. eds., *The Dictionary of Human Geography*, UK: Wiley-Blackwell, 2009, 434.

布、權力關係，包含了歷史含義、混雜文化，在下一節研究方法中將做進一步闡述。

而上述另一個重要概念「地景」，本指土地上的視覺景觀（the visual appearance of land），隨著學界的研究發展，「地景」的含義一邊保留其「土地」與「景觀」的涵義，同時也蘊含流動性、意識形態結構與人的感知與記憶。[27]地景建立在地理的基礎上，被賦予政治、性別、道德等意義。地景同時是媒介對世界的描述和解釋，借助於多樣的媒介表達手段，媒介地景被賦予深刻的批判性意義。[28] Mike Crang詳盡論述地景的象徵意義以及電影與城市地景的關係，他提及電影創造了迥異於過去觀看都市的方式，同時有助於粉碎單一的地方經驗。他曾論述地景是張刮除重寫的羊皮紙，其指涉刮除原有的銘刻再寫上其他文字的不斷反覆的過程。先前銘寫的文字永遠無法澈底清除，隨著時間過去，所呈現的結果是混合的，刮除重寫呈現了所有消除與覆寫的總和。[29] Cosgrove提出地景是一種文化意象，以一種圖像方式去再現、組構或象徵其周圍環境。地景研究不僅要關注其形式功能的變化，更應關注其背後的社會關係和文化意涵的變化。[30] 本研究的第三章與第六章以地景的角度論述分析，第三

[27] Derek Gregory et al. eds., *The Dictionary of Human Geography*, 409-411.

[28] 邵培仁、楊麗萍著，《媒介地理學：媒介作為文化圖景的研究》，頁116、130。

[29] Mike Crang著，王志弘等譯，《文化地理學》，頁27-28。

[30] D. Cosgrove. *The iconography of landscape: Essays on the symbolic representation,*

章主要概述21世紀以來電影中臺北的地景呈現與地景變遷，
而第六章主要討論的則是全球化混雜所形塑的臺北地景。

第三節　研究方法

一、學界對「電影中的臺北」的幾種研究取徑及本研究的研究定位

1、由歷史脈絡討論不同時期電影中的臺北呈現

　　學界目前對電影中的臺北的研究，多數以新世紀以前
的電影文本為研究對象，主要集中在1960-1990年代的臺灣
電影中的臺北研究，如陳儒修、廖金鳳編《尋找電影中的臺
北》[31] 收錄10篇從電影史、電影社會學、城市意象、地景等
角度討論1950-1990電影中的臺北的論文，為上世紀末關於
影像臺北較為詳盡且內容豐富的專著，其中李清志〈國片中
對臺北都市意象的塑造與轉換〉[32] 及林文淇〈臺灣電影中的
臺北呈現〉[33] 兩篇論文縱覽歷史軸線上自1950、1960年代至
1990年代電影中的臺北呈現及其背後的社會文化動因。陳儒

　　design, and use of past environments. Cambridge: Cambridge University Press,
　　1988.
[31]　陳儒修、廖金鳳編，《尋找電影中的臺北》。
[32]　李清志，〈國片中對臺北都市意象的塑造與轉換〉，陳儒修、廖金鳳編，
　　《尋找電影中的臺北》，頁20-26。
[33]　林文淇，〈臺灣電影中的臺北呈現〉，陳儒修、廖金鳳編，《尋找電影中
　　的臺北》，頁78-85。

修的〈新臺灣電影中的臺北地景〉[34] 將新世紀臺灣電影中的臺北置於臺灣電影的歷史脈絡進行討論，討論從早期臺灣電影、臺灣新電影到新臺灣電影中的臺北地景意義演變，並以《你那邊幾點》（2001）、《停車》、《臺北異想》三部電影為例，討論新臺灣電影中的臺北城市變遷與都市記憶、都市人困境與人際關係疏離等問題。

　　本研究認為「重繪」最重要的一項研究意義就是與歷史的對照。將「後－新電影」中的臺北地圖放入歷史脈絡中，檢視其在不同的政經環境下的地理意義新意涵，以呼應「重繪」的概念，亦回應並接續學者對歷史上其他時期影像臺北的研究。例如，臺北火車站在臺灣電影史上一直作為城、鄉二元對立的意象呈現，從《臺北發的早班車》（1964）、《康丁遊臺北》（1969），到《超級市民》（1985）、《戀戀風塵》（1986），電影中的臺北火車站都是鄉下人到都市尋找機會的中轉站。而在「後－新電影」時期，電影中的臺北火車站卻成為「城市－鄉村」的反向流動場所，例如《陣頭》（2012）電影開場即是「混得不好」的阿泰在臺北車站前徘徊，隨即乘火車返鄉；《星空》（2011）小美在臺北車站意圖離開臺北，將臺北車站想像為無人寧靜、夜光璀璨的星空。臺北車站的流動方向由鄉村到城市轉變為城市到鄉

[34] 陳儒修，〈新臺灣電影中的臺北地景〉，《穿越幽暗鏡界：臺灣電影百年思考》（臺北：書林，2013），頁193-200。

村，實質上是「後海角」以來臺灣電影「去臺北」、「去中心」的「鄉土主義」[35] 盛行的彰顯。若不經由歷史脈絡的檢視與對照，則無法體現臺北車站在當下電影中所承載新的文化流動軌跡。

2、從作者論的角度研究作者導演如何建構臺北

作者論是臺灣電影研究較重要的研究視域。學界對於侯孝賢、楊德昌、蔡明亮、李安等導演的電影作品有豐碩的研究成果，在本研究第二章中將詳細說明。「後－新電影」時代較具代表性的作者導演，且拍攝過以臺北為主要背景的電影的導演當屬鍾孟宏、張作驥。張靄珠曾分別研究過這兩位作者導演並論及二人電影中的臺北，她的〈美麗、褻瀆與救贖：張作驥電影的暴力美學與青少年輓歌〉[36] 分析張作驥如何以紀實手法再現新店瑠公圳眷村的地方特點與地域文化，而〈失魂落魄：鍾孟宏電影孩童與邊緣人的延異記憶與邊緣回返〉[37] 則討論了鍾孟宏電影中以詭異懸疑的鏡頭美學、分割畫面、汙穢醜陋意象、黑色喜劇的方式建構《停車》中臺北的都市人、破碎家庭與社會疆界。

[35] 〈翻滾吧！文學‧電影‧地景：小野論臺灣電影〉，轉引自《放映週報》http://www.funscreen.com.tw/headline.asp?H_No=374。
[36] 張靄珠，〈美麗、褻瀆與救贖──張作驥電影的暴力美學與青少年輓歌〉，《全球化時空、身體、記憶：臺灣新電影及其影響》，頁333-374。
[37] 張靄珠，〈失魂落魄：鍾孟宏電影孩童與邊緣人的延異記憶與邊緣回返〉，《全球化時空、身體、記憶：臺灣新電影及其影響》，頁375-424。

作者論是一種較為重要的研究視域，亦對本研究的電影文本選擇有重要影響，由於學界對於中生代導演的作者論研究已有豐碩成果，同時本研究將「後－新電影」作為一個新的時代，因此將以創作時間主要在新世紀以來的新生代導演作品為研究對象，其中將分為兩類進行分別論述，第一類是影像風格強烈的藝術電影導演如鍾孟宏、張作驥，在此類電影中將著重討論導演作為作者通過影像對都市的建構。以鍾孟宏《停車》為例，本研究將討論其如何以作者獨特的影像風格表現「承德路老舊公寓」這個看似位於都市中心實則是邊緣地帶的地方意義及其內部的剝削關係，又如何將「泰山明志工專」這個都市邊緣地帶呈現為一個都市中產階級既渴望又逃避、同時又無法到達的「家」，這亦是本研究以「電影繪圖」方法與上述論文的研究角度的不同之處；另一類則是在這一時期較具代表性的通俗電影導演如魏德聖、鈕承澤，此類電影作品的研究則更注重將其視為一種文化現象，主要討論新生代導演在商業化與通俗化轉型之下的新特點，並側重於討論電影本身的文本意義。

3、討論電影中的臺北如何應對全球化議題

　　電影呈現臺北受西方文化影響可追溯到1970年代，但學界研究電影中的臺北面臨的全球化議題主要集中在1990年代以後，除了上文所提詹明信（Frederic Jameson）的「重繪

臺北」外,李紀舍以「都會憂傷」(urban melancholy)研究蔡明亮的《你那邊幾點》與楊德昌的《一一》(2000)如何被再現為典型的現代城市,提出電影鏡頭如何達成「世界都市」的烏托邦地理想像,以「全球化空間」因應困境。[38] 林文淇〈世紀末臺灣電影中的臺北〉[39] 研究了在臺北政經全球化進程的環境下,電影中的臺北卻以生病的身體、鬼魅的空間、悲觀頹廢的氣氛以面對、抗衡嘉年華式的全球化世紀之交盛宴。柯瑋妮以《飲食男女》論述全球化的真實本質及電影中的臺北如何受全球化的衝擊,特別是對文化認同上的影響。[40]

　　上述論文從不同視角研究了世紀交替之際影像臺北如何回應全球化,而在本研究所討論的「後-新電影」時期,隨著時間的更迭電影中的時空情境進一步壓縮、消費文化進一步擴張,都使臺北的在地記憶與都市人思想主體性受到進一步限縮,通俗電影一方面標榜在地精神的彰顯,一方面則消費記憶與歷史,「後-新電影」中的全球-在地關係的最大特點是頻繁的雙向流動以及密集交錯的文化混雜,在進一步推展的全球化時空脈絡裡,電影中的臺北是「全球在地化」

38　李紀舍,〈臺北電影再現的全球化空間政治:楊德昌的《一一》和蔡明亮的《你那邊幾點?》〉,《中外文學》,33期(2004.8),頁81-99。

39　林文淇,〈世紀末臺灣電影中的臺北〉,廖咸浩、林秋芳編,《2004臺北學國際學術研討會論文集》,頁113-126。

40　柯瑋妮著、黃煜文譯,〈《飲食男女》中的全球化與文化認同〉,《看懂李安——第一本從西方觀點剖析李安的專書》(臺北:時周文化,2009),頁115-132。

的，同時也是「在地全球化」的，形成多向流動、混雜叢生、消費記憶的在地都市。同時，這一時期跨地合拍電影數量也達到前所未有地多，從產製形態上影響了臺灣電影，跨地理的電影創作者加入都市書寫，也使得臺北呈現前所未有的混雜，本研究在臺北如何面對全球化這個議題上將主要以全球、在地雙向流動而形成的文化混雜地圖作為一種研究取徑。

4、以電影中臺北的流動、媒介為研究取徑

值得注意的是這是一個媒介發達、流動頻繁、先進科技的新時代，電影中的臺北研究亦被置入此一脈絡之中：劉紀雯的〈臺北的流動、溝通與再脈絡化：以《臺北四非》、《徵婚啟事》和《愛情來了》為例〉[41] 討論電影中人與符號的流動和再脈絡化，主張三部影片都能夠捕捉都市的流動而產生意義，該文認為臺北是一個流動空間，並透過媒介溝通去討論「溝通的流動符號」與「流動的溝通符號」。江凌青的〈從媒介到建築：楊德昌如何利用多重媒介來呈現《一一》裡的臺北〉[42] 同樣強調了電影中的媒介作用，討論電影通過攝影、閉路監視器、電腦遊戲甚至玻璃窗倒影來擴充視

[41] 劉紀雯，〈臺北的流動、溝通與再脈絡化：以《臺北四非》、《徵婚啟事》和《愛情來了》為例〉，《中央大學人文學報》，2008年7月，頁217-259。

[42] 江凌青，〈從媒介到建築：楊德昌如何利用多重媒介來呈現《一一》裡的臺北〉，《藝術學研究》，2011年11月，頁167-209。

域，建立出一座充滿電影感但又不脫離日常生活軌道的臺北圖像。這篇論文以研究電影中的媒介如何建構城市為主，其研究重點在於「電影中的媒介城市」，以一種「媒介中的媒介」的方式建構電影中資訊時代臺北。這兩篇論文都強調在後現代時空中，電影中的媒介協助建構了一種流動、溝通、擴充視域的重要角色；電影中的媒介，無論是交通工具還是攝影鏡頭，抑或儀式等，都對臺北的人際關係、權力轉移形成影響。都市的流動是當代臺北電影中的重要特徵之一，電影中無所不在的媒介協助建構了城市，此一議題在「後－新電影」的當下仍應被納入影像臺北的研究中。

5、由城市行銷、在地性生產討論「後－新電影」中的臺北

新近的部分研究成果已開始關注到「後－新電影」的新特點，主要以碩士論文為主，將「後－新電影」置放於新的社會生產及文化現象脈絡下進行考察。從城市行銷的角度來看，鄭又寧主要從電影產業角度探討城市行銷視域下電影中臺北的呈現；[43] 李家瑩討論電影使用影像行銷城市的策略，並根據臺北市目前的影視政策，討論電影媒介對臺北城市品牌發展的影響；[44] 羅立芸梳理了臺北城市發展脈絡的影像呈

[43] 鄭又寧，〈從城市行銷電影看臺北意象形塑〉（臺北：國立臺北教育大學碩士學位論文，2013）。
[44] 李家瑩，〈電影與城市品牌行銷之研究——以臺北市為例〉（臺北：銘傳大學碩士學位論文，2011）。

現，並總結了城市行銷視域下臺北的記憶、邊緣與全球形象建構。[45] 本研究認為，城市行銷是影響「後－新電影」中的臺北呈現的最主要動因之一，但上述論文未論及城市行銷所帶來的另一方面影響：電影為獲得補助而置入城市景觀，有可能導致一種「置入性行銷」的關係網絡，亦在一定程度上影響電影的原始創作。同時，以城市行銷為目的，必定會造成電影對城市的呈現面向有所選擇，則有可能造成過於以消費和觀光為目的的臺北呈現，此一方面之論點有待補充。

而從這一時期電影中的「本土」性出發，如黃清順研究了「後－新電影」中的「本土」的素材、特點和發展趨勢，以強調「在地」的新形態與以往的臺灣電影進行區別；[46] 白敏澤研究民俗文化與地方性特質如何藉由臺灣「後－新電影」重新生產出全球文化流通的鄉土性，而進一步探討從臺灣新電影到「後－新電影」的發展脈絡，生產出2008年以降臺灣電影的地方圖像。[47] 研究者已開始將研究焦點關注到「後－新電影」中的本土性、在地化，亦即「庶民美學」風

[45] 羅立芸，〈在影像中遊走：城市行銷觀點下的臺北城市空間及其影像再現〉（臺北：國立政治大學碩士學位論文，2010）。

[46] 黃清順，〈臺灣「後新電影」中的「本土」義蘊——以《海角七號》、《陣頭》、《總舖師》等三部電影為觀察對象〉（嘉義：國立中正大學臺灣文學研究所碩士論文，2014）。

[47] 白敏澤，〈民俗文化與地方性生產——論臺灣「後－新電影」中的鄉土性（2008-2012）〉（臺中：國立中興大學臺灣文學與跨國文化研究所碩士學位論文，2014）。

格形態，但目前相關碩士學位論文多討論此一時期電影中的本土化特性，未有進一步以批判性思考討論：在票房為驅動的商業電影制度下，新時代電影中的本土化特性如何處理本土歷史議題，及其造成的歷史碎片化、膚淺化，在地如何因應全球，特別是文化接受或文化流動的問題。

二、「電影繪圖」法與電影中臺北的「重繪」

　　如上所述，本研究所意圖重繪的臺北「地圖」，並非只是電影中臺北地點的總結與疊加，而是電影對於臺北，帶有文化想像的一種抽象定義的「地圖」，時間縱軸上的歷史深度與文化內涵，空間橫軸上的權力關係、階級差異、社會矛盾、多元流動、文化雜糅，共同組成的、經由電影所建構出的臺北想像「地圖」。這幅「地圖」透過電影的角色、情節與鏡頭所呈現的臺北「地方」、「地景」、「空間」所共同組成。

　　本研究對臺北地圖採取空間與地方三元論的多元建構。劉紀雯曾主張電影角色的地方包含三個面向：「位置」（location）、「場域」（locale）與「地方感」，和都市的空間再現、再現空間與他／她們空間實踐均息息相關，彼此影響。[48] 本研究亦認為電影所建構的臺北地圖絕不是靜態

[48] 劉紀雯，〈流動中的溝通與認同：2000年前後的多倫多故事〉，《都市流動：蒙特婁、多倫多與臺北後現代都會電影》（臺北：書林，2017），頁

的；應該包含實體的地理座標上的「位置」與空間再現、政經發展脈絡下被不斷重寫的「地景」（或再現的空間）、以及在角色空間實踐的場域所牽引出的權力關係和所產生的「地方感」。在臺北這個全球化都市中，這種地方感不斷受全球流動所影響，形成「流動空間」、重寫「地景」的混雜文化意義。因此，本研究第二部分討論電影所鋪陳的「記憶之場」指的就是一個「場域」，事件發生在特定地點之上而建構「場域」，同時因為記憶的存在又形成「地方感」。電影作為媒介，是一種看待都市的視角與文本，而「地景」、「地方」、「空間」的相關理論則成為本研究的理論框架，它們互相關聯、互相補充，建構出一種多元意涵的臺北想像地圖。

總而言之，本研究所建構的這幅「地圖」包含三層含義：首先是實體、物質的臺北建築、都市景觀與都市地理，如總統府、臺北101大樓等建築所包含的歷史記憶與文化意涵，建築與都市景觀在不同歷史時代的權力象徵、存在意義及其所代表的臺北符號；其次還包括臺北的記憶內涵與想像意義，包括對於臺北的歷史、當代、未來的想像，對於臺北作為「家」、故鄉或他鄉的不同心靈歸屬感，對於曾經存在於臺北而今已消失的臺北的街道、地區的歷史空間想像等；

138-140。

第三，這種立體的「地圖」還包括角色人物的都市流動、空間實踐及其生成的混雜，以及混雜所造就的文化遊走與認同變化。這三個層面共同組成了影像對臺北的多層次呈現以及臺北的空間想像。

綜上所述，本研究所提的「重繪」，追隨的是詹明信與張英進所提的概念，借鑑二位學者以將電影中的都市置入於後現代與全球化的情境中，「重繪」這一時期的影像臺北地圖。「重繪臺北」的概念較早由詹明信提出，他在經典論文〈重繪臺北圖景〉（Remapping Taipei）[49] 以楊德昌電影《恐怖份子》（1986）為例討論臺北都市空間的後現代性，尤為強調臺北的後現代特徵如何透過電影中的建築來呈現，但這篇論文以「重繪臺北」為名的論文僅突出以後現代理論來討論電影中的臺北由現代性向後現代轉化的過程，並未提出以電影重繪都市地圖的具體研究方法。同時，詹明信的論文所聚焦的是1980年代資本主義運作邏輯下的臺北的後現代特性，距離21世紀當下的全球化語境已經有時間上的差異性。

張英進在〈重繪北京地圖：多地性、全球化與中國電影〉一文中提出「電影繪圖」（Cinematic Mapping）的研究方法，他認為「『電影繪圖』是一種獨特的虛構城市的方式，將動態感覺、情感內涵與各類混亂現象進行強化性表

[49] Frederic Jameson. "Remapping Taipei", *The Geopolitical Aesthetic: Cinema and Space in the World System,* Bloomington: Indiana University Press, 1992, 114-157.

達，對時間、空間、地點、身分及主體等議題作出新的解讀。『電影繪圖』是在全球化、多地性與本土化之間影像對都市的重構。」[50] 他提到，在全球化時代都市面貌瞬息萬變，電影參與了重繪城市地圖的行列，用影像方式呈現出都市新的景觀，協調瞬息萬變的都市價值，並評價城市轉型中眾多的問題。他以電影中的北京再現為研究對象，通過城市中的四種交通工具，討論電影中城市的流動性，認為這種流動是跨越界限（本土／全球）、混合階級（富裕／貧窮）和交融文化（外國／中國）的，他同時提及「重繪」之意涵：「『重新繪圖』」意味著既在原有的地圖上繪製，也意識到自我即將重新被繪製、修正。在全球化語境中，這是一個具有自我反思能力並能隨時把握變化脈搏的模式。」[51] 他從全球、國家、本土的三個理論面向出發，文中關於電影如何重繪都市地圖的思路給予本研究很大啟發。

　　同樣置身於全球化情境中的影像臺北同樣需要「重繪」，以檢視新的時代環境下的都市地理新意義，同時與其他歷史時期的影像形成對照，以達到「重繪」的研究目的。但本研究將不會以張英進所採用的城市中的交通工具作為傳播媒介來作為主要研究切入點；與詹明信以都市建築為切入

[50]　張英進，〈重繪北京地圖：多地性、全球化與中國電影〉，《藝術學研究》（南京）（2008.12），頁352。

[51]　張英進，〈重繪北京地圖：多地性、全球化與中國電影〉，頁359。

點有所關聯但亦不相同，本研究重視電影中複雜多樣的各類媒介，但主要以電影中的地景、地方與空間出發，建構一幅較為立體、抽象的影像城市地圖。本研究認為某一特定時期的電影正是繪製了一幅有地理座標、鑲嵌在其所建構的歷史裡，能夠體現都市主題、地理、歷史、修辭和利用等「符碼」[52] 的意義地圖，電影勾勒出的臺北地圖實際上包含了都市權力與不同文化符號的分布與流動，同時電影中的地景成為具有歷史深度的、城市記憶的載體，形成一種立體有機的時空圖像。本研究所採用的「電影繪圖」方法的實質是一種電影研究與文化地理學的跨領域研究方法，討論在全球化時空壓縮的情境下，當代臺灣電影如何呈現錯綜複雜的臺北地理及其在電影中的意涵，並試圖勾勒電影中的臺北後殖民、移民、全球化文化混雜的都市地圖。本研究所「重繪」的臺北「地圖」，包括影像臺北都市權力分布與權力關係的「權力地圖」，電影所建構或召喚的與臺北相關的歷史記憶的「歷史地圖」，以及全球化流動下由角色生成的混雜而造就的「文化混雜地圖」。因此，是一幅中心有中心權力、邊緣有邊緣權力的逐層剝削的權力分布地圖，是一幅承載了本省、外省等不同族群記憶與鄉愁但又存在歷史碎片化與歷史失落感的記憶地圖，是一幅全球流動、族裔剝削、臺北主體認同突顯的多元文化混雜地圖。

[52] Denis Wood著，王志弘等譯，《地圖權力學》，頁185。

第四節　21世紀以來臺灣電影研究文獻回顧

　　進入21世紀，學界有眾多對於臺灣電影的學術成果，這些研究成果為本研究的基石，本節將爬梳學界的研究成果以進行相關文獻的回顧。

一、21世紀以來學界對臺灣電影的研究重點

　　本研究對新世紀以來臺灣電影研究專著進行了整理，總結出關於新世紀以來的臺灣電影，學界的研究和關注重點主要在以下幾個方面：一，學界的主要研究仍然集中於侯孝賢、楊德昌、李安、蔡明亮等導演的作者論研究，由於這幾位導演在新世紀以來仍有電影作品生產，因此中英文的學術著作很大部分依然承續以往研究成果，探討新時代下這幾位國際知名導演的新創作或是對於導演研究的階段性的研究匯集。[53] 二，關於新世紀以來的新導演，例如魏德聖、鈕承

[53] 這裡所提及的研究成果以2000年之後的學術出版為界限，不包含新世紀以前的出版成果。如葉月瑜、戴樂為，*Taiwan Film Directors: A Treasure Island (Film and Culture Series)*, Columbia University Press, 2005. 回顧了戰後至1980年代，臺灣電影延續與轉變的各個階段，討論幾位推動新電影運動的重要旗手如編劇兼製片吳念真、小野與王童、萬仁等導演，再以專章討論四位臺灣影史上的重要導演楊德昌、侯孝賢、李安、蔡明亮的電影風格與主題。Guo-Juin Hong, *Taiwan Cinema: A Contested Nation on Screen*, N.Y.: Palgrave Macmillan, 2011. 通過類型與風格兩個部分，回顧了1980年以前的臺灣電影史與臺灣新電影，並專章討論了王童的臺灣三部曲及蔡明亮電影

澤、鍾孟宏等，均尚無專門研究專著，僅有少數對個別導演及個別電影作品的研究論文，[54] 其他的相關專著則主要是基於對於新世紀臺灣電影導演創作歷程的群像的描繪。三，新世紀關於臺灣電影的研究方向，依然對1980-1990年代具有一定的延續性，主要關注點多在於臺灣電影的導演創作風格、歷史與國族性、城／鄉、全球化時代下的文化想像等。四，與學界對臺灣電影史上各個時期電影中的臺北都會的豐富研究成果相比，關於新世紀臺灣電影中的電影與城市的討論，尤其是電影中的臺北再現，學界尚無完整、脈絡化的深入研究。以下按照上述分類對相關文獻進行逐一整理回顧：[55]

關於21世紀以來的臺灣電影的研究，除上述多位國際知名導演的作品的學術研究成果豐碩之外，關於新世紀臺灣電影導演創作的群像或新世紀電影創作的整體性討論，目前相

中臺北三部曲裡的後殖民都市，以討論政府介入電影以及電影中呈現的不同的國家形象與意識型態。Chris Berry與Feii Lu的 *Island on the Edge: Taiwan New Cinema and After*, H.K.: Hong Kong University Press, 2005. 收錄了關於臺灣新電影及之後的電影的相關論著特別是關於侯孝賢、楊德昌、李安、蔡明亮等導演的作品論著。Flannery Wilson, *New Taiwanese Cinema in Focus: Moving Within and Beyond the Frame*, Edinburgh University Press, 2014. 以侯孝賢、楊德昌、李安、蔡明亮等導演的個案，討論了臺灣電影的國族性與跨國／跨文化性。相關研究中英文研究眾多，在此不逐一列舉。

[54] 如《中外文學》2016年9月號「魏德聖與臺灣電影的未然」專輯以及張維方，〈家非家：鍾孟宏電影中的詭態、閒際與遲延〉（Unhomeliness at Home: The Uncanniness, Liminality, and Belatedness in Chung Mong-hongs Films）（新竹：國立交通大學碩士學位論文，2013）。

[55] 以下文獻回顧將不包括新世紀出版但研究對象為新世紀以前的電影的研究著作，僅包含新世紀出版的研究新世紀臺灣電影的著作，同時以新生代導演作品研究為主。

關的著作多為導演訪談和電影創作心路歷程介紹。[56] 對於新世紀臺灣電影研究的學術專著並不多見。聞天祥的《過影：1992-2011臺灣電影總論》[57] 以編年的方式評述、分析1992-2011年從20世紀末跨入21世紀的臺灣電影，討論這一時期臺灣電影的發展、成果與困局。黃仁編著的《新臺灣電影：臺語電影文化的演變與創新》[58] 中將新世紀特別是《海角七號》以來的臺灣電影稱為「新臺灣電影」，這本論文集強調「新臺灣電影」、「後海角時代」臺灣電影的新特性，包含這一時期的導演群像、文化內涵、市場潛力等，但其主要將「新臺灣電影」放置在臺語電影的歷史脈絡中，強調這一時期電影對1960-1970年代臺灣電影的鄉土性的延續性和繼承

[56] 如小野《翻滾吧，臺灣電影》（臺北：麥田，2011）記錄了臺灣近20年來主要的電影人從事電影的心路歷程，通過一手對談記錄以及小野的側寫，講述臺灣電影創作的生命歷程。蕭菊貞編著的《我們這樣拍電影》（臺北：大塊文化，2016）記錄了臺灣電影人如何從新世紀初的低谷走到創造出戲劇性反彈，描繪了臺灣電影與電影人這些年來的心路歷程。野島剛著《銀幕上的新臺灣：新世紀臺灣電影裡的臺灣新形象》（臺北：聯經出版，2015）同樣通過訪談的方式，記錄了十幾年來臺灣重要導演的心路歷程，同時以介紹性的方式介紹了新世紀的部分重要電影，描繪出新世紀臺灣電影裡呈現出的臺灣新形象。鄭秉泓的《臺灣電影愛與死》（臺北：書林，2011）則收錄了關於新世紀臺灣電影的評論文章。再如《放映週報》所做的導演採訪系列，林文淇、王玉燕主編，《臺灣電影的聲音：放映週報vs臺灣影人》（臺北：書林，2010）以及王昀燕、放映週報，《紙上放映：探看臺灣導演本事》（臺北：書林，2014）；《台灣女導演研究2000-2010：她‧劇情片‧談話錄》（陳明珠、黃勻祺，臺北：秀威資訊，2010）是一本對新世紀女性導演的專門研究，研究導演包括周美玲、陳芯宜、鄭芬芬等，以導演的個人經驗、電影作品分析及訪談為主。

[57] 聞天祥，《過影：1992-2011臺灣電影總論》（臺北：書林，2012）。

[58] 黃仁編著，《新臺灣電影：臺語電影文化的演變與創新》。

性。張靄珠的《全球化時空、身體、記憶：臺灣新電影及其影響》[59] 由1980年代以來的幾位重要導演：侯孝賢、楊德昌、蔡明亮談起，延伸到新一代導演如魏德聖、周美玲、張作驥、鍾孟宏，以這些導演共約20餘部作品討論新世紀全球化過程中，臺灣城鄉的社會變遷、價值遞嬗與文化想像。書中以這些導演的作品為線索，結合電影分析與理論，闡析電影作品中的時空、記憶與歷史。葉蓁的《想望臺灣：文化想像中的小說、電影和國家》[60] 從1960至1970年代的鄉土文學和1980年代新電影的歷史脈絡出發，探尋臺灣文學／電影由單一、前後一致、真實而無意義的國家概念和文化認同轉為強調多元和流動的替代模式，並強調全球化文化空間的歷史時期，臺灣電影的複雜性迫使其重新評估對在地、國家和全球的既定假設。她認為這個跨國資本主義、集體遷徙和全球媒體時代必將產生多元混雜的文化。

二、對於臺灣電影中電影與都市的研究

本研究同時整理了新世紀臺灣電影研究關於電影中的臺北的討論，相關研究主要局限於單部電影作品或特定作者的研究，或是在相關研究中部分涉及電影中的都市再現而

[59] 張靄珠，《全球化時空、身體、記憶：臺灣新電影及其影響》。

[60] 葉蓁著、黃宛瑜譯，《想望臺灣：文化想像中的小說、電影和國家》（臺北：書林，2011）。

非以此為主題的專門論著。如《愛、理想與淚光：文學電影與土地的故事》[61]以橫跨1960年代至新世紀的30部臺灣文學電影為研究對象，其中第五輯主要討論新世紀以來的文學與電影中的地景，該論文集討論了小說至電影的轉化、小說與電影中的地景變遷、土地與人的關係以及文學和電影中的地景想像。《臺灣電影：政治、娛樂與藝術形態》（*Cinema Taiwan: Politics, popularity and state of the arts*）收錄了討論臺灣電影的相關論著，論文集中柏右銘（Yomi Braester）的〈The impossible task of Taipei City〉與James Tweedie的〈Morning in the new metropolis: Taipei and the globalization of the city film〉兩篇文章涉及臺北城市與電影的關係。[62]《新空間‧新主體：華語電影研究的當代視野》[63]收錄了以華語電影中的空間為研究對象的相關論文，包括電影與城市的記憶與生態、全球化與都市、電影空間與媒介等等，通過多個角度去討論電影與空間的關係。但本研究認為，上述論文選擇的電影文本、討論的議題也只是2008年以來臺灣電影中呈現臺北都會的電影中的一小部分，仍有很多其他的電影文本可以也應該被納入討論，因此這一時期臺灣電影中的臺北再

[61] 李志薔等，《愛、理想與淚光——文學電影與土地的故事》（臺南：臺灣文學館，2010）。

[62] Darrell William Davis and Ru-Shou Robert Chen. eds., *Cinema Taiwan: Politics, popularity and state of the arts*, London and New York: Routledge, 2007.

[63] 江凌青、林建光編，《新空間‧新主體：華語電影研究的當代視野》（臺中、臺北：興大、書林合作出版，2015）。

現仍值得進行更加深入的研究。另外部分相關研究在第二章研究方法中已提及，在此不做贅述。

三、本研究主要電影文本的相關研究成果

而在單部電影的研究方面，本研究主要論述分析的共有十部電影，其中，學界幾乎沒有對於《白米炸彈客》、《風中家族》、《大稻埕》、《五星級魚干女》的相關研究。對《不能沒有你》、《停車》、《麵引子》、《醉・生夢死》、《艋舺》、《臺北星期天》有部分研究，學界對於上述電影的研究方向主要有以下幾個領域：對於《不能沒有你》，學界較多的從電影中的人物形象與家庭關係、影像風格及電影所反映社會問題的角度的討論。[64]《停車》則更多是鍾孟宏作為作者導演的作品影像風格討論。[65]《麵引子》、《醉・生夢死》的相關研究則有不少討論到電影中的寶藏巖地景，相關研究成果亦成為本研究的重要基石。[66] 而

[64] 如劉思韻，〈論當下臺灣電影對傳統父親形象的超越——以影片《不能沒有你》為例〉，《北京電影學院學報》（2010.2），頁106-108。孫曉天，〈黑白之間，光影之外——淺析影片《不能沒有你》的光影色調〉，《電影評介》（2010.4），頁37。江欣樺，〈《不能沒有你》之家庭關係分析：從伊底帕斯歷程理論出發〉，《傳播與科技》（2011.3），頁4-13。戴伯芬，〈不能沒有你——透視國家介入底層的溫情暴力〉，《文化研究月報》，2009年（95），頁15-16。

[65] 如張維方，〈家非家：鍾孟宏電影中的詭態、間際與遲延〉。

[66] 如蔡幸娟，〈邊緣的再現政治：電影如何建構寶藏巖之地方感〉（臺北：國立臺北教育大學社會與區域發展學系學位論文，2017）。楊哲豪，〈電影與地景：《醉生夢死》與寶藏巖〉，《文化研究集刊》（2015.9）。

《艋舺》的相關研究則涉及電影的在地性、幫派議題、空間再現與城市行銷，[67] 對《臺北星期天》則有研究關注到其移工議題、都市空間與後殖民性。[68] 綜上，學界對於本研究主要討論的幾部電影已有一些研究成果，部分研究亦涉及部分電影中的都市再現與地景空間，本研究意圖更加深入、脈絡化的以這些相關文本為研究文本。

第五節　章節安排

本研究共分為七章。第一章為緒論，主要包括研究問題、選題意義、理論基礎、研究方法、文獻回顧與章節安排。

第二章總結自1950年代至21世紀初臺灣電影中的臺北再現的回顧，梳理臺灣電影史上臺北在不同時期的影像呈現特點，此部分為本研究的重要基石，以從電影史的脈絡更清晰地認識「後－新電影」時期電影中的臺北特點。

萬宗綸，〈都市邊緣中想望的現代性：張作驥《醉生夢死》與臺灣城市電影〉，https://www.geog-daily.org/24433206873541335542653726ilm-reviews/2643165。

[67] 如許詩玉，〈論《艋舺》的空間再現〉，《文化研究月報》128期，2012，頁45-55。張雪君，〈電影《艋舺》少年幫派議題再現之研究〉，《區域與社會發展研究》（2017.12），頁55-78。吳怡蓉，〈《艋舺》，行銷了誰的艋舺？〉（臺北：國立臺灣大學新聞研究所碩士論文，2010）。

[68] 蔡敏秀，〈臺灣移工電影中的家、城市和第三空間──以《我倆沒有明天》、《娘惹滋味》和《臺北星期天》為例〉（新竹：國立清華大學臺灣文學研究所碩士論文，2017）。賴建宏，〈東南亞移工在臺灣電影中的後殖民呈現──以《臺北星期天》、《歧路天堂》為例〉（新北：世新大新廣播電視碩士學位論文，2015）。

第三章為本研究對2008年以來以臺北為背景或與臺北相關的電影進行仔細爬梳後，選取部分具有代表性的電影文本，概述分析「後－新電影」時期臺北所呈現的消費空間的形成、城市行銷的盛行、全球化流動的多元性等主要特點，呈現了十年來臺灣電影中的臺北的全景地圖。本章認為，首先，隨著臺北市電影委員會的成立、電影與城市行銷的密切結合以及消費主義盛行，電影開始呈現浪漫美好、具有獨特城市美學的臺北。其次，臺北既是時尚、摩登、充滿消費空間與高樓大廈的全球化東亞大都會，同時隨著都市流動與城市多元中心化，街道巷弄、夜市、誠品書店等呈現臺北在地性的地景也開始成為都市文化代言者。第三，隨著全球跨地合拍合製的產製形態轉變，以及全球化跨地流動的進一步深化，這一時期影像臺北呈現了眾多跨地流動族群，並由跨地流動帶來文化融合與碰撞，以及認同的轉變等議題。

第四、五、六章為本研究的主體部分，分別討論「權力地圖」、「歷史地圖」與「文化混雜地圖」三個議題，討論電影如何建構臺北的權力關係、如何回應臺北歷史以及如何應對全球化，以總結這一時期電影如何「重繪」臺北地圖。因博士學位論文的篇幅限制，十年來以臺北為背景或與臺北相關的電影無法全面的囊括，[69] 根據設定主題的適切性，本

[69] 部分影片本研究只能簡要概括甚至未能提及，如《一席之地》（2009）、《聽說》（2009）、《愛Love》（2012）、《郊遊》（2013）、《總舖師》

研究選取了十部較具代表性的影片作為研究文本。每一章又主要分為具有對照性的兩節，以從兩個不同面向討論同一個議題。

第四章從都市外來與都市內部兩個面向的底層邊緣人來討論中心權力關係與邊緣權力關係。第一節的主角是《不能沒有你》、《白米炸彈客》中南部、鄉下來到臺北的外來底層人士，第二節的主角則是《停車》、《醉·生夢死》中都市內部的底層階級，討論這兩類位於權力關係邊緣的人如何在臺北權力中心發聲、如何在都市底層爭取生存空間，臺北如何形成中心與邊緣的權力關係網絡，以這四部電影繪製臺北的都市權力空間及其生成的意義地圖，並論述權力階層與社會底層在政治空間中的權力關係。本章認為，以「總統府」、「博愛特區」為主的「中心權力」區，以官員為代表的都市裡擁有權力、資源、金錢的上層階級，通過員警代表的權力執行者，對南部、鄉下來的邊緣人施行權力的控制、規訓。而《停車》、《醉·生夢死》呈現了臺北都市邊緣社群，在被都市權力、經濟、交通中心所排擠的都市邊緣裡，形成了「邊緣權力」區，底層的黑社會、皮條客施展著邊緣權力、維持著底層「秩序」。臺北的權力關係地圖是層層剝削、分布不均的。被都市排除在外的外來邊緣人，與都市內

（2013）、《阿嬤的夢中情人》（2013）、《強尼·凱克》（2017）等。

部的底層階級，都用他們在臺北的空間實踐爭取自己的生命
尊嚴、創造生存空間。

　　第五章從本省族群與外省族群兩個族群討論電影如何回
應臺北的歷史。本章兩節分別以本省族群題材賀歲「懷舊電
影」《艋舺》、《大稻埕》，以及外省族群題材的懷鄉電影
《麵引子》、《風中家族》為分析文本，二者分別建構了兩
種不同類型的「懷舊」空間，四部電影都透過個體的記憶、
物質性與象徵性產生來鋪陳臺北的「記憶之場」。研究重
點在於電影如何鋪陳這種「記憶之場」及其局限性。本章認
為，新生代導演以懷舊通俗片的類型化方式重寫臺北的地方
想像，消費主義盛行背景下的賀歲電影，其重寫、再造歷史
的方式可作為一種媒介文化現象。但兩部電影也明顯暴露出
通俗電影以「懷舊」打造的「記憶之場」存在著明顯的局限
性：歷史空間愈發成為「奇觀」，並非呈現具有深度的地方
歷史文化，歷史呈現為扁平化、膚淺化。外省二代導演在這
一時期續寫族群記憶，兩部電影呈現了外省族群將臺北視為
「家」與「異鄉」的不同歸屬感。但是，外省族群題材電影
均以相似的敘事模式與電影符號刻畫臺北的「記憶之場」，
形成一種固定的文化符號。

　　第六章討論在全球化情境下電影呈現的臺北文化混雜
性，以及由文化混雜帶出的族裔剝削與主體認同問題，第
一節以菲律賓移工為視角的《臺北星期天》為研究文本討論

移工的空間實踐與都市流動給臺北帶來的混雜，以及移工流動中所見的臺北混雜，並討論臺北是否接受他者、是否造成族裔剝削，移工是否在臺北找到認同與歸屬感。第二節則以《五星級魚干女》為例，討論電影中呈現的接受了全球多元文化的臺北，以及在文化混雜的情景下臺北的主體認同是被模糊還是被突顯。本章認為，《臺北星期天》呈現了他者族群通過在臺北的空間實踐，也形塑了臺北特殊的全球化族群景觀，但仍造成族裔剝削，喜劇背後是移工在臺北的辛酸與無奈，移工無法在臺北找到認同感。《五星級魚干女》中能看到全球化西方文化、日本後殖民／流行、中國傳統、臺灣本土文化等不同文化拼貼的「大雜燴」，形塑臺北都市文化的混雜特性，臺北吸納了多元異質文化並不斷突顯其主體性認同。

　　第七章為本研究的結論，第一節概述本研究的主要研究發現，第二節對後續研究者提出研究建議。

臺灣電影史上的「臺北」圖像回顧

　　「大眾記憶」（mémoire populaire）指的是某一類沒有
權力編纂歷史的人，他們記錄歷史、展開回憶的方法或許與
官方歷史相對，但比官方歷史更加鮮活。電影對於大眾記憶
至關重要，當我們看這些影片時，我們就知道了我們必須回
憶什麼。[1] 本研究對於臺灣電影史上的臺北影像的回顧，首
先是基於有不少電影呈現了特殊歷史時代下的臺北面貌，或
多或少地記錄了臺北的城市記憶和發展印記，成為一種關於
城市的論述。由臺灣電影建構的臺北城市的「大眾記憶」，
不管是戒嚴時期、臺北高速發展時期，乃至21世紀的今日，
都應該是電影對於城市發展最不可忽視的價值。無論是哪一
個時代的電影，無論電影記錄的是城市中心或邊緣、公共
空間或私人領域、城市建築或人際關係、真實臺北或想像臺
北，電影是了解城市過去、現在與未來的一扇窗戶，電影與
城市之互相關照，也是關於電影與城市研究的最主要的意義

[1]　Michel Foucault著，李洋譯，〈反懷舊〉，《寬忍的灰色黎明──法國哲學
　　家論電影》（鄭州：河南大學出版社，2013），頁286-288。

之所在。

　　臺北的現代化由日據時期起的工業化、都市規劃開始，國民政府遷臺後延續，1960-1970年代臺北成為現代都市，1980年代隨著科技與資本主義的快速發展由現代轉向後現代，1990年代以來受到全球化浪潮帶來的混雜與跨國資本主義的影響形成後現代都市。本章將按照1950-1970年代、1980年代、1990年代至21世紀初四個時期，[2]對臺灣電影中的臺北圖像及臺北的都會環境和都市生活的形塑進行整體回顧，總結各時期電影中臺北城市形象的不同特點，同時整理與回顧學界相關研究論述，以進行脈絡化梳理。

第一節　1950-1970年代

一、臺語片時代

　　回顧臺灣電影中的臺北，需要從臺語片時代開始。[3]臺語電影興起於1955年，興盛與1960年代，1970年代開始衰弱。[4]在臺語片時代，已可以看到臺北的都市景觀。《王哥

[2] 本研究中雖基本按照時代劃分，但主要依據主要創作者（導演）的作品為分類依據，其中不少導演的創作時間橫跨多個時代，為了方便整合論述，本文的劃分按照導演的主要創作時代，但提及的作品則橫跨各個時代。

[3] 臺北在電影中出現最早要追溯到1941年的《南進臺灣》，作為日本殖民政府的政治宣傳紀錄片，《南進臺灣》記錄了臺灣的風土熱情，其中對於臺北也有全貌性的呈現。但本研究的回顧主要以1949國民政府遷臺為歷史斷代進行回顧，尚不論及1949以前的電影。

[4] 葉龍彥，《春花夢露——正宗臺語電影興衰錄》（臺北：博揚文化，

柳哥遊臺灣》（1958）是最早可見臺北都市雛形的臺語片之
一。經由王哥、柳哥從臺北出發的「環島遊」，可以對當時
的臺北都市景觀有一個概覽：電影開始即是介壽路（今凱
達格蘭大道）轉重慶南路、經中山北路，依次至木柵仙公廟
（今指南宮），中和圓通寺，碧潭，北投等地。在1950年代
的電影中，由於遷臺的混亂與高度戒嚴，總統府常作為高高
在上的威權時代的政治權力隱喻。《王哥柳哥遊臺灣》電影
一開始便以仰拍總統府顯示市民在政治權力中心下的渺小，
塑造總統府權威的意識形態。同時，臺語片影史是1950年代
中葉至1970年代初期之臺北經驗的呈現，臺語片的黃金時代
也見證了臺北市從農業社會蛻化為工業社會。臺語片為了節
省製作成本，捨不得蓋大布景，流動到各地風景區拍外景，
無形中開發了觀光據點，臺語片黃金時代就推出了臺北近郊
的烏來、碧潭、野柳、萬里等地的名勝。[5]

　　由於國民黨遷臺後將臺北作為省會，並且有眾多大陸
各省籍移民成為臺北新住民，1950年代起臺北快速發展，
由此引發的城市、鄉村發展的不平衡，使得中南部的人到臺
北謀生，在《舊情綿綿》（1962）、《臺北發的早班車》
（1964）、《康丁遊臺北》（1969）中即可看見這樣的場

　　1999），頁43-44。

[5]　葉龍彥，〈正宗臺語片之「臺北經驗」及其歷史性分析〉，陳儒修、廖金
　　鳳編，《尋找電影中的臺北》，頁34-35。

景。在這類電影中，臺北火車站作為臺北城市的地標出現，臺北火車站是中南部人到臺北打工的運輸中轉站，也是中南部人與臺北城市建立關係的開始。臺北代表的城市與鄉村形成二元對立的關係，電影的共同主題都是鄉下人到臺北尋親、討生活的故事，臺北的都市黑暗面也藉由南部來的打工者的遭遇所揭露。[6] 城鄉議題一直延續到新電影時期。

二、1960年代國語片

在1950年代的遷臺初期，在「反攻大陸」的官方政策下，「臺北」僅是臨時的居所，並未被作為當權者認真經營的場所。由大陸來的移民成為電影中重要的人物，電影中有不少講述大陸遷移來臺的移民的故事，由此也不乏見本省和外省的矛盾衝突，他們的生活場域被規限在特殊破落的違章建築內。李行導演的《兩相好》（1962）講述外省陳家與本省黃家兩家人之間衝突與融合的故事。電影中可見當時臺北市的著名景點，包括中山北路與南京西路口的臺北第一家西餐廳「美而廉西餐廳」、圓山兒童樂園和動物園，以及坐落在中華路上剛啟用的「中華商場」。透過電影中情侶在中華商場逛街可見中華商場當時的興盛。中華商場在李行導演的

6　對於臺語片中的臺北的討論，可見林文淇，〈臺灣電影中臺北的呈現〉，陳儒修、廖金鳳編，《尋找電影中的臺北》，頁78-89，以及陳儒修，〈新臺灣電影中的臺北〉，《穿越幽暗鏡界：臺灣電影百年思考》，頁193-200。

另一部電影《街頭巷尾》（1963）中也有所呈現，特別是夜間中華商場霓虹燈閃爍，成為都市人生活的形態，也表明臺北的商業活力。西餐廳、中華商場的出現也是臺北商業化在電影中的初顯。洪月卿對於李行電影中的臺北再現的研究認為：「《街頭巷尾》提供了臺北市一個可供『歸零』的歷史見證，是一個戰後臺北城市發展過程中看不見的城市發展源頭。」[7]《街頭巷尾》的主場景是大量違章建築，違章建築是外省居民在臺北的生活空間，成為他們形式上的「家」。[8] 在電影中，違章建築也是當時臺北城市局部的現實縮影，成為外省移民在這座城市的第一個落腳點，以及建立與臺北互動關係最早的場域。

三、1970年代

1、臺北都會電影雛形

進入1970年代，日本、美國相繼與「中華民國」斷交，隨著「反攻大陸」政策破滅，國民黨當局轉變政策，開始將現實臺北從「臨時居住地」轉變為「國家首都」來經營。《家在臺北》（1970）是臺灣電影中第一次將臺北設定為

[7] 洪月卿，〈影像中的臺北觀察——李行的電影〉，《城市歸零：電影中的臺北呈現》（臺北：田園，2002），頁34。

[8] 關於《兩相好》、《街頭巷尾》等李行導演作品中的臺北觀察，可參見洪月卿，〈影像中的臺北觀察——李行的電影〉，《城市歸零：電影中的臺北呈現》，頁39-71。

「首都」、安身立命的「家」的所在地。在這部電影中，「家」、「國」與中國文化聯繫在一起。「電影帶著國民黨的政策宣傳，在農業經濟轉型到工業經濟而發展出嶄新的機會（移民、留學等），謹慎地建構一個『健康』的家國願景。」[9] 電影中出現舞龍等具有中國傳統文化意涵的電影符號，同時「家」與「國」聯繫在一起，「臺北」則代表「臺灣」來和美國相呼應。與表示城鄉差距的臺語片中的火車站不同，《家在臺北》的交通場域是松山機場，而與臺北對立的，不再是中南部、鄉下，也不是大陸，而是美國。

在白景瑞的一系列電影中，臺北以現代化初期的都會形象在電影中被突顯，臺北開始成為電影中的主角。雖然自1950-1960年代電影中已可見臺北都市現代化初期的建築樣貌，但白景瑞電影中情節發展與都市的發展有著緊密關聯，也開始呈現都會人的情感與心態，成為一種能夠反映臺北都會脈動的電影，因此可將他的電影視為臺北都會電影的雛形。李怡秋曾討論白景瑞電影對臺北都市的主題偏好，她提到，從《臺北之晨》（1964）到《家在臺北》等作品都環繞在臺北的現代化空間中，並在其中穿插國家建設的擴展過程。《臺北之晨》展露了欣欣向榮的臺北，從清晨的延平北路開始，記錄臺北城市街頭的樣貌。《寂寞的十七歲》

9　白睿文，〈移民、愛國、自殺：白先勇和白景瑞作品中的感時憂國與美國夢想〉，《台灣文學學報》（2009.6），頁55。

（1968）則展示了景美女中的校園空間，還呈現了當時的統一飯店、國賓飯店、圓山兒童樂園、臺北榮民總院。而《今日不回家》（1969）與《家在臺北》則呈現了臺北的現代化、西化的都市景觀：《今日不回家》中出現了淡水高爾夫球場、延平北路波麗路西餐廳、第一飯店、喜臨門餐廳。《家在臺北》中則有松山機場、敦化北路、高樓大廈、西餐廳等。[10] 沈曉茵曾專文討論過白景瑞電影中的都會浮現，她認為白景瑞電影中的風格創新帶出了臺北的現代都會風貌，《寂寞的十七歲》、《新娘與我》（1968）、《今天不回家》、《家在臺北》形塑了臺灣浮現出的中產階級，白景瑞的都會喜劇及家庭倫理片確定了臺灣電影中現代的、摩登的感情樣貌及家庭概念。白景瑞作品中的現代性及都會感也建構了1970年代瓊瑤片中的中產感情觀。[11] 二位學者的論述均佐證了白景瑞電影作為臺北都會電影雛形的代表性。

2、愛情文藝電影中的都市經驗

　　瓊瑤小說改編的愛情文藝電影是1970年代臺灣電影重要的一類，其建構了想像的、脫離現實的浪漫戀愛空間。但

[10] 李怡秋，〈白景瑞早期電影風格研究（1964-1970）：「健康寫實」中的異質寫實性〉（臺南：國立臺南藝術大學動畫藝術與影像美學研究所碩士學位論文，2012），頁65-68。

[11] Shiao-Ying Shen. "Stylistic Innovations and the Emergence of the Urban in Taiwan Cinema: A Study of Bai Jingrui's Early Films", *Tamkang Review*, 2007 (37), 25-50.

瓊瑤電影中的都市本質及都市空間不容忽視。[12] 黃儀冠曾提及瓊瑤電影中的臺北都市生活及中產階級價值觀。她認為《心有千千結》（1973）、《奔向彩虹》（1977）、《又見春天》（1981）等電影中男女主角多在紡織公司或紡織廠工作，一是滿足女性閱聽人對時尚服飾的追求、用女主角時髦的服飾吸引女性觀眾，二是再現臺灣1970年代邁向工業化，紡織產業發達，都會邊緣（如三重、新莊）紡織工廠林立的時代背景。[13] 她還提到，瓊瑤電影展現了都市中上階級的理想藍圖，客廳、咖啡廳和餐廳（舞廳）的「三廳場景」各有其功能及符碼，餐廳和舞廳裡的派對融入現代化、西化的元素，家居華麗整潔展現新興的臺北中上階級的生活空間，電影場景設計滿足女性觀眾對中上層社會居家布置的渴望想像。「三廳場景」強化現代都會的戀愛氛圍，提供現代化的生活空間。[14] 電影中時髦高檔的咖啡廳、歌舞廳成為都市人心

[12] 李清志〈國片中對臺北都市意象的塑造與轉換〉中將瓊瑤愛情電影時期視為臺灣電影關於臺北都會經驗描寫的「空白期」，林文淇在〈臺灣電影中臺北的呈現〉也跳過了瓊瑤愛情電影，林文淇在〈鄉村城市：侯孝賢陳坤厚城市戲劇中的臺北〉中提到上述兩篇文章以及學界對於新電影時期之前的電影研究太少的原因，導致學界疏忽瓊瑤愛情與都市的關聯性，並且肯定了瓊瑤愛情電影的都市本質。林文淇、沈曉茵、李振亞編，《戲夢時光：侯孝賢電影的城市、歷史、美學》（臺北：電影資料館，2015），頁80-97。

[13] 黃儀冠，〈言情敘事與文藝片——瓊瑤小說改編電影之空間形構與現代戀愛想像〉，《東華漢學》（2014.6），頁359。

[14] 黃儀冠，〈言情敘事與文藝片——瓊瑤小說改編電影之空間形構與現代戀愛想像〉，《東華漢學》（2014.6），頁359-360。

嚮往之的戀愛空間，同時都市也經常成為阻隔美好愛情的物質化空間，以至男女主角多逃離到相對於都市的美好鄉村。

第二節　1980年代

　　1980年代是臺灣經濟快速發展的時期，各種問題也伴隨著臺北都市快速發展出現。同時，1982-1986年的新電影運動也成為臺灣電影史上最重要的一段發展歷程。電影關注到臺北的現代化快速發展並向後現代轉型進程，所產生的社會問題、環境等問題以及關於臺北的都市認同問題，電影中的臺北可見摩天大樓的雛形，可見新區與老區、傳統與現代的掙扎，可見大臺北瓦斯和內湖垃圾場的環境威脅，可見都會人在都市快速發展下面臨的不安與恐怖，同時亦可見自臺語片以來的城鄉議題。

一、楊德昌電影中的「臺北故事」

　　楊德昌是新電影代表導演之一，被譽為最會拍臺北的導演。「楊德昌鏡頭下的臺北，既冷寂又沸騰，抑制卻又瘋狂，宛如一座瀕臨危險邊緣的城市，充斥著割裂的城市空間與人際關係。」[15] 關於楊德昌導演及其作品的，特別是楊

[15]　王昀燕，《再見楊德昌》（臺北：王小燕工作室，2016），頁430。

德昌電影中的臺北都會，學界已有非常豐富的研究成果，介於篇幅有限，以下僅列舉部分相關研究：黃建業論及《海灘的一天》（1983）的都會現代女性論述，《青梅竹馬》（1985）中都市變遷中都會作為情感的荒原以及時反諷臺灣爆發經濟中浮現新危機的年代，《恐怖份子》巧妙地架構出表面安詳穩定的都會區內在精密的都會恐怖，以及《獨立時代》（1994）對臺灣道德的省思。[16] 陳儒修討論了臺灣新電影中的都市現代化經驗，以《恐怖份子》討論電影中都市現代化過程中人的孤獨、扭曲，以及都市中的恐怖、暴力、荒謬，以《青梅竹馬》討論電影中都市現代化進程中的危機四伏、中產階級的人際關係、經濟社會轉型中傳統價值觀的改變、都市成為傳統與現代的兩極化迷宮。[17] 詹明信在〈重繪臺北〉（Remapping Taipei）討論了《恐怖份子》，他指出楊德昌的電影不將「臺灣身分」（Taiwanese identity）作為主要關照主題或焦慮來源，而是將視角落在城市。他同時提到電影將臺北表現為一系列相互疊壓的盒子型住處，裡面囚禁各種城市裡的人。[18] 吳珮慈也曾提出楊德昌的電影展現出的某種臺北城市影像地誌學（cinematopography），特別具

16 黃建業，《楊德昌電影研究：臺灣新電影的知性思辨家》（臺北：遠流，1995）。

17 陳儒修，《臺灣新電影的歷史文化經驗》（臺北：萬象，1997），頁95-109。

18 Fredric Jameson. "Remapping Taipei", *The Geopolitical Aesthetic: Cinema and Space in the World System,* 114-157.

有時代之風，都會轉型過程中主體意識缺乏的深沉批判。[19]
李秀娟則通過對《麻將》（1996）以及《一一》的分析，認
為楊德昌利用現代化城市的多元空間與共時特性建構影片中
視覺場域的立體層次感，更藉著都會中人際網絡複雜糾結
的特性串接原本可以不相干的人、事、物，積極策動臺北
「新」情境、「新」慾望產生的可能。[20]

　　楊德昌電影對於臺北的呈現常常是一種有選擇的安排，
電影中的臺北地景多具有指示意義：在臺灣還未解嚴的年
代，《青梅竹馬》中一群青年人在夜間開摩托車在總統府前
繞行，作為對總統府所象徵的威權體制的衝撞。此外，電影
中阿隆在迪化街經營老布行以及阿貞作為現代化城市白領在
臺北東區的玻璃帷幕大樓上班，兩處地景的明顯對照暗喻兩
個人的觀念差異，是轉型中臺北社會的傳統與現代。《牯嶺
街少年殺人事件》（1991）中青少年成長空間的建國中學，
既是真實殺人事件發生地，也是楊德昌的母校，建中紅樓成
為青年學習和活動的地方，而這所聚集不少遷臺子女，父
母對前途的未知與惶恐，使得他們在校園這個空間裡拉幫結
派，以在恐慌的成長氛圍中使得自己更加強大。電影中主角

[19] 吳珮慈，〈楊德昌及其風格的緣起〉，Frodon, Jean-Michel著，楊海帝、馮壽
　　農譯，《楊德昌的電影世界：從《光陰的故事》到《一一》》（臺北：時周
　　文化，2012）。

[20] 李秀娟，〈誰知道自己要的是什麼？：楊德昌電影中的後設「新」臺北〉，
　　《中外文學》（2004.8），頁39-61。

們辦演唱會的地方在中山堂，這座歷史悠久的建築，重要典禮在此舉行，電影中演唱會選擇在此舉辦也具有政治歷史意涵。電影中的臺北植物園荷花池、牯嶺街舊書攤也組合了一個1950-1960年代學生的生活移動空間。而《一一》中位於羅曼羅蘭藝術廣場大廈的NJ的家，「是一棟自平地拔尖而起的高樓，電影中通過幾個高角度拍攝的鏡頭，目睹樓房冰冷而剛強地傺立於地表，車流無情來去而困在屋內的人軟弱如泥。而那高架橋下是少男少女幽會之所，宛若失落沙洲。」[21]電影中年輕人約會的餐廳和影城是在臺北都市更新下在1990年代崛起的臺北東區和信義區，而開場則通過一場在富麗堂皇的圓山大飯店舉辦的婚禮顯示中產階級家庭之典型。

二、侯孝賢電影中的城與鄉

關於侯孝賢導演作品的研究，學界已有豐碩的研究成果。相對於侯孝賢電影中的鄉村美學與楊德昌電影對臺北的聚焦，侯孝賢電影中的臺北較少受到學界的關注。《戲夢時光：侯孝賢電影的城市、歷史、美學》[22]一書中的篇章〈侯孝賢的歷史與都市電影〉匯整了多篇侯孝賢電影中的城市的研究論文。侯孝賢電影中的臺北可以分為三個時期：第一

[21] 王昀燕，《再見楊德昌》，頁434。
[22] 林文淇、沈曉茵、李振亞編，《戲夢時光：侯孝賢電影的城市、歷史、美學》。

個時期是侯孝賢與陳坤厚在1979-1982年期間的合作的六部「城市喜劇」，包括《我踏浪而來》（1979）、《天涼好個秋》（1980）、《就是溜溜的她》（1980）、《風兒踢踏踩》（1981）、《蹦蹦一串心》（1981）、《俏如彩蝶飛飛飛》（1982），在侯孝賢的商業電影時期，這六部電影在題材上延續瓊瑤電影的愛情文藝敘事，在影片風格上延續白景瑞開創的都會喜劇電影風格，但將敘事重點場景放在臺北都會中。這些電影以都會愛情喜劇風格呈現，臺北都市化的各種問題都未在電影中出現，電影描寫的多是人性的光明面。[23] 第二個時期是新電影時期，城鄉二元對立下，侯孝賢電影中呈現的都市發展、城鄉差距下回歸鄉村的圖景，如《在那河畔青草青》（1982）、《冬冬的假期》（1984）、《戀戀風塵》，這一時期電影中的鄉村是社群完整的、給人安全感和永恆感的想像世界，而城市是分割破碎的面貌。例如，《戀戀風塵》從各個層面刻畫城鄉差異，尤其偏重在時空結構的對立上，電影中的鄉村是熟悉、穩固、安全的社群，城市的空間感卻是支離破碎、交通擁擠、失去方向，人來到大都會便經歷異化與流離失所之感。[24]

[23] 詳見林文淇對侯孝賢與陳坤厚合作的都市愛情喜的專門研究，林文淇，〈鄉村城市：侯孝賢與陳坤厚城市喜劇中的臺北〉，林文淇、沈曉茵、李振亞編，《戲夢時光：侯孝賢電影的城市、歷史、美學》，頁80-97。

[24] 葉蓁著、黃宛瑜譯，《想望臺灣：文化想像中的小說、電影和國家》，頁239-241。

第三個階段是在新電影之後至1990年代，包括《尼羅河女兒》（1987）、《好男好女》（1994）、《南國再見，南國》（1996）、《千禧曼波》（2001），這幾部電影嘗試以寫實的方式描繪臺灣都會青年面對沉迷消費文化、快速變化的人際關係、缺乏目標動力及情感聯繫等，《尼羅河女兒》描寫迷航的青年女子曉陽在臺北都會中尋找自我的掙扎與成長，《南國再見，南國》聚焦的則是沉淪於賭場、夜店、暗巷中熱炒店的都市空間的小混混，《好男好女》也是通過女主角梁靜的陰暗房間、酒吧、舞廳等都市空間揭露城市的黑暗面，《千禧曼波》（2001）同樣描寫都市青年深陷氾濫的消費文化和資本主義、外在的孤立，與內心疏離、躁動不安的慾望。[25] 而三段式《最好的時光》（2006）更像是侯孝賢過去創作風格的理想化，對過去的創造性和懷舊的重構。[26] 電影跨越歷史的臺北（1911年的大稻埕）及當下（2005年）的臺北。

三、萬仁的「超級三部曲」

萬仁的「超級三部曲」指涉了臺北都市現代化過程中的環境問題、歷史記憶缺失以及人的失落和焦慮。關於萬仁

[25] 葉蓁，〈都市人：侯孝賢後期電影的青春與都會體驗〉，《戲夢時光：侯孝賢電影的城市、歷史、美學》，頁127-139。

[26] James Udden著，黃文傑譯，《無人是孤島：侯孝賢的電影世界》（上海：復旦大學出版社，2014），頁329-330。

電影中的都會臺北，洪月卿[27]及陳平浩[28]已有相關論述。以下僅就萬仁電影中的都市地景再做簡要回顧：《超級市民》（1985）開頭，通過一系列的臺北街道、建築的蒙太奇，建構1980年代中期臺北最直觀、全面的城市形象。總統府、中正紀念堂、圓山大飯店、士兵、蔣介石銅像等鏡頭不斷出現，彰顯戒嚴下的政治壓迫；同時，高樓大廈和透明玻璃呈現都市的現代化景觀；教堂、寺廟、清真寺並存的多元宗教景觀；臺北大瓦斯顯示都市發展中的環境問題；西門町大字招牌看到的是商業發達的臺北。電影中可見城市快速發展的景觀：林森北路不夜城的燈紅酒綠與人潮洶湧、混亂施工的街道、噪音牌上飆升的數據、塵土飛揚的垃圾場、破敗不堪的都市貧民窟，都揭示著都市現代化下的陰暗臺北。電影中的都市貧民窟取景自康樂里，隨著城市發展規劃，收容城市弱勢階級和無處可去的外來移民的違章建築走入歷史，變成如今的十四十五號公園，電影也記錄了這個都市貧民窟的最後樣貌。電影最後是一組呼應開頭的蒙太奇畫面：低矮的違章群被不協調地擺在都市中、流浪漢躺在路邊的長椅上、在搖籃裡的小孩被掛著巨大的買賣廣告牌、櫥窗裡的模特假人裸露著身軀……最後的鏡頭是整個臺北籠罩在陰霾下的大遠

[27] 洪月卿，《城市歸零：電影中的臺北呈現》。

[28] 陳平浩，〈城市顯影：萬仁電影中的階級、性別、與歷史〉（Projecting Taiwan's Urbanization: Class, Gender, and History in Wan Jen's Films）（桃園：國立中央大學英美語文學研究所碩士論文，1998）。

景，顯示了對臺北發展灰暗面的揭露。

《超級大國民》（1995）以年邁的白色恐怖受難者為主角，轉換了看待城市的視角，「使臺北從一座無深度、無歷史的後現代城市，重新顯影為一座歷史沉澱豐厚的後殖民、後解嚴城市：歷史皆銘刻於城市空間的質地裡。」[29] 電影回溯「白色恐怖」時受政治迫害的人物故事，並在電影中大量置入政治地景。1950年代因參加政治讀書會而被判無期徒刑的許毅生（臺語音為「苦一生」），由於當年供出好友陳政一致其被槍決而愧疚，16年後出獄、自囚於養老院10餘年，一直活在悲傷與愧疚中。電影有一段代表性畫面，通過在當時最高樓星光摩天大樓上的搖晃長鏡頭，以許毅生的視角，穿越過臺北的重要地景：中正紀念堂、兩廳院、景福門、臺北賓館、新公園、臺灣博物館，畫面在總統府停留，最後到達馬場町，許毅生的聲音成為畫外音：「一個聲音、一個表情，帶我走過這個城市，帶我來到馬場町，馬場町的槍聲依然響亮……馬場町早就沒人知道了，現在這裡叫青年公園」，畫外音暗喻時空轉移與城市變遷，當年的馬場町「早就沒人知道了」，意味著城市對歷史與創傷的集體遺忘。許毅生拿著書找尋當年的地方，通過他的旁白，觀眾看到日本時期曾經的東本願寺、在1950年代成為警備總司保衛處人糟

[29] 陳平浩，〈城市顯影：萬仁電影中的階級、性別、與歷史〉（桃園：國立中央大學英美語文學研究所碩士論文，1998），頁ii。

踢人的「地獄」，如今卻是獅子林百貨這個商業化空間；忠孝東路上日據時代的陸軍倉庫，1950年代成為有判人生死的權力之地的警備總部軍法處，現在已是國際化的五星級酒店。鏡頭通過照片回溯當年的建築，通過過去與現代的對照，形成一種另類的城市地圖。既有時間、空間的轉換，許毅生在經過餐廳時將刀叉的聲音聽成是手銬、腳鐐的聲音，電影通過手銬、腳鐐的畫外音帶入白色恐怖的城市空間感。

四、虞戡平的臺北電影

　　虞戡平在1980年代有三部以臺北為背景的電影，分別是《搭錯車》（1983）、《臺北神話》（1985）以及《孽子》（1986）。《搭錯車》和《孽子》都拍攝到了信義路的違章建築，《搭錯車》中的啞叔就是居住在破落的違章建築內，違章建築展現了城市底層人的生活環境。同時，作為政治威權的地景象徵，中正紀念堂最早出現在電影中是在《搭錯車》，當女兒阿美成名後，收破爛供養女兒長大的啞叔卻已病逝，電影末尾阿美在中正紀念堂前舉辦演唱會，展演的華麗舞臺和氣勢雄偉的中正紀念堂，與都市另一頭的違章建築形成了二元對立。《臺北神話》則描繪了1980年代臺北的都市樣貌——信義區的雛形、興建中的世貿大樓、內湖垃圾山、陰霾籠罩的臺北。內湖垃圾山作為威脅市民生活的標誌，也成為這一時期電影中的一個重要的臺北都市隱喻。而

《孽子》根據白先勇的小說改編，電影中最重要的地景與小說中一樣，是作為同性戀情慾地景的新公園──位於臺北市政治核心區域博愛特區內的新公園，卻是邊緣的同性戀者的活動空間。新公園後來改名為「二二八公園」，帶入政治意涵，成為一種對歷史的平反與承認，營造城市的歷史記憶空間。

第三節　1990年代至21世紀初

一、蔡明亮電影：臺北的空洞、疏離與邊緣

　　與1980年代電影掃描臺北的整體都會環境不同，新電影之後，進入1990年代，電影開始以放大鏡般觀看都市的邊緣角落。蔡明亮以其「緩慢電影」的獨特風格成為1990年代臺灣最主要的電影導演之一，除了蔡明亮導演的研究專著[30]外，學界也有關於蔡明亮電影的不少專門論文，其中多集中在電影中的時間、空間符號、情慾、身體等。[31] 陳怡華的研

[30] 如林松輝著、譚以諾譯，《蔡明亮與緩慢電影》（臺北：臺大出版社，2016）；以及孫松榮，《入鏡｜出境：蔡明亮的影像藝術與跨界實踐》（臺北：五南，2014）。

[31] 如張小虹〈臺北慢動作：身體──城市的時間顯微〉，《中外文學》（2007.6），頁121-154；張靄珠〈蔡明亮電影的廢墟、身體、與時間──影像　析論《天邊一朵雲》、《你那邊幾點》及《黑眼圈》〉，《中外文學》（2013.12），頁79-116；馮品佳，〈慾望身體：蔡明亮電影中的女性影像〉，《中外文學》（2002.3），頁99-112；楊凱麟，〈荒蕪的生命、茂盛的影像：論蔡明亮電影的內框與平行主義〉，《文化研究》（2012.9），

究以班雅明（Walter Benjamin）的都市漫遊者（flâneur）概念解釋蔡明亮電影中的臺北人以及形塑的臺北城市空間。[32]

回溯蔡明亮的電影，可以看到臺北城市發展的一個縮影：《青少年哪吒》（1992）中西門町成為青少年次文化的集合空間、中華商場前正在興建捷運、中華商場面臨拆遷；《愛情萬歲》（1994）中的大安森林公園正在興建、東區樣貌漸顯；《你那邊幾點》到《天橋不見了》（2002）中的臺北車站外的綠色行人天橋隨著捷運及城市地下通道的興建而拆除；《不散》（2003）中永和福和戲院這座老戲院隨著時代的發展而結業；《郊遊》（2013）中後現代臺北城市發展下位於新莊的副都中心等。蔡明亮關注的通常不是那些興建完備的城市發展區位，而是修建中、廢棄、凌亂的城市地帶，亦或是城市發展的邊緣區，這些特殊的都市面貌呈現，建構了在經濟發展與社會變遷之下的混亂的都市面貌。

《青少年哪吒》的故事發生地在西門町，在20世紀末，隨著東區和信義區的興起，原本繁盛的西門町淪為青少年集合的空間，演變為青少年次文化的空間經驗。電影通過西門町這個集結飲食、逛街、購物的空間，表現青年男女的都市經驗，同時也充滿青少年的情慾想像。[33] 電影的最後一幕，

頁147-168等。

[32] 陳怡華，〈都市漫遊者——蔡明亮電影中的臺北人〉（新北：輔仁大學碩士學位論文，2002）。

[33] 對於西門町作為青少年次文化空間在電影中的呈現的相關專門研究如顏忠

清晨的臺北，捷運工程如火如荼地建設，街道被開膛破肚，工程燈閃爍，電影記錄了中華商場拆遷前的最後樣貌。《愛情萬歲》不僅記錄了大安森林公園還在興建中的樣貌，同時也呈現了都市人的寂寞、虛無、孤獨。[34] 與《青少年哪吒》中拆遷前中華商場的最後一幕相同，從《你那邊幾點》到《天橋不見了》記錄了臺北車站前天橋的拆遷的前後，[35] 正如《天橋不見了》開頭新光三越前播放的廣告一樣，被拆解的城市記憶如同「末日圍城」一般，湘琪多次問警察、店員天橋什麼時候被拆的，卻沒有人知道，天橋突然消失如同從來沒存在過。電影記錄了都市發展的痕跡，讓在患有失憶症的城市裡默默消失的地景用影像的方式得以保存。而《不散》是一部關於電影和電影院的電影，電影中的福和戲院是一個「異質空間」，[36] 這個通過看電影這個「空間實踐」，形成與電影院外的真實世界區隔，與電影銀幕中經由電影構建的「烏托邦」產生時間與空間上的連結，形成一種空間

賢，〈都市的隱喻鏈結：《青少年哪吒》與《只要為你活一天》的臺北次文化空間經驗〉，《影像地誌學：邁向電影空間的理論建構》（臺北：萬象，1996），頁158-162；以及張靚蓓，〈臺北青少年的心靈空間〉，陳儒修、廖金鳳編，《尋找電影中的臺北》，頁90-103。

[34] 關於《愛情萬歲》學界已有較多研究成果，如蔡明亮等編著，《愛情萬歲：蔡明亮的電影》（臺北：萬象，1994）。

[35] 關於《你那邊幾點》中的城市空間討論，如李紀舍，〈臺北電影再現的全球化空間政治：楊德昌的《一一》和蔡明亮的《你那邊幾點？》〉，《中外文學》，33（2004.8），頁81-99。

[36] Michel Foucault. "Of Other Spaces, Heterotopias", *Architecture, Mouvement, Continuité* 5 (1984): 46-49.

想像。電影中苗天與石雋的出場，更是成為「異質空間」與「烏托邦」的重要連結。電影的片名《不散》也是取自於電影「散場」的概念，「不散」即是對於老戲院衰落的懷舊之情。電影是對《龍門客棧》的致敬，電影開場高朋滿座的福和戲院的場景也是電影對於如福和戲院這樣的電影院興盛的年代的致敬，成為一種時空的接連。

二、李安電影：全球化的臺北

　　臺北的全球化進程自1970-1980年代以來在電影中逐漸顯現，而1990年代是全球化快速發展的時代，臺北接受著來自西方商品與文化的衝擊，李安的電影詮釋了臺北的全球化變奏。「全球化」（globalization）自1980年代以來被用於世界經濟一體化及由此引發的生活方式的轉變的討論，還包括商業文化與消費主義的盛行。而在文化領域，全球化還涉及混雜與文化身分的認同。李安在1990年代初的「父親三部曲」中，《推手》（1991）和《囍宴》（1992）的主場景都在美國，主要表現華人傳統文化觀念與西方觀念的融合。《飲食男女》（1994）則是一部以臺北為發生地的融合飲食文化、傳統與現代、親緣與愛情的故事，但《飲食男女》同樣是表現全球化衝擊下文化衝突與融合的題材。柯瑋妮（Whitney Crothers Dilley）的研究曾提到：「《飲食男女》作為一種符號論述，顯示出全球化的真實本質，電影中的臺

北受到全球化的衝擊：現代的臺北被全球加盟店入侵，男友隨性地閱讀杜斯托耶夫斯，家寧在大學修習法文。」[37] 電影中父親老朱生活場所出現的大量在臺北的中式古典建築，如老朱當主廚的圓山大飯店，老朱跑步經過的中正紀念堂、臺北植物園等，這些中式建築如同老朱所代表的傳統文化。而父親老朱在圓山大飯店做中國菜，小女兒家寧卻在西式快餐店當點餐員，父親老朱在家精心為一家人做菜，在滿桌中國菜開動前，信奉基督教的大女兒家珍要認真禱告。與父親一輩子對傳統飲食文化的堅持不同，同樣做一手好菜的二女兒家倩卻在航空公司籌劃各類國際路線。兩代人、中國傳統與西方文化的衝擊與融合就在家庭間鋪展開。三女兒未婚先孕、大女兒未告知父親就結婚、二女兒一直想離開家，最後傳統的父親也擺脫世俗眼光與女兒的同學結為連理，正是中西文化衝擊下，在全球化時代下傳統家庭鬆動的縮影。

三、電影中的世紀末臺北

臺灣電影中的世紀之交的臺北，一邊是悲觀頹敗的，一邊又帶有希望。林文淇提到：「當千禧年以象徵臺北全球化的進程與熱度，以嘉年華會的姿態要告別一切老舊的、在

[37] 關於《飲食男女》的研究詳見柯瑋妮著、黃煜文譯，〈《飲食男女》中的全球化與文化認同〉，《看懂李安——第一本從西方觀點剖析李安的專書》，頁115-132。

地的與沉重的文化與歷史，大步邁向新的紀元之際，臺灣在千禧年來臨前後幾年以臺北為主題的電影卻呈現一股悲觀的氣氛。」[38] 李清志也曾提到賴聲川的《飛俠阿達》用都市建築地標來定義臺北，是一部展現世紀末臺北都市景觀較為完整的電影：「電影把大部分劇情發展的空間放在臺北市建築物屋頂天際上。以當時臺北的最高建築新光摩天大樓標定臺北，也為臺北的富裕繁華下定義。又以靜修女中老建築標定故事發生區域，是位於昔日後火車站寧夏路等老舊區域，似乎傳達出臺北城頹廢的、衰敗的，卻又隱藏神祕活力的一層面貌。」[39] 青少年成長題材成為1990年代臺灣電影中著墨較多的一類，1990年代電影中的青少年多處於都市邊緣地帶，他們多升不了學、徘徊在社會底層，電影中的青少年生活的場景多是電玩店、賓館、KTV、機車行、地下舞廳、電話交友中心、酒廊等。[40] 相關電影還有《少年吔，安啦！》（1992）、《只要為你活一天》（1993）等。與新世紀以來對於青春成長與懷舊的描繪不同，1990年代電影中的多是底層少年成長經驗，也不把關注點放在成長中的愛戀，而是更

[38] 林文淇，〈臺灣電影中的世紀末臺北〉，廖咸浩、林秋芳編，《2004臺北學國際學術研討會論文集》，頁113-126。

[39] 李清志，〈輕功飛躍下的臺北：電影《飛俠阿達》中的都市觀察〉，李清志著，《建築電影院：電影中空間類型的比較與解讀》（臺北：創興出版社，1996），頁139、141。

[40] 張靚蓓，〈臺北青少年的心靈空間〉，陳儒修、廖金鳳編，《尋找電影中的臺北》，頁90-103。

注重青少年成長與社會的關係。

與上述關注到1990年代臺北的都市後現代性不同，1999年的《天馬茶房》是繼《悲情城市》之後第二部以二二八事件為題材的電影，也是1990年代末的一部具有代表性的歷史題材電影。《天馬茶房》以位於大稻埕的二二八事件的發生地天馬茶房為背景，白睿文研究認為天馬茶房既是事件發生之地，也是二二八歷史夢魘的開始，更是20世紀臺灣歷史上的重要地點。電影以這個地點命名強調了其複雜的歷史地理含義及象徵性。[41] 在臺北市政府與相關文史工作者的共同努力下，現實中的天馬茶房——南京西路189號這個歷史空間被標示出來，並設立「二二八事件引爆地」紀念碑，供後人悼念，城市的歷史鑴刻在真實的城市地理之上。

四、2000-2008年

進入新世紀，以2002年《藍色大門》為起點，2008年《海角七號》為重要轉折點，新生代導演為臺灣電影創造新的票房神話，打破了自新電影結束後臺灣電影長達近20年的沉寂，並且以百花齊放的多元樣貌，帶來臺灣電影有別於以往的更多可能性，推動臺灣電影進入「超過世代」的「後一

[41] 白睿文，〈拍攝二二八：從《悲情城市》到《天馬茶房》〉，Michael Berry 著，李美燕等譯，《痛史：現代華語文學與電影的歷史創傷》（臺北：麥田，2016）。

新電影」時期。2000年之後，除了上述曾提到的楊德昌的
《一一》、蔡明亮的《不散》與侯孝賢的《最好的時光》
之外，越來越多的新生代導演湧現，從不一樣的視角審視
臺北。

　　在新世紀初，《藍色大門》拉開了臺灣電影青春成長懷
舊題材電影的序幕。《藍色大門》代表與1989年之前的「悲
情電影」決裂的「後悲情時代」電影的一種面貌，電影以淺
焦與快速剪接反映人物處在都會之中，以腳踏車作為交通工
具取代了《戀戀風塵》火車的交通工具。[42] 電影以臺北師大
附中的校園建構都市青少年的成長空間，主角騎著腳踏車將
青春、活力的觀感帶入臺北城市觀感之中。《不能說的・祕
密》（2007）在一定程度上延續了青春懷舊題材電影風格，
淡江中學、真理大學等淡水景觀也被用於建構青春記憶。

　　這一時期與臺北地區相關的電影的另一個特點是，儘
管2004年底臺北101大樓落成，但電影中較少呈現臺北具有
代表性的建築與都會環境，反而是都市邊緣地帶被新導演關
注。《運轉手之戀》（2000）中的計程車司機是一個都市漫
遊者，但計程車行所在地以及他開車行駛過的地方，大多在
都市外圍，如三芝、登輝大道等地，都市邊緣地帶的呈現也
是計程車司機生活與工作空間的再現。《艷光四射歌舞團》

[42] 陳儒修，〈走出悲情：臺灣電影的另一種面貌〉（臺中：中華傳播學會
　　2012年會，2012）頁11。

（2004）中的扮裝皇后始終在夜晚的淡水河畔表演，性別身分使得這些扮裝皇后成為都市邊緣人，始終難以進入融都市中心。

另一部值得一提的電影是由臺北故宮出資拍攝的《經過》（2004），這部電影取景於故宮、兩廳院廣場、誠品書店等地，電影中還展現了雲門舞集表演的場景。電影以故宮文物為題材，作為故宮的行銷片，是電影作為文化商品的一種早期的嘗試。

第四節　小結

根據上述梳理與總結，回顧臺灣電影史上電影中的臺北再現，最早可以追溯到1941年的《南進臺灣》，作為日本殖民政府的政治宣傳紀錄片，《南進臺灣》記錄了臺灣的風土人情，其中對於臺北也有全貌性的呈現。隨後的臺語片時代，《王哥柳哥遊臺灣》較早可見臺北都市建築樣貌，經由王哥、柳哥遊臺灣的路線可窺探當時的臺北都市景觀。隨著1960年代臺北都市現代化的開啟，《臺北發的早班車》、《康丁遊臺北》等電影以臺北火車站作為臺北城市的地標，表現中南部人到臺北打工的城鄉議題。與此同時，1960年代的國語片《兩相好》、《街頭巷尾》則以大量違章建築呈現了國民政府遷臺初期，將臺北作為臨時居住地的混亂城市景

象，電影同時記錄了作為後來城市商業中心的中華商場的建立，記錄了臺北現代化、商業化的開端。在1970年代，隨著反攻大陸無望的現實及國民黨政策的改變，《家在臺北》第一次將臺北設定為「首都」、安身立命的「家」的所在地，臺北的對標變為美國，電影宣揚留在臺北的政治理念，而白景瑞的電影記錄1970年代臺北的都會環境與都會人生活狀態，成為臺北都會電影的最早雛形。1970年代，瓊瑤小說改編的電影建構了脫離現實的浪漫美好的戀愛空間，瓊瑤愛情電影同時記錄了都市中產階級的都市經驗以及戀愛想像。

　　1980年代，隨著臺北現代化快速發展並走入後現代，城市矛盾也日漸顯現，新電影時期，楊德昌的電影如《青梅竹馬》、《恐怖份子》等深刻揭露了臺北都市化過程中的人際關係、價值觀改變、環境問題以及隱藏的都會恐怖等，侯孝賢的電影如《戀戀風塵》則討論了城鄉的二元對立，萬仁的「超級三部曲」指涉了臺北都市現代化過程中的環境問題、歷史記憶缺失以及人的失落和焦慮，虞戡平的《臺北神話》同樣描繪了1980年代信義區的雛形、興建中的世貿大樓以及內湖垃圾山的都市樣貌。到了1990年代，臺灣電影中的臺北常以都市邊緣的樣貌呈現，以蔡明亮的電影為代表，如《青少年哪吒》（1992）中的青少年次文化，以及《愛情萬歲》（1994）中都市人孤獨、疏離的生活狀態。同時，1990年是全球化流動的時代，李安的《飲食男女》講述的則是在西方

商品、文化與價值觀衝擊下臺北這座城市中的傳統與現代、東方與西方融合。由此可見，臺灣電影中的「臺北」圖像，隨著不同的社會文化環境改變，呈現出不同的城市形象。1980年代的「新電影」將臺灣電影的藝術性與社會批判性推向新的高度，1990年代「新新電影」時期，以陳玉勳為代表的部分導演開始嘗試商業性與社會批判性結合的混合喜劇風格，成為一個轉折點，新世紀以來電影則更進一步往商業化發展。

　　進入新世紀，特別是2008年以來，臺灣電影面臨以下新的社會文化環境：首先，從臺灣電影發展史來看，自新電影結束之後，臺灣電影經歷了1990年代的低潮，自2002年《藍色大門》起轉折，至2008年《海角七號》實現票房復興，新世紀以來，新一批導演湧現，給臺灣電影帶來更多新的可能性，由電影發展歷程的角度來看，新世紀可以作為臺灣電影史上的一個時間斷代；其次，2000至今臺灣三次政黨輪替，出現「愛臺灣」的口號與本土精神回歸，也使得臺灣電影出現更多不同的聲音；第三，2008年臺北市電影委員會的成立，城市行銷結合電影觀光；第四，新世紀是全球化的時代，資本流動、科技與媒介資訊豐富的時代，同時電影產製的轉型與多元化導致大量跨國、兩岸三地合拍合製的電影出現，合拍片也突顯全球化時代下新的時空特點。

　　經過臺灣電影史上的不同時期，以及各個時期重要導

演電影中的臺北的回顧，整理臺北地景及都會環境在不同政治、經濟、社會背景下的不同樣貌，以及相關重要學術研究的論述，可以看出，關於新世紀以前的臺灣電影，特別是新電影時期的電影及電影中的臺北再現的研究，學界已有豐富的研究成果，也已有相對全面的研究角度。而新世紀以來的臺灣電影的臺北，走過「悲情時代」，到了「後海角時代」，新生代的導演群帶來全新視角的臺北，在全球化流動持續、媒介高度發達的時代，在本土化與全球化互相角力的年代，在城市行銷滲透電影的時代，在合拍片盛行的視域下，臺北又呈現出何種面貌，接下來將由此展開論述。

第三章
「後－新電影」中的臺北：
資本全球化與新的消費空間

　　本章將電影中的臺北放入臺灣電影史的脈絡中，討論「後－新電影」時代城市行銷發展、電影中的臺北都市景觀變遷以及多元流動特性，意圖呈現2008年以來臺北影像地圖全景。21世紀以來電影中的臺北呈現為以下特點：電影與城市行銷密切結合，建構具有獨特美學的多元文化城市，同時電影中資本主義商業空間與消費空間頻繁出現，資本全球化又造成了臺北的多元跨地流動。

　　首先，2008年臺北市電影委員會的成立、城市行銷與電影觀光的結合改變了電影中臺北的城市意象，最具代表性的就是電影中的政治地景由以往的象徵權力轉變成為城市行銷而服務，第一部分將論述臺北市電影委員會的推動力，以及城市行銷帶來的電影中的城市意象的轉變。其次，臺北都市更新與變革之下，西區沒落、東區漸顯的軸線翻轉在電影中呈現，尤其是新世紀以來信義商圈與臺北101大樓代替早年電影中的西區、東區而成為臺北市的地標

與名片，這是這一時期電影呈現臺北都市空間地標的新特點。同時，臺北既是一個東亞大都會，與全世界大都市一樣高樓林立，同時電影中的臺北又具有獨特的都市文化，與以往電影中呈現臺北的現代化、後現代過程不同，這一時期電影中以臺北的獨具特色的咖啡館、街道巷弄、公園、校園、誠品書店、夜市、捷運站等休憩和休閒空間，作為一種全球化浪潮之下的在地精神的彰顯。第三，在資本全球化的情境下，這一時期眾多電影開始呈現臺北的多元跨地流動，其中包括電影作為文化產品在生產製作方面的全球合拍合製，也包括電影作為文本所呈現的兩岸流動、跨國流動等多元流動景觀，第三部分將舉例說明在全球化時代下這種流動的多元性。

　　本章將列舉眾多相關電影文本，並且以都市景觀的變遷、城市行銷的作用以及全球化情境下的多元流動這三個與之前電影相比最大的不同特點，作為開始本研究論述之前對這一時期電影中的臺北進行一個概觀全貌的導論，從下一章開始則進入本研究選取的十部電影的論述分析。

第一節　城市行銷與消費空間的創造

一、臺北市電影委員會的成立與電影城市行銷

　　透過地方或景點在影視產品中的露出而吸引遊客造

訪，稱之為影視觀光（film tourism）[1]，影視觀光又稱為電影誘發觀光（film induced tourism）、媒體誘發觀光（media induced tourism）、電影觀光（cinematographic tourism）、媒體朝聖（media pilgrim）。[2] 等。回顧臺灣電影史，《戀戀風塵》、《悲情城市》（1989）中的九份山城與昇平戲院至今仍是海內外遊客到訪臺灣的重要觀光地，新世紀以來，《向左走向右走》（2003）中的北投、《不能說的·祕密》中的淡水、《海角七號》中的恆春等各地成為遊客爭相到訪的熱門觀光地。

近年來，臺灣各地市看到了影視觀光帶來的周邊效應，陸續成立電影委員會或協拍中心，隸屬地方政府影視文化機構，為電影拍攝提供資金補助支援，同時也為電影取景提供幫助。[3] 以此將電影拍攝、影視觀光與城市行銷相結合。

[1] J.Connell, "Toddlers, tourism and Tobermory: Destination marketing issues and television-induced tourism", *Tourism Management*, 26(5), 2005, 763-776.

[2] N. Vagionis & M. Loumioti "Movies as a tool of modern tourist marketing" *Tourismos: An International Multidisciplinary Journal of Tourism*, 6(2), 2011, 353-362. 轉引自黃淑玲，〈地點置入：地方政府影視觀光政策的分析〉，《新聞學研究》（2016.1），頁9-10。

[3] 高雄市於2004年最早成立高雄市電影事務委員會，《痞子英雄》（2012、2014）為高雄市城市行銷電影的成功案例，隨著電影發行吸引各地觀光客，高雄市在真愛碼頭保留電影拍攝場景「南區分局」，與周邊的駁二藝術特區等地形成城市觀光圈。而臺中市為了吸引李安《少年Pi的奇幻漂流》（2012）在臺中拍攝，提供5000萬新臺幣補助，並全力協助該電影在臺中的搭景拍攝及電影宣傳。之後，臺中市政府在《少年Pi的奇幻漂流》的取景地水湳經貿院區花費12.7億新臺幣打造「中臺灣電影中心」，http://news.ltn.com.tw/news/life/breakingnews/1844821。

臺北市在2007年底成立臺北市電影委員會,大力推動與支持電影在城市取景拍攝,以通過電影傳遞城市文化,從而促進城市行銷與觀光。臺北市電影委員會成立以來,不僅給予以臺北城市為電影背景的電影以資金補助,更協助了大量電影在臺北市取景,包括封街拍攝協助、拍攝地協調等。電影觀光與城市行銷的聯動,從電影取景、拍攝協助與資金支持,到後期電影觀光的推廣策略,都通過電影攝製方與當地政府相關部門的配合,經過十年的發展,臺北已成為一個電影觀光盛行的城市,電影不僅吸引遊客、行銷城市、帶來經濟效益,更重要的是電影建構出城市的文化與精神。

　　電影對城市旅遊的作用體現為電影的「框取」和「溢出」效應,通過「框取」電影影像選擇性地表現城市,通過「溢出」,電影影像反作用於城市,讓銀幕空間成為塑造顯示城市空間的一種力量。[4] 從電影拍攝的角度來看,在城市行銷的驅動下,歷史古蹟、文化遺址以及政府部門都開放配合電影拍攝。例如臺北市的重要古蹟總統府、臺北賓館、中正紀念堂、國父紀念館均開放為電影拍攝地:位於凱達格蘭大道1號的臺北賓館,興建於日據時期,為日據時期總督居住地及會客場所,原為「總督官邸」,通過臺北市政府及臺北市電影委員會的協助,臺北賓館首次開放作為《賽德

4　張經武,〈「框取」與「溢出」——電影作用於城市旅遊的機制〉,《文化產業研究》(2016.11),頁246。

克‧巴萊》（2011）的主要場景，將臺北賓館設置為霧社事件發生時的日本警察局。[5] 臺北賓館由於其歷史沿革，也正符合電影中日軍官舍場所對日式建築的需求。講述臺灣辦桌文化的《總舖師》，獲得臺北市電影委員會的支持，在國父紀念館廣場拍攝辦桌比賽總決賽，電影最後形成了一場多達三、四百人、耗資500萬新臺幣的大場面。[6] 在《總舖師》中，國父紀念館的政治意涵已退居其次，取而代之的是熱鬧、人情與古早的辦桌文化，辦桌決賽是一場由古早臺灣本土傳承並且被發揚光大的在地辦桌文化的彰顯。電影中的歷史建築與政治景觀，隨著時代的發展變遷，不再表達權力的暗喻，反而成為城市的名片、觀光的聖地，也成為城市行銷的重要工具而出現在電影中。

　　此外，臺北市電影委員會通過提供拍攝補助計畫申請，設立「臺北市拍攝補助方案」，還實行「電影事業相關稅賦減免措施」，同時舉辦「臺北電影學院」活動。[7] 除了大力

[5]　臺北市電影委員會網站，http://www.filmcommission.taipei/tw/MessageNotice/NewsDet/1725。

[6]　臺北市電影委員會網站，http://www.filmcommission.taipei/tw/MessageNotice/NewsDet/2681。

[7]　「臺北市拍攝補助方案」支持和鼓勵「以『臺北』之人、事、史、地、物為發展背景之作品、或於臺北市拍攝或跨國製片於本市後製」以補助電影在臺北取景拍攝，電影經過申請、劇本審查，獲審查通過者均可獲得不同程度的拍攝資金補助。「電影事業相關稅賦減免措施」規定電影拍攝營業稅及娛樂稅減半、器材進出口免繳關稅的規定；為了促進產業升級，對於電影業者投資、購置設備、培訓人才、研發新技術也訂有相關優待措施。「臺北電影學院」活動通過舉辦「電影專業講座」、「國際製片工

協助電影取景與拍攝之外，臺北市電影委員會還在電影上映、發行到後期推廣等方面採取諸多措施：首先，組織舉辦各類首映會、特映會，以臺北重要景觀或電影呈現的特殊地點為放映場所，邀請政界人士參與電影映演，以加大電影口碑效應。[8] 在臺北市影委會與相關政府部門的協調下，通過市長及政界人士出席、場地借用、交通安排等方面為電影的首映保駕護航，同時也引發民間自主性的觀影熱潮。其次，臺北市電影委員會還適時地舉辦各類電影主題觀光活動，以突顯城市的人文精神，例如第五章分析的兩部電影《大稻埕》、《艋舺》所帶來的在地化觀光，通過與拍攝地所在地方社區的聯動，促進電影觀光、電影紀念商品販售。第三，通過在臺北市電影委員會網站推出以臺北為背景的電影的介紹、導演及演員採訪等專題，通過提高採訪專題點擊率來幫助電影行銷宣傳；同時各類出版品如《跟著電影遊臺北》、《臺北拍電影》等書籍、雜誌的出版以「電影拍攝地」作為城市電影觀光的重要推廣景點。因此，在臺北市的電影觀光

作坊」、「國際動畫特效講座」及「編劇講堂」等系列活動培養電影專業人才。臺北市電影委員會網站http://www.filmcommission.taipei/cn/Grant/Static/6712。

[8] 例如，2011年9月，描寫臺灣賽德克族抗日霧社事件的《賽德克·巴萊》，作為臺灣電影史上最大成本、大製作的「大片」，同時以原住民抗日事件為主題的重要文化意義，電影安排在總統府前進行首映，當時馬英九也參加了首映。2017年10月，獲得臺北電影節百萬首獎的電影《大佛普拉斯》，由臺北市文化基金會與臺北市電影委員會在誠品電影院舉辦臺北首映會，臺北市長柯文哲亦參加電影首映會，為電影爭取口碑。

與城市行銷的密切聯動發展中，經過臺北市電影委員會十年的發展，已摸索出一套較為成熟的路徑：通過資金補助、拍攝支持、舉辦行銷活動等一系列手法，臺北市電影委員會間接促使原來難以出現在電影中的歷史古蹟登上大銀幕，同時從電影劇本創作、拍攝製作到後製、發行與行銷等方面的參與，影響了臺北在電影中的呈現，協助建構了一個具有人文風情兼具旅遊價值的臺北景象。

二、政治力式微、國族淡化：政治地景的意象轉變

1、地景：刮除重寫的羊皮紙

臺灣複雜的歷史文化經驗形塑了臺北城市獨特的人文地景，臺北市最重要的地標有不少都是政治地景，其中主要為兩類：一類為日據時期興建，如總統府、臺北賓館等，另一類為國民政府遷臺後興建，如中正紀念堂、國父紀念館等。在建築風格上，由於臺灣是日本的第一個殖民地，日本將從歐洲學到的建築風格實驗性地運用在臺灣的土地上，於是有了具有歐洲建築風格特色的總統府、臺北賓館；而國民政府遷臺後將臺北設定為「首都」來經營並且不忘中國傳統文化，紀念孫中山的國父紀念館及紀念蔣介石的中正紀念堂都為中國古典宮殿式建築風格。以上政治地景是臺北都會的重要地標建築，被賦予臺北複雜歷史記憶象徵意義。

Mike Crang曾論述地景是張刮除重寫的羊皮紙，其指涉

刮除原有的銘刻再寫上其他文字的不斷反覆的過程。先前銘寫的文字永遠無法澈底清除；隨著時間過去，所呈現的結果是混合的，刮除重寫呈現了所有消除與覆寫的總和。[9]他將這個觀念用來類比銘刻於特定區域的文化，指出地景是隨著時間而抹除、增添、變異與殘餘的幾何體，地景是連續的發展過程，或是分解與取代的過程。由於臺北近百年來的複雜歷史使得臺北的都市文化成為一種複合的文化樣態，而具有悠久歷史的臺北地景則正如Mike Crang論述的刮除重寫的羊皮紙，特別是日據時代以來的臺北地景，以總統府為例，電影中的總統府從日據時代顯示日本的殖民統治，到國民政府時期象徵威權統治，到新世紀以來為促進城市行銷而開放為拍攝地；電影頻繁取景地西門町同樣具有代表性，其名稱來源於日據時期，亦為日據時期開始設立的日本人的娛樂區，國民政府時期西門町仍有臺北最為繁華的電影街，隨著臺北城市中心由西向東轉移，西門町逐漸沒落，但在新世紀又成為深受日本流行文化影響的青少年次文化陣地。這種歷史文化的抹除、重寫與演變，導致地景的意象與文化含義的轉變都呈現在不同歷史時期的電影中。以下將主要檢視自日據時代、國民政府遷臺以來的臺北重要歷史政治建築在不同時代電影中的再現，由此關照電影中的政治地景在不同歷史時代下的不同面貌，特別是其在新世紀以來的權力淡化與意

9　Mike Crang著，王志弘等譯，《文化地理學》，頁27-28。

象轉變。

2、從戒嚴到解嚴：權力隱喻

自1895年至1945年的50年日本殖民時期，臺灣受到日本殖民的深遠影響。1945年國民政府接管臺灣，1949年國民政府遷臺，臺灣開始了長達38年的戒嚴時期，直至1987年戒嚴解除；2000年至今，臺灣經歷了三次政黨輪替。電影是社會文化的縮影，電影觀察社會、敘述歷史、建構集體記憶。受歷史影響的政治地景在不同時期的電影中的意象，與城市的歷史經驗、政治環境及社會變遷密切相關。城市是居民生活的場域，城市的地景承載著居民的歷史記憶與主觀情感，地景呈現的意象也承載感知經驗。電影設定的發生場景都有特定的意義，地景是符碼，通過導演的編碼後再現。通過總統府、中正紀念堂等政治地景在戒嚴、解嚴、新世紀臺灣電影中的意象演變的分析，可見政治、社會之經驗如何作用於電影，以及電影在不同歷史時期如何塑造地景意象，建構與之相關的都市經驗，尤其是這一時期城市行銷所發揮的重要作用力。

總統府自日據、兩蔣時代至今，都是臺北乃至臺灣的重要地標建築。[10] 從建築形態上看，總統府常被稱為具有權

[10] 總統府源於日據時期的臺灣總督府，是當時臺灣最高的行政機構，1912年開工，1919年竣工，總面積超過一萬多坪，其規模在當時東亞地區屈指可數。二戰後期，總督府因在殖民地的角色重要，成了美軍轟炸的目標，造成建物嚴重的損傷，1948年底大修完成，並配合慶祝蔣介石六十大壽，改

力象徵的「陽具建築」。從歷史上看，同為日本殖民地的韓國，在獨立後視殖民時期的總督府為國恥並將之拆除；而在臺灣，從二戰結束至國民政府遷臺至今繼續沿用，總統府現今仍作為臺灣最高政治權力機構的辦公所在，也是臺北市的重要地標建築之一。這棟近百年的建築，在日據時期、戒嚴時期以及民主時期電影中，分別被賦予外來殖民力量、威權統治與多元文化的涵義，承載了臺灣的殖民經驗、威權記憶和民主發展的意涵。在殖民時期，電影成為日本統治臺灣的意識形態工具，電影中的總督府也呈現為日本殖民統治下的權力象徵。例如1941年的紀錄片《南進臺灣》作為日本人拍攝的政績宣傳片，用於展現臺灣的風土、地貌與物產等，電影中出現當時的總督府，是總督府（今總統府）最早可見的影像呈現，用以表現日本政權的殖民統治。

　　自1949年國民政府遷臺後頒布「戒嚴令」，戒嚴時期總統府前戒備森嚴、氣氛嚴肅，甚至周圍路段也禁行機車與腳踏車。在1950年代電影中，總統府常作為高高在上的威權時代的政治權力隱喻。在本研究第一章中曾提到《王哥柳哥遊臺灣》中總統府作為王哥柳哥遊臺灣經過的第一站，突顯總統府的地標作用以及作為臺北城乃至臺灣最中心區域的地

稱為「介壽館」。1949年國民政府遷臺後，則作為總統府使用，繼續維持其權力核心的角色。資料來源於臺灣文化部文化資產局，http://view.boch.gov.tw/NationalHistorical/ItemsPage.aspx?id=3。

位，更重要的是總統府象徵著戒嚴時期的威權統治。在1980
年代，臺灣民間社會開始推動解嚴，藝文界反抗威權的表達
也持續暗湧，意圖推動「白色恐怖時代」的結束，一切在為
1987年解嚴鋪陳準備。電影中的總統府從早期表現政治威
權，轉變為暗含民眾的不滿與反抗，《青梅竹馬》中拍攝到
一群青年人在夜間開摩托車在總統府前繞行，作為對總統
府所象徵的威權體制的衝撞。這樣的場景在戒嚴時期的「白
色恐怖」時代幾乎不可想像。[11] 此外，在《超級市民》開
頭，總統府、中正紀念堂、圓山大飯店、士兵、蔣介石銅像
等鏡頭不斷出現，彰顯戒嚴下的政治壓迫，總統府與中正紀
念堂在一系列剪接鏡頭的最後出現，突出這兩個權力地景的
主導地位。1987年臺灣解嚴後，臺灣電影開始重現臺北的歷
史記憶。

　　解嚴後，電影開始探尋曾經不可言說的政治歷史。本研
究第二章曾論《超級大國民》以許毅生的視角揭露城市的歷
史記憶與創傷經驗。電影還特別選用了兩個重要的紀實片段
描繪解嚴之前的總統府，一是日據時期、二戰末期總督安藤
利吉在當時的總督府前校閱軍隊，而受檢閱的不乏臺灣的部

[11] 該電影男主角侯孝賢也曾經多次回憶起當時拍攝情形：「拍《青梅竹馬》
時是光復節前後，總統府在裝修，楊德昌想拍摩托車隊衝總統府。當時在
總統府前衝摩托車是要被員警抓的。當時在總統府前拍攝了兩次，非常過
癮。隔天看報，那天晚上有一件專案，所以警力全部調配去抓人了。」卓
伯棠主編，《侯孝賢電影講座》（南寧：廣西師範大學出版社，2009），
頁198。

隊；另一段是初到臺灣的蔣介石在總統府前檢閱部隊。這兩個真實影像片段分別記錄於1940年代末與1950年代初這兩個相近的時間，兩段歷史影像中總統府與威嚴的統治者、軍隊同框，象徵著政治與暴力，以及普通人的極度受壓迫、恐懼。

　　除了總統府外，中正紀念堂是臺北極具國族空間意涵的城市地景。[12] 中正紀念堂在1980年代的電影中常呈現為威權的壓迫，最早可追溯到1983年的《搭錯車》，啞叔通過撿破爛將女兒撫養成人，當女兒阿美成名後啞叔卻已病逝，電影末尾阿美在中正紀念堂前舉辦演唱會，彼時中正紀念堂前的兩廳院尚未完工，在空曠的中正紀念堂前的演唱會，象徵在威權體制下阿美這個小人物曲折不堪、親情永失的遺憾卻還要為了生計而在眾人面前展演的無奈命運。而《超級大國民》則將中正紀念堂視為臺北這座背負歷史悲情的後殖民、後威權城市中的重要組成，暗喻白色恐怖時代對於社會和個人製造的歷史創傷。

[12] 中正紀念堂基地從清朝開始即有軍事用途，日據時期仍持續沿用，作為砲兵隊與步兵第一聯隊之用。國民政府遷臺後，又改為陸軍使用。1971年經建會曾考慮於臺北設置現代化商業經貿中心，然而1975蔣介石逝世，行政院於同年7月決議在上述用地建造中正紀念堂。建築師楊卓成設計中正紀念堂時認為透過具有動態、優美及豐富色彩的中國傳統建築樣式，才能傳達悠久歷史及博大精深的文化傳統。他參考北京天壇和中山陵等建築設計具有中國傳統宮殿式風格的中正紀念堂，於1980年落成開放至今已有30餘年歷史，時至今日仍是臺北最重要的文化地景之一。資料來源於中正紀念堂管理處網站，http://www.cksmh.gov.tw/index.php?code=list&ids=483。

3、國族意識淡化、城市行銷當道

　　21世紀以來，隨著臺灣政治社會發展、民主轉型，政治地景在電影中意象轉變，電影幾乎粉碎了地方的單一經驗，匯聚了不同的空間，以顯示現代生活的新模式。[13] 總統府作為地標依然是電影中的標誌建築，這一時期總統府的意象也更加多元豐富。《愛情靈藥》（2001）講述青少年充斥色情暴力媒體的成長過程，以及青少年在成長中對於性、愛的迷茫與困惑等成長問題，同時電影也呈現了新世紀的臺北城市生活面貌。電影開篇即是迷上色情書籍的林祖狀坐在總統府前的凱達格蘭大道、面向總統府翻閱色情小說，員警走過來說：「你厲害，在總統府前看黃色書刊，公然猥褻總統府。」林祖狀說：「我之所以會坐在這裡，是因為，我已經完全失去了人生的方向。」總統府的意象被建構出更多的可能性，高中生在總統府前看黃色小說，總統府從威權時代的高高在上、不可侵犯變為可以被「猥褻」。前景的高中生與遠景的總統府，一邊是年輕的、受青少年次文化影響深遠、光天化日看黃色書籍的、無所畏懼的高中生，一邊是近百年歷史的、經歷過殖民與封建、長期象徵權威的總統府，也形成對立關係。[14]

[13] Mike Crang著，王志弘等譯，《文化地理學》，頁110。
[14] 另一個例子是《彈，道》（2009），以兩名警察所代表的「正義」意圖破

自臺灣解嚴以來，由於中正紀念堂的特殊政治屬性，中正紀念堂前民主廣場多年來為重要集會或民主運動抗議表達場所，從學運到燈會以及選舉造勢晚會等等，與民眾集體記憶及認同意義深遠。中正紀念堂的歷史意義、建築形式及場域中人群的活動及集體記憶，是中正紀念堂之所以為文化景觀的重要原因。[15] 電影中中正紀念堂前的自由廣場幾乎是所有表達抗議、表現遊行都會出現的地方，如《滿月酒》（2015）中的同性婚姻平權遊行、《白米炸彈客》（2014）中的農民和漁民遊行等。

1980年代末，隨著臺灣解嚴，社會面臨巨大轉型，各類社會運動蓬勃發展，學生群體也成為其中一部分，《女朋友。男朋友》（2012）即是以1990年野百合學運為背景。《女朋友。男朋友》中的校園背景設定在「中正高中」，[16]中正高中所蘊含的政治色彩，顯示了以教官為代表的權力者

解臺灣選舉中謎一樣的亂象、找出槍擊案的真兇。總統府出現在電影最後，「319槍擊案」層層掩飾、最終無法破案，警員犧牲，事件在無法得知真相的情況下結束。兩年後，警員在總統府前重遇女孩，穿著紅衫的「紅營」正在為新一輪選舉高喊，總統府、高喊口號的人群在虛化的背景中，前景的總統府歷經百年，見證臺灣的殖民與威權時代，解嚴後臺灣走向民主，電影正是藉著總統府前這個場景，表達歷史大潮流、大時代下臺灣小人物雖無法弄清政治真相，依然對臺灣的未來充滿希望的願景。總統府在這部政治電影中不僅是政治地景，更是與臺灣的過去、現在、未來連接的重要地方，總統府前廣場也成為市民參與政治的空間。

[15] 中正紀念堂管理處網站，http://www.cksmh.gov.tw/index.php?code=list&ids=487。

[16] 中正高中的選擇，一是由於是導演楊雅喆的母校，二是中正高中具有政治意涵──中正高中原為士林高中，1975年為了紀念蔣介石逝世而改名中正高中。

對學生的壓迫，以及電影中學生對政治威權包括最後參與野百合運動的反叛形成了對立。電影從1985年的學生時代開始，在戒嚴年代，學生們通過看民主雜誌、與教官所代表的權威勢力相抗衡，表達青年學生對民主與改革的要求，電影推展到1990年的臺北，男女主角參加在兩廳院廣場舉辦的野百合學運，「混血」主角阿仁還走上臺說「我是臺灣人，我拿臺灣身分證」。學生在威權象徵的蔣介石紀念館前拉起橫幅、齊聲吶喊，年輕的生命力與頑固的政治力量形成明顯的抗衡。電影講述1990年臺灣野百合學生運動的故事，而當年的學運在中正紀念堂與兩廳院廣場舉行，電影還原了真實歷史場景。在城市行銷的驅動下，電影中的歷史建築與政治地景不再表達權力的暗喻，歷史古蹟、文化遺址以及政府部門都開放配合電影拍攝，成為城市的名片、觀光的聖地，也成為城市行銷的重要工具而出現在電影中。在臺北市政府與電影委員會的支援下，《女朋友。男朋友》成為中正紀念堂及其園區在1980年落成以後第一部進駐拍攝的電影，《女朋友。男朋友》中的中正紀念堂與兩廳院廣場成為1990年代學生表達訴求的空間，電影再現了1990年代學生的青春、熱血與懷舊。臺北橋也在《女朋友。男朋友》裡展現，經過交通部門的配合及前期準備與推演，影委會及劇組動員大量的人力及交管暫時封閉兩條車道，供劇組拍攝主角騎乘機車雙載的畫面。

從推動劇組首度進駐中正紀念堂兩廳院廣場拍攝、到大規模封橋取景，臺北市影委會形成一套標準作業流程配合電影拍攝。[17] 若沒有政府部門的支持，大規模的封橋、進入古蹟拍攝都是不可能實現的，臺北市電影委員會在其中扮演了重要角色，促使城市的歷史記憶再現在電影中。相比於戒嚴前的隱喻，《女朋友。男朋友》對這種權力的對抗則從隱喻轉變為以直接、明白的方式表達。這部電影雖有意呈現1990年野百合學運的歷史，卻花費過多的篇幅在三位主角的同性、三角情感關係，在進行三人情感關係的鋪陳，以及在電影後端三人情感矛盾的激化。《女朋友。男朋友》中較為突出的情感線以及將野百合學運置放於三角戀、同性戀的故事之下成為歷史背景，則更彰顯了自21世紀以來政治力式微、國族意識淡化的新特徵。電影中的政治地景從威權的象徵，經歷了「後解嚴」的30年，地景如同羊皮紙般刮除重寫，留下歷史的印記同時印刻著新的時代面貌。在新的歷史情境下，政治地景所代表的權力意涵逐步淡化，而形成一種新的資本主義消費空間。

[17] 臺北市電影委員會網站 http://www.filmcommission.taipei/tw/MessageNotice/NewsDet/2423。

第二節　電影中的當代臺北都市景觀

一、全球化東亞大都會：臺北的軸線翻轉與地標變遷

　　凱文・林區（Kevin Lynch）提出城市的意象（The Image of The City）觀點，他認為城市景觀扮演了讓人觀賞、記憶、愉悅等功能，[18] 在城市裡，我們幾乎所有感官同時運作，這些感知綜合起來便成為城市的意象。城市之所以具有「可辨讀性」，是因為它的各個區域、地標或通道很容易辨識，而且可被歸類成一個有脈絡的整體。[19] 建築形成了都市的特質，都市意義可以看作建築形式和風格的產物。[20] 地標是城市的重要意象，賦予城市視覺形態，[21] 城市常常有標誌性的建築與街道。1960-1980年代的臺北，最早現代化、商業化的區域主要位於臺北城西部，以舊臺北車站為中心，包括中華商場、西門町一代。原址位於中華路一段的中華商場，自1961年落成，至1992年拆除，是當時發展中的大臺北地區最大的商場，也是地標性建築，當年中華商場的熱鬧至今仍可以從《戀戀風塵》中阿遠和阿雲專門到中華商場買鞋

[18] Kevin Lynch著，胡家璇譯，《城市的意象》（臺北：遠流，2014），頁6。

[19] Kevin Lynch著，胡家璇譯，《城市的意象》，頁10-11。

[20] Mike Savage, Alan Warde著，孫清山譯，《都市社會學》（臺北：五南，2004），頁136。

[21] Kevin Lynch著，胡家璇譯，《城市的意象》，頁125。

的片段中看到。從《兩相好》中正在興建的中華商場，到《青少年哪吒》中拆遷中的中華商場，電影展現了與城市的重要關係——電影記錄城市的發展與城市的集體記憶，電影記錄了臺北西區從繁盛到沒落的過程，以及中華商場、舊臺北車站的興盛與衰敗。

自1990年代以來，隨著信義計畫的實施，以信義區、東區為主的商業中心逐漸形成，《臺北神話》捕捉到信義計畫的雛形，而《青梅竹馬》中東區帷幕漸顯，電影中在臺北西區老街迪化街經營布店的阿隆與在東區現代化大樓裡上班的阿貞，正是臺北城市發展新舊交替下都市生活變奏的縮影。而《青少年哪吒》、《六號出口》（2007）所描繪的，便是原先最繁華的電影街、商業區的西門町，逐漸轉變為青少年流行次文化的空間集合。《河流》（1997）開頭則記錄了世紀末臺北車站前新光三越作為當時的臺北商業中心，而從《你那邊幾點》到《天橋不見了》（2002）則是記錄了臺北車站外天橋的拆遷過程。

凱文・林區將城市的意象組成分為通道、邊界、區域、節點、地標這五類。其中，地標是常被用來辨識和瞭解城市結構的線索。[22] 隨著都市現代化的快速發展，2004年底，臺北101落成啟用，成為當時的世界第一高樓，也打破了臺

[22] Kevin Lynch著，胡家璇譯，《城市的意象》，頁77-79。

北的天際線，成為臺北的第一地標建築。臺北的城市地標建築也從位於臺北車站旁的新光摩天大樓轉變為位於信義區的臺北101大樓。隨著東區、信義區的興起以及中華商場拆遷、臺北車站商圈的沒落，臺北的城市中心形成了由西到東的軸線翻轉，臺北101及其所在的信義商圈也正式成為臺北城市的第一名片。如同1980年代前後中華商場作為臺北都市現代化的城市地標頻繁地出現在電影中一樣，在新世紀的臺北都會電影中，臺北101、信義商圈，特別是位於信義商圈的香堤大道廣場，成為臺北電影取景最為頻繁的地景之一，成為臺北這個後現代、全球化下的摩登都市的標誌。由此也宣告了臺北成為全球化浪潮中的東亞大都會形象，因為臺北具有全世界現代化都市的普遍性——眾多參天大樓和摩登商業區。

在五類組成元素中，區域是城市裡的主要元素。[23] 從《愛Love》（2012）開場12分鐘的一鏡到底，可以看到電影建構出的當代臺北較具代表性的區域——信義商圈：位於臺北市政府前的松壽公園，阿凱、心霓、宜珈三人在公園咖啡屋聊天；隨後鏡頭跟隨著阿凱的騎車路線，穿過松壽公園，經過松智路，與開車的馬克相遇；鏡頭隨即跟著馬克車的運動經過新光三越百貨、右轉進入松高路、誠品書店總店、抵

[23] Kevin Lynch著，胡家璇譯，《城市的意象》，頁77。

達W飯店門口……鏡頭最後跟著車窗外飛起的愛心氣球仰拍臺北101大樓。信義區包含了臺北市政治中心臺北市政府、代表臺北都市文化的誠品書店的總店、代表時尚與現代化城市的購物商圈、臺北地標101大樓，而坐落於信義區的臺北W飯店作為開場一鏡到底的主要發生地，既是一個跨國連鎖飯店，又以突顯城市文化為經營理念，以作為全球化下臺北具有特色的都市文化空間。《愛Love》是一部都會愛情電影，這個12分鐘的一鏡到底鏡頭既展現了時尚臺北的城市面貌，同時通過騎著腳踏車的小凱、開著豪車的馬克、操著北方口音的陸客小葉、飯店服務員小寬、戴著墨鏡怕被人認出的名媛柔伊，展現了臺北都會裡不同階級、身分、性別的人的複雜關係，以及他們與城市空間的多樣關係。

　　信義商圈是21世紀臺北都會電影中出現率最高的區域，《聽說》（2009）、《BBS鄉民正義》（2013）、《等一個人咖啡》（2014）等電影也都出現信義商圈的場景。「建築在當今消費城市的象徵性生產中發揮了重要作用，建築也成為消費社會的媒介，特別是標誌性建築提供了一個能讓消費空間在其中興盛發展的物質基礎。」[24] 消費主義盛行時代下的臺灣電影中，臺北被建構為摩登、時尚的現代都市空間，如《相愛的七種設計》（2014）中臺北作為時尚設計師

[24] Steven Miles著，孫民樂譯，《消費空間》（南京：江蘇教育出版社，2013），頁83。

的工作空間。在新世紀以來的電影中,臺北101大樓常作為故事發生背景在「臺北」的重要標誌,經常出現在電影的第一個畫面或主角從他地來到臺北之後的畫面。電影記錄了拍攝時代城市的建築、街道和商場,展現了特定歷史時期和社會環境下的空間實踐。電影有意或無意地為臺北保留了不同時期的面貌,成為記錄臺北城市記憶的工具。在臺北城市發展史上,西區衰弱,東區、信義區興起,從1980年代至21世紀以來臺北完成了重要的軸線翻轉;回溯臺灣電影史,電影詳實地記錄了臺北城市軸線發展的過程。

二、在地精神彰顯與獨特的都市文化

除了摩天大樓與繁華的商業中心,這一時期的電影也極力打造新時代都會臺北。臺北的各類咖啡屋、書店、文創園區、市集、街道、公園、特色捷運站等頻繁地出現在電影中,臺北具有在地性特色的都市文化被突顯,以彰顯臺北並非在全球化浪潮下僅有摩天大樓和繁華商業區、商辦大樓的不可辨識的都會。這一時期出現眾多以臺北各類咖啡館為電影主要場景的電影,如《第36個故事》(2010)、《等一個人咖啡》(2014)、《六弄咖啡館》(2016)等,咖啡館成為臺北都市文化的一部分,常常作為男女主角的打工地、約會地出現在電影中。雖然咖啡館源自於西方的咖啡文化,並隨著跨國連鎖咖啡公司進駐臺灣而興盛,但電影中臺北的咖

啡館多是具有獨特風格特色的，且多設定在臺北獨特的街道巷弄中，例如《第36個故事》裡位於有臺北「最美街道」之稱的富錦街的朵兒咖啡館。咖啡館、街道巷弄與臺北人的生活共構了此類電影中的臺北都會日常。在電影中咖啡館成為電影最主要的故事發生場域，「咖啡館」象徵臺北都市的一種生活方式，是偶遇、流動的空間，也是形色城市人交匯、不同人生故事分享的場所，是城市人停下腳步的溝通場域，更是一個愛情的發生地。而除了《一頁臺北》（2010）以誠品書店作為故事主要發生場景外，《念念》（2015）等電影也將誠品書店作為臺北的特色文化景觀。《瑪德二號》（2013）、《只要一分鐘》（2014）中出現的松山文創園區，《愛到底》（2009）、《風雲高手》（2016）等電影中出現的華山文創園區等，都開始突出「後－新電影」時期臺北獨特的都市文化。

這一時期的青春成長電影如《不能說的‧祕密》、《那些年，我們一起追的女孩》（2011）、《我的少女時代》（2015）等，開啟了臺北的另一種意象——都市通常作為青少年成長、戀愛的空間，校園和約會地的大量再現，主角們以踩著腳踏車的方式穿行在城市中，使臺北被形塑為清新、單純、屬於青少年的、脫離現實的空間。這類電影以青少年成長為敘事線索，電影一般由操場、游泳池、教室、訓導處、宿舍等校園地景構成主要空間元素，男女主角通常以騎

腳踏車的方式經過城市的街道，而男女主角約會的地點會被設定為咖啡屋、速食店、電影院、公園等地方。在校園的各個地景都蘊含著青春成長的關鍵性元素——操場、游泳池通常意味著自由與個性的彰顯，訓導處則是叛逆的青年與教官、老師所代表的管教他們的成年人之間的衝突。男生宿舍是專屬於青少年男性的集體空間，通常包含打電動、看黃色書籍的共同經驗，而女生宿舍的場域則與暗戀、心事、化妝打扮有關。類似的劇情、場景在相似的校園空間、不同的電影中呈現，藉由集體經驗的召喚，引起觀眾對校園經驗的共鳴，重溫校園記憶。

集體記憶是青春懷舊電影的主要線索，這類電影通常回溯到上世紀90年代，即導演與不少觀影觀眾的高中、大學時代，通過那個年代的場景再現，帶領觀眾追憶成長過程中的共同經驗。而約會地點的選擇也通常不是今日青年男女的約會地點，而是那個時代流行的約會地，《我的少女時代》選取了多個具有時代特點的約會地點：男女主角第一次約會的地方是西門町U2電影館，U2電影館始於1980年代，在當時最熱鬧繁盛的西門町，與電影院建構的公共空間不同，電影館的「包廂」形式更為私密，電影館的體驗也使青少年男女間的關係更加親近；男女主角第二次約會的地方設置在臺北青少年發展處的溜冰場，將溜冰場打造為1990年代青年男女娛樂場所；還有位於蘆洲的「春大地」書局自1970年代開業

以來，有著40多年歷史，在電影中作為男女主角進一步感情升溫的所在；木柵公園的溜冰場作為戶外的約會地，構築了全片最浪漫、唯美的愛情象徵，也成為電影中記憶與現實的連結線索。

　　在青春懷舊電影中，高中、聯考、上大學幾乎是統一的劇情設置，聯考後上大學，則「車站」的意象一定會出現。「車站」的空間概念在新世紀較之前發生了轉變，以新電影時期的《戀戀風塵》與《那些年，我們一起追的女孩》對比，在《戀戀風塵》中，「車站」是從九份到臺北打工的地方，是阿遠與阿雲的分別地，代表著分離；而在《那些年，我們一起追的女孩》中，柯景騰與沈佳宜在菁桐車站、平溪一帶，卻是男女主角約會、感情升溫的地方，在這個交通發達的時代，車站在電影中已不象徵距離與分別，菁桐車站作為唯美的鐵路車站，成為約會地點，已不再承載傳統車站的功能，反而形成與分離對立的集合、約會、戀愛、浪漫的空間。這一時期青春成長類型電影對於臺北城市意象的最大作用在於，這類電影將青春、活力、熱情、夢想、勇氣這些關鍵詞透過青少年成長敘事注入臺北的城市文化中，使之成為在華語電影文化圈中獨樹一幟的由電影形塑出的、煥發青春活力的「城市美學」。

　　「後海角時代」以臺北為背景的都市電影開始出現了新的類型，例如都市愛情音樂電影《52赫茲我愛你》（2017）。

音樂電影的形式在臺灣電影史上極為少見。電影以「擁擠的城市，不應該有孤單的人」為廣告語，講述情人節當天幾個主角之間的愛情故事。《52赫茲我愛你》將臺北打造為甜蜜、充滿愛與人情的幸福城市，電影中出現了大量臺北的城市地景，其中既有展現全球化都市化的如臺北101、信義區香堤大道，也有本土的、具有臺北在地特色的如捷運北投站、松山運動中心、美堤河濱公園等。電影透過音樂的方式展現城市土地上的愛與人情味。捷運北投站被譽為臺北市最美的捷運站，是連接北投與新北投的站點，為了突顯北投地區溫泉的特點，捷運北投至新北投站的車廂、車內布置都以溫泉和卡通為主題，而捷運北投站露天的站臺設計也很具有特色，因此捷運北投站經常作為拍攝地出現在電影中。電影中的捷運北投站是小心的阿姨和麵包店老師傅相遇和一見鍾情的地方，捷運站作為交通運輸的場所，是城市中流動、交匯、偶遇的公共空間，而選址在捷運北投站這個美麗且如同童話般浪漫的站點，更加賦予兩位中年人愛情的勇氣。

電影中基隆河畔的大直美堤河濱公園舉行的集體婚禮，臺北市長柯文哲成為一名演員，在電影中本色出演，扮演臺北市長柯文哲，在集體婚禮上給予年輕的新婚夫妻祝福與鼓勵。美堤河濱公園幅員遼闊、視野開闊，集體婚禮中可見遠處的臺北101、圓山飯店，由於距離臺北松山機場很近，

電影中還拍攝到天空中飛行的飛機，公園的綠地、開闊的視野和集體婚禮的新人、飛機飛過天空的畫面，更蘊含包容、自由的象徵。琦琦與美美這對同性情人加入到集體婚禮中、得到祝福，也呼應了臺灣社會關於婚姻平權與多元成家的議題。勞瑞斯牛排店的晚餐場景作為全劇的高潮，在這個既古典又奢華的地方，「海角樂團」正式登場，小心和小安因為大河和蕾蕾的離開而意外享用到了預先準備好的表演和晚餐，並在此敞開心扉。而大河與蕾蕾在戶外的車上，看著遠處的美麗華摩天輪。美麗華摩天輪是臺北最大的摩天輪，不僅是新世紀臺北的新地標，也是年輕人的約會聖地，摩天輪璀璨的霓虹燈營造的建築夜景構築了浪漫的想像。

　　與《海角七號》中臺北醜陋、帶來諸多不順心的都會形象相反，《52赫茲我愛你》全力打造浪漫溫情的臺北。魏德聖在《52赫茲我愛你》中炮製《海角七號》開頭背吉他騎機車爆粗口的情節，但《海角七號》是帶著對城市的厭惡憤然離開臺北，而《52赫茲我愛你》中的大河沒有摔吉他，反而是以幽默搞笑的方式表達城市生活中遇到的無奈。電影通過音樂和臺北城市浪漫空間的營造，建構城市裡人與人之間的愛與溫暖，以及人與城市相互依賴的多元關係。可以說，這一時期的都會電影中臺北具有代表性的城市景觀除了臺北101、信義區之外，越來越多具有特色的地方電影捕捉以形塑具有文化內涵和城市精神的臺北，電影中的臺北並非只是

難以辨識的大都會。

　　《一頁臺北》的生產與製作同樣是全球化下的產物，導演陳駿霖是美籍華人、電影為臺美合製，監製文‧溫德斯（Wim Wenders）為著名德國導演。電影中與臺北對標的是歐洲的法國，但是電影卻並非是傳統「歐洲中心」的，而是「臺北中心」的，演繹了由「嚮往巴黎」到「守護臺北」的過程。電影中巴黎與臺北具有複雜的連結關係，電影直接以法文「au revoir Taipei」作為英文片名，電影的第一句臺詞便是法語。在《一頁臺北》中，「巴黎」作為一個從來沒有出現過的城市意象，卻成為象徵浪漫、愛情與美好的嚮往之地，小凱女友不顧小凱挽留執意去了巴黎，小凱每天到誠品書店閱讀法文書自學法文，唯一想法就是儘快到巴黎追回女友，電影開篇即是小凱在家練習法語的場景。小凱因沒錢而去不了巴黎，到處借錢甚至不惜為了有錢去巴黎而參與一場有危險的運貨行動，更體現「巴黎」相較於臺北的「高貴」。而電影的意圖並不在此，電影通過小凱遇見熱情溫暖的本地女孩Susie並與她在臺北一晚上的經歷，將臺北打造為時尚、浪漫、充滿溫情的都會，二人經過誠品書店、捷運、師大夜市、大安森林公園、河濱公園、全家便利店等場景，構築臺北的城市人文地圖，展現臺北豐富多彩的夜生活，更像一場臺北的城市觀光導覽。

　　《一頁臺北》以好萊塢浪漫喜劇模式呈現了浪漫化、

自由、生機勃勃的臺北。[25] 男女主角相遇的地點設置在位於臺北市敦化南路的誠品敦南店，誠品書店本身就是臺北城市文化的一種代表。誠品敦南店是當時營業歷史最悠久，也是唯一24小時營業的書店，是城市活力的象徵。男女主角穿梭在既有臺北101、新光摩天大樓，也有熱鬧的夜市、傳統麵攤、臺灣鄉土劇《浪子情》的臺北，既呈現全球化、國際化、現代化，也呈現具有本土特質的臺北，電影描繪了臺北熱鬧的夜生活，《一頁臺北》的片名既呼應了電影開篇、結尾重要地景──誠品書店，也蘊含臺北這座城市如一本書，電影中的「一夜」臺北也只是臺北都市生活全貌中的「一頁」。電影以熱情的Susie暗喻臺北的城市觀感，最終一心嚮往巴黎、看不見臺北的美的小凱，被Susie所代表的城市精神打動，電影最後揭示了雖然巴黎是美好、令人嚮往並且高貴的，但臺北是熱情、溫暖且令人有歸屬感的。電影中同時穿插入鄉土劇《浪子情》的畫面片段，全球化、臺北、鄉土在電影中融合混雜。在這場全球化流動與在地精神的角力中，在地精神取勝，小凱最終放棄前往巴黎留在臺北，他又回到誠品書店找到Susie，表達了臺北以在地文化留住了嚮

[25] Flannery Wilson. "Filming Disappearance or Renewal? The Ever-Changing Representations of Taipei in Contemporary Taiwanese Cinema", *Sense of Cinema*, 2011, http://sensesofcinema.com/2011/feature-articles/filming-disappearance-or-renewal-the-ever-changing-representations-of-taipei-in-contemporary-taiwanese-cinema/

往歐洲的青年，亦象徵對臺北的在地守候。

可以說，隨著交通的便利與城市不斷向都市外延發展，電影中的臺北開始呈現「非中心」、「多中心」的特點，雖然臺北101大樓與信義商圈越發成為臺北的標誌，但這一時期電影中越來越多出現各式不同的臺北街道與人文景觀，包括捷運站、咖啡館、書店、夜市在內的各種流動空間日益成為電影中臺北城市的重要流動空間。除了《52赫茲我愛你》與《一頁臺北》，《聽說》作為2009年臺北聽奧會的行銷電影，將臺北建構為一個浪漫、美好的戀愛空間。

此外，在地精神的彰顯還體現在對於臺北地方記憶的勾喚。《阿嬤的夢中情人》（2013）是一部「關於電影的電影」，其回溯的是屬於臺北／臺灣的特定電影時代。上文曾論述黃仁將「新臺灣電影」放入臺語電影的文化脈絡進行討論，認為「新臺灣電影」中的鄉土／在地性是對臺語電影的發展。[26] 臺語電影時期不僅是臺灣電影史上的一個重要的發展時期，臺語電影與城市的關係也不僅在於記錄臺北的城市發展史，更重要的是，通過電影與城市地景的結合，使原本城市中的地方，通過空間實踐，創造成為「人文景觀」（human landscape），在地景上留下特殊的文化痕跡。在1950-1960年代的臺語片年代，北投是臺灣拍攝臺語片的中

[26] 黃仁編著，《新臺灣電影：臺語電影文化的演變與創新》（臺北：臺灣商務，2013）。

心，被比喻為「臺語片的好萊塢」。北投的溫泉旅館是天然的攝影棚，在當時劇組通常租下一間旅館，白天在旅館外拍北投外景，晚上回到旅館內拍攝內景，吃住都在旅館內，在臺語片的黃金時期，最多時候一家旅館內同時有三組人在拍戲。[27] 北投亦成為與臺灣電影史最具有直接關聯性的臺北地景。臺語片從電影語言、主題等方面來說都是本土文化的彰顯，在這一個在地精神復興的時代，《阿嬤的夢中情人》重新喚起跨越半個世紀的電影記憶。[28]

　　電影中刻意置入多部經典臺語電影元素以勾起對於臺語片的集體記憶。[29] 電影取景自北投製片廠、硫磺谷、中和禪

[27] 許陽明，〈追憶臺語片的好萊塢——尋找北投拍攝舊地〉，李清志主編，《臺北電影院：城市電影空間深度導覽》（臺北：元尊文化，1998），頁20-23。

[28] 電影以故事外的敘事者——來自2013年的孫女的畫外音，回溯1969年臺語片的興盛：「阿公最紅的時候手上同時有七套劇本在寫，當年看臺語片就像排隊看NBA一樣。」解釋電影紅火的時代，編劇就如同腦中就是「夢工廠」。電影中的導演陳述他一輩子拍了一百多部電影，一部十天就殺青，自稱為「俗辣導演」。同時電影運用打破「第四面牆」的手法讓劉奇生對著鏡頭講話：「如果說到拍電影，李安也不是我的對手。」把當代導演李安置入1969年的時代背景進行時空錯置以達到戲謔效果。通過劉奇生孫女旁白：「這裡就是北投，每天都有十幾部電影在這裡取景，當年的北投就像臺灣的好萊塢。」畫面中是當年的電影海報貼滿電影院的熱鬧場景，點出北投作為臺語片的主要生產地的特殊歷史淵源。

[29] 例如電影中的「溫柔鄉旅館」暗喻經典臺語片《溫柔鄉的吉他》（1966），「溫柔鄉」又特指曾在日據時期成為日軍的縱情享樂所在的北投，電影中北投、1966年老臺語片與當代的「懷舊」電影形成了複雜的聯動關係。劉奇生在旅館內唱著〈舊恨綿綿〉，實際為臺灣第一部歌唱電影《舊情綿綿》（1962）的主題曲。而電影中萬寶龍和金月鳳所拍攝的電影並在電影院上映的《七號間諜》刻意以經典臺語電影《第七號女間諜》

寺，電影中還有演員和編劇在溫泉旅館泡溫泉的場景，以突顯北投的溫泉特性。電影有意向臺語片時代致敬，包括拍攝場景、電影中出現的戲院和海報，都營造出懷舊的臺語片時代特色，而作為一部商業電影，電影同時在演員的表演與造型、環境營造、配樂等方面進行誇張化的處理，使得電影呈現為復古又時尚同時兼具幽默性的喜劇基調。[30] 電影以日式的北投溫泉旅館、一群電影工作者唱著當時流行的歌曲〈寶島曼波〉、歡呼慶祝票房大賣的場景，建構1960年代繁盛的臺語電影時代。電影中出現多次觀眾在「好萊塢大戲院」排隊迎接影星、排隊買不到電影票的大爆滿場景襯托出當年臺語片的興盛，虛構的戲院名「好萊塢」意指當年的北投。

而電影的懷舊特性亦體現在其虛構性，無論是「溫柔鄉旅館」還是「好萊塢大戲院」均為虛構，並非臺語片時代真實的拍攝地及戲院。在電影後半段，1973年，幾位主角談話

（1964）中對暗號的對白重新擺上大銀幕。劉奇生與蔣美月在夜談時，蔣美月提及劉奇生所寫的《愛你入骨》的劇本很感人，亦是刻意帶入臺語電影《愛你入骨》（1966）；而萬寶龍和蔣美月在談話中選加入《為愛走天涯》（1965）的臺詞。此外電影中還搬演了《大俠梅花鹿》（1961）中演員穿著動物裝扮在北投山區進行打鬥的電影場景。電影還在劇終的字幕投放中插入上述相關經典臺語電影的部分片段。（本研究整理）

30 蔣美月的人物角色設定則代表了外來的外省人與交代了臺語片的時代環境。因姓「蔣」而獲得進入劇組的機會，以突顯1960年代威權時代的背景，而她作為外省人在演臺語片時一直無法講好臺語也鬧了很多笑話。她曾自述她眷村的人認為她愛聽臺語歌是「怪咖」，在一次陸軍軍團愛國唱歌比賽中她演唱了臺語歌受到臺下軍官的反感。通過蔣美月這個角色的設定同時也帶出了1960年代省籍之間由於語言、文化的巨大差異而引發的難以融合。

間透露：國民政府推行「講國語政策」，臺語片已經沒落，觀眾不是在家看彩色電視，就是去電影院看國語片，也已沒有投資人願意投資臺語片，「臺語片的輝煌時代已經過去了」，電影正是以北投這個臺語片的重要拍攝地為背景，記錄那個時代從輝煌到衰敗的過程。最後主角們舉杯：「敬臺語片，敬我們在北投拍片的那段美麗時光，敬臺灣有個好萊塢。」北投作為臺語片的「好萊塢」，指涉這個關於電影與歷史的地景，電影最後在當代的好萊塢大戲院播放的1960年代的臺語片，正如本電影在大銀幕上展演臺語片時代一般，也意圖喚起電影人和觀眾關於臺語片的集體記憶。

第三節　臺北的跨地移動族群

一、新歷史情境下的兩岸流動

　　進入新世紀，隨著兩岸開通直航、簽訂「海峽兩岸經濟合作框架協定」（ECFA）、經貿往來日益頻繁以及兩岸三地關係的進一步發展，臺灣電影中在臺北的大陸人，不再是1949年前後被迫遷臺的外省人，而是新的歷史背景下的移工、觀光客、配偶，他們以新的身分來到臺北。

　　《車拼》（2014）展現當代兩岸的一種重要流動形式——兩岸聯姻。《車拼》由臺灣新電影重要導演萬仁本土製作，電影在刻畫大陸人形象及大陸人對臺北印象的過程中加

入了導演作為創作者的想像。在臺灣電影史上，兩岸聯姻多是1949年前後遷臺的外省男人與本省女人的聯姻。《車拼》講述大陸男孩趙中與臺灣女孩心怡的婚姻，但二人並非與以往電影中男主角被迫來臺而找了臺灣女孩，而是在心怡在北京工作時相識，而趙中從北京追到了臺北。「趙中」這個名字具有符號意涵，被心怡哥哥問起「是照著中國路線走，還是中間路線走」。大陸的「深紅」家庭與臺灣的「深綠」家庭的聯姻，牽連出兩個家庭、三代人、兩岸之間的複雜聯動關係。電影形塑了兩個家庭政治觀念碰撞的「意識形態景觀」[31] 差異，通過不同的想法、用詞、影像，表達不同的政治文化和立場。電影開場後的第一個場景，導遊在機場接觀光團，導遊手上的綠旗和趙中領導手上的紅旗已預示了接下來兩個家庭將發生的衝突。電影同時記錄了大陸觀光團在臺北的觀光路線，中正紀念堂、故宮、慈湖雕塑紀念公園等「政治地標」作為陸客團來臺觀光遊覽的景點，中正紀念堂的閱兵儀式、故宮的文物也成為陸客到臺北最感興趣的觀光活動。

《車拼》中心怡作為具有知識的臺灣中產階級而在北京工作，同時電影中大陸來臺的人不是來自貧窮、落後的地方，而是來自大都會北京，由大陸來提親的趙中一家是又有

[31] Arjun Appadurai著，鄭義愷譯，《消失的現代性：全球化的文化向度》（臺北：群學，2009），頁37。

錢又故意炫耀財富的「暴發戶」——坐豪車、拿名牌包、送用紙鈔做的花籃、住又像皇宮又顯土氣的飯店。趙中一家的富裕程度令心怡一家驚訝，從心怡媽媽拿著地圖數趙中家擁有的房產數量可見。電影中趙中由於戶籍在徐州而無法通過自由行的方式來臺，只好跟著旅行社來臺，再脫隊去提親。臺北是來自臺中的心怡這位白領女性生活、工作的現代都市，而前來尋找未婚妻的趙中在臺北這座大迷宮裡接連遇到由於身分而引發的遭遇：先是在複雜交通系統的臺北捷運站找不到方向；隨後在臺北101附近，熱心的趙中幫助被搶劫的婦女奪回背包，卻被誤以為是搶匪而被抓入警察局，他在警察局又被認為是「跳機脫隊的大陸偷渡客」，由於沒有證件也聯繫不上導遊，被警察局認為是來歷身分不明的人。身分終於被證實後，趙中因要脫隊離開臺北到臺中提親而被導遊拒絕，原因是趙中是跟團來臺因此不能單獨脫隊行動，不符合臺灣的規定。趙中的一系列遭遇，既增加電影的戲劇性，也寫實地突顯大陸人在臺遇到的窘境。而趙中與心怡兩個人的愛情，卻被兩個家庭的政治立場所束縛，被強加上雙方家長的政治觀念，這在兩岸之間既是真實的現實情境，電影又刻意突顯其中的荒謬。臺北在電影中既是臺中女孩心怡為求事業發展的都會城市，又是大陸觀光客饒有興致的文化觀光城市，同時也是兩岸聯姻關係的發生地，更是大陸人認識臺灣的窗口。

這一時期電影中的兩岸流動不僅在上述電影文本內的流動，更在於兩岸合拍的產業面轉變。第五章將提到這一時期拍攝兩岸歷史題材電影的導演如王童、李佑寧，都是在1980年代拍攝過類似題材電影的導演，但新生代導演則較少有人關注兩岸歷史議題，鈕承澤是其中一位。鈕承澤是外省人二代，原姓鈕鈷祿氏，外公是國民黨將軍。在新生代導演中，他是較具有代表性的外省二代導演，從電影從業經歷來看，鈕承澤在1980年代以演員身分成為電影工作者，他是臺灣新電影的重要演員，曾主演過《小畢的故事》（1983）、《風櫃來的人》（1983）等電影，其在多部電影中飾演外省人（眷村少年）等角色，新電影時期飾演的角色與他自己的身分背景相似。鈕承澤的個人省籍身分及他的電影從業經歷亦影響了他導演的電影的題材，例如《艋舺》中本省人與外省人爭奪地盤而引發的省籍矛盾、《愛Love》中跨越臺北、北京的戀愛，而《軍中樂園》（2014）則以兩岸對峙砲戰時期金門的軍中妓院為背景。以鈕承澤自2008年以來的這三部電影來說，他建構的臺灣的歷史論述是自1949年國民政府遷臺以來與外省族群集體記憶和原鄉情懷密切關聯的。其中，《愛Love》可謂在兩岸題材電影及合拍電影中都較為成功的代表作。

　　《愛Love》誕生於海峽兩岸在2010年6月簽署ECFA協議後，大陸放寬合拍片限制，促使大量合拍片的產生的背景，

並且以1.3億人民幣票房[32]成為第一部在大陸票房破億的兩岸合拍片。《愛Love》在電影題材、行銷等方面為後續的兩岸合拍電影探索了一條較為可行的路徑。《愛Love》中不僅有對於臺北最現代的信義商圈的直觀呈現，還增加一條臺北、北京的兩岸愛情敘事線索，既是出於大陸市場的考慮，同時也可視為鈕承澤導演本人的文化尋根之旅。《愛Love》通過臺北富商馬克與北京房產仲介小葉的愛情，將臺北與北京不同的文化、城市景觀帶入電影中。[33] 電影開場一鏡到底的臺北場景之後就轉入北京故宮的大遠景鏡頭，生在臺灣的馬克有意購買具有濃郁北京文化特色的胡同裡的四合院，馬克在胡同裡等小葉的過程也在電影畫面中呈現了老北京四合院的生活。同時，馬克的角色被設定為一位父親是北京人、生在臺灣的滿族人，跟鈕承澤本人有著一樣的生命經歷，電影中員警對馬克說：「雖然你是臺灣同胞，往根上搗你還是個老北京。」此外，電影置入了一場在北京的滿族宗親會聚會場景，馬克還自掏腰包解決了宗親會的年度活動經費，馬克的「文化尋根」既是鈕承澤個人的情感投射，也是合拍片的文化協商結果。

[32] 票房資料來源於中國票房網http://www.cbooo.cn/m/596052。
[33] 鈕承澤將自己對北京的情結融入電影中，正如他在採訪中所提到的「身為一個祖籍北京的臺灣導演，北京對我而言，一向是一個有著強烈情感與鄉愁的城市」。〈鈕承澤宣傳《love》自稱天命就是拍電影〉，《都市快報》http://ent.sina.com.cn/m/c/2012-02-15/12013555403.shtml。

除了上述所提的兩岸聯姻、新生代大陸尋根之外，還有如第三章所提《停車》中跨地移工也成為這一時期兩岸流動的新群體。綜上，涉及兩岸流動的電影，已非以歷史為主軸的由大陸向臺灣遷徙者，經由返鄉而從臺灣回到大陸的單一模式，兩岸間流動的人物角色也與早期電影中外省人多為軍官、士兵、教師、知識分子也有所不同。這一時期電影中參與兩岸三地流動的，有位於社會底層作為被剝削對象的勞工階級，也有擁有財富的資產階級，而兩岸的流動往來成為一種難以避免的常態，較之前特別是戒嚴時期有了根本性的轉變。透過觀光、探親、聯姻或工作，電影中便利的交通、人員的流動打破隔閡與僵局，卻又突顯隱含其中的政治立場和兩岸的相互想像。

　　近40年的隔閡使得兩岸形成了不同的社會文化，電影中的大陸人，無論是如《停車》中位於社會底層的勞工，還是如《車拼》中到臺灣觀光的陸客，亦或是聯姻或探親訪友，他們通常在臺灣都會遇到很多「特殊狀況」，他們的身分常被汙名化或被懷疑，電影中兩岸社會文化差異成為矛盾的起源，例如電影中常見臺語與北方話的吵架，但這一時期的電影中經常以爭吵、矛盾過後達到共融、理解、包容為劇情的最終取向：《車拼》中「深綠」和「深紅」兩家人的政治立場差異最終經由兩位經歷戰爭的老人而化解，《愛Love》中臺北的資產階級馬克與北京的中產階級小葉從臺北到北京、從

矛盾到相愛，還有表現北京女孩與臺灣男孩在臺北從無法理解對方文化到排除差異相戀的《對面的女孩殺過來》（2013）等，隨著資本的介入和政治、社會的往來發展，新世紀臺灣電影中的兩岸流動更加頻繁，流動的類型也更加多元。

二、跨國流動

臺灣與瑞典合拍的《霓虹心》（2009）的主角是跨國觀光客，電影開始便突顯了「網路」所扮演了改變人們生活習慣的重要媒介角色，瑞典女子奇奇通過網路與在臺灣的網路情人視訊連線，男友拉開窗簾，奇奇通過電腦畫面在線看到了臺北101以及臺北城市景觀，電影建構出電影鏡頭－電腦視訊－窗戶三重媒介，觀眾透過奇奇的電腦，再經由電腦畫面中男友拉開窗簾而看到「框中框」的臺北，在還未前往臺北之前，奇奇已經由視訊中的窗外臺北先行「看」到了臺北的城市景觀，電影展現了媒介（網路）如何作為觀看城市的一種直觀的方式。瑞典母子到臺北旅行，母親到臺北的真正目的是為了與網路情人會面，這是新時代由科技引發的跨國情感連線，從而導致跨越半個地球的移動。而這部電影中最重要的議題是瑞典母子到臺北尋找自己的身分，同時重新定位和修補母子二人的關係。母親奇奇對臺北這座城市和在臺北的網路男友充滿期待，來到臺北後才發現男友有自己的家庭，而臺北也並非自己想像的那樣美好——她的兒子在臺北

遭人挾持勒索。而兒子維特在臺北遇到熱情的男孩弟弟，與弟弟產生同性情誼。臺北在電影中經常呈現為一種身分模糊／難以界定的都市意象，《霓虹心》卻使得來自歐洲的母子二人在臺北找到了自我，同時經由在臺北的旅程，二人原本生疏的關係由此修補。電影中的臺北是奇奇和維特這對母子尋找愛的地方，同時也是一個充滿很多可能性的地方，奇奇到臺北才發現網路情人有家庭，維特因弟弟而身陷險境最終化險為夷。

電影中的臺北是一個能使他們放鬆的觀光地，他們在臺北的早餐店互相了解對方的生活，開始改變二人原本陌生的關係。母子二人登上代表臺北現代化的101大樓，在臺北101的89層觀景臺俯瞰臺北，他們驚歎與欣喜，感受臺北的繁華、都市化。同時又住在古樸的華西街小旅館，以臺北的東／西、新／舊形成對照，以彰顯臺北的歷史／現代交融的城市特徵。導演劉漢威亦曾自述選擇以華西街小旅館作為母子在臺北落腳點的原因：「華西街的古山園小旅館在臺灣人眼中是比較落後的旅社，這間小旅館很有個性，也很適合作為奇奇和維特這對母子的中繼站，所以每次我都會用不同的燈光、角度去表達他們回來臺灣這個落腳處的感覺。」[34] 然而母親為了找男友要求二人分開旅行又使二人的關係再次僵

[34] 王玉燕，〈一段漫長的真愛旅程——《霓虹心》導演劉漢威專訪〉http://www.funscreen.com.tw/headline.asp?H_No=274。

化。電影中奇奇的男友張先生在內湖的一家公司擔任管理人員，奇奇在全片中三次來到內湖找男友。在男友家裡發現他已有家庭讓她深受打擊，反而在旅店裡與旅店老闆卻成為談得來的朋友。同時，電影以三芝飛碟屋和北海岸的場景表現維特與弟弟這對同性關係的感情進展，對神祕、詭異的三芝飛碟屋的探尋亦是維特在臺北找尋自己的一次經驗，正如同兩位青春少年的情感發酵一般，電影還為拆遷前的三芝飛碟屋留下最後的影像。電影鏡頭同時收錄了臺北的繁榮與破落，突顯臺北的多元化空間。

但電影中的臺北同時具有強烈的「城市」意象，體現在奇奇發現男友有家庭時急切希望離開臺北，去到遠離城市的日月潭，而維特和弟弟也正是在日月潭的飄船中吐露心聲，但母子二人的關係在日月潭反而因爭吵而更加僵化。電影中的臺北經由弟弟、旅店老師等人帶出臺灣人的熱情以及瑞典母子在臺灣遇到的感情。如同導演劉漢威在採訪中提及的電影表達的是一個「尋找愛」的過程，母子二人跨越半個地球，在臺北這個異鄉尋找到愛。電影中融匯了英語、瑞典語、中文等多種語言，而母子之間經由在臺北發生的一連串事件也最終在臺北修復長久以來的隔閡，旅店老闆說在旅店天臺看臺北是最美的，最後畫面就是在夕陽光影的天臺上，奇奇和維特這對母子關係，以及維特和弟弟這對同志關係都得到一種情感的釋放。電影最後將畫面定格在旅館天臺上的

場景，並沒有交代母子二人回瑞典，而是「停留」在臺北，臺北成為一個讓母子二人重新找到自己身分並感受到愛與溫暖的城市。

在1990年代全球化浪潮開始蔓延時，李安就以「父親三部曲」呈現了受全球化衝擊的臺北，對臺北的傳統與現代、東方與西方文化的衝擊做了深刻的揭露，無論是以美國為故事發生地的《推手》、《囍宴》，還是以臺北為發生地的《飲食男女》，都以父親形象象徵傳統受到下一輩的行為、價值觀的衝擊來表現全球化時代的衝擊與融合。新世紀以來，臺美合拍電影《滿月酒》與《囍宴》題材相似，《囍宴》在1990年代初就涉及到全球化、同性戀等重要議題，電影中同性情侶千方百計獲得嚴苛父親的認可，而《滿月酒》則突顯了同性戀者既受傳統家庭觀念束縛同時又想要生育小孩的問題，主角臺灣人Danny和同性美國男友因想擁有小孩而輾轉進行「代孕」，同時引發代孕嬰兒成長中如何接受社會的眼光、代孕過程中代孕母親的角色問題等等諸多倫理問題，進一步討論了多元成家所面臨的挑戰。電影以重視傳宗接代的母親代替《囍宴》中嚴苛的父親形象，電影中的母親是一個傳統父權社會下的母親形象，她反對Danny的弟弟找了一個比自己學識低的女朋友，不容許兒子挑戰「傳宗接代」的香火觀念，更難以接受同性戀，電影開篇就以拜佛的母親與兒子的同性情人兩組畫面進行對照。而回到臺北的兒

子Danny坐在計程車上想像自己與兒子一起玩樂的場景，電影通過捷運文湖線、西門紅樓、兩廳院、臺北101等多個地標的蒙太奇勾勒了既現代又傳統的臺北城市景觀，緊接著就是一場場面浩大的臺北街頭「婚姻平權」遊行，以奇觀化的方式展現了東門前彩虹旗飄揚的場景。最後母親從不能接受兒子的性取向，轉變為接受了兒子是同性戀的事實並且到洛杉磯參與挑選代理孕母的過程，母子二人在挑選代理孕母、母親與兒子的同性情人相處過程中出現了很多矛盾與衝突，並經歷臺北／洛杉磯的多次流動。而電影中的美國人Tate作為Danny的同性戀人，理解並尊重Danny家庭的傳統觀念，同時又熱情、友好、溫和。電影片名「滿月酒」是中國傳統慶祝新生兒滿月的宴會，傳統的母親終於在代孕孫女的滿月酒上，公開承認並接受了兒子的性取向以及美國同性戀人。一對分別來自臺灣與美國的同志情侶，請了臺灣的菲律賓移工進行代孕，跨越美國、臺灣、印度等地準備代孕手術，最後在泰國完成，這也是全球多元流動的新面向。

第四節　小結：資本全球化、消費空間創造

　　城市是消費的空間、體驗的場所，消費對於城市經驗和公民意識的影響很廣泛，城市推動著慾望的生產，消費空間給消費者提供了滿足需求和慾望的機會。消費主義被當作一

種生活方式,而城市也就成為消費空間。[35] 在今日的地球村中,城市成為吸引他者文化群體的商品,並建構了一種資本全球化時代下的消費空間,「後海角」時代的電影也就成為「城市商品化」的重要媒介。

本章第一節呈現了資本全球化作用力之下的消費空間創造,即將電影與城市行銷結合,以電影鏡像創造一種符合觀光消費需求的城市形象與地方特質,展現城市人文精神和地方文化,以浪漫化的、美化的形象建構城市的空間想像,在此作用力之下,曾經屬於悲情的時代、歷史記憶與國族認同的表述均日益式微,取而代之的是消費主義的盛行、電影觀光效應的擴大,這也是21世紀以來全球化資本力對於影像臺北再現的最重要影響。因應全球跨地的影像生產與消費,臺北的城市行銷與電影觀光在這一時期大行其道,在資本主義全球化時代,電影中的臺北也成為為吸引觀光客而建構的美好浪漫的都市空間。本研究第五章討論電影中的臺北歷史地圖中提及的本省題材的賀歲懷舊電影,正是受到這一時期電影城市行銷的深遠影響。

第二節討論的是這一時期臺北城市商品化的兩個重要特點:一是臺北城市東區、信義區取代了西區成為都市中最重要的購物中心,是臺北最主要的消費空間,臺北101大樓成

[35] Steven Miles著,孫民樂譯,《消費空間》,頁176-179。

為具有代表性的地標建築，電影觀眾又經由電影中的摩登化的都會景觀瞭解臺北、消費臺北，建構臺北東亞大都會的城市想像，呈現另一種資本全球化及消費主義盛行之下的典型都市景象。與此同時，為了提升全球文化競爭力，臺北的夜市、誠品書店、街道巷弄等獨特的都市景觀被電影所放大，由此建構一個與眾不同的、具有獨特文化氣質的東亞大都會城市形象。電影以臺北的在地性抗衡這種無法辨識的摩登都會形象，臺北都市文化特質的空間元素建構其具有在地精神的獨特城市美學，賦予臺北更豐富的城市文化性格，是為在全球資本力作用之下的一種全球與在地的角力。與此同時，電影呈現了臺北由西向東的軸線翻轉，臺北的權力軸心也經由臺北市政府的搬遷、臺北101大樓的落成而形成轉向。在第四章權力關係的討論中，也將提到資本主義經濟力的運作、權力軸心的轉向對於影像臺北的權力運作的影響。

　　第三節討論的則是在全球資本流動的新時代電影中臺北的多元流動，自1990年代特別是新世紀以來，全球、兩岸三地越來越密切的合拍、合製關係，以及電影消費的全球跨地性，如《賽德克‧巴萊》與《那些年，我們一起追的女孩》分別在日本48間及52間戲院大規模上映，導致當年電影發行出口值遽增。[36] 而2015年《我的少女時代》在大陸的票房收

[36]　文化部2013年《影視廣播產業趨勢研究調查報告──電影產業》。

益為3.6億人民幣。[37] 生產影像臺北的電影創作者，以及消費影像臺北的觀眾，都已不再如以往局限於臺灣本土，一批跨地新導演和國際製作團隊也開始生產影像臺北，如華裔導演趙德胤（緬甸）、何蔚庭（馬來西亞）、陳駿霖（美國）通過跨地合拍合製，分別拍攝了以臺北為主角或是具有臺北想像的電影。[38] 同時，自兩岸2010年簽訂ECFA協議以來，兩岸三地湧現出眾多合拍電影，臺灣電影中的臺北也被納入全球跨地生產的合拍、合製電影的討論中。這一時期臺北的跨地族群包括移工、配偶、觀光客等不同族群，並包含了各個階級群體，形塑了臺北的多元流動族群景觀，這也是這一時期影像臺北的重要特點。本研究第六章所關注的正是這個全球流動情境下臺北的多元族群與文化混雜。

上述提及的「後－新電影」中呈現臺北的新現象、新特點也出現在下面三章所要分析的電影文本中，在對於這一時期影像臺北有一個概覽之後，以下將以十部電影進行深入分析，做進一步的詳細論述。

37 中國票房網http://www.cbooo.cn/m/639871。
38 如趙德胤導演的《再見瓦城》（2016）中由緬甸到泰國打工的蓮青，嚮往的是能再到臺北打工、尋求更好的發展機會；何蔚庭導演的《臺北星期天》（2010）刻畫了移工在臺北的工作與生活空間；陳駿霖導演的《一頁臺北》（2010）中建構的臺北的浪漫想像與在地守護。此外還有如《滿月酒》（2015）的導演鄭伯昱，《霓虹心》（2009）的導演劉漢威等。

電影建構臺北「權力地圖」：
中心／邊緣的遞嬗

　　臺北是臺灣的政治、經濟、文化中心，與之相較，南部、鄉下等「非臺北」就成為「臺北中心論」定義下的「邊緣」，而在臺北都市內部，由於權力的集中、資源的分化與階級的區隔，又形成了都市的中心與邊緣界限，本章所要探討的正是這種臺北都市內外與臺北本身的兩種中心與邊緣之間的權力關係，建構臺北權力地圖的流動關係。本章從南部、鄉下來到臺北的外來底層階級，[1] 以及臺北在地的底層階級這兩個相同屬性的不同族群，來審視這一時期電影中臺北的中心與邊緣空間，討論在權力結構關係下，[2] 不同權力結構的暴力與冷酷，而同時權力結構之下都市人或非都

[1]　本研究中的「底層階級」指的是在政治學上處於權力階梯的最下端、在經濟上生產資源和生活資源匱乏、在文化上普遍不具備完整表達自身的能力的群體。參考資料：王曉華，〈當代文學如何表述底層？〉，《文藝爭鳴》（2006.4）。

[2]　本研究中的「權力結構」指組織中影響力分配的方式或類型是指權力的組織體系，包括權力的配置與各種不同權力之間的相互關係，參考資料：文崇一，《臺灣的社區結構》（臺北市：東大，1989）。

市人如何透過他們在都市的「空間實踐」爭取生存空間。由此分析電影如何建構臺北的權力結構地圖，特別是在都市文明、階級分化、資源充沛的現代化臺北，弱勢的外來底層人如何在全球資本主義浪潮席捲、僵化的行政體制中生存、抗議、發聲、造成影響；都市邊緣人如何在邊緣權力壓迫、沒有核心家庭保護之下創造生存空間。

在此權力地圖上，「中心」是多層次的：是席捲全球的資本主義浪潮、僵化的行政體制，是色情、討債行業和幫派團體中的冷酷掌權者，或是已缺席的「父親」，這些權力中心決定角色是否受教育的基本權力、以勞力謀生的價碼，或造成其失怙、自責與無力。「邊緣」也是多重含義的，「邊緣」既是一種地方與空間，包括都市地理位置上的邊緣（如第一節南部、鄉下之於臺北的邊緣，第二節泰山明志工專之於臺北都會的邊緣），以及被都市更新排除在外的都市治理的邊緣（如第二節中的承德路老舊公寓、寶藏巖）；「邊緣」同時也指角色人物的生存狀態，包括在權力關係之中的邊緣（如第一節的李武雄、楊儒門），以及文化層面上的邊緣（如本研究第六章討論的移工）。另一方面，影片中底層階級角色從南部、鄉下來到臺北，或居住於臺北都市邊緣，透過他們在都市的「空間實踐」爭取生存空間。他們可能透過抗議行動在臺北的政治中心發聲、造成影響，可能在權力壓迫下彼此關懷，或利用回憶、逃逸創造另類的生存空間。

由此看來，本章所討論的都市權力地圖其實是多元的空間，可以由列斐伏爾和Edward Soja等理論家所提出的空間三元論來闡釋之。列斐伏爾主張空間是製造的，分為「空間的再現」（representations of space）、「再現的空間」（spaces of representations）和「空間實踐」（spatial practice）三個向度。其中，「空間的再現」是都市空間規劃者、當權執政者與都市工程設計者透過知識、權力和意識形態所「構思」的空間，包含其生產關係及其所形成的「秩序」。「再現的空間」則是在現實生活空間之上，疊加想像性與象徵符碼建構出來的空間；諸凡廣告、電影、繪畫呈現的都市都屬此列。「空間實踐」則是社會成員在遵循、詮釋、控制與利用都市規劃的空間時所產生、釋出（secrete）的社會空間。[3]因此，都市所「生產」的是一套複雜而龐大的秩序系統，同時繁複多元的再現與實踐空間。本章所要討論的正是在都市權力運作的機制之下，社會底層在臺北的「空間實踐」與其對臺北社會空間的生產與形塑所產生的變化，及電影呈現臺北在權力運作之下的「再現的空間」。本章所要討論的正是在都市權力運作的機制之下，社會底層角色在臺北內外的中心與邊緣空間所進行的種種「空間實踐」，討論其對臺北的社會空間所產生的變化。透過電影的「再現的空間」，本研

[3]　Henri Lefebvre. *The Production of Space*. Nicholson-Smith, Donald trans. Oxford: Blackwell, 1991, 38-39.

究主張「小蝦米」角色的空間實踐雖無法顛覆「大鯨魚」權力核心，但得以突顯其僵硬、膚淺、勢利，並透過建立在地社群而爭取夾縫中生存的空間與尊嚴。

列斐伏爾在《空間的生產》中提出「空間的爆炸」（the explosion of spaces），指資本主義快速生長造成浮動的抽象空間，打破原有秩序，資本主義和國家都無法掌握這個它們生產出來的混亂、充滿矛盾的空間，而我們可以在各個層次上目睹空間的爆炸。[4] 影像中臺北以實體的都市空間爆炸來表現列斐伏爾所謂的「空間的爆炸」。傅柯在社會空間論述中提出「異質空間」的概念。他指出，烏托邦（utopia）指不存在的空間（not-place），指「極度理想空間」、「美幻卻不實的事物」，此理想只局限於想像，並不存在於現實世界。而異質空間（heterotopia）結合了異質性（hetero-）以及空間（-topia）。異質空間與烏托邦的根本差異性為：異質空間是一個真實存在的空間，在這異質空間裡，人們可透過現實世界與此空間所產生的對比，做為與主流現實對話或對照批評的基石。[5] 異質空間具有多個面向的意義與特質，它可以是多元時間、空間並且的存在，也可以是現實的鏡像，反映社會不願看到的現實、顯示烏托邦的

4. Henri Lefebvre著，王志弘譯，〈空間：社會產物與使用價值〉，《空間的文化形式與社會理論讀本》（臺北：明文，1979），頁19-30。

5. Michel Foucault." Of Other Spaces, Heterotopias", *Architecture, Mouvement, Continuité* 5, 1984, 46-49.

130　重繪臺北地圖：21世紀臺灣電影中的臺北再現

不真實，同時它還可以是一個詮釋空間。本研究同時認為，電影創造了具有多重出口的「異質空間」。

　　本章第一節以《不能沒有你》（2009）、《白米炸彈客》（2014）兩部電影為研究文本，討論闖入都市中心的邊緣人如何在都市中心發聲，以及他們的空間實踐所產生的意義。《不能沒有你》中無證照的潛水伕李武雄因非婚生的女兒適齡卻未能讀書而來到臺北，走遍立法院、警政署等博愛特區的行政部門意圖幫女兒解決讀書問題。他求救無門，想到總統府前示威又被攔下，最後爬上忠孝西路與中山南路交叉路口的天橋欲往下跳。《白米炸彈客》中彰化的農民楊儒門因不滿臺灣加入世界貿易組織（WTO）對臺灣本土農民的侵害，用白米自製炸彈在臺北市中心的多處重要地點（車站、公園與政府機構）投放，引發公眾輿論，引起臺灣對於農民及本土農業受到全球化威脅的省思。這兩部電影均改編自真實社會事件，主角都是貧窮的弱勢群體，在資本主義經濟、臺灣現行行政制度之下個人權益受到侵害，認為社會不公而由南部、鄉下來到臺北，他們周旋於不同的行政部門卻未果，最終採取激進的方式闖入臺北的都市中心，以行動對權力中心機構發起挑戰，以抗爭不公的待遇、政府的無能以及對於權力階級的不滿。與以往臺灣電影中南部、鄉下人在臺北徘徊於都市邊緣地帶不同，這兩部電影的主角闖入都市中心，發出了弱勢者的聲音，並經由電視媒體的報導而進入

公眾視線，以進入「監獄」付出挑戰權力的代價，同時帶來社會影響與變化。

　　若第一節的兩部電影討論的是臺灣底層非法勞工、農民如何面對生存、溫飽與生計的問題，則第二節的兩部電影處理的就是都市底層人士如何面臨生存、慾望與面對過去的問題。第二節將視線轉入兩個臺北在地的都市邊緣空間——承德路老舊公寓與寶藏巖，以《停車》（2008）與《醉・生夢死》（2015）兩部電影為研究文本，討論兩部電影中的都市邊緣人如何在都更之下被遺忘的都市邊緣生活，在沒有核心家庭保護、受到邊緣權力壓迫的都市邊緣創造生存空間，透過面對過去與彼此扶持，贏得人性的尊嚴與生存的空間。承德路老舊公寓與寶藏巖這兩個都市空間都成為臺北經濟社會發展、都更與底層階級的矛盾承載體，是為一種難以逃脫的都市困境，分別居住著妓女、皮條客、香港來的裁縫、斷手的理髮師、牛郎、媽媽桑、賣菜的青年、無業遊民等各式各樣難以形成階級越界的社會底層人士。兩部電影如大觀園一般，將底層人的掙扎與社會眾生相展現在觀眾面前。兩部電影中的底層人士都受到兩方面的權力運作與排擠：首先是臺北都市發展的政治經濟權力排擠，生活在現實臺北地理中的承德路老舊公寓與寶藏巖這兩個相對底層的空間中，以作為一種階級區隔劃分，其次，在這兩個都市邊緣空間中，底層階級又受到以黑社會、皮條客為代表的邊緣權力的剝削，

在沒有都市社會所組成健全家庭的結構中尋求出路。同時，這兩部電影中分別有一個中產階級的人物代表（陳莫、上禾），但他們同樣陷入了都市邊緣的困境之中無法抽身。在一個階級分明的都市權力關係架構之下，本節意圖重現一種臺北光鮮亮麗外表之下底層人的生活地圖，討論電影中角色的都市空間實踐，及其所建構的臺北都市經驗。

　　結論將總結四部電影繪製臺北的都市權力空間及其生成的意義地圖，並論述權力階層與社會底層在政治空間中的權力關係，一方面是由都市外的邊緣空間到都市中心，經由發聲而產生影響的全過程，另一方面是都市邊緣空間經過邊緣權力的剝削壓迫而形成自覺與爭取邊緣生存空間的過程。

第一節　臺北的「他者」：南部、鄉下人闖入臺北中心

一、《不能沒有你》：南部草根「臺北歷險記」

1、邊緣的南部父女與南、北對立

1.1 黑白影像與「南」、「北」差異

　　《不能沒有你》（2009）以黑白電影的形式，一方面彰顯其社會批判性、避免以過於商業化的電影形式對這個社會事件形成二次消費，另一方面則藉由武雄身上和家裡充滿油漬突出了他在高雄破落的廢棄倉庫居住環境的骯髒、破

舊。取材於2003年一則單親父親抱女兒欲跳天橋的社會新聞的《不能沒有你》，以社會寫實片的黑白電影方式講述了單親父親李武雄，由於與離去的女友沒有結婚手續，無法獲得女兒法定監護權，使女兒無法按時入學，李武雄從南到北，走遍多個行政部門依然無法解決女兒入學的問題。這部具有現實批判性的電影中的臺北是來自南部的李武雄走投無路的控訴地。《不能沒有你》是近年來臺灣少有的黑白電影，導演戴立忍曾在採訪時提到，選擇使用黑白電影形式的一個重要原因是經費的不足導致無法在後製上調整成合適的顏色，同時「勘景時（高雄父女生活環境）油汙、髒、亂、生鏽的鐵、巨大的工業遺跡，會有讓一般中產階級不舒服的東西，黑白電影會過濾一些干擾情緒傳達的雜質」。[6] 以較低成本拍攝的《不能沒有你》獲得2009年金馬獎最佳影片獎，黑白電影的形式、不刻意煽情、批判性地再現一個社會事件，使觀眾能以更加抽離的視角看待電影背後的社會意義。同時，整部電影雖然是黑白的色調，但亦使用光線的明、暗強調地方空間的差異性，武雄去過的相關行政部門的辦公室都呈現為較為明亮的顏色，而他們所居住的倉庫、生活的環境則以暗色為主，以明、暗突出階級、權力關係的不對等。

影片在「高雄」與「臺北」之間的切換，以突顯

[6]　王玉燕，〈在黑白影像裡看見臺灣本色──《不能沒有你》導演戴立忍專訪〉，《放映週報》http://www.funscreen.com.tw/headline.asp?H_No=257。

「南」、「北」差異。作為臺灣的工業重鎮，高雄的發展史也是一部工業的興衰史，在高雄力爭邁向摩登都市的背後，是一個由龐大的勞工數量、嚴重的工業汙染以及層出不窮的勞工問題構成的社會現實。高雄與臺北分別隱喻著臺灣的兩面。[7] 高雄具有重工業的城市性格，源於臺灣依靠港口發展工業的起源，由日據時期左營軍港開始，至戰後以高雄市為主軸的臺灣工業發展，1966年高雄加工出口工業區設立，成為全臺第一個加工製造並出口外銷的工業區，1970年代開始以重工業為發展、1980年代開始衰弱。臺灣工業化的發展過程與歷史的選擇使得「高雄」與「臺北」之間形成了勞動力密集與資本密集的不同發展路徑，造成「藍領」與「白領」之間的不同階級界限，因而造成「工業高雄」與「政治／資本臺北」的都市想像。李武雄的形象可以視為一種高雄的城市隱喻，他依靠海港討生活（潛水、捕魚），騎著重型機車，身上具有油漬，武雄父女三次往返於高雄與臺北之間，電影以路程與時間的變換來展演高雄與臺北的實際距離與想像距離。來自高雄的李武雄也因而成為一種高雄的底層非法勞工形象，電影刻意強調了李武雄所代表的鄉土的、說臺語的、知識程度低的「南」，與有權力的、文明的、整潔的「北」的對立。來自南部的、邊緣的、草根的、貧窮的李

[7] 吳舒潔，〈從高雄看臺灣：電影高雄的在地化生產與主體意識的想像〉，《臺灣研究集刊》（2017.5），頁98。

武雄來到臺北，意圖闖入掌握權力的、代表「中心」的總統府，形成強烈的南與北對立。南部、南部人所代表的底層社會對政府無能進行控訴，最終被逼上跳天橋，則是小人物的無奈與電影的政治諷喻。

1.2 底層邊緣空間與家庭關係

　　《不能沒有你》中的邊緣空間主要指高雄旗津港父女生活的空間。父女二人住在一個遠離高雄市中心的旗津港口邊「非法」的廢棄倉庫，床上只有草蓆、屋內只有一堆捕魚的漁具，電影以屋內天花板上滴落油漬的特寫鏡頭突顯其居住環境的破敗。房子裡有一扇窗，窗外是另一個世界，色彩明亮、視野開闊，有大海和移動的船隻，85大樓及高雄都市顯影映照在海上，顯得充滿活力，而與之相對室內則是死氣沉沉與灰暗骯髒。單從父女二人生活的旗津港來看，他們在高雄本地生活在邊緣地帶。而李武雄則是居住在這個邊緣空間的一個典型的底層人物形象：李武雄的工作身分、居住空間、父親身分決定了他的底層階級屬性，他沒有固定工作、是一個沒有執照的潛水伕，沒有戶籍，做著有生命危險的潛水工作，他的未婚女友離開他，留下他與女兒相依為命，騎著破舊的機車帶著女兒到處漂泊，與自己女兒的關係被相關部門認定是沒有憑證的「非法」關係，他是一個在社會上沒有身分、沒有地位、沒有親人的邊緣人，媒體報導中稱他為「身分不詳的男子」應證了這一點。就連在相關部門溝通時

他都無法清楚表述自己想說的內容，亦無法用流利的國語與工作人員對談，在語言溝通上顯示出一定的困難與障礙而使得他的弱勢身分更加突顯。

李武雄的父親形象顛覆了銀幕上傳統的父親形象，他是親生女「非法」的監護者，又勇於承擔父親的身分與責任、爭取自己對女兒的「合法」權益，他被現代法治排擠，又在父親身分上堅持傳統思想，重新建構在生存壓力、家庭困境與子女成長等問題中平凡而感性的父親形象。[8]武雄潛水時海底的黑暗與海平面上光照在女兒頭上形成暗、亮的對比，以及父女二人吃飯時穿著白色衣服的女兒在燈光下、穿著黑色衣服的武雄在昏暗處，顯示女兒是父親最大的希望，但女兒沒有合法身分無法讀書卻逐步摧殘這個弱勢的單親家庭。

2、南部草根闖入都市中心：立法院、總統府、鬧市天橋

2.1 闖入都市中心

與高雄旗津的非法住所的「邊緣」相對應，「臺北」是臺灣的「中心」，其中更以行政機構密集的博愛特區為中心。事實上電影所呈現的基本矛盾，是來自臺灣社會底層的李武雄與以戶籍制度為代表的行政制度的矛盾，同時亦是僵化的法治與底層家庭倫理之間的矛盾。電影中武雄父女受到

[8] 劉思韻，〈論當下臺灣電影對傳統父親形象的超越——以影片《不能沒有你》為例〉，《北京電影學院學報》（2010.2），頁108。

層層剝削：在高雄旗津港區，高雄本地的警察代表了權力的執行者，在武雄父女的住所住查戶籍、認定武雄住的是非法住所。隨後在高雄的地方政務部門，李武雄先是在高雄問遍了相關部門都無法解決女兒就學問題，而後騎著摩托車由南向北帶著希望來到臺北這個臺灣的「中心」。

由高雄到臺北，李武雄的遭遇是由地方到中央的官僚制度網絡的作用結果。武雄到臺北的第一站是立法院，來到立法院門口要找老鄉立委卻被警衛刻意刁難，又被警衛要求將摩托車移開以讓立法委員的汽車能駛入立法院，此一官僚主義的作風使得他連進入立法院都成了困難的事。電影以仰拍立法院委員研究大樓更突顯人物的渺小及權力的壓迫。操著臺語、穿著不整潔、騎著機車的李武雄成為南部人形象的一種典型，在說著國語、工作人員穿著整潔的立法院內，他與立法院門前從汽車上下來的、西裝筆挺的立委形成社會底層與權力階層的二元對立。同時電影以下雨天被擋在立法院外淋雨的父女二人的遭遇，以及妹仔在立法院大樓外睡著又醒來表現等待的漫長和行政機構的冷酷。電影中林進益委員、王組長的辦公室裡整潔寬敞，穿西裝、打領帶的官員，各類彰顯成就的照片，象徵財富與身分品位的畫像、佛像、水晶擺飾等，充滿生氣的植物、代表科技的電腦等遍布，與武雄在高雄所住的倉庫形成強烈對比。而立委整潔、西裝筆挺的形象，其財富與身分更突顯其背後所代表的官僚體制。

電影中的博愛特區是一個最具權力意涵的空間，同時也是一個在知識、權力和意識形態運作之下的「空間的再現」。正如列斐伏爾說的，權力到處都是，它無所不在，充滿整個存在，權力遍布於空間。[9] 電影同時運用寫實與非寫實的藝術手法呈現「再現的空間」：電影中以立法院、警政署、總統府這三個權力機構為背景，在多個畫面中李武雄與行政大樓形成渺小與宏大的對比，尤其呈現難以逾越的距離感。在現實的空間規劃上，行政部門的高牆林立、門衛森嚴、大字招牌已突顯出其與底層人、普通市民的距離感。在電影畫面構圖中多次將李武雄擺放在畫面邊緣或行政機構的門欄邊緣。當林立委助理的車載著李武雄父女穿行過博愛特區，草根李武雄得以坐上豪華汽車，助理沿路介紹著博愛特區裡行政院、立法院、警政署等機構，穿越過總統府，還介紹說「總統府比你們在電視上看更大、更漂亮」，更突顯這些權力機構與真實人民特別是底層草根之間的距離與鴻溝。李武雄代表的來自「南部」的社會底層力量，在臺北最具行政權力象徵的博愛特區裡的各個部門輪轉，被以踢皮球般對待，博愛特區的名字與李武雄遭受的實際待遇也形成對立。到了警政署之後，警政署的王組長說「天下父母心，感同身受」則成為電影中的一句極有諷刺意涵的話。而電影中還以

[9]　Henri Lefebvre. *The Survival of Capitalism*, Bryant, Frank, trans. London: Allison & Busby, 1976, 86.

洗街車清洗過馬路的俯瞰鏡頭，諷喻李武雄如同都市中的汙穢一樣被清洗。

2.2 多重剝削：立法院、總統府、媒體與「跳橋事件」

　　兩次往返於高雄與臺北之間更突顯李武雄在從地方到中央的數個政務部門被以踢皮球般對待的無奈。李武雄對妹仔具有深刻的父愛，和妹仔兩次到臺北，第一次父女二人由高雄前往臺北的路上，電影以明亮的光線、武雄抬頭看到天上的白雲以及舒緩的配樂來表現二人帶著希望上路的心情。整部電影中最充滿希望、帶有溫情的劇情是父女二人由臺北回高雄一路上3分半鐘的畫面。武雄從王組長的說話中得到希望，認為到高雄找林委員就可以解決問題，於是電影在二人返回高雄的路上，以歡快的口哨、輕快的配樂、明亮的光線以及武雄面帶微笑的表情來表現這種內心的愉快與希望。在經過一段有風車的地方時，父女二人微笑的面部特寫與妹仔在風中張開雙臂的畫面穿插，同時還在路上摘芒果吃、父親把甜的芒果讓給女兒。二人還在路上的一所學校的教室內，武雄睡覺、女兒在黑板上塗鴉，妹仔在黑板下畫下的正是他們在高雄住處往外看去的大海和船隻的畫面。妹仔渴望讀書，現實中卻不允許，武雄一路不辭辛苦幫女兒爭取讀書的權益。回到高雄時，當高雄的辦公人員說道「就算驗血、驗DNA、做親子鑑定都沒效」。電影以寫實的手持搖晃鏡頭，通過多組蒙太奇鏡頭，展現李武雄的無奈情緒與環境中的悲

憤與不安。法律凌駕於血緣關係與家庭倫理之上，當下李武雄失憶、彷徨、焦慮的表情更說明底層弱勢家庭的無奈。

　　立法院、總統府是電影中權力、中心的重要象徵。第二次來到臺北的李武雄父女同樣先到了立法院。立法院前一片示威抗議的亂象，通過群眾舉牌「抗議」、「可恥」、「政府無能」，也是對電影主旨的暗示。重走了立法院、警政署等同一條路線但一切仍未果，李武雄順手撿了一塊寫著「抗議」的牌子走在凱達格蘭大道上、走向總統府，手提準備給辦事官員的水果卻被總統府前的便衣員警誤以為是危險品，李武雄被員警認為是危險分子而帶上警車，從凱達格蘭達到右轉進入重慶南路、離開總統府，電影以強烈搖晃的手持鏡頭表現李武雄作為一個底層的渺小個體在總統府前面臨的危險與恐懼。列斐伏爾曾論，政治權力擁有者利用空間確保對地方的控制，行政權力控制下的空間，其嚴密的管控、嚴格的層級、總體的一致性形成權力與社會階級互相對立。[10]在總統府前便衣的監視與員警的快速出現佐證了上述論點，李武雄被無故帶走，而當他從警察局被放出來時水果已爛了，爛水果特寫與買水果時新鮮的水果特寫相對照，但沒人會為此負責。這部電影中，總統府是最高權力機構的象徵，意圖闖入總統府的行為，是對於政府無能的控訴，也是政治

[10] Henri Lefebvre著，王志弘譯，〈空間：社會產物與使用價值〉，《空間的文化形式與社會理論讀本》，頁19-30。

諷喻。

　　爬上天橋欲往下跳是李武雄以身體行動帶來的一種訊息傳達、影響公共秩序的「空間的爆炸」。女兒入學問題無法解決，總統府的高牆和森嚴防衛促使絕望的李武雄帶著女兒上了天橋，準備從天橋上跳下。電影於當年事件發生地的忠孝西路、中山南路交叉路口的天橋劇情重演，本不屬於這個都市但卻位於都市邊緣父女在城市中心的流動空間中進行生死掙扎，電影運用鳥瞰鏡頭拍攝李武雄跳天橋場景，表達小人物的坎坷無奈命運。李武雄被從天橋下解救下來、按壓在地上時，看著女兒被人帶走，他緊貼在地上的臉、濕潤的頭髮、掙扎的表情的特寫與痛苦的叫喚是本片最具情感表現力及張力的畫面。電影中武雄第一次到臺北立法院、被從警察局放出來以及跳橋時間發生時均是下雨天氣，暗含一種悲憤、失落、低沉的情緒。而在天橋這個開放的公共空間中，李武雄高喊著「社會不公平！」通過媒體的鏡頭走入公眾視線，在天橋這個相對的制高點終於使得他不被人聽到的話傳播到臺灣社會，由媒體的傳播使得他擁有了話語權。天橋這個空間成為事件的轉折點，在這個眾人矚目的公共空間中，李武雄影響了「公共秩序」，他的這個行動被媒體將他稱為「歹徒」，員警將他押下，他不但沒能達到最初的目的，還使自己進監獄關了兩年。

　　在敘事結構上，電影將父親抱著女兒欲跳下天橋的場景

放在開篇，尤其以媒體的報導聲及電視機前圍觀的群眾的視角來看待跳橋事件，以這個事件的爆發點作為敘事開端，既強調跳橋事件嚴重性，同時跳橋事件也成為李武雄這個底層家庭所遇到的社會不公的轉折點。與此同時，電影以紀實的表現手法捕捉冷眼看待這個社會事件的普通民眾及其所蘊含的社會焦慮。電影的第一個鏡頭即是在高雄的民眾經由電視機觀看李武雄跳橋事件，在父親抱著女兒欲向下跳的危急時刻，電影中的旁觀者的態度卻披露了城市的冷漠無情：媒體爭先恐後搶拍攝機位，以做現場報導博取收視率；現場的群眾拿著相機拍照；電視觀眾消費著這則新聞、打賭父親會不會真的跳下去並且認為他是「想紅給大家看」才去跳天橋，並說「快點跳，跳完我好回去上班」，顯示社會的無情與冷漠。導演以混而不亂的鏡頭剪接與流暢的場面調度，以及媒體惺惺作態的誇張報導與高雄市民的嬉笑議論，表現體制下的受害者李武雄權益得不到伸張反而被媒體作為製造收視率的新聞素材。[11] 媒體的報導往往可視為一種臺北中心的視角、一種主流意識形態，觀眾經由媒體給出的獵奇、冷酷的視角來看待李武雄代表的底層邊緣人物境況與社會對其的壓迫。電影並非直接拍攝跳橋事件的主角武雄父女，而是經由高雄觀眾的反應及媒體的報導進行側寫。社會大眾的冷漠、

[11] 劉思韻，〈論當下臺灣電影對傳統父親形象的超越——以影片《不能沒有你》為例〉，《北京電影學院學報》（2010.2），頁106-108。

消遣，使得父親與女兒的遭遇更顯得為社會所不容，同時暴露出整個社會的病態與缺乏同理心，媒體、社會的反應加劇了武雄父女所受的冷暴力。

若妹仔適齡而無法讀書是對這個家庭的第一次剝削，從家庭關係與電影所呈現的人倫角度來說，跳橋事件之後政府的介入則是對這個家庭的第二次剝削。無法讀書的妹仔與生父被迫分離，換了四個寄養家庭，與父親分離之後就不再與人說話。政府對於天橋事件的處理結果看似法律層面的介入，實則對這個弱勢家庭來說是第二次的打擊。兩年後回到高雄的武雄穿行在眾多學校尋找妹仔更突顯親情的難以割裂性。電影的結局妹仔終於穿著校服回來，兩年前二人努力爭取的權益以武雄被關為代價而實現，最後一個長鏡頭武雄乘船緩緩靠岸，妹仔在岸邊等他，以無聲的畫面及輕柔的音樂作為底層人的無奈與悲歌。電影的結尾以開放式的方式，實則提出一個難以解決的問題：原本生活在沒有戶籍、沒有合法身分、沒有門牌的家庭的妹仔，經由這兩年時間內進入學校、寄養家庭的轉變，通過「社工」的幫助實現了階級的轉換。穿著乾淨校服、背著書包的妹仔，回到父親身邊，二人由原本相同階級轉變為不同階級，原本相依為命的父女關係經由妹仔的階級轉換而面臨新的考驗。

二、《白米炸彈客》：「空間的爆炸」

1、臺北與彰化：農民的行動與對立的城與鄉

1.1 「邊緣」鄉下與「農民俠客」楊儒門

　　由卓立導演、同樣是社會寫實片的《白米炸彈客》同樣改編自真實的社會事件。《不能沒有你》中兩父女在高雄旗津港的非法居住地是一種都市之外的邊緣，而《白米炸彈客》中的彰化二林鄉下是另一種邊緣存在。《不能沒有你》以黑白電影的方式批判社會的制度僵化及其與家庭人倫的關係，特別以黑白色調展現高雄父女居住地的油漬與骯髒，而《白米炸彈客》反而以明亮的光線、豐富飽滿的畫面色彩強調「邊緣」鄉村的美好與希望。改編自楊儒門2003-2004年「白米炸彈案」的《白米炸彈客》同樣源自真實社會事件，電影雖然是一個根據社會事件改編的創作，但同時以真實事件發生的時間與進展的字幕標註方式展現一種寫實感。不同於《不能沒有你》中的南、北對立，《白米炸彈客》中的臺北則是以臺灣最全球化、現代化以及權力中心的城市形象與代表著鄉土（鄉村）的彰化形成對立關係，成為一場農民與城市的抗爭，同時也是一場臺灣農民在受到全球化侵襲下的自衛反擊戰。電影中以楊儒門為代表的鄉下人，被認為留在鄉下沒有出息，農民生活困苦、沒有保障，在WTO侵蝕下農作物越來越不值錢卻還要賦稅，只好到路邊售賣冷飲，卻

又競爭不過連鎖便利店。在經濟資本全球化席捲之下，原本位於都市之外的鄉下農民，其所處的地位愈漸邊緣化。

正是這種權力結構關係及農民找不到出路才引起了楊儒門的反抗。與《不能沒有你》中不能言善道、不知所措的李武雄相比，《白米炸彈客》中的楊儒門是完全不同的底層人物形象：他具有較強的文字能力與清楚的表達能力，從電影中的旁白（他在監獄中的書信）以及他寫給媒體的投書中可見。同時他是一個勇敢、聰明、有計畫、有策略的人，員警在破案時甚至認為肇事者是一個化學老師或工程師之類的智慧犯案的「高級知識分子」，沒有猜測到他只是一個沒有讀大學的農民。員警還認為他是為了實現「社會正義」而不斷挑戰公權力，實則楊儒門只是因為自己及家庭受到社會不公平的對待而引發激烈行動。同時，楊儒門是一個具有悲劇英雄人物色彩的角色，從電影開頭他的旁白所說的「一直在尋找武俠片中楚留香說的江湖在哪裡……後來才知道，原來江湖就是現實的社會，就是現在生活的地方」，他在真實社會中扮演著一個具有俠客精神的人物，在作案中還留下「斥候、前觀、通信、刺客」的證據、故意出現在監視器中，最後到警局自首。而電影中多次他在海底的畫面則更加形塑了他如江湖勇士般的形象。與此同時，電影中的楊儒門如人格分裂般形成兩個人並且互相對話，一個更加社會化、對於炸彈行動有所顧慮，另一個則更加自我、具有挑戰權力的精

神,最後亦是後者出面到臺北擺放炸彈。

除了楊儒門,電影中有另外三個重要的角色:「攪和角」作為立委的女兒、富人子弟,她看不慣自己父親欺壓農民的所作所為,甚至以一場極其叛逆的槍擊事件來表達對父親行為的不滿。她高喊著革命的口號,稱自己是「革命分子」,但又認為社會無法被改變、她不滿父親又同時拿著父親的錢,沒有有如楊儒門用行動實踐「革命」的勇氣與行動力。「死囝仔」與楊儒門有著同樣的命運,因與楊儒門一起在鄉下擺攤搶生意而被楊儒門排擠,後來二人成為好朋友,死囝仔要養活三個弟妹,因為窮而餓死、付出了生命的代價。楊儒門的弟弟阿才膽小怕事,在哥哥的慫恿下才到警察局檢舉哥哥。這三個人都看到或在社會不公之下深受其害,而三人亦都是隨波逐流,只有楊儒門真正站出來用行動為農民說話。

1.2 鄉下農民的自衛反擊戰

電影中因臺灣加入WTO,美國傾銷過量雜糧、政府壓低米價,農田被建商收購變成工業區、農民受到欺壓,本土與全球化、鄉村與城市形成強烈對立關係。整部電影的主場景是位於彰化二林的農村,電影前半段均為二林的鄉村場景,後半段則主要是在鄉村無法獲得生計的楊儒門離開彰化北上在臺北投放「白米炸彈」,電影以快節奏的電梯、擁擠的人群,以及捷運、媒體等各類科技媒介十分發達建構臺北

的城市形象，與之形成對照，彰化二林則以成片的金色或綠色稻田和安寧生活的多次出現作為最主要的鄉村意象，電影中有不少農民在田地裡勞作的場景，亦呼應關於農業受威脅的主題。楊儒門爺爺奶奶在家裡的庭院中整理稻穀和以1500元一車的低價賣出收成的大米的場景，以表現一年的勞作仍不敵WTO的侵襲。而本是代表著遠離城市的寧靜鄉村，稻田上卻被插滿了立委競選的旗子，這些所謂代表人民的立委，又沒有人能幫助這些農民。留在彰化幫爺爺種田反倒被爺爺認為是沒出息，楊儒門在旁白中說到「我很想留在鄉下，可是為什麼留在鄉下變成沒出息。莊稼人為什麼變成土俗、落伍的代名詞」，更是一種年輕人都到城市尋求發展而鄉村與城市進一步對立的情境。電影最後被關押服刑的楊儒門在執行耕種任務，他的眼神中彷彿看到了希望，片尾最後以一望無垠的稻田作為一種寧靜、安逸的鄉村意象，以收成的稻米象徵一種美好的收穫與希望，整部電影中的彰化鄉下都是詩意、美好的。

楊儒門所代表的農民的遭遇是臺灣的貿易及農業政策、地方官商勾結的共同作用結果。楊儒門在彰化路邊擺傳統的小攤，因為競爭不過連鎖便利店而無法維持生計。稻米越賣越便宜，他只能離開鄉村到基隆的菜市場殺雞賣雞。楊儒門的「我只是希望政府留給農民一條路走」點明了他之所以投放白米炸彈的原因，同時也是這部電影中最主要的矛盾：

農民是臺灣社會的底層，加入WTO使得本地農民賤賣農產品、無法維生。立委所代表的地方官員（地方勢力）未能為農民謀福祉，而是官商勾結獲利，聯手收購農地、侵害農民利益。財團加入收購農地更突顯農民的貧窮，貧富懸殊更加突顯。而農會同樣代表另一種權力侵壓，以如黑社會一樣的威脅手法向農民討債。因此矛盾就上升為農民、地方經濟政治勢力與貿易制度之間的三重矛盾。電影中行政院經濟部關於WTO的宣傳車開進村裡，在村裡舉行的加入WTO說明會上，卻出現了另一家庭因農地被相中卻未和建商未達成協議，導致小孩因農田被倒廢土而淹死的事。楊儒門的爺爺貸款80多萬，因還不起款同樣面臨農田被倒廢土，電影以爺爺凝視農田的鏡頭表現農民心中的複雜心情。電影以全景鏡頭，通過前景記者採訪農田被倒廢土事情，和背景「臺灣加入WTO說明會」的橫幅形成對照，表現農民在各種經濟權力關係中被夾擊的弱勢地位。而電影中坐著豪車、住豪宅、穿著筆挺的「洪立委」，被農民認為是可以幫助他們的、有權力的人，事實上同樣與建商勾結賣農地、剝奪農民權益，亦只是一個自私自利的人，就連組織農民到臺北參加遊行也只是為了自己的利益，電影以此突顯沒有人能為農民說話的尷尬境地，這也是楊儒門最終從彰化北上臺北的最主要原因。

2、「空間的爆炸」：權力與反抗、秩序與失序

2.1 「白米＋鞭炮」的都市爆炸行動

　　與鄉下的邊緣地位相對應，臺北都市中的交通樞紐、行政部門、人流量眾多的地方則成為電影中的「中心」。楊儒門在鄉下走投無路而來到臺北，用「白米＋鞭炮」的方式製作炸彈，並在臺北市重要地點投放，打亂都市行政中心和交通樞紐的秩序，也引起臺灣對於農民及本土農業受到全球化威脅的省思。由於電影改編自真實事件，電影中選取的爆炸地點也均與真實事件的爆炸地相同。電影中「白米」和「炸彈」是兩個重要的意象，「白米」是給人溫飽的基石，而「炸彈」代表恐懼、矛盾與不安，二者本毫無關係，卻因社會矛盾的激化與底層人的反抗而畫上等號。電影開篇的第一個畫面即是警方在新生公園拆除楊儒門所擺放的炸彈，白米炸彈裡爬行的米蟲的特寫正是突顯了白米變成炸彈的荒謬。

　　列斐伏爾所提的「空間的爆炸」指的是空間中矛盾的爆發，而不一定指真實的「空間爆炸」，若《不能沒有你》的李武雄所帶來的「空間的爆炸」是用個人的身體帶來一種資訊的「爆炸」，則楊儒門的白米炸彈行動是以一種實體的「空間的爆炸」，來造成列斐伏爾所提的將所有以國家－官僚理性組織起來的空間擠向爆炸的「反空間」（counterspace），也就是以「白米炸彈」造成城市空間真

實「爆炸」的方式來呈現底層階級的聲音不被聽到、底層階級與權力擁有者激化的社會矛盾。楊儒門多次向媒體、農委會投書都並未引起任何注意，只好用引發「爆炸」的行為來引起關注，而在臺北都市空間中17起的「白米爆炸」案，正是在全球化貿易制度下、地方官商勾結對於農民的雙重壓迫與剝削，是在全球化經濟席捲下、權力和既得利益掌握在少數人手中的情況下引發的底層農民與權力階級的矛盾與衝突。

　　楊儒門投放炸彈的地點主要分為兩類，第一類也就是最初開始投放的地方都為人流眾多的地方，如大安森林公園、捷運西門站六號出口、忠孝東路四段財稅大樓、新生公園、臺北火車站等，但是白米炸彈只引起了公眾的關注，並未造成實際的爆炸。上述幾個公共空間中，臺北車站是臺北人流量最大、最主要的交通樞紐。大安森林公園、新生公園則都是位於臺北市中心且較大的公園，是市民的主要公共活動空間，而捷運西門站的6號出口，因熱鬧繁盛、青年人聚集的西門町而成為臺北市人流量眾多的地標。之所以會選擇臺北市的主要交通樞紐及重要公共空間，乃因楊儒門壓抑許久的聲音一直不被聽見，選擇人流量較大的地點是一種意圖引發公眾及政府注意的行為。而在大安森林公園中，電影中加入中年婦女在公園裡跳舞、中產階級家庭在公園裡散步等畫面，以此形成一種對照，生活在臺北這個集中全臺資源的都

市裡的中產階級，難以理解鄉下的底層農民所受到的剝削與侵害，更無法想像在他們所日常活動的安全的都市公共空間中即將爆發炸彈行動。同時，「爆炸行動」使公共空間和交通樞紐產生混亂，對於都市流動的規律性進行破壞，很大程度上影響了都市人的日常生活。

　　第二類是在立法院、教育部等行政部門投放的炸彈，以真正引爆的方式表達楊儒門的行動升級，這些地方分別為人潮眾多的公眾場所或行政部門的所在地，以喚起觀眾與政府對加入WTO衝擊下農民生計的關注。在公共空間投放炸彈未引起相關部門的關注及行動，隨著時間推展，電影中運用了很多歷史新聞畫面，包括2001年美國「9.11」事件、2002年臺北市跨年、2003年SARS等，以此交代新世紀初臺北乃至臺灣所面臨的複雜的國際及社會形勢，同時以具有時間的媒體影像畫面標註一種時間的真實感。而2002年農漁民在博愛特區裡遊行，電影出現總統府、中正紀念堂等場景，來表現權力及農民的抗議。新聞報導、跨年等歷史資料畫面，與楊儒門所代表的底層農民的境況形成強烈對比，電視機前的總統府前民眾歡呼跨年，陳水扁說著「臺灣明天燦爛光明」，而另一邊的農民卻「找不到未來、看不到希望」，楊儒門投放的炸彈被警方的防爆小組化解，政府動用大量人力物力使炸彈危險得以避除，卻無法解決政府對農民的無形暴力。

2.2 規訓的空間與行動的影響力

　　從軍營、地方立委到農會，楊儒門被層層權力剝削，亦形成越來越激烈的反抗手法，而社會矛盾的激發引起「空間的爆炸」，「空間的爆炸」又引起權力的規訓。電影中楊儒門待過兩個傅柯所謂的「權力規訓空間」──電影開篇楊儒門身處監獄以及楊儒門學習製作炸彈的軍營。這兩個空間都是象徵著掌握權力的統治者在「規訓空間」意圖馴服，是現代權力實施規訓機制的產物，即「是一種把個人既視為操練物件又視為操練工具的權力的特殊技術」。[12] 在軍營、監獄這兩個特殊空間中，權力逐步轉化為一組確立人們的地位和行為的方式，從而對個體進行改造與規訓，使個體成為權力的支持者與擁護者。

　　電影開篇在「監獄」中的楊儒門被橫豎交叉的鐵網困在密閉空間中，四面都被監視，而電影最後又回到楊儒門在監獄中的場景，被「制度化」訓練的犯人有著一致規整、遵守「紀律」的起立、行走、勞動等動作。這兩個畫面同時又以楊儒門在獄中寫的信的文字作為旁白，看似殘酷的「監獄」生活又在詩意的語言中帶著一絲希望。而在「軍營」中受到欺壓，他將槍上膛對準欺負他的學長，以暴力的方式學會了反抗。「監獄」所代表的懲罰和規訓不僅是論述化暴力的壓

[12] Michel Foucault著，劉北成、楊遠嬰譯，《規訓與懲罰》（北京：三聯書店，1999），頁193。

抑機制，更具有相當複雜的社會功能。監獄的誕生及其發展的文化與暴力，揭示出一種特殊權力的技藝發展，其各時代規範的懲罰既是司法正義的，也是權力政治的。[13] 但在電影中，諷刺的是楊儒門在本應被規訓的第一個「規訓空間」軍營中學習到了對抗權力的方法，意圖以行為反抗規訓，卻又因對抗權力的行為被送入第二個「規訓空間」監獄進行再度規訓。除此之外，電影中的「監視器」同樣是一個在維護社會秩序之下的權力控制的媒介，在密布監視器的臺北公共空間，為了維護一種被規範的秩序，「監視器」使得個人的行蹤與動作都暴露無疑。楊儒門刻意出現在監視器前，員警所代表的執法部門卻依然找不到他的行蹤，本作為執法工具的監視器卻起不到其維護權力的作用。

楊儒門從彰化來到臺北後是電影中最具戲劇衝突的部分。楊儒門給媒體寫信，卻在報紙上找不到相關報導，到農委會等行政部門，相關部門並未給他明確的說法，與《不能沒有你》中的李武雄具有同樣的經歷，最終亦同樣因無處申訴而採取激進措施。反諷的是，農委會的負責人在接受媒體採訪時反而說農委會跟農民的溝通非常順暢。電影中臺北出現最多次的地方就是農委會，楊儒門多次寫信並來到農委會，卻未有結果，農委會成為農民和權力部門之間最大的隔

[13] 賴俊雄，〈傅柯的《規訓與懲罰》〉，規訓與懲罰——再探傅柯權力系譜學研讀會，2003。

154　重繪臺北地圖：21世紀臺灣電影中的臺北再現

閣。而楊儒門的爆炸行動看似失敗，雖然這個社會幾乎沒有人敢如楊儒門般出頭說話，但電影同時又呈現了楊儒門白米炸彈行動的影響力：楊儒門被抓之後有許多人聲援他，並由聲援的人在採訪中說「白米炸彈案之所以會發生，是政府30年來執政的無能造成的，是農業長期在不公平體制下的反撲」，這句話同時也是電影所要控訴的主旨。而原本不敢發聲的攪和角最終以她的行動幫助了死囝仔的家庭，幫助了三個孩子。電影最後一個畫面攪和角開車載著三個窮孩子正是對於貧富矛盾的一種理想性的調和。

三、小結：「反秩序」、「權力規訓」與影響的產生

《不能沒有你》、《白米炸彈客》兩部電影打破了臺灣電影史上南部人到臺北後一直處於邊緣地帶、無法進入都市中心的迷思，南部、鄉下人獲得在臺北都市中心發聲的機會。臺北是一個全球化大都會，同時也是臺灣最早現代化的城市。在臺灣電影史上，自1960年代至1980年代的電影中都曾出現中南部、鄉下人為了生計而北上、進城到「都市」臺北打工的場景。臺灣電影中常刻意呈現南、北之差異，孫維三對於臺灣電影中的「南部」符號的研究認為，「南部」呈現為遠離政治經濟的權力核心，而南部人物則多為草根，南部的意義來自於「南／北」所代表的「鄉村／都市」、「小人物／大人物」、「方言／國語」、「貧窮／富裕」、「野

蠻／文明」、「停滯／進步」、「希望／困頓」、「邊陲／中心」、「草根／全球化」對立關係。臺灣電影中南部的形象根植於臺灣文化對於南部的迷思以及意識形態。[14] 進入新世紀，電影中從中南部、鄉下來到臺北的人依然是弱勢群體，他們都是位於社會底層，來到臺北尋求轉變命運的機遇。不同的是，1980年代新電影及其之前的電影中的臺北是充滿工作機遇與挑戰的、能改變命運的，臺灣最為都市化、現代化的，燈紅酒綠且充斥社會矛盾的城市，中南部、鄉下人來到臺北主要為尋親和謀生，而近年來以《不能沒有你》、《白米炸彈客》為代表的電影中的臺北轉變為中南部、鄉下人對社會不公和對政府不滿的控訴場域、政治中心。「臺北」在中南部、鄉下的對標下一直具有文明、富裕、權力、高階、中心的意涵，而中南部、鄉下則是貧窮、社會底層、被剝削、無法解決問題的邊緣地帶。

《不能沒有你》、《白米炸彈客》這兩部電影中的臺北作為一種政治權力的象徵，與中南部、鄉下對照，臺北不再是年輕人尋求機遇與無法融入的複雜「都會」與經濟中心，而更多地呈現為具有政治行政權力所在地的政治中心。此外，在臺灣電影史上，電影中的臺北經常可見都市邊緣人，如南部、鄉下來的勞工、同性戀／跨性別者、遊蕩在社會邊

14　孫維三，〈臺灣電影中的「南部」：一個符號學的觀點〉（花蓮：慈濟大學傳播學系碩士學位論文，2010）。

緣的青少年族群等，但以往電影中都市的邊緣族群通常都是在都市邊緣地帶徘徊，始終無法進入都市中心。[15] 都市的中心、權力位置都被掌握權力的人和都市菁英掌控，而各類邊緣人始終在都市邊緣苦苦掙扎，難以真正融入都市，尤其是來自南部、鄉下的人，由於受教育程度、語言、財富等原因，電影史上南部、鄉下到臺北來的人幾乎都是天然的弱勢者，難以被都市接納，更遑論用自己的行為改變都市。

　　與以往電影中都市邊緣人只能在都市邊緣而無法真正進入都市不同，《不能沒有你》中李武雄衝擊政府部門、《白米炸彈客》中楊儒門在重要公眾場所引發多次「爆炸」，他們並非如以往的邊緣人物一樣沒沒無聞，而是以行動闖入都市中心，形成了一股與都市中心象徵的權力對抗的力量，引發了公眾的關注。《白米炸彈客》中「爆炸」行動的成功更是顛覆了以往電影中權力的不可挑戰性。甚至若不是楊儒門投案自首，臺北的權力部門對於「炸彈客」楊儒門毫無辦法，亦是某種層面上挑戰權力的成功。這兩部電影都遵循了同樣的敘事模式：位於社會底層的邊緣人物，經由試圖在當地（南部、鄉下）協商而無法解決問題，最終進入臺北的權力結構核心，通過個人空間實踐對權力及制度發起挑戰，引

[15] 如《超級市民》中從南部來到臺北的李士祥居住在都市底層貧民窟並看到各種黑暗面；《青少年哪吒》中「問題少年」小康出入於電玩店、破落公寓、小吃攤、電話俱樂部；《運轉手之戀》中的計程車司機始終在都市外圍；《艷光四射歌舞團》中的扮裝皇后在城市邊緣的淡水河畔表演。

發公共事件而達成溝通力量。

　　兩部電影中的天然弱勢者都是積極尋求各種「體制內」的方法解決問題未果，最終採取了激進的「體制外」行為。可以總結出兩起暴力、公共事件之所以發生的原因：制度上的不公使得底層非法勞工、農民受到侵害，政府沒有相應的傾聽管道與解決方案則更加速了矛盾的激化。在這個矛盾出現並被激化的過程中，政府部門、地方官員、地方財團等均未有所作為，反而加速了貧富差距與階級分化，上述三者均不同程度地對底層階級進行進一步壓迫，從而導致最後的公共事件發生。不可否認電影是帶有立場的，這兩部電影都以同情弱勢的視角審視這兩個社會事件。特別是《白米炸彈客》中，電影未提及爆炸行動有可能帶來的人身傷害與公共秩序的破壞，而更多地展現一種對於底層人的理解的天秤傾斜。

　　在這兩部電影中，個體所代表的邊緣空間（高雄旗津漁港、彰化農村）與權力機構所代表的、以博愛特區為典型的中心形成二元對立關係。以博愛特區為代表的公共權力空間展現出其駕馭與控制權力的能力，員警成為執行與維護權力的人。李武雄、楊儒門所代表的底層個人試圖闖入權力核心，在公共空間中以行動擴散這種社會矛盾與階級矛盾。而權力機構通過權力的施展來進行制度化的規訓，李武雄、楊儒門的身體則作為一種如傅柯所說的可以被馴服與改造的物件：「肉體是馴順的，可以被駕馭、使用、改造和改善。但

是，這種著名的自動機器不僅僅是對一種有機體的比喻，他們也是政治玩偶，是權力所能擺布的微縮模型。」[16] 兩部電影有著同樣的結局：李武雄、楊儒門被因自己的行為被認為是「歹徒」、「暴亂分子」而被看似維護秩序的施權者──「員警」──暴力抓獲並關押，以坐牢作為挑戰權力的代價。權力經由社會空間對「身體」行動而形成規訓的目的並成為權力關係的結果，這個結果在某種程度上又揭露了中央權力的不可動搖、不可挑戰性。個體在放大的權力與秩序面前顯得無比弱小。邊緣人挑戰中央權力的「反秩序」抗爭行動以被重新進入「秩序」中規訓直至認可權力與秩序為代價。

在這兩部電影中，大眾傳播媒介都扮演了重要的角色，電影都通過電視畫面、新聞主播的敘述來進行敘事，但大眾傳播媒介更對電影中的主角施加了社會層面的冷暴力。寫實傾向與形式傾向之間有著相輔相成的關係，攝影改造、擴充人類視域，即為克拉考爾（Siegfried Kracauer）所強調的「媒介力量」（the power of the medium）。[17] 而在敘事結構上，兩部電影都以倒敘的方式，將整部電影中的戲劇衝突

[16] Michel Foucault著，劉北成、楊遠嬰譯，《規訓與懲罰》，頁193。

[17] Siegfried Kracauer. *Theory of Film: The Redemption of Physical Reality*, Princeton: Princeton University Press, 1960, 8-9.轉引自江凌青，〈從媒介到建築：楊德昌如何利用多重媒介來呈現《一一》裡的臺北〉，《藝術學研究》（2011.11），頁183。

最激烈的場景（跳橋、爆炸）作為電影開篇，強調權力關係矛盾的激化及其不可調和性，以及突顯兩部電影共同的核心衝突。大眾傳播媒介將他們的行動擴散到社會公眾視野中，使得此社會問題與社會矛盾引起了社會大眾的關注。通過電視媒介敘事方式，一方面強調由媒體傳播使得這兩起社會事件為公眾所知並為公眾所議論，另一方面則增加了擴充視域、賦予媒介重要的敘事功能。如《白米炸彈客》中彰化倒廢土導致男孩淹死事件、農民遊行、白米炸彈的多起爆炸事件，以及2001-2004年之間的多起真實歷史新聞事件，電影都是藉由電視媒體的視角進行敘述。「電子媒介常常在溝通中被濫用或誤用，乃至成為攻擊、偷窺的工具，媒介使得資訊溝通發生錯置、不易產生共鳴。」[18]《不能沒有你》中電視媒介以誇張化的報導方式報導跳橋事件、將李武雄評斷為「暴亂分子」已經是社會大眾瞭解此一事件溝通過程中的資訊錯置，這種誇張式的報導更使電視機前的民眾以「看熱鬧」的方式對待這則新聞。媒介力在這兩部電影中扮演的重要角色不容忽視，電視媒介是社會公眾了解這兩則社會事件的主要渠道，兩部電影均以媒體報導作為開場，而電影運用媒體化報導已說明了真相被扭曲或再造的事實，媒介化的再現本身就代表了真相有待釐清，電視機前的社會大眾無法真

[18] 劉紀雯，《都市流動：蒙特婁、多倫多與臺北後現代都會電影》，頁262。

正了解事件真相本身（或曰真相本身已不存在），媒介的傳播影響著社會大眾對於真實、公理、正義的判斷。

　　兩部電影中城市中的「他者」通過控訴行動的成功，闖入並挑戰權力中心。這一時期電影中臺北的權力關係是不斷流動變化的，原本不可挑戰的權力受到挑戰。儘管二人的行動均以「失敗」（改變現實的目的未達成、被關進監獄）告終，但某種程度而言其代表了南部、鄉土的力量在臺北的公共空間、「中央」權力中心擁有了話語權，推翻了臺灣電影史上南部、鄉下人只能徘徊於臺北邊緣地帶的迷思。同時兩部電影主角闖入都市中心雖未能撼動權力架構、法治體系與貿易制度，體現了邊緣人物的尷尬與無奈，但是他們仍對自己及身邊人產生影響，《不能沒有你》結尾處李武雄剪短了頭髮，以乾淨整潔的形象出現了社工面前，社工關注給並給這個家庭提供了幫助，妹仔得以就學，最後回到武雄身邊；《白米炸彈客》中攬和角承擔起撫養三個小孩的責任、知識分子的聲援正是楊儒門的空間實踐所帶來的影響，電影的最後作為監獄犯人的楊儒門在農地勞作，又是電影前後呼應、回歸土地的影像表現意涵。而二人在臺北都市中心的一系列空間實踐，引起了社會公眾的關注，給予了外來底層階級生命尊嚴。同時，影片的產生也造成了權力的移動和轉變，引起了社會公眾對於農民、體制外的底層人的關注。

第二節　臺北貧民窟：底層秩序與邊緣權力 關係

一、《停車》：臺北的都市困境

1、臺北都更與都市的「非正式形式」

　　鍾孟宏導演的《停車》以黑色電影的方式建構都市邊緣群像。「都市更新」是一種被建構出來的秩序，是一種充滿政治、經濟考量的權力運作機制，是一種選擇性的對城市規劃與重構的方式。選擇了某些區域規劃為都市的商業中心、產業中心，則另一些與之在地緣等關係不密切的區域則必然逐漸邊緣，都市的規劃與更新本身就是一種對於都市「中心」與「邊緣」的設定。《停車》中所有情節故事的主要發生地——位於臺北市大同區承德路2段190號的老舊公寓，便是臺北都市更新下的一處縮影。從臺北都市發展來看，承德路老舊公寓所代表的是一個在經濟社會發展與都市更新權力運作之下被拋棄、被遺忘、被區隔的邊緣空間，是一種社會作用力的結果。「邊緣空間的存在相對於中心地帶而言，『中心－邊緣』的空間排序不僅對應著特定的社會分層、社會結構，而且也意味著同構的集體意識，穩定的空間分布就是穩定的社會秩序、強烈的共同意識。」[19] 城市的「正式形

[19] 童強，〈權力、資本與縫隙空間〉，陶東風，周憲編，《文化研究》第10

式」（formal）指城市所被認為應該被看到的、屬於城市歷史文化傳統的、具有經濟政治活力的地方，如繁華的商業區、高樓大廈、高檔住宅等，「非正式形式」（informal）則可能是城市邊緣人群的所在地，如中下階級的活動空間。[20] 電影中的承德路老舊公寓就是臺北的「正式面」之外的「非正式面」。

　　當陳莫在黃昏第一次到達這棟公寓門口時，電影以一個大遠景鏡頭交代了這棟公寓的外部環境——周圍是林立的高樓，一支巨大的起重機對著這棟四層公寓，象徵著老公寓在都更前的廢舊。而老公寓所在的承德路，在臺北的都市發展史上，早期以臺北車站為中心的臺北西區率先發展，隨著20世紀末東區和信義區的發展，西區逐漸沒落，承德路一帶也日漸衰敗，由於未在都市規劃發展區內，這個地方已成為了城市發展的遺忘區。在都市更新的發展腳步中，舊區、舊樓的拆除成為必然。電影的取景地是在承德路成淵高中附近的老舊公寓，這老市區裡的老公寓，成為城市底層人物的生活空間。隨著都市發展，這棟老舊極致、幾乎快廢棄的四層樓公寓，很多住戶都已經搬出去，只剩下幾戶還未搬走的，正是由於貧窮到找不到新住所才留了下來，從電影寫實的手

輯（北京：社會科學文獻出版社，2010），頁103。
[20] John Allen. "Worlds within cities", Massey, Doreen B. et al. *City Worlds*. London and New York: Routledge in association with the Open University, 1999, 67.

持鏡頭可以看到這些住戶在殘破不堪的公寓裡簡陋的居住環境。留下的幾戶，一樓是破舊的理髮店和沒人光顧的裁縫店，三樓是一個空洞失序的家，四樓則是地下賣淫場。在這棟公寓裡，有混過黑社會的理髮師、一對老夫婦及他們的孫女、從大陸來的妓女與臺灣皮條客、輾轉於兩岸三地的香港裁縫，他們有著同樣痛苦的記憶和經歷：理髮師由於過去混黑道導致被斬斷了手；老夫婦的兒媳婦病逝、兒子因綁架案而被槍斃，老夫婦一直沉浸在失去獨子的悲傷中；香港裁縫借錢給大陸廠長但工廠倒閉，他因而欠錢被四處追債；大陸撫順來的妓女迫於生計到臺北賣淫卻時刻想逃跑……陳莫偶然闖入這個公寓空間，看到社會下層的暴力、色情、痛苦和無奈，看到了城市的底層群體。

電影雖然寫實地記錄了這個都市裡的「死角」，卻又刻意在這個城市廢棄、被遺忘的「死角」裡營造生活氣息。導演鍾孟宏曾在採訪中提到：「要有人行道，人行道外要有個公車站牌。表示這個城市還會注意到這個地方的發展，這不是完全的偏遠、人煙不及的地方，也象徵事實上人們會經過這些地方的。」[21] 電影呈現出雖然破落、承載都市邊緣生活的老公寓，依然被擺在一個都市裡能被看見的地方。電影中的承德路老舊公寓呈現了不同族群、性別的底層階級，通

[21] 黃怡玫、林文淇，〈在城市的黑夜撥雲見日——專訪《停車》導演鍾孟宏〉，《放映週報》http://www.funscreen.com.tw/headline.asp?H_No=221。

過電影中的樓層關係、人物互動和劇情推展而成為一個臺北社會的縮影。

2、「停車」與臺北中產階級困境

2.1 陳莫的多重困境

　　中產階級指擁有一定的學歷、收入程度、專業地位的群體。在貧富分化的臺北都市，中產階級如同社會中的夾心餅乾，不如上流社會的權力階級與菁英階級擁有眾多的知識、財富、資源，亦不像底層階級那樣貧窮與沒有資源，但也正是這樣的社會結構與都市權力運轉，使得臺北的中產階級時常在物質空間與社會空間中都陷入一定程度的困境之中。臺北市停車位不足是長期以來的問題，《停車》一系列故事發生正是起源於中產階級陳莫在臺北一次被並排違章停車的經歷。電影中「雙排停車」的現象，正是都市族群對於停車位無法滿足車輛需求時，在城市交通規則之外建立的與交通秩序相悖的秩序。電影的片名《停車》，停車是陳莫之所以遭遇一整晚偶遇和誤入險境的起因，也一定程度上暗喻了生活在都會裡的人被困住、無法上路、出不去的困境。

　　電影中的陳莫主要面臨兩個層面的困境：一是現實的、物質上的「停車」與生活困境，二是陳莫作為一個中產階級的代表的心理困境。找不到停車格是都市人常會遇到的問題，陳莫剛到承德路時把車子規矩地停在停車格內，但遵守

交通規則的他依然被困。電影充分運用空間表現陳莫受困的生存狀態：首先，陳莫的車停在路邊，多次被擋，一輛車離開、又有一輛車來，意味著陳莫難以逃出這個困頓的空間；其次，陳莫的駕駛座車門是壞的，他每次都從副駕駛座下車，連汽車本身也顯示出某種困頓的狀態；第三，在安靜、潔白的蛋糕店，陳莫對買哪個蛋糕猶豫不決，意味著陳莫難以做選擇的尷尬。不僅是陳莫，從陳莫與老婆通話中也可見陳莫老婆也同樣無法作決定，暗含著陳莫所代表的城市中產階級遇到危機無法處理、困在原先的行為模式中。而在本質上，電影雖然描述了陳莫因停車被困而回不了家的被動狀態，事實上回不了家更有陳莫自己主觀上的驅使。電影開頭他寧願在汽車上睡覺也不願意回家，已經預示著某種「停車」的狀態。當他的車擺脫被並停的困境可以離開後，他又折返回到公寓。電影中的「停車」貫穿始末，有主動也有被動，是因停車造成的循環往復的困局，是陳莫困頓無助的生活狀態的寫照。

電影還刻意表現了都市中產階級的疏離冷漠與思想性匱乏。「陳莫」的名字，與「沉默」諧音，指示城市裡大部分中產階級的疏離冷漠，陳莫是苦悶的城市中產階級的代表，在城市裡的工作枯燥乏味、生活無聊，與妻子想要一個孩子卻無法得償所願。而根據陳莫自己的解釋「莫名其妙的莫」，既指一夜遭遇的倒楣，更意指陳莫在遇到困難和選擇

時無法作出決定、無法解決問題的困境。電影以停車困局來反映都市中產階級的思想性匱乏問題。《停車》中置入了兩張攝影師張照堂的攝影作品，第一張是在電影開場，陳莫倚在燈柱上，隨後離開燈柱，陳莫離開時，燈柱上投影出張照堂〈板橋1962〉這幅作品———一個只有身體、沒有頭顱的人像剪影，預示著人的主體思想性的匱乏。而電影中舊公寓前路牌的廣告燈箱內的廣告，也是張照堂的畫作，兩隻手從兩邊擠壓著一個人的頭，顯示思想被箝制和扭曲。

陳莫在都市生活中遇到的另外一重困境還體現在陳莫多次提及要回的家———泰山路明志工專附近。位於新北市泰山區的城郊，也正是城市中產階級年輕人的典型寫照———在都市裡上班（包括他妻子在大安區仁愛路的攝影棚工作），無法承擔市中心的昂貴房價，在都市外緣居住。在都市經驗中，「家」是有情感依附的休息、私密的空間，更被視為意義中心和關照場域，「家」是有自己記憶、想像和夢想的地方。[22] 在電影中，「家」是破碎缺失的。首先，從乘坐計程車，到開車離開，陳莫多次有機會回家並且已經在回家路上，卻又不由自主地返回舊公寓，電影到最後他還是沒有回到家，他一直無法突破困境，回到那個屬於他的空間———即便是在城郊。雖然那個空間裡有他家庭關係中的困擾———與

[22] Tim Cresswell著，徐苔玲、王志弘譯，《地方：記憶、想像與認同》，頁42-43。

妻子因不能懷孕的事情產生的矛盾。電影中的另外一個相對成型的「家」是小馬的家，在這棟近乎廢棄的公寓裡，只有這個家還貼著門聯，還有生活的氣息，但這又是一個充滿傷痛的破碎的家，因此「家」在這部電影中成了傷痛和遺憾的經驗感知。但是，陳莫兩次進入承德路老舊公寓，進入小馬的家這個家庭空間，並與理髮師、裁縫師形成一種友誼，展現了都市陌生人建構起來的相互扶持的關係。

2.2 都市的疏離、冷漠與無奈

　　除了位於明志工專附近的實體的「家」，電影中有兩處虛擬的空間，分別是陳莫和他的妻子的兩個想像、做夢的空間。陳莫在聽到理髮師說關於小馬的故事時，將自己帶入犯罪的情境，想像自己是小馬，穿著保全的服裝在公司裡，又穿著囚服在獄中，他經由理髮師的介紹，對小馬的經歷產生了感同身受的恐懼。而他的妻子跟他一直無法擁有一個小孩，做夢夢見自己在醫院的婦產科病床上，床上是一灘血，她遊走在醫院裡，看著一排兒童床。醫院的場景可以和影片最後的場景做對照——破舊公寓的一樓診所，一男一女兩位年輕人從診所走出，男生扶著剛墮完胎的女生。「診所」本應該治病的場所，在這裡卻變成了「殺生」的空間。想要孩子卻不能實現的陳莫和妻子，與這對懷了孩子又墮胎的年輕人，孩子是生命的象徵，這一組二元對立的關係，更突顯生命的荒謬和生活的無奈。

此外，在電影中導演鍾孟宏以其獨特的影像風格表現都市中產階級為代表的疏離的人際關係。張靄珠曾論述鍾孟宏的藝術風格：「為了捕捉劇中人的流動、漂浪、孤立、疏離，鍾孟宏常用手搖鏡頭（hand-held camera）、框中框（frame within frame）、正反切（shot/reverse shot）、鏡像、分割畫面、影音不連貫、大特寫、室內俯拍等來營造影像敘事，呈現詭異（uncanny）、不安、懸疑的鏡頭美學。」[23] 由於鍾孟宏同時擔任他執導的每部電影的攝影，因此電影鏡頭畫面與導演思想達到高度統一。電影的畫面主色調通常是暖黃色和黑暗色相間。他的攝影常見「切割」式的畫面，人與人對話空間，常常被一條豎在畫面中間的線條所切割。[24]《停車》畫面構圖亦是鍾孟宏充滿突兀性切割性畫面的開端，從電影開頭的第二個畫面，陳莫的車停在路上、畫面被樹從中間切割開來開始，到陳莫與理髮師的對話被牆隔開、陳莫與九孔飾演的計程車司機的對話被車邊框從中間隔開等，這樣的畫面表現了一種都市中人際交往無法深入人心的、人與人之間的隔閡。此外，還有如張靄珠所提到的「電影刻意透過汙穢噁心的意象，如理髮店老顧客把泡在水

[23] 張靄珠著，《全球化時空、身體、記憶：臺灣新電影及其影響》，頁377。

[24] 鍾孟宏的另一部電影《第四張畫》（2010）中可見極多類似的畫面，如小翔媽媽跟老師對話的遠景鏡頭，攝影機從教室外往內拍，教室的窗戶框豎在畫面正中間，小翔媽媽和老師分別在畫面兩邊；小翔和納豆搶劫完小翔同學後，兩個人在樹下談話，樹直立在畫面中間，小翔和納豆分別在樹的兩邊。相同的畫面構圖不斷重複在鍾孟宏的每部電影中出現。

杯裡的假牙帶上後飲下泡假牙的水，皮條客把手指插入李薇陰戶後把手指伸到陳莫鼻尖叫他聞嗅，給予中產階級陳莫或觀眾視覺震撼、挑戰中產階級追求美麗假象的品味和習慣。」[25] 鍾孟宏的電影中常會以動物做隱喻，魚的意象幾乎在每部電影中都有出現，特別是被宰殺的魚。在《停車》中，陳莫因坐到蛋糕而要街理髮店廁所清洗，在廁所水池裡看到一個巨大的魚頭，電影運用大特寫的方式，以這個睜著大眼睛魚頭的意象，表現生命的荒誕和殘酷。而《停車》的最後，白色牆壁上爬著的馬陸，則象徵都市人艱難爬行的生存狀態。[26]

3、底層秩序、邊緣權力關係與多重剝削

　　若健全的家庭是為一種社會秩序的基礎，那麼電影中的底層社會則是全然「失序」的。在鍾孟宏的電影中，「家」都是破碎、不健全、充滿傷痛和遺憾的，家庭通常包含死亡。[27] 《停車》中小馬被槍斃留下年邁的父母和年幼的女兒、陳莫夫婦想要擁有孩子卻無法得償所願。在沒有健全的核心家庭的保護之下、在被都市發展所遺忘與排擠中，底層

[25] 張靄珠，《全球化時空、身體、記憶：臺灣新電影及其影響》，頁387、390。
[26] 以動物的姿態表達人生存狀態的隱喻，鍾孟宏的另一部電影《失魂》（2013）尤為明顯。
[27] 除了《停車》，《第四張畫》中小翔父親病死、哥哥被繼父打死，《失魂》中阿川的姐姐和母親都被親人殺死。

社會建構出一種邊緣的內部權力關係，最明顯的體現在以黑社會、皮條客為權力施展者與秩序維護者，透過他們與欠人錢的裁縫師、妓女，在底層社會建構了一種邊緣化的權力關係，導致底層社會中同時存在「強勢群體」與「弱勢群體」，而以黑社會為代表的底層權力擁有者利用弱勢群體危難之際需要錢財的弱點，以暴力施展權力，控制弱勢群體，建構一種具有另類「中心」與「邊緣」消長的底層秩序。

在這種底層權力關係之下，妓女作為底層女性，被迫售賣身體為權力擁有者皮條客賺錢而服務。妓女李薇在從遼寧撫順南下的火車上就問過皮條客：「聽說臺北很多好吃的」，皮條客說：「夜市、小吃。」李薇說：「這些地方你都會帶我去嗎？」李薇在撫順遭遇下崗，帶著對臺北的想像來到臺北，希望來到新的城市改變自己的命運，想不到來到臺北之後她的命運更加淒慘。在豪華酒店裡被嫖客羞辱，嫖客以金錢對妓女實行身體上的剝削，電影拍攝嫖客的仰角鏡頭和拍攝妓女的俯角鏡頭已經充分說明妓女被支配、被羞辱的地位。在饒河街夜市意圖逃跑，卻又被皮條客抓回。曾經她嚮往去的夜市，最終卻是她無法逃離命運魔爪的悲慘夢魘之地。電影中皮條客開車載著李薇時，電影畫面中可見車的玻璃上有子彈孔，子彈孔暗示著他們的生活充滿危險的不穩定性。在路上，李薇突然下車想逃跑，下車時路邊正好有一個「上林苑」的巨型廣告牌，「上林苑」意指古代的皇家園

林，而位於內湖的遠雄上林苑是當時在售賣的豪宅，與妓女流落於社會底層形成二元對立關係。同時，巨大的廣告牌也象徵著資本主義城市的商品化特性，女性的身體成為了售賣品，嫖客在享受完李薇的服務後兩個數錢的特寫及將錢丟在地上的鏡頭也正寓意底層女性身體的物化和商品化。妓女李薇的手在電影中出現了兩個具有互文性的鏡頭：第一次是她在酒店裡用手為嫖客服務後洗手和用毛巾擦手的特寫，第二次是她在撫順下崗時洗手和用毛巾擦手的特寫，兩個鏡頭幾乎相同，在撫順當工人時由於東北產業轉型的大環境逼迫下崗，到了臺北被邊緣權力擠壓、壓迫，售賣身體。兩個手的特寫鏡頭是李薇在東北、臺北的兩種不同的權力結構關係之下的共同的命運表徵。

值得一提的是，在全球化的今天，隨著政治的開放和資本、資源的流動，兩岸三地的流動成為常態，《停車》中的這種流動卻主要在於社會底層，人物流動的目的主要都是為了討生活，並且通常無法帶來生活狀況上的實質改變。除了妓女李薇，香港裁縫師從香港來了臺北，一心想著到廣州成衣廠做一番事業，沒想到成衣廠倒閉，自己借給成衣廠老闆的錢也付諸流水，又輾轉回香港做臨時工，回臺北時因為欠債而被追債。經歷過一輪的失敗，裁縫仍想去大陸發展，更是表明這種兩岸三地流動的持續性，而流動者這些角色在兩岸三地都碰壁的現實，更體現小人物曲折悲苦的生存現狀，

揭露了底層階級被跨地、多地性剝削與壓迫的事實。

在電影中，暴力成為底層邊緣權力擁有者黑社會、皮條客施展權力的最主要手段。鍾孟宏的每部電影中都會有殺人、暴力、血腥的鏡頭。《停車》中黑社會追殺香港裁縫並向香港裁縫潑油漆、妓女受到嫖客和皮條客的凌辱，都顯示了都市中的暴力。[28] 此外還有理髮店老闆的義肢，他因為混黑社會而被斬斷了手，理髮店老闆跟陳莫的手足球賽中，義肢的特寫更顯底層社會的暴力與殘酷。陳莫第一次到公寓時他看到地上有一條暗指位於四樓的地下賣淫場的紅色內褲，到了影片接近結尾時，在同一個地方，陳莫將皮條客打趴在地，他拿起地上的紅色內褲塞進皮條客的嘴裡，這是對皮條客在陳莫面前賣弄妓女身體的一種儀式性的報復，同時也是陳莫作為一個誤闖入都市底層的中產階級，對於皮條客向妓女所施展的邊緣權力關係的不滿與破壞，陳莫也作為一種外來的視角審視邊緣權力關係。

二、《醉・生夢死》：都市底層的生存空間

1、電影中的空間規劃：寶藏巖、西門町、景美市場

《醉・生夢死》中最主要的三個地方為寶藏巖、西門町

[28] 這種暴力在鍾孟宏《停車》之後的三部電影中以進一步延伸與發展，到了2016年的《一路順風》中，更演化到以「大剪刀剪頭顱」和「安全帽割腦」的暴力畫面。

與景美市場，就這三個不同的地方而言，電影刻意塑造三者之間截然不同的「地方感」，尤其注重區隔其階級屬性的差異。電影展現了傳統與現代的融合與交替，無論是由眷村保存運動被保存下來的歷史古蹟寶藏巖，抑或是源於日據時期但逐漸沒落的西門町，都是傳統與現代交織的產物，誠如電影裡一個家庭中母親的傳統觀點與兒子的同性性傾向並存於臺灣社會。

電影中最主要的地方是老鼠一家居住的寶藏巖。寶藏巖主要指以寶藏巖寺延伸出，於1960-1970年代興建的歷史聚落與違章建築。這些建築依山傍水，蜿蜒錯落且複雜，呈現臺灣特殊的聚落樣貌。寶藏巖聚落為戰後臺灣城市裡，非正式營造過程所形成的聚落，是榮民、城鄉移民與都市原住民等社會弱勢者，在都市邊緣山坡地上自力造屋的代表，有歷史的特色。[29] 2004年寶藏巖被登錄為歷史建築，以聚落活化的形態保存下來。2006年由臺北市政府文化局開始修繕聚落，2010年以「寶藏巖國際藝術村」活化保存寶藏巖。[30] 蔡幸娟的研究認為電影建構寶藏巖之邊緣地方感，與官方形塑之國際藝術村形成強烈對比。電影詮釋出的寶藏巖是收留多元邊緣人物的邊陲之城，非正式歷史脈絡才是影像工作者欲呈現的地方感，電影與官方的詮釋呈現出背道而馳的互斥

[29]　https://nchdb.boch.gov.tw/assets/overview/groupsOfBuildings/20110527000001。

[30]　參閱臺北國際藝術村網站http://www.artistvillage.org/about.php。

關係。[31] 可以說，有史以來寶藏巖就作為都市弱勢族群的聚居地，近年來政府的一系列活化措施仍未能改變寶藏巖在都市空間中所代表的底層階級屬性，寶藏巖本身是政府權力運作的結果，大環境的操弄、無形的滲透造成人物個體的邊緣化。但是，寶藏巖同時是一個歷史遺跡與國際化並置的空間，電影亦突出了寶藏巖受到國際化與藝術化影響的含義，體現在上禾這個由美國回來的角色，及其流動性。

自1950年代寶藏巖作為中低階層外省老兵的安置地、至眷村拆遷整改並活化為國際藝術村，其都市邊緣的形態無法抹去，其作為社會底層生存空間的破敗樣貌更無法改變，是由其歷史造就的必然性。老鼠一家住在寶藏巖中的破敗房子中，「家」形如一個廢墟空間，電影用手持搖晃的紀實手法、灰暗的光線展現寶藏巖真實的破落環境，同時將這個家庭在寶藏巖的居住地形塑為如一潭死水一樣的環境，就連老鼠帶回家的也只是一堆垃圾和死魚、沒有任何生命力。老鼠進入房間的方式是從窗戶爬進房間，更顯得空間的矮小。但電影中多次出現主角由外望向新店溪、永福橋以及對岸的永和，以開闊的視野、明亮的色彩與室內的環境形成對照反差，蘊含都市邊緣地帶仍看得到一絲生活的希望。

電影還運用動物意象來展現主角們在寶藏巖生活環境的

[31] 蔡幸娟，〈邊緣的再現政治：電影如何建構寶藏巖之地方感〉（臺北：國立臺北教育大學社會與區域發展學系學位論文，2017），頁127。

惡劣，由此隱喻主角們被外部的「社會秩序」所剝削、作為社會的弱勢群體他們又只能剝削動物。《醉‧生夢死》對於汙穢動物意象的運用，比《停車》有過之而無不及。主角名字叫「老鼠」，也就暗示了其如過街老鼠般人人喊打的生活狀態。瀕死的吳郭魚和老鼠、被困在糖果罐子裡的螞蟻象徵「老鼠」的生活：苟延殘喘、苟且偷生，他困在寶藏巖與景美市場這樣的都市空間中、沒有出路。「老鼠」面對著垂死掙扎的老鼠說話、飼養螞蟻、飼養吳郭魚、替姐拍攝影片，這些在畫面上呈現為令人厭惡的動物反倒成為「老鼠」唯一的好朋友及情感寄託。電影運用動物意象來論述生與死的議題，如母親冰冷的屍體上爬著無數隻蠕動的蛆，而老鼠最喜愛的螞蟻被困在糖罐子沒有自由。由於這些活著卻形如死了的動物，以及死去卻不斷出現的母親，電影中的生與死界限被模糊化。結尾時老鼠將螞蟻和吳郭魚都放生，同時想像母親也還在世，以「生」代替「死」給了整部電影最後一點希望。

西門町是電影中另一處重要地方。西門町熱鬧、時尚，上禾的電影公司，以及上禾穿行於西門町與寶藏巖之間的單車，形成與寶藏巖截然不同的都市景觀。人潮湧動的西門町、同性戀酒吧、上禾與仁碩在西門町在情感線索推展，也展現了西門町相對於寶藏巖的開放、活力與自由。在西門町這個地方，上禾不需要受到如在寶藏巖家中的壓抑與束縛，

無論是他上班的電影公司亦或是跳舞的同性戀酒吧，他都可以在西門町這個都市空間中自我實現。而電影中的同性戀酒吧成為城市裡的「第三場所」（Third Place）。[32]，是上禾社交、實現自己性向的主要空間，同時也是上禾與仁碩感情推展的重要空間。同性戀酒吧同時是一種性別政治空間，在這個空間中，原本在社會上並不弱勢的上禾的表演以及原本在社會上相對弱勢的仁碩的觀看形成了一種性別權力關係的反轉。但是，西門町在整個臺北都市地理中，仍為曾經是中心而現今已轉變成邊緣的都市地帶，自日據時代開始發展的西門町，在1980年代起隨著商業中心東移而開始衰弱，1990年代之後就成為都市次文化（社會邊緣層青少年、同性戀等）糅雜的空間。寶藏巖作為都市底層生活的封閉空間而讓嚮往自由的上禾無法喘息，西門町在工作、情感生活中給予上禾更加輕鬆的生活環境，但從整個臺北的都市布局來看，西門町仍是一種相對邊緣的都市空間存在。

　　由上圖可見，無論是西門町、寶藏巖亦或是景美市場，都在整個臺北市以總統府為政治中心、以臺北101為經濟中心的都市核心地帶以外，特別是寶藏巖乃至景美市場，是

[32]　「第三場所指在住家與工作場所之外，現代城市裡的各種非正式的聚集場所。第三場所是參與者可以不受身分拘束、自由平等對話的社交性空間，在這個空間中，所有人都處於一個中立而平等的社交基礎（neutral ground）之上。高度的可及性（accessibility）與娛樂性（playfulness）是吸引人們集聚的最主要原因大多數。」轉引自黃光廷，〈民氣可用：第三場所的創造與再生產〉，http://www.urstaipei.net/article/14745。

一個愈漸邊緣的都市空間分布。上禾、老鼠兩兄弟同住寶藏
巖，卻向著不同方向流動。老鼠由寶藏巖往南流動，到位於
新北市新店的景美市場，是一種由城市內向城外圍的流動過
程。老鼠流連的景美市場呈現為凌亂的、市井的，市場中只
有跟他討價還價的菜販，以及他經常遇到的援交啞女。電影
中多次出現的、老鼠往返景美市場與位於寶藏巖的家之間的
通道也是孤獨、黑暗的。而他的兄長上禾，找到了一份西門
町電影公司的工作，由寶藏巖向北流動，從一個都市中的邊
緣地帶，掙扎著往一個雖然經歷輝煌而後沒落到仍具有較
高人氣的都市次中心地帶流動。兩個兄弟往南、北的不同
路徑選擇，也是因為二人的受教育程度及在社會上的階級
屬性所決定。而西門町、寶藏巖、景美市場這三個由北往
南、由中心往邊緣的城市地景也揭露了一個家庭內部的階級
劃分。

2、角色空間實踐：沒有核心家庭保護的底層個體

2.1 老鼠的戀母與掙扎求生

　　與《停車》中不健全的家庭相同，《醉·生夢死》也
以父親的缺席與母親的死亡來昭示沒有核心家庭價值保護之
下的底層個體，及其生活的內外雙重「失序」環境，老鼠則
是此類底層個體的典型人物形象。「《醉·生夢死》的大量
手持跟拍以及貼近的特寫鏡頭交錯使用，製造出更具衝擊力

的情緒反應，映照出人物幾乎要滿溢而出卻又無法傾訴的躁動內在，將旺盛的生命力與狂暴的無奈感融在一起。」[33] 這種電影藝術手法較為突顯地運用在老鼠這個角色的人物塑造上，老鼠是整部電影最重要的人物，他是一個在菜市場替人賣菜、沒有穩定收入、遊蕩於社會底層、孤獨寂寞、沒有出路、缺乏愛與溫暖的青年，他有著奇怪的癖好（飼養噁心的動物、跟動物說話）、思念著死去的母親，愛戀著啞巴妓女，他用暴力（閹割、殺人）的方式對付欺負妓女的人，他內心希望能保護妓女以及自己的母親，並將她們留在自己身邊。電影運用昏暗的光線、下雨的陰濕天氣、黑暗的巷道來表現老鼠所處的環境及其性格的養成。而與吳郭魚、螞蟻、蛆、瀕死的老鼠的互動、與不會說話的啞女說話更顯示了老鼠沒有人溝通的孤獨狀態與充滿負面的情緒。從他對啞女說的話透露出他還把自己想像為「生意做很大，很多人嫉妒，仇家也很多」的與現實不符的社會角色。社會的現實使得他只能生活在社會底層，因而造成了他施暴的悲劇。

母親的離世對於老鼠來說是很大的打擊，也是老鼠所難以面對的過去。電影中老鼠具有一定程度的戀母情結，老鼠與母親相依為命是底層人互相依靠的現實象徵，母親的離世意味著老鼠失去愛、陪伴與依靠。老鼠對母親的思念是顯

[33] 塗翔文，〈2015年臺灣電影：世代與類型的光譜〉，《當代電影》（2016.4），頁114。

而易見的，從開場與母親跳舞、與啞女「複製」與母親的跳舞場景、結尾時想像母親重新出現，到影片中不斷回想起母親的場景均可見。電影開篇即以〈將進酒〉作為文學意象，展現一種對於逃離現實生活的想像，而後轉入老鼠與母親跳舞的場景。〈將進酒〉（勸酒歌）呼應電影片名《醉・生夢死》中的「醉」，同時呼應電影開篇酗酒的母親形象。嚮往自由、仕途失意的詩人李白，其詩句可與電影中的現實相對應，「黃河之水」轉變為電影中多次出現的由寶藏巖往外看去的新店溪，而「高堂明鏡悲白髮」則對應母親在跳舞時提到〈將進酒〉，並說自己年紀大了、頭髮都白了，同時暗喻老鼠始終對母親的離世無法釋懷。而「人生得意須盡歡」則與影片中大部分人的生活狀態相似：姑且享受暫時的歡悅、得過且過。開篇的古詩建構了一個脫離現實的虛擬空間，隨後又快速被拉回現實。而南管音樂的使用同樣創造出超脫現實的另一種意境，電影最後更是以一段南管表演的展示，既重新召喚不在場的母親，更呼應脫離現實的意象建構。

　　張作驥電影將寫實性的現實主義與魔幻風格這兩種看似對立的模式結合在一起，形成一種「著魔的寫實主義」（haunted realism）。[34] 電影中的「母親」是一個既「在場」又「缺席」的形象，電影運用打破時間與空間的手法，

[34] Chris Berry著，王君琦譯，〈著魔的寫真主義——對於張作驥電影的觀察與寫實主義的再思考〉，《電影欣賞》（2004.9），頁91-95。

讓母親生前、死亡、死後的場景交叉，雖然現實中母親在上禾回到臺灣之前就已經死亡，但電影穿插母親的死亡場景以及上禾還未到美國之前與母親對話的場景，到了電影最後母親又「復活」，這種在寫實主義電影中運用的詭異的「著魔」性橋段貫穿電影。而「死者復活」的橋段則是在《黑暗之光》、《美麗時光》之後又一次出現，電影在表現底層生活場景時的寫實風格，與敘事情節上的非寫實手法並置，形成張作驥的風格特色。但在《醉・生夢死》中母親的「復活」亦可理解為老鼠兄弟的思念而產生的幻覺，只是寫實與非寫實、真實與想像之間邊界模糊。

張作驥的《美麗時光》運用魔幻寫實風格（Magical Realism）表現缺席的母親形象。「母親」雖從未出現，但在電影的剪輯拼貼下反而暗示性地凝聚電影的主軸。[35] 與之有異曲同工之妙的是，呂雪鳳飾演的母親在整部電影中只出現四次，但卻是電影中的重要人物。她本是南管戲團演員，因被丈夫拋棄而做媽媽桑獨力帶大兩個小孩。離世的母親一直未從故事的敘事中離開，母親身上所蘊含的底層母親的形象、傳統的觀念以及兩個兒子的思念貫穿全劇。同時老鼠將對於母親的依戀轉移到啞女身上，對於啞女具有一定的移情作用，老鼠與啞巴妓女的感情是整部電影中唯一一段帶有一

[35] 陳冠樺，〈魔幻之水：論張作驥《美麗時光》中「缺席的母親」〉（臺南：成功大學藝術研究所碩士學位論文，2010）。

絲浪漫、美好色彩的關係，從二人一起吃一大把香蕉、喝養樂多，以及老鼠在陽臺寫下「LOVE」告白等，老鼠看似在啞女身上找到了愛與溫暖，但是這種溫暖卻與暴力如影隨形，擔心啞女受到欺負的老鼠暴力閹割了欺凌啞女的嫖客，最終還殺害了抓了啞女的阿祥。這段關係最終也是以血腥、扭曲的社會行為告終。電影中老鼠對於母親的依賴與思念，實際上是生存在缺無家庭中的底層個體對於曾經核心家庭的懷想。被外部社會規限在一個底層空間之中難以翻身，生命中最重要的情感依賴——家庭——也隨著母親的離世而逐漸喪失，電影深刻反映了老鼠這個具有代表性的底層人物形象在家庭卻無的社會邊緣掙扎求生的生命歷程。

2.2 被多重壓迫的底層人物群像

除了主角老鼠外，幾乎電影中的每一個底層個體都是生活在非健全的家庭關係中，他們都有著傷痛且難以面對的過去，與家人關係不融洽，並以不同程度的暴力方式來宣洩情緒與保護自己和親人。底層暴力的發生是社會現實作用力的結果，但電影又同時以「著魔的寫實主義」的方式意圖縫合社會底層的創傷。電影結尾與開篇相似，在鋼琴伴著南管吟唱的音樂聲中，母親重新出現、老鼠還是在市場買豬頭、遇到啞女和仁碩，彷彿一切都沒發生過。張靄珠的研究中曾提到，「《美麗時光》中小偉和阿傑二度逃離仇家追殺的死亡場景，脫離地域紀實的敘事，模糊了真實與想像的界限，而

帶著時空繁複迴旋的超現實色彩。」[36]而《醉‧生夢死》中老鼠閹割他人、殺了人的暴力行為在電影結尾時如被抹去一般，一切回到初始狀態——他剛認識啞女時——同時母親死亡的事實也被推翻。電影最後一個畫面仁碩走過老鼠平常穿梭於景美市場與寶藏巖的那條黑暗的巷道，電影模糊了現實與虛構的邊界，以開放的結局、循環式的敘事模式建構了一種底層社會雖生活艱難卻依然努力爭取生存的生命狀態。

　　與老鼠同處於非核心家庭保護下的上禾，是整部電影中唯一一個受教育程度高、留過洋的「高階人士」，與其他在酒吧、夜總會、市場等地謀生的主角不同，上禾接受過良好的教育、在美國生活過、在西門町的電影公司上班，他的身分可以作為一個中產階級的象徵。上禾有自己的追求與執著，並具有一定的流動性。然而，同性戀的身分又使得他不被母親所代表的傳統家庭所容、在城市中亦被邊緣化。尤其體現在他白天做著白領的工作，晚上則在同性戀酒吧廝混——某種程度上同樣是一個都市邊緣空間。在這個傳統與現代交融的城市中，母親、大雄等人所代表的世俗的眼光，註定使他走向都市邊緣。代表著傳統眼光的母親以道德規訓的方式對上禾進行批判，體現在開頭跳舞時母親對老鼠說的「你哥哥的路會越走越辛苦」，而大雄對於仁碩與同性朋友

[36] 張靄珠著，《全球化時空、身體、記憶：臺灣新電影及其影響》，頁353-354。

的親密舉動的反感也展現了社會對同性關係的不容。上禾跟母親的關係由於母親不認同上禾同性戀的性取向而存在隔閡，因而他前往了更加自由的西方美國，最後又回到臺北這個城市，再次受到來自傳統社會的冷眼看待。因此，在學歷、經濟等方面優於弟弟老鼠的上禾，仍在以健全核心家庭為社會組成秩序、以「異性戀霸權」為主導的傳統家庭價值觀之下被社會雙重剝削。

仁碩則是另一類的底層被多重剝削者形象，形態健碩的牛郎仁碩工作上賺女人錢、生活中吃穿都靠著女友大雄、曾經割腎給前女友，形成一種「虛偽」的「陽剛之氣」，而在與上禾發生同性關係時電影畫面又刻意突顯了他的「陽剛氣質」。仁碩以售賣自己的身體為工作，而在戀愛關係中經濟與生活依靠女友大雄，同時又被前妻所威脅、被前妻的黑社會弟弟毒打。在家庭關係中，仁碩的母親與老鼠的母親同樣是一個既「在場」又「缺席」的形象，雖然賣豆漿的母親早已死亡，但電影中仁碩多次強調他的母親在美國，他不願意將母親的職業身分讓他人知道，而是建構出了一種虛構的母親的身分，「在美國」被作為一種高階的、向上流動的階級想像。與《停車》中陳莫刻意編造小馬在美國生活較好的意圖相似，「美國」在《醉・生夢死》中也成為一種富裕、高等社會的想像。仁碩對於母親的思念與老鼠兄弟相同，當上禾說他想媽媽時，被黑道打、被女朋友大雄煩的仁碩流下眼

淚說「我想我媽」，仁碩對於母親的思念之情與老鼠相似，均是對於相對健全家庭的懷想。與此同時，仁碩把這種思念寄託在對於「美國」的假想，通過母親在美國的假想建構自己脫離底層的身分想像。老鼠看不起乃至痛恨親兄上禾，反而將在社會底層廝混的牛郎仁碩視為哥哥，他曾跟仁碩說「你是我最敬重的大哥」。電影還將老鼠與仁碩進行對照：仁碩靠身體與色情的售賣為生，他的工作空間是一種色情行業的剝削空間，同時他依靠女友大雄維持生計，又拋棄前妻與女兒，是個混社會的角色。而老鼠雖也生活在社會底層，但他對於母親死亡的愧疚與思念突顯了他對於家庭親緣關係的重視，同時對於啞女也投入感情、用心保護，在市場這個開放空間之中呼朋引伴，具有一種在夾縫中求生存的自覺性。因此電影最後老鼠在市場上遊蕩，仁碩卻走入了那條黑暗的窄道如同進入困境中。

三、小結：底層「異質空間」

本節所選取的兩部電影文本——鍾孟宏《停車》與張作驥《醉‧生夢死》，兩位導演均為1990年代以來臺灣較具代表性的作者導演，兩位導演以較為強烈的個人敘事風格呈現臺北底層社會的眾生相，兩部電影不約而同的關注到臺北都市底層的困境與暴力。《停車》、《醉‧生夢死》兩部電影以寫實主義與非寫實主義雜糅的表現手法，通過人物設置、

情節、光線與色彩的運用等，建構出底層臺北的生活地圖，在這幅生活地圖中，臺北是一個「失樂園」，都市的現代化經驗、社會變革、轉型正義與底層社會人士並無關聯。都市中心的局部被放大後成為一個如廢墟一般並無希望的空間、凝聚著鬼魅、悲傷的氣氛，電影以流血、兇器、打鬥、殺害、死亡等血腥的畫面來揭露看似風平浪靜的都市之下邊緣地帶充斥著的心理焦慮。

回顧臺灣電影史，1990年代臺灣電影中出現了很多都市底層邊緣人（混社會的青少年、同性戀者等），這一時期的《停車》、《醉・生夢死》這兩部電影與之前的電影相比，最大特徵為其所展現的都市底層族群之多元性、其生活空間之封閉性、其階級身分之難以變更性。首先，在之前的電影中較少在同一部電影裡可見臺北多種多樣的底層人（妓女、媽媽桑、皮條客、牛郎、混過黑道的斷手理髮師、失去兒子的孤獨老人、市場賣菜的青年等），並且他們同時都為電影的主角而非筆墨少的配角。兩部電影成為都市底層生活的「大觀園」，各類底層人物悉數登場，他們有著不同但均為失意的過去與經歷，但相同的是他們在社會底層苦苦掙扎。其次，從地方來看，承德路老舊公寓、寶藏巖這兩個被都市發展遺棄、被歷史綁架的都市貧民窟，雖然從經緯地理座標的「位置」離都市中心並不遠，但其如深淵一旦進入就難以離開，如同被困入其中無法抽身的陳莫，亦如「老鼠」養的

螞蟻一樣只能被困在糖罐子裡無法翻身，兩部電影同樣運用了動物意象來表現底層人無法翻生的生活境況，象徵著底層人士掙扎而無法逾越的都市困境，這就是臺北如同廢墟一般的都市邊緣。第三，兩部電影中的底層人士身上都帶著失望、絕望的情緒，在權力關係較量之下，他們幾乎難以有翻身的機會。在都市階級劃分下，社會底層人士由於其外來者身分、受教育程度低下、沒有財富等原因，難以在都市階級流動中改變階級身分。

　　戴錦華曾提出「空間與階級的魔方」的比喻：「『魔方』是一個變混沌為秩序的，歸納、篩選、最終達到某種純淨的過程。現代都市始終在嘗試完成這樣一個過程：區隔異質性的人群，區隔異質性的空間，區隔異質性的場域，由嚴格的區隔而建立起一種秩序。」[37]《停車》、《醉・生夢死》中的承德路老舊公寓與寶藏巖就是這樣在社會秩序之下被區隔的兩個都市空間，裡面的人也因「人以群分」被分配在與之階級相匹配的空間中。邊緣空間作為中心地帶的一種他者存在，是與其並行的空間形式。中心的確立必須要依賴於一個他者，他者（邊緣空間）是維持中心霸權的一個隱晦的基礎，只有通過定義邊緣才可能為中心地位的存在獲得權力的合法性。[38]與本章第一節的兩部電影直接暴露都市權

[37] 戴錦華、王立堯，〈空間與階級的魔方〉，《社會科學報》，2016年10月20日。
[38] 陳良斌，〈邊緣空間的差異政治——圖繪福柯的空間批判敘事〉，《天府新論》

力與交通中心不同，本節的兩部電影並沒有直接出現臺北的政治、經濟、交通中心的畫面，可以說城市的「中心」是「不在」電影中的、被刻意「去中心化」的，但同時「中心」又是「無處不在」的。第一節的兩部電影以邊緣人物闖入「中心」突顯邊緣與中心的關係，而本節的兩部電影則通過「邊緣」的不斷強化來隱射既「不在」又「無處不在」的、排擠「邊緣」的「中心」。

《停車》中的承德路老舊公寓與《醉‧生夢死》中的景美市場、寶藏巖，都是具有多重出口的「異質空間」，在兩部電影的結尾處，兩個空間均是真實存在的空間並加以電影藝術的想像與再造，既是現實的鏡像，又並列多元時間與空間。首先，上述都市空間都是真實存在的現實都市邊緣地帶，底層階級的暴力、困頓與失落都植根於其中。同時二者又是通往理想、讓主角們面對過去的都市空間。鍾孟宏曾在採訪中提到：「整部電影到最後，父親給小孩的一個說法，就是要走自己的路，那條路可能很難走，就像張震這個角色一樣，但是要想辦法排除困難走出去。」[39] 電影最後，被百般凌辱的妓女終於趁亂逃離皮條客，香港裁縫在理髮師的幫助下逃離了黑社會的追捕，二人都逃離了的邊緣權力的壓

（2013.1），頁11-16。

[39] 黃怡玫、林文淇，〈在城市的黑夜撥雲見日——專訪《停車》導演鍾孟宏〉，林文淇、王玉燕主編，《臺灣電影的聲音：放映週報vs臺灣影人》，頁122。

迫、獲得某種程度上的自由。在電影的結尾處，陳莫返回承德路舊公寓、收養了小女孩，在某種層面而言彌補了小女孩缺失雙親與陳莫夫婦未能孕育生命的遺憾，妮妮也從底層階級流動到中產階級家庭，電影最後一個畫面具有生命力的千足蟲爬過雪白的牆壁更彰顯一種生命力的迸發，回應了電影的片名《停車》，當遇到困境是尋求其他出路就會成為另一種選擇。而《醉·生夢死》中的景美市場也成為一個具有多重出口的空間，電影如迴旋般回到初始狀態，理想的生活重新出現──暴力與死亡尚未發生，老鼠還是在景美市場中遊蕩，而回到寶藏巖，老鼠將螞蟻與吳郭魚放生、想像母親的出現並且把酗酒的習慣改掉，成為一種想像性的彌補與自覺，兩部電影的結尾都給了未能有出路的底層階級與底層空間一絲希望。雖然超現實表現手法難以逾越底層人在都市地理位置上的困境之外更難以逾越的階級困境，但電影仍強調了邊緣人物掙扎求生過程中的生命尊嚴。

第三節　結論：臺北的空間政治與權力運作

本章的四部電影塑造了具有角色深度的都市內外邊緣人群像，及其在臺北都市的空間實踐，同時處理了都市的階級、貧富、制度、權力關係與流動，並揭露了底層個體的求生、發聲、面對過去的過程。以上述四部電影為例，將之

放置入權力與空間的關係圖中，臺北的權力地圖也就清晰可見：列斐伏爾指出都市空間最核心的本質是構成性中心（centralité）——包括決策的中心、財富的中心、權力的中心、資訊的中心、知識的中心，而「中心」又將那些不能分享政治特權的人趕到邊緣、郊區。[40] 由此先可在具象的臺北地圖中勾畫出電影中臺北市集中權力、資源、知識的「中心」——第一類是《不能沒有你》中以總統府為核心的博愛特區，包含總統府、立法院、行政院、警政署等政府機關部門，這個「中心」主要是政治的、決策的、權力運作，第二類是《白米炸彈客》中以臺北車站、大安森林公園等為代表的都市交通樞紐與主要公共空間。將上述第一類抽象為一個政治經濟學運作下的權力空間：其作為統治階級掌握與施行權力的象徵，是一個包含制度規訓與官僚主義的政治空間，這個空間中有著複雜的權力的生產與運作機制，同時主要屬於菁英階級。這個權力空間中密布著權力的擁有者（政府首腦、高級官員）、權力的執行者（員警）、權力的擁護者（低級官員）、權力的反抗者（抗議的群眾）。因此電影所建構的這個穩固的權力空間中，通過仰拍象徵權力的行政機構建築、個體在偌大建築前顯得渺小，以及個體在權力空間中的無能、失意、「行動失敗」來呈現權力的運作、對抗、

[40] Henri Lefebvre著，李春譯，《空間與政治》（第二版）（上海：上海人民出版社，2007），頁17。

消磨與執行。而第二類以車站與公園為代表的「中心」則主要體現為其作為都市中產階級主要的生活與流動空間，重要性在於闖入這些「中心」所帶來的巨大影響力與關注度，及對於公眾交通生活、公共秩序的強有力干預性。

Soja對權力的運作提出了解釋：「權力，以及權力與差異和認同文化政治之關係的多邊特性，經常簡化為霸權和反霸權的類別。身居權威地位者所揮舞的霸權力量，積極生產和再生產差異，以便維繫當權者的勢力和威權。被封閉於外部強化的領域裡，這些領域包括種族聚居區（ghetto）、貧民窟、平民區（barrio）等。」[41] 將本章所討論的主角們置放入臺北的權力關係地圖中：第一節討論的李武雄與楊儒門成為一股「反霸權」的勢力衝擊著「霸權」所掌握的空間，由於其身分與權力空間之不匹配（本不屬於這個空間），由對於空間的衝擊、空間的矛盾乃至「空間的爆炸」去衝擊權力空間所代表的運作機制。這兩股闖入臺北「中心」的「反霸權」力量，被權力空間中的權力執行者員警所控制，以破壞空間秩序為由，被「監獄」這個「規訓空間」強制規訓成為共同秩序的遵守者及他們曾挑戰的權力空間的維護者，某種程度而言，草根闖入權力中心，雖擁有了在權力核心區的說話的權力，但權力之不可挑戰性、制度之不可破壞性宣告

[41] Edward W. Soja著，王志弘等譯，《第三空間：航向洛杉磯以及其他真實與想像地方的旅程》，頁115。

草根的行動失敗與權力空間的鞏固。

　　第一節所討論的是一種「政府式」的權力關係，包括以戶籍制度為代表的行政制度，以及以臺灣加入WTO為代表的經濟全球化，對於臺北這個政治經濟中心以外的底層非法勞工、農民的剝削，兩部電影揭露了在臺灣資源分配不均、地區發展不平衡之下社會矛盾的激發，底層邊緣人經由邊緣空間（高雄、鄉下）闖入臺北中心，個體在臺北都市中心的空間實踐，進入公眾視線、在都市中心（公共空間）中發出卑微的聲音，造成改變（妹仔得以讀書、回到武雄身邊／知識分子群起為楊儒門抗議），同時被權力重新規訓（被關押）的權力結構關係展演。

　　另一方面，第二節所討論的臺北都市邊緣的兩個「貧民窟」承德路老舊公寓與寶藏巖，正是在社會－空間分化、區隔與鬥爭之下，在政治經濟權力運作之下形成的封閉集合，是在歷史和地理上融會於不均發展（uneven development）中、社會建構出來的差異。[42] 由此形成了封閉的實體社群與想像社群。若將這兩個地方放在臺北現實的都市規劃發展中來看，承德路老舊公寓是一個都市發展進程中的「死角」，東區、信義區商業中心的奠定與西區的沒落，使其成為都市計畫中被忽視的一環，而都市計畫如何推展亦是權力

[42] Edward W. Soja著，王志弘等譯，《第三空間：航向洛杉磯以及其他真實與想像地方的旅程》，頁115。

的操弄。寶藏巖則因早年作為違章建築成為外省籍老兵安置地，維持違章建築形態長達半世紀，藝術村的活化改建難以賦予其新的面貌，其破落的形態及底層的階級屬性難以抹去。若在地圖上以承德路老舊公寓、寶藏巖與總統府為代表的權力中心來看，二者距離權力核心並不遠，然而在後現代都市中，隔一條街就有可能是兩個世界，二者的邊緣地位難以改變。

這種都市的邊緣空間還包括生活在邊緣地帶的人的工作場所，包括妓院、酒吧、菜市場等。當繼續將臺北地圖上這兩個實體的地方放入本研究所建構的抽象的權力地圖中來看，「中心」愈加「中心」，「邊緣」亦更「邊緣」。沒有學歷、沒有財富、沒有穩定工作的底層眾生，以及他們所生存的密閉集合，共同構建了臺北的權力關係地圖。在貧富不均、階級分化的臺北都會，較少或沒有擁有資源、財富的人被排擠到某些共同空間中，他們聚集於此密閉空間，及在此空間中的空間生產亦是社會權力運作之結果。在這個無形的密閉空間中，裡面的人難以出去，意味著難以實現階級之越界，外面的人一旦進入便會陷入焦慮的困境中難以離開，如陳莫一般。當中心與邊緣之界限不斷被劃清，當擁有權力的中心不斷鞏固權力與排擠邊緣，邊緣亦不斷被邊緣，如《停車》中逃離皮條客的妓女一般，卻始終無法跳出「邊緣」的階級劃界。兩部電影以臺北為背景，既強調電影中臺北的地

方性，電影中的底層群體又是可以被放置於任何的都市之中，電影運用既寫實又疏離、魔幻的手段，將臺北視為既真實存在在故事之中，又可以被架空、抽離，成為眾多後現代都市的普通共同性。

　　值得一提的是，如果以完整的核心家庭作為維護社會秩序與結構的主要組成，《停車》與《醉‧生夢死》中均為破裂的家庭關係，亦即這兩部電影中沒有建構社會秩序的基礎，《停車》中的中產階級夫婦因精卵子不合而無法懷孕，底層人士因為暴力、死亡等原因均成為破碎家庭，《醉‧生夢死》亦相同，父親的離開與母親的死亡造就了不完整的家庭關係，角色人物亦均沒有健全的人際關係。同時，黑社會扮演了一個邊緣權力的角色，若將都市邊緣視為具有獨立的權力結構關係，那麼「黑社會」、皮條客無疑在這種權力關係之中成為權力的擁有者，通過對於社會底層的財富的控制，運用討債、暴力、色情（售賣身體與色情服務）等剝削式的結構關係。因此，底層階級面臨社會結構中的剝削與暴力，同時面臨家庭的缺無，造就了其原本就十分狹隘的生存空間更加限縮，家庭的瓦解使他們出走，而社會上黑社會的權力剝削又使他們逃逸。

　　本章的四部電影處理了底層人物面對與回應包括政治經濟制度、社會大眾與媒體輿論、都市邊緣勢力在內的權力與體制的壓迫，在權力運轉過程中，或對政府權力的抗爭與聲

討，或失意、無奈與逃逸，總會面對過去的傷痛與記憶、爭取生存、捍衛生命尊嚴。本章所論述的是一種在權力結構關係之下的底層失落感，而在下一章將主要論述的則是面對歷史記憶的一種集體失落感。

第五章
電影重繪臺北「歷史地圖」：
「懷舊」與「記憶之場」

　　第一章曾談到本研究所建構的影像臺北地圖是具有歷史深度與抽象意義的，在這個意義上影像臺北是一幅時空地圖，電影刻畫了不同族群關於臺北的時空記憶與地方想像，共同建構起臺北豐富的歷史空間。由於日本殖民、國民政府遷臺、戒嚴等重大歷史事件，長達百年來臺北經由政治與社會變遷編織著複雜的歷史記憶，這些歷史記憶涉及不同族群的身分認同與歷史認知，更牽涉到臺北的都市記憶由誰書寫、如何書寫，記憶以殖民、國族建築為標誌鐫刻在臺北地理之上，形成了臺北獨特的城市記憶地圖。本章將從本省族群與外省族群這兩個不同族群視角的電影文本入手，討論這一時期的電影如何回應臺北的歷史、建構臺北的城市記憶與地方想像。從本質上說，本省、外省族群題材電影建構了兩種不同類型的「懷舊」，在本省族群題材電影中，「懷舊」呈現為一種對於集體記憶的勾喚與臺北地方歷史意義的建構。而外省族群題材電影的「懷舊」更多的是外省移民的對

家鄉的懷想、是一種以懷鄉為代表的家國想像與念舊情懷。

　　法國歷史學家皮埃爾・諾拉（Pierre Nora）在《記憶之場——法國國民意識的文化社會史》[1] 中提出「記憶之場」的概念，「記憶之場」（lieux de mémoire）是生造的詞彙，由場所（lieux）和記憶（mémoire）兩個詞構成，是一個包含了具體的空間地理位置與主觀的個人情感與記憶體驗的綜合體。實體的、物質上的地理空間（建築物、博物館等），象徵性的、功能性的意識形態與認同建構（紀念活動、宗教場所、文化儀式等）共同組成「記憶之場」的建構方式。「記憶之場」的前提是歷史演進得太快、被人遺忘，容易造成集體的「失憶」，人們也越來越不再相信單一的、官方的歷史陳述，記憶轉變為多元的論述方式。諾拉認為，人們與歷史脫節，「歷史」必須經由媒體再現。本研究認為電影可以作為建構都市「記憶之場」的一種方式，電影一方面再現現實或重構的都市地景與空間，另一方面運用電影敘事、場景、符號等勾喚記憶、強化認同。

　　本章主要討論的問題：懷舊（懷鄉）電影是否能夠勾勒臺北的「記憶之場」？其建構的是何種臺北的空間歷史？電影通過情節、電影符號等是否鋪設「記憶之場」的關鍵元素為刻板印象，或建構臺北為不同族群的「家」與「鄉」。本

[1]　Pierre Nora主編，黃豔紅等譯，《記憶之場——法國國民意識的文化社會史》。

章對四部電影的論述由電影中臺北呈現的記憶地景與歷史空間切入，隨後加入電影的場景、情節與符號的分析，最後討論電影鋪陳「記憶之場」的方式及其特點。

第一節以《艋舺》（2010）、《大稻埕》（2014）兩部取得票房佳績的春節賀歲檔、新生代導演作品為研究文本，討論兩部賀歲商業電影如何在臺灣電影工業化產製形態轉型之下，受「後海角時代」的「庶民美學」風格影響，作為「賀歲片」以「懷舊電影」的方式建構臺北的歷史、處理臺北的特定地方記憶。這兩部電影分別以宣張友情和義氣的青春幫派電影，以及穿越時空的愛情喜劇電影為文類，分別以臺北最早的商業繁華地區艋舺、大稻埕為片名，兩部並非要還原史實的歷史題材電影，牽涉到地方社群想像、記憶與認同。作為賀歲電影，以一種被刻意製造且渲染的「懷舊」，電影穿行於歷史與當代之中，商業化的懷舊把消費社會的欲望灌注到過去時代之中，形塑一種特定的帶有復古氣息的歷史氛圍，投射一種本土性的關懷。但是，「懷舊電影」所建構的歷史記憶又引發了諸多爭論，《艋舺》被在地人認為將萬華地區汙名化，《大稻埕》則被批評缺乏歷史考究、消費歷史，兩部影片對歷史的呈現都較為薄弱。

第二節以1980年代開始創作外省族群題材電影的兩位中生代外省籍導演李佑寧、王童在這一時期的電影《麵引子》（2011）、《風中家族》（2015）為研究文本，討論兩部電

影如何建構「1949大遷徙」之後60年來臺北的都市變遷及其與外省族群的生命互動。兩部電影都跨越60年的時空，《風中家族》以搭景的方式建構了外省移民視域中1950-1970年代的臺北城市歷史圖景，以同儕、「同船」人、偶遇的孤兒等在臺北的生命經歷對「家」不斷重新定義。而《麵引子》則以歷史變遷所保留下來的當代「眷村」寶藏巖作為一個回顧歷史的視角，呈現歸鄉、血親的和解。本節認為兩部電影可視為兩位導演對於外省族群題材的一種歷史「續寫」，延續以往創作題材，並依據兩岸通航以及電影合拍合製的產製形態而轉變，也包括對於「臺北」和「家」的意義轉變。在「1949大遷徙」逐步走入歷史的當下，電影呈現為較為趨同的歷史論述，建構一種在新時期對於外省族群生命共同體經驗，同時又重構關於「臺北」及「眷村」的地理想像。兩部影片的主角也詮釋了「家」在臺北還是大陸故鄉的兩種不同定義。

本章研究認為，四部電影都建構了臺北的「記憶之場」。電影中臺北作為背景，臺北的特定地方被突出，但臺北又是無處不在的，牽動了地方存在的意義。同時以電影呈現不同族群刻畫的臺北的歷史空間，以類似影像民族誌的方式建構記憶。《艋舺》與《大稻埕》增強了萬華地區、大稻埕地區作為旅遊景點的文化與經濟價值，帶來有形的經濟收益，但其所呈現的歷史是薄弱的，甚至屬於如詹明信所論的

「刻板印象」，出現記憶缺失、消費歷史的現象。而《麵引子》與《風中家族》則呈現外省族群在臺北的遷徙的過程，牽涉到離散認同，其呈現的「記憶之場」是更加無形的，從臺北延伸到大陸，並非聚集在單一的臺北實體空間內，而是用兩種方法定義在臺北的離散族群的「家」。

第一節　本省族群的記憶與「懷舊」

一、「後海角」時代「懷舊電影」的興起

　　進入新世紀，以2008年《海角七號》創下5.3億新臺幣的票房紀錄為轉折點，臺灣電影本土票房全面復興。這一時期的「懷舊電影」同樣以《海角七號》的出現拉開序幕。《海角七號》以七封情書回溯60年前日本殖民者離開臺灣的場景，通過兩段臺日愛戀表達臺灣與日本複雜曖昧的關係：在60年前的日籍男教師與臺灣女學生的臺日情感線索上，電影用日文聲音旁白結合音樂進行情書敘事，表達臺灣的後殖民情境，並通過未完成的戀愛從日本人的角度表達離開臺灣的眷戀和不舍；在當代阿嘉與友子的臺日情感處理上，電影則側重表現臺灣對於當代日本流行文化的崇尚及全球化與本土化的角力，電影中臺灣歌迷瘋狂迷戀日本歌星，本土樂團也只是為日本做暖場，雖然本土樂團取得演出成功，但電影仍以阿嘉與日本歌手融洽的合唱為結尾，在恒春小鎮被全球

化、喪失主體認同的過程中終於以本土樂團的演出成功、完成了不可能的任務，以及原本不想留在恒春的友子最終與本地人阿嘉產生感情來彰顯本土精神的回歸。《海角七號》打造了橫跨60年的時代記憶，無論是帶著眷戀離開臺灣的日本人，對於殖民記憶懷舊的臺灣人，還是對當代日本流行文化崇尚的當代臺灣社會，電影建構了當代臺灣一種複雜的「懷舊」情感。「後海角時代」出現了眾多與《海角七號》相似的具有「懷舊」情感的電影，呈現為後殖民與新世代文化混雜、歷史記憶與「懷舊」商品化、全球化與在地性碰撞的共性。[2]

　　上述所論的「後海角時代」具有「懷舊」情感的臺灣電影常出現的風格就是詹明信所謂的「懷舊電影」（nostalgia film），常以想像的、重構的歷史空間來再現都市的地方記憶。詹明信曾論，在後現代與消費社會，「高度現代主義」（high modernism）與大眾文化之間的界限被模糊，高等藝術與商業形式開始結合，這是一種文化上新的形式特點，而「拼貼」（pastiche）是指對一種獨特風格的摹仿，佩戴一種風格面具，後現代藝術變成一種風格藝術。而詹明信所謂「懷舊電影」指的是存在於大眾文化裡的拼貼風格電影，非

[2]　2008年以後的臺灣電影有另一類並非懷舊風格，而是意圖呈現歷史事實的「史詩電影」，如《賽德克‧巴萊》、《一八九五》等，但由於其不以臺北為背景，因此本研究在討論這一時期電影建構的「歷史地圖」時主要從懷舊電影的角度切入，並沒有涉及此類史詩電影。

真正的歷史電影，而又包含過去以及過去世代轉折。[3] 後現代主義「懷舊」與真正的歷史不一致，透過將相關的元素、形象、時尚特徵雜糅，創造一種以消費過去為目的的「過去性」（pastness）。[4] 詹明信認為這只是一種「表面上」的歷史性，是一種沒有深度的歷史，而由於沒有真正的歷史，「懷舊電影」對於歷史的敘述呈現為一種刻板印象。按照詹明信的說法，懷舊電影並非要討論真正的歷史問題，而只是以消費歷史為目的、帶來一種「懷舊感」。諾拉的「記憶之場」的目的是重構歷史，其承認歷史的虛構性，而詹明信的「懷舊電影」亦是基於歷史被壓縮、真實歷史感不存在的消費主義盛行的商品化社會，「懷舊電影」所打造的歷史感可以作為建構「記憶之場」的一種方式。

《海角七號》之後臺灣電影新的世代來臨，本土、熱血、青春、勵志等都成為這一時期電影的關鍵字。「後海角時代」電影中重現新時期對臺灣在地精神與身分認同的不同論述，並多以喜劇和通俗劇的形式呈現「百花齊放」的態勢：在地精神方面，民俗與在地文化被搬上大銀幕，突顯本土文化特質的喜劇電影大放異彩，講述夜市文化的《雞排英雄》（2011）、陣頭文化的《陣頭》（2012）及辦桌文化的

[3] Fredric Jameson. "Postmodernism and Consumer Society", Foster, Hal ed., *The Anti-Aesthetic: Essays on Postmodern Culture*. Seattle: Bay Press. 1983, 111-125.

[4] Fredric Jameson. "Postmodernism and Consumer Society", 113-118.

《總舖師》（2013）等電影票房連續破億（新臺幣）。此外，臺灣電影開始在華語電影圈形成獨具特色的標籤並具有票房影響力，青春懷舊成長電影開始成為新世紀臺灣電影的重要類型，《那些年，我們一起追的女孩》、《我的少女時代》等電影在兩岸三地掀起熱潮。而在歷史題材上，族群議題、國族認同等問題也被以「庶民化」的全新方式重新再現，這一時期電影從更多元的視角與探尋不同時空的歷史出發，回溯受外來文化影響卻具主體性的臺灣。「後海角時代」電影中無論是展現在地的、青春亦或是追憶歷史的，都可見「懷舊電影」的面貌，以商業電影的模式建構在通俗劇架構下、具有「庶民美學」風格特點的電影。

二、《艋舺》：幫派故事與青春展演

1、臺北的懷舊：重構的1980年代的艋舺

　　若《海角七號》打開了臺灣電影票房上的新局面，則《艋舺》無疑是《海角七號》之後鞏固新局面的重要電影。從票房來看，2008年《海角七號》以5.3億新臺幣成為臺灣本土電影票房史上冠軍，2010年《艋舺》則以2.58億新臺幣成為當時繼《海角七號》之後第二賣座的本土電影，成為臺灣本土電影首日票房冠軍及票房破億速度冠軍，[5] 並進入臺灣本土電影消失已久的春節檔，由此開啟了臺灣電影「賀歲

[5]　票房數據來自新聞報導https://www.nownews.com/news/20101221/580597。

片」的序幕，之後至今的每一年臺灣電影中幾乎都有破億票房的本土「賀歲片」，開啟了新的電影文化現象。

學界對於《艋舺》這部電影已有部分研究成果，許詩玉以真實的艋舺地區歷史為起點，討論電影如何再現艋舺場景，以及電影的幫派議題與現實觀光意義。[6] 張雪君則從電影的敘事結構分析與社會議題再現入手，討論電影中的幫派議題。[7] 本研究將建立在艋舺的地方再現及幫派議題之上，取徑「記憶之場」的研究視角，討論《艋舺》如何建構記憶的場域，及其呈現都市地方意義的特點。王志弘[8] 與吳怡蓉[9] 均提到《艋舺》雖成為城市行銷的典範，但媒介中所締造的地區負面形象與汙名化，引發了爭議、讓社區居民不滿，此論點對於本研究有所啟發，電影打造的「記憶之場」雖促進城市行銷與地方景點的開發、地方歷史保存引起關注，但其汙名化與爭議也成為其打造「記憶之場」的局限性。

《艋舺》打造「記憶之場」的方式是以幫派故事建構1980年代艋舺地區的地方意義，尤其將其建構為一種在幫派文化形塑下的「江湖」。所謂「一府二鹿三艋舺」，艋舺

[6]　許詩玉，〈論《艋舺》的空間再現〉，《文化研究月報》，128期（2012.5），頁45-55。

[7]　張雪君，〈電影《艋舺》少年幫派議題再現之研究〉，《區域與社會發展研究》（2017.12），頁55-78。

[8]　王志弘等，《文化治理與空間政治》（臺北：群學，2011），頁10。

[9]　吳怡蓉，〈《艋舺》，行銷了誰的艋舺？〉（臺北：國立臺灣大學新聞研究所碩士論文，2010）。

（今萬華地區）是臺北自清朝以來最早發展、最為繁盛的地區，是臺北市的發源地，最早作為淡水河港口岸具有重要意義，是臺北地區歷史最悠久的地方。以龍山寺、華西街等地為主的艋舺地區，也一直是底層工人聚集的龍蛇雜處之地。《艋舺》是這一時期「庶民美學」風格和在地草根精神延續的一部代表作，電影通過在地的黑幫文化，透過以青少年加入幫派廝殺為故事主線索，建構一個本土的、熱鬧繁盛的、龍蛇雜處的1980年代艋舺，正如和尚旁白曾提到「艋舺從清朝到日據時代，一直都是臺北最熱鬧的商業中心，這裡就像一座金山，充滿商機和夢想，龍蛇雜處，需要有人維持地方秩序與維護利益分配，角頭就是扮演這個角色。」導演鈕承澤在採訪中亦曾提到之所以將電影場景設定在1980年代的艋舺的原因：「艋舺在我的成長記憶，確實是一個生猛、華麗、繽紛、複雜、充滿想像的鄉鎮，我從小就聽到很多發生在艋舺的故事，有寶斗里的故事、當地角頭之間的故事。不管是『艋舺』這兩個字的意義、這個場域之於臺北的歷史意義或它現存的形形色色，都給了我相當豐富的感受。」[10] 謝靜雯的研究提到，幫派故事展演的地域，是一種歷時性臺灣人累積生活點滴的呈現，包括廟口、小吃攤和夜市等，同時民俗信仰、鬼神崇敬的融入。加上對「義氣」的重申，以及

[10] 王玉燕，〈義氣至上的生猛青春——《艋舺》導演鈕承澤專訪〉，http://www.funscreen.com.tw/headline.asp?H_No=285。

對於臺灣傳統意念與原則的堅持。在地元素的融入，牽動著規則與內容的相互配合，使得臺灣幫派電影具有其獨特的文化意涵，因而能與其他文化下的幫派電影加以區別，召喚認同和親近感。[11] 電影中不僅是關於艋舺的地方特色展現，更通過清水祖師廟、龍山寺的祭拜儀式進行一種本土民俗信仰與儀式的展演，而在夜市的集體活動更是一種集體記憶的召喚。

《艋舺》突顯出懷舊電影類型化與在地化的特性，其在地性最為體現在電影中三個關鍵場景——夜市、廟會與紅燈區的再現，並將這三個關鍵場景與艋舺緊密聯繫，例如清水祖師廟是「廟口」這個幫派的地盤，蚊子在夜市買魷魚羹而被追殺，因為夜市也是黑道勢力範圍，而紅燈區也成為幫派中人最常光顧的地方，艋舺這個地理空間均分布了各種幫派勢力。儲雙月曾論述當下懷舊電影的兩種主要審美趨勢，一是商業化的懷舊把消費社會的種種欲望投射或灌注到過去時代之中，即使沒有歷史生活的感受或集體記憶的懷舊，也能借助過去流行時尚的拼湊來全方位摹仿某個過往時代，從而引領觀眾進入到當時當地特有的氛圍和情境之中。二是關注地方性事物，以寄託民族性、本土性、地域性關懷，憑藉全球一體化背景下對地方性事物的陌生感和新奇感而借題發

[11]　謝靜雯，〈以類型觀點看國片中幫派故事的呈現——以《艋舺》與《翻滾吧！阿信》為例〉，臺中：中華傳播學會2012年會。

揮。[12]《艋舺》的懷舊正是應證了上述兩種特點，以有著良好外形且具陽剛氣質的男明星，以一種糅雜了青春片與黑幫動作片的審美風格，甚至加入黑幫中的同性情誼（和尚對志龍的同性愛戀），建構出一種獨具特色的類型風格。同時以當代的剝皮寮為拍攝背景，極度強調「艋舺」及萬華地區的在地性。

記憶圖像的拼湊還體現在《艋舺》以時尚、現代的美學風格營造了一個復古化的1980年代艋舺，尤其是艋舺地區的多樣性與地區文化。電影是對於80年代的艋舺復古化、懷舊化的「再造」。《艋舺》取景自新世紀的萬華地區，電影卻刻意營造了1980年代的艋舺場景，意圖建構艋舺的記憶地圖。電影中清水祖師廟前懸掛著1983年上映的、導演鈕承澤主演的《小畢的故事》的巨幅電影海報，這是導演個人情懷的一種置入，用特定時期的電影海報來作為一種時代表述。電影通過在現實的剝皮寮地區搭景，描繪了1980年代萬華圖景，包括剝皮寮老街、龍山寺、華西街夜市、清水祖師廟、青草巷、佛具街、電器街等街道和萬華區的地景都出現在電影中，以展現1980年代萬華的樣貌。電影呈現了艋舺燈火旺盛的清水祖師廟、龍山寺，生意興隆的妓院，小吃眾多、人頭攢動、熱鬧非凡的夜市，並燈火通明的光線、林立的商家

[12] 儲雙月，〈消費主義時代與全球化語境下的電影懷舊〉，《浙江社會科學》2011年9月，頁137。

招牌、豐富多彩的娛樂活動來再現1980年代的艋舺盛世。

2、記憶的切面：幫派議題與省籍衝突

　　《艋舺》打造「記憶之場」的另一個重點是將省籍衝突與幫派故事糅合進地方記憶之上。首先，對於艋舺這個從清朝到日據時期都非常繁盛的地區，電影突顯了在1980年代外省族群不斷入侵的威脅。志龍的女朋友是外省人，本省人和尚甚至反感地稱她為「番婆」，並且因為志龍女朋友給太子幫惹來麻煩。而清水祖師廟的廟口幫派老大、本省人「Geta大仔」遭遇外省人「灰狼」幫派意圖入侵艋舺、爭奪地盤，電影中Geta說著閩南語而「灰狼」說著國語，突顯族群矛盾與衝突，「灰狼」的外省幫派堂口不斷開、人員不斷壯大，本省人時刻提防地盤和權力受到外省人威脅，最終艋舺的兩個最大的幫派「廟口」和「後壁厝」的頭目都被外省幫派消滅，電影刻意突顯外省人與本省人的族群矛盾。值得一提的是，作為一個並非成長於艋舺地區的外省二代導演，鈕承澤在講述一個本省記憶，在電影中鈕承澤本人還扮演外省幫派頭目「灰狼」。鈕承澤所創造的1980年代的艋舺，是一種對於艋舺地區歷史的一種「他者」想像。而對於電影中本省與外省族群爭奪地盤的矛盾衝突，更重要的還在於強調一種「地方秩序」，Geta身著日式服裝與夾腳拖，體現了臺灣黑道在殖民時代以來所建構起來的底層秩序，電影中外省幫派

帶著槍入侵本省地盤，Geta說「槍是下等人的武器」則表明外省人已經開始改變這種本省人長期以來建立的底層秩序。

在省籍關係的表現上，蚊子的形象是一個戀父情結的代表、時代的孤兒。「男性氣概的展現與國族意識的追求有共生關係，解嚴後臺灣電影中幫派男性在生存鬥爭中所呈現的氣質樣貌與意識形態更體現了其時代脈絡下的國族困境。」[13] 在社會人際關係中，蚊子一心嚮往義氣和友誼，卻陷入幫派和利益，最終捲入幫派廝殺當中。蚊子從小沒有父親、沒有朋友，被鄰居和同學一路欺負、捉弄到大，蚊子不知道自己的父親是誰，但內心深處又有著一定程度的戀父情結。蚊子以一張富士山櫻花照片想像著他的父親在「日本」，在與兄弟們聊天時還提到想去日本看櫻花，對於曾經在日本的父親的思念。電影片頭的字幕即以血與櫻花作為元素，在劇終蚊子與和尚暴力對決後蚊子躺在地上的畫面中，電影以特效的方式將濺血轉變為櫻花，「櫻花」成為貫穿全劇的文化元素。蚊子加入太子幫後崇拜本省人老大Geta，將其視為父親，Geta死後志龍沒能送Geta上山，蚊子代替志龍履行了兒子的義務，為Geta披麻戴孝。而蚊子的血緣「父親」實際上是外省人灰狼，是他無法改變的親緣關係。蚊子的血緣父親與想像父親一直在日本人、本省人、外省人三者

[13] 廖瑩芝，〈幫派、國族與男性氣概：解嚴後臺灣電影中的幫派男性形象〉，《文化研究》第20期，頁54。

之間周旋。對父親、情人的嚮往也體現了蚊子內心的孤獨。同時蚊子又成為一個觀看艋舺的視角，他並非艋舺本地人，是17歲才由臺北郊區的樹林地區搬到艋舺，他因由樹林來的外來者身分而被同學欺負、因一隻雞腿而加入黑道，通過蚊子的旁白和作為旁觀者進入艋舺，代表了一種帶領觀眾觀看地方歷史的視角，審視這個地區及其背後複雜的社群關係與歷史文化。

其次，幫派議題是貫穿於電影所建構的1980年代艋舺的電影主題。作為一部商業賀歲片，意圖打造的是青春偶像劇式、有臺灣本土特色的「青春黑幫片」，創造出一種具有風格特點的類型電影。電影以演員的服裝造型及語言（花襯衫、夾腳拖、臺語）來塑造本省幫派在地化的「臺客」形象，特別是臺語俗語、俚語的運用，加上在地化的艋舺場景重現。正如蚊子在Geta家吃飯時感覺到跟他想像的黑道不同，白猴的那句「這是正港的臺灣黑道，俗又有力」突出一種在地性。「《艋舺》以人物的身體暴力展現父權社會的權力關係，像所呈現的兄弟情誼及華西街夜市的秩序是在武力威嚇下所維持。電影將現在人們的生活經驗及語言習慣移轉至過去的時空，創造出一種曾經真實與再想像的另類空間。」[14] 電影中的各個「角頭」也正是以「地盤」劃分，

[14] 許詩玉，〈論《艋舺》的空間再現〉，《文化研究月報》，第128期（2012.5），頁51-52。

廟口兄弟太子幫正是以清水祖師廟為主要「根據地」，華西街則是「後壁厝」的地盤，而很多的紛爭則是由占地盤、搶利益引起。

《艋舺》片面化地以黑道故事作為地方記憶的縮影，將艋舺建構為黑幫活動的江湖場所，其打造「記憶之場」的重要作用在於促進了城市行銷與在地觀光，但電影同時對地方記憶的建構也存在汙名化的問題。上一章曾提到臺北市電影委員會的成立及城市行銷的發展，《艋舺》是臺北市城市行銷較早的成功案例，不僅在其在本土數位製作技術上的提升，更在於電影由導演中心制轉變為製片人負責制，製片人李烈開始注重將電影與城市在地行銷緊密結合，電影通過觀光、網路等渠道進行行銷包裝。《艋舺》從電影上映前直至拍攝場景拆除前，通過臺北市政府對在剝皮寮拍攝的支持以及對拍攝搭建場景的短暫保留，同時通過與萬華區公所的聯合，描繪電影觀光地圖，為萬華地區帶來觀光收入高達10億新臺幣，觀光人次也高達100萬人。[15] 與此同時，文化不僅是商機或美學行銷手法，還有著多種詮釋可能，牽涉了社會群體的記憶、認同、意義和生活方式，以及因此引發的爭議。[16] 《艋舺》以黑道故事呈現1980年代的艋舺記憶，被當地居民認為是一種對地方的汙名化再現。電影為剝皮寮地區

[15]　〈艋舺剝皮寮場景12/6將拆除〉，http://news.tvbs.com.tw/other/114059。
[16]　王志弘等，《文化治理與空間政治》，頁10。

帶來觀光效應並推動其保存運動，但黑道主題無法代表地方歷史文化並加深了地方的刻板印象，《艋舺》以底層的角頭爭鬥來呈現艋舺，在消費文化的驅動下記憶也被用來供消費之用，而這也正符合了詹明信所論的「懷舊電影」在建構記憶圖景時缺乏歷史深度、造就刻板印象的特點。

　　而在空間的鋪設上，《艋舺》以艋舺地區的紅燈區、夜市、廟宇作為幫派活動空間，以單一化、絕對式的幫派空間呈現1980年代的艋舺。在電影畫面顏色上，電影以用濃烈的顏色展現艋舺地區，以黑色和深色畫面表現幫派廝殺並突顯紅色的鮮血，以紅色畫面表現紅燈區、以黃色畫面表現夜市生活，空間的顏色呈現也符合幫派風格。但除了作為幫派活動空間之外，電影對於艋舺的空間意義沒有更加深入的探討。而在情節設置上，電影前半部分以學生時代的服裝、清新的畫面風格與色調、友誼與義氣的不斷重申、喜劇元素的運用（例如黑道大佬Geta戴浴帽在廚房炒菜），講述太子幫的成立及幾個熱血的年輕人在艋舺地區的具有青春、活力的集體又帶有暴力性的身體展演（例如電影中數百人在華西街夜市前打架的大場面），並且塑造一種浪漫化、英雄式的幫派生活。而到了後半部分則轉變為幫派鬥爭與廝殺造成「角頭」大佬被害、太子幫破裂，以暴力、死亡和血腥作為電影的結束以及為1980年代艋舺的逝去畫下句點。電影前後兩部分體現了幫派內的二元對立發展，義氣、友情和幫派形成

對比、轉變，對於主角來說，義氣和利益的衝突最終導致仇殺，廝殺作為展現幫派空間的主要情節。

三、《大稻埕》：「穿越時空」與歷史拼貼

1、臺北的懷舊：1920年代的大稻埕

　　除了上述艋舺地區外，大稻埕同樣是臺北歷史最悠久的街區、最重要的歷史地景之一。侯孝賢曾在《最好的時光》（2005）中的第二段中呈現1911年的大稻埕，《天馬茶房》以大稻埕天馬茶房作為二二八事件導火索的所在地，突出「天馬茶房」在歷史事件中標誌性的地理意義及其帶來的集體創傷經驗，更加突出大稻埕「天馬茶房」的地方意義。電影《大稻埕》則是以賀歲片的方式另闢蹊徑，對於1920年代的大稻埕地區的歷史進行了一次商業化的重寫。《大稻埕》的導演葉天倫自《雞排英雄》開始就較為擅長本土題材的喜劇電影，其父葉金勝正是上述電影《天馬茶房》的製片與編劇。與《艋舺》導演鈕承澤以他者視角講述艋舺地區的歷史不同，作為一個大稻埕人，選擇大稻埕的題材亦因大稻埕是導演葉天倫家族世居的地方，亦為其較為熟悉的地方題材。

　　《大稻埕》鋪設「記憶之場」的方式是讓男主角佑熙從當代穿越時空回到1920年代的大稻埕。《大稻埕》以1920年代日據時期的大稻埕為背景，大稻埕是臺北地區自清朝以來就最為繁盛、經濟社會發展的地區之一，大稻埕碼頭更是當

時臺北的重要交通運輸樞紐。為了增加電影場景的歷史感，電影選取了迪化街296號、滬尾砲臺、總統府、臺北賓館、昇平戲院等古蹟為拍攝地。同時在美術設計、造型設計等方面亦刻意呈現懷舊風格。主角陳佑熙在豬哥亮扮演的朱教授的帶領下，從現代穿越100年回到1920年代的大稻埕，並參與了蔣渭水抗日事件，而朱教授變成了裁縫店的豬頭師，與他一同穿越時空參與歷史。電影開頭是臺北101大樓、校園、淡水碼頭等現代化的臺北景觀，並通過一場大學生的「大稻埕導覽」記錄2011年的臺北大稻埕碼頭——現代化的都市碼頭，遊艇、路人、藝術家，進而鏡頭進入具有百年歷史的霞海城隍廟。電影中的關鍵性的元素——出生於大稻埕的畫家郭雪湖作的《南街殷賑》，展現了當時大稻埕南街地區的繁華景象，佑熙正是通過《南街殷賑》回到了100年前的大稻埕，而他到的地點正是當年的「南街」，彼時正在進行城隍爺誕辰遶境活動，電影刻意呈現1920年代南街及大稻埕碼頭的繁華盛況。隨後電影以數位特效呈現1920年代的大稻埕碼頭：繁忙的貨運碼頭，貨運工人在搬貨，遠景則是已經在1966年被拆除的臺北鐵橋。而電影中的大稻埕同樣具有日本殖民景觀特點：日本國旗隨處可見、日本持槍軍人嚴密巡邏。

　　電影經由歷史的重構、懷舊的場景勾喚觀眾的歷史感的審美情緒，透過記憶的建構對於歷史進行主觀性想像，同時

通過地方作為歷史與現實的連結。21世紀的陳佑熙參加的正是霞海城隍廟的歷史古蹟導覽，而到了1920年代就正好就參與了當時迎城隍的盛況，這與《艋舺》中以民俗信仰突顯在地性為相同手法。而在日據時代下，迎城隍此一臺灣本土的文化盛會中亦可見「日式轎子」的參與，同時以熱鬧的舞龍舞獅、人潮聚集的布行開業典禮來形塑當時大稻埕地區經濟發達、熱鬧非凡的場景，這種對於繁盛場景的形塑亦與《艋舺》相同。陳佑熙剛到1920年代的大稻埕時，就被大稻埕的繁華所驚訝，布店老闆阿純是在大稻埕做生意的滿洲人，市集裡還有德國人等外國人、講粵語的廣東／香港人、攤販密集、市井繁榮，戲院也高朋滿座、充滿活力，而豬頭師也正是因為想賺錢而被放到100年前的大稻埕。正因當時的大稻埕充滿商機、經濟繁榮，電影以大稻埕人頭攢動的熱鬧遠景畫面加上豬頭師旁白「那個年代是我們臺灣繁華的時代。人人都在拼事業，人人都賺大錢，這就是大稻埕。」表現大稻埕曾經的繁華。電影中刻意置入舊時大稻埕的記憶，女主角阿蕊是當時大稻埕第一高樓、最繁華的紳士名流往來的酒樓江山樓的藝旦，再如當年大稻埕的娛樂場「新舞臺」、屈臣氏大藥房、老綿成燈籠店、德記洋行出現在電影的街景中。電影構築了一個關於日本統治下的1920年代熱鬧非凡、生意興隆、多元文化並存的大稻埕想像，並通過相同的民俗活動（城隍爺遶境）、相同的地點（大稻埕碼頭、南街）與現實

的大稻埕進行今昔的連接。

2、以「穿越時空」鋪陳「記憶之場」

2.1 日本殖民與集體抗日

　　《大稻埕》鋪陳「記憶之場」的方式還在於其物質性，電影依託於部分歷史事實，包括蔣渭水這個真實的歷史人物，蔣渭水向日本皇太子請願、抗日的歷史事實，同時對其加工再造，鋪陳其為公眾的集體記憶，透過已知的歷史事件延伸臺灣人抗日的經驗。《大稻埕》這部建構在日據時代的電影與臺灣的殖民記憶相關，但電影的意圖並不在於揭露一種殖民統治時期臺灣人的被殖民與反抗的歷史，而是更強調一種臺灣人團結、尋找自我身分的觀點，通過真實的歷史發展當代的觀點。從電影中主角們在大稻埕碼頭喊這「我們是哪裡人？」「臺灣人」，「我們是哪裡人？」「大稻埕」，以及蔣渭水領著臺灣人一起喊「同胞愛團結，團結很有力」便可見這種主題的突顯。在戲院這個本地人其樂融融的空間中，大稻埕話劇團與上海話劇團的聯合演出中雖國語與臺語則交流不暢、鬧出笑話，但仍和諧相處；持槍的日本士兵出場，用槍指著在戲院觀戲的臺灣人，強制要求演出結束、全面禁止非日語的演出則暴露了殖民時代日本人對臺灣的控制，而戲院內的臺灣人群起反抗此一不公平待遇，並且以集體吟唱臺語歌曲作為一種對於殖民的反抗。電影中使用了眾

多本土性的歌曲，包括〈丟丟銅仔〉、〈望春風〉、〈雨夜花〉等臺語民謠、歌曲元素的運用，以歌曲的合唱召喚共同的集體記憶，同時亦以合唱的方式增加電影中臺灣人的凝聚力。

　　日本人對臺灣人的控制還體現在朱教授回到100年前時被放到總統府（當時的總督府）前，電影以大全景的方式展現日本殖民政權下總督府的權力，日本士兵舉槍將他包圍更足見臺灣人地位的低下。電影中日本人欺壓臺灣人，說著「我們臺灣人不是二等公民」的蔣渭水這個歷史人物作為抵抗日本殖民政權的力量。為了皇太子來臺的事全臺大費周章，臺灣本地的藝旦在日本人面前以身體進行展演。陳佑熙看到日本人以鴉片殘害臺灣人，內心受到很大震動，就連他所認識的藝旦、阿純也在抽鴉片，於是加入了當年的抗日行動、加入宣傳戒鴉片的活動，豬頭師更是放火燒了鴉片館。但是當皇太子來到臺灣時，陳佑熙及其他人共同防止了韓國人對於皇太子的侵害。

　　電影打造的「記憶之場」還包括跨越100年的時空記憶，以這100年之間的歷史事實作為連接當下與1920年代之間的橋梁，電影呈現的地圖是時間與空間交叉的立體地圖，開場佑熙就如同在一個介於歷史與現實之間的時空中奔跑，佑熙在掉入《南街殷賑》圖之後穿梭往1920年時空的路上時，電影又以新聞報道的旁白閃回臺北101大廈落成、颱風

納莉、中華棒球隊贏球、臺灣開了「7-11」連鎖便利店、日本宣布無條件投降等歷史事實建構穿越時空的歷史感。而皇太子來臺時，豬頭師則站上騎樓，在掛滿日本國旗的騎樓上宣揚一種臺灣的主體認同，以一種後設的、魔幻寫實手法講述未來的臺灣——在世界棒球大賽中得到世界冠軍、世界最高的臺北101大樓，「我們臺灣人要有自信，今天日本人不讓我們出頭沒關係，我們臺灣人要更加團結、我們站在一起發聲世界就會震動，我們要站在自己的舞臺上。」以來自未來的自立、自強的臺灣觀點去鼓勵被殖民時期的臺灣民眾，是一種尋找臺灣自信、自我意識覺醒的觀念。

2.2 「懷舊」與「拼貼」

《大稻埕》還以「穿越時空」的劇情鋪陳「記憶之場」，讓現代人回到古代、在古代發揮作用，歷史薄弱化，而愛情、個人成長的主題與喜劇元素突出，這種「記憶之場」成為對於歷史的強迫改寫而非重新詮釋。陳佑熙是從一種21世紀失意的當下（正如一些電影院中對當下失望、迷茫的觀眾一樣），去到一個對他來說奇觀化的1920年代大稻埕，陳佑熙的角色正如每一個觀眾，一同進入一個似乎了解卻又不完全熟知的1920年代大稻埕。電影透過陳佑熙這個不愛學習歷史的學生的視角，重新看待1920年代的大稻埕以及其背後涉及的蔣渭水抗日等歷史事件，與《艋舺》中從外地來的蚊子相同，陳佑熙也是從一個1920年代大稻埕地區的

「他者」，融入這個場域、觀察並了解了這個地方的歷史與文化。電影以城隍爺作為一種文化連結。佑熙在皇太子事件中發揮了關鍵性的作用，原本對於歷史不感興趣、對生活感到失意的他經由跳入一個過去的年代、通過一趟穿越時空之旅，回到現實後決定創造屬於自己的時代，找到了自我。但來自現代的個人被英雄化，成為一個較為單一化的個人成長喜劇故事。

佑熙通過「穿越時空」到達的1920年代大稻埕是如同阿君・阿帕度萊（Arjun Appadurai）所述的「安樂椅式的懷舊」（armchair nostalgia），其穿越時空的橋段、大團圓的結局更體現不符合現實與史實的「純真」的「偽年代」感。阿君・阿帕度萊認為「安樂椅式的懷舊」是一種可以被消費的復古風，可以藉由人工的、加工過的懷舊商品和氛圍，帶領消費者進入一種純淨、無痛、甚至是記憶缺失的偽年代。[17] 導演本身生長的時代並非日據時代，因此導演及電影相關創作者均未有親身的殖民經驗，電影既是建構在真實的歷史與城市地理之上的，同時又是具有一定魔幻寫實主義色彩的創作者想像。電影的結尾請願行動團結了臺灣人，臺灣人在自己的土地上發出聲音、共同抵抗外來殖民者的霸權。電影以誇張化的「穿越時空」方式使得現代人回到古代、古

[17] Arjun Appadurai. *Modernity at Large: Cultural Dimensions of Globalization.* Minneapolis: University of Minnesota Press, 1996, 78.

代人來到現代，以現代與古代文化碰撞作為一個喜劇製造點，也體現了「懷舊電影」的混雜特性，陳佑熙會唱還沒寫出來的曲、將新世紀的橋段帶入1920年代，豬頭師利用現代的週年慶、走秀的方式幫布店擴展生意。電影結尾處1920年代的阿蕊跟著陳佑熙回到了現代的臺北，她跟著佑熙經過大稻埕、總統府，看到臺北101、西門町，最後到了中山堂，以古代人的視角看到現代化、高樓大廈林立的奇觀化的臺北，給予了觀看當代臺北的另一種視角。電影最後陳佑熙將阿蕊送走，並說那是「屬於你們的黃金年代，我要留在這個年代」為這場時空的穿越畫下句點。而佑熙與阿蕊無法再進行的穿越時空愛戀，經由在當代與到一個與阿蕊面容相同的女孩作為補償，就連中槍的阿純也逃過一劫、來到21世紀，這種沒有傷痛的、純淨而美好的「團圓」結局正是電影打造的關於殖民記憶的一種理想化的想像。

　　《大稻埕》是詹明信所謂的「懷舊電影」，其既包含歷史切面（1920年代蔣渭水發動請願），又以「拼貼」的方式，通過穿越時空的人將現代的文化元素帶入古代，以「穿越喜劇」的類型雜糅了日本殖民、中國傳統與臺灣本土以及現代化等不同文化元素於1920年代的大稻埕。《大稻埕》在上映後引發了諸多關於歷史失實的討論，包括電影究竟是「賀歲片」、「穿越劇」還是「歷史片」的爭論，導演葉天倫在採訪時曾表示這是一部以歷史為背景、經過加工創造的

「賀歲片」，但同時又強調其歷史意涵。[18] 特別是電影最後又以字幕方式寫出蔣渭水請願的歷史事實，帶來歷史感。電影以日據時期臺灣歷史為背景，但呈現出歷史扁平化的、時空錯置、缺乏歷史考究等問題，包括將歷史人物蔣渭水所代表的精神意義、非1920年代的元素置入1920年代等，歷史成為被消費之用，電影中的歷史也變為以異質文化拼貼的形式呈現，電影以「大稻埕」這個地名命名，「臺北」的整體意義被弱化、「大稻埕」的地方意義被突顯。然而在消費文化的主導下，電影《大稻埕》以「賀歲片」之形式卻形成歷史的空洞化，卻未能較深刻地展現大稻埕地區的歷史文化，反映電影所發生的故事內容與真實的大稻埕的歷史連結，僅以懷舊式的喜劇展演歷史與當下的大稻埕。電影以歷史為背景講述年輕人的愛情故事，打造一齣賀歲喜劇，關於蔣渭水抗日的歷史事件呈現得較為薄弱，對於人物形象塑造也較為扁平化。

四、小結：媒介懷舊建構地方意義與地方想像

《艋舺》、《大稻埕》建構臺北都市「記憶之場」的方式首先在於兩部電影強化了艋舺、大稻埕的地方性和歷史性。從臺北市的歷史發展沿革來看，由清朝開始，臺北城、

[18] 王玉燕，〈追本溯源，重建臺灣人的自信——專訪《大稻埕》導演葉天倫〉 http://www.funscreen.com.tw/headline.asp?H_No=496。

大稻埕、艋舺並稱為臺北三市街。《艋舺》、《大稻埕》圍繞艋舺、大稻埕這兩個臺北市歷史悠久的地方展開，兩部以地名命名的電影，可見這兩個地方成為兩部電影的靈魂，以及地名所代表的一個時代、一個地區的歷史文化意涵。在臺灣電影史上的其他時期，電影多是描繪整個臺北都會的環境，較少出現聚焦描寫某些特定區域，「後海角」時代出現的以特定地方記憶為題材的懷舊電影，一方面是城市行銷的推動作用，另一方面是特定歷史區域被以懷舊電影的形式勾喚集體記憶。以地點為片名，觀眾在看到片名時已經構築起關於電影中的地方想像。而蚊子與佑熙這兩個「外來者」的角色則提供給了觀眾一種重新觀看地方記憶的視角，讓觀眾得以重新跟著他們一起進入關於臺北的「時空旅程」。《艋舺》、《大稻埕》兩部商業電影可作為「後海角」時代臺北懷舊化的電影文化現象來討論，無論是主打青春偶像與男性氣概的《艋舺》，亦或是以穿越及豬哥亮喜劇為賣點的《大稻埕》，其帶動了春節檔期觀看本土電影的文化熱潮。同時，其將喜劇與商業類型劇置入與臺北歷史悠久的兩個地區，通過再造歷史感而達成既懷舊又勾喚記憶的目的，其本質上是一種地方意義的追尋以及認同的召喚，其打造記憶的方式是一種糅雜了歷史元素與想像再造之間的邊界模糊。在消費主義盛行的「後海角」時代，這兩部「懷舊電影」既有導演的個人情懷與重現在地記憶的野心，又是將歷史記憶作

為商業賣點的嘗試，票房數據證明了其商業與記憶的成功結合，兩部電影敘述記憶的方式為觀眾所接受，也促使「後海角」時代全新的媒介懷舊的電影文化現象成為一種熱潮。在這兩部電影中，媒介懷舊更重要的是建構了臺北的兩個重要歷史時空的某種地方意義。在消費主義盛行下，在這一時期地方記憶被商業化的影像呈現以供消費之用，同時帶來了具有文化經濟價值的都市在地旅遊等電影周邊效應。

但是，兩部「懷舊電影」建構都市「記憶之場」的方式更在於其片面性、歷史膚淺性。《大稻埕》中既有一種史實的存在感（真實的歷史人物、歷史事件的字幕交代），同時又加以無邊際的想像化創造（穿越時空、1920年代的大稻埕想像），其呈現為一種真實與虛構之間的糅雜。同時由於缺乏歷史考究、歷史人物扁平化、歷史呈現無深度，電影存在對於歷史的戲謔、膚淺的再現。《艋舺》則將一種幫派的「英雄氣概」與青春暴力灌注在1980年代的艋舺土地，將歷史的艋舺打造為「江湖」，以一種類型片的方式、以底層黑幫經驗建構地方記憶。

第二節　外省族群的離散經驗與臺北想像

一、《麵引子》：眷村與歷史失落感

1、寶藏巖作為承載歷史失落感的眷村社群

1.1 「眷村」記憶與地景：權力與話語

上一章討論了電影中都市的權力空間及權力關係，並以《醉‧生夢死》中的寶藏巖為例討論一個被都市中心所區隔的底層空間。本節將由權力之於都市地景的塑造為起點，同時由記憶與地景的角度出發，將《麵引子》中的寶藏巖視為在臺北都市發展進程中受到權力關係形塑的文化地景，及其作為外省族群長達半世紀「臨時居住地」的地景意義。

人文地理學強調社會、經濟、文化和政治等因素，尤其是社會生產方式和社會經濟制度對於地理分布起到十分重要的作用。在人文地理學中，地景具有象徵意義。地景是一套表意系統（signifying system），地景反映了某個社會、文化的信仰、實踐和技術，地景的塑造被視為表達了社會的意識形態。[19] 值得探究的是作為象徵系統的地景，如何為被賦予意義而塑造。地景可以解讀為文本（text），闡述著人群的信念。[20] 地景可以被塑造以反映統治者的權力及地緣

[19] Mike Crang著，王志弘等譯，《文化地理學》，頁15、27。

[20] Mike Crang著，王志弘等譯，《文化地理學》，頁35。

政治情勢，Mike Crang在《文化地理學》中以古代中國承德避暑皇宮為例，討論這座皇宮顯示滿洲皇帝作為非漢族皇朝在帝國廣闊多樣的版圖上宣誓其地緣政治的主權。避暑首都被視為複合式地景，複製了滿洲帝國版圖。[21] 與此同時，為了賦予領土象徵意義，地方可以被創造，具有國族性質的紀念地景具有代表性，建立紀念地景便成為形塑國族空間的方式。[22] 並非只有興建新建築才能改變地景的象徵意義，重寫過去亦可以使得地景被賦予不同的詮釋。[23] 在臺北，最典型的例子有國民政府接管臺灣後將原本較多以日本名命名的街道改名，特別是將臺北街道按照中國版圖命名，以政治權力意圖在地景上建構國族話語，而1996年陳水扁擔任臺北市長期間亦將總統府前的「介壽路」改名為「凱達格蘭大道」，此舉也顯示了權力、話語、地景三者之間的互聯關係。當權力與話語影響地景的形塑時，「誰掌握話語權」即為地景如何被書寫、改寫乃至推倒重建的最主要動因，從殖民時期、威權時期至政黨輪替時期，掌握了解釋地景、建造地景的權力，便擁有了城市國族空間的建構權，因此都市地景的形塑牽涉到一個較為重要的問題——「誰的記憶才算數」影響了城市地景如何被建構。

[21] Mike Crang著，王志弘等譯，《文化地理學》，頁47-48。
[22] Mike Crang著，王志弘等譯，《文化地理學》，頁48-49。
[23] Mike Crang著，王志弘等譯，《文化地理學》，頁50。

在權力話語的更替中，「眷村」的意涵經歷了多次重要轉變：在1950年代初期，隨軍遷臺的外省人在臺北搭建起眾多違章建築，在國民政府的政權統治及「反攻大陸」政策下，眷村被視為臨時的居住地。1950-1960年代如前述李行導演的《兩相好》與《街頭巷尾》等電影中的違章建築以遷臺初期的雜亂、不穩定呈現，電影常以外省族群思鄉、望鄉為主題，同時刻畫了臺灣本省、外省人的文化、語言等各方面的矛盾與衝突。自1980年代臺灣解嚴與都市更新進程的推進，違章建築、眷村由於其臨時搭建的破落形態日益遭到都市發展的衝擊，同時隨著眷村內外矛盾的擴大，1980年代的外省族群題材電影揭露了在反攻大陸無望的戒嚴時期，外省族群重新在臺灣建立家庭、社會關係，如講述外省人在臺北生活的電影《小畢的故事》中小畢生活的淡水，以及《香蕉天堂》（1989）中門栓到臺北找工作等。而外省族群生活的眷村同樣是封閉的、無法融入外界的「竹籬笆」，正如《搭錯車》中啞叔的居住環境，《竹籬笆外的春天》（1985）電影片名對於「竹籬笆」意象的運用。到了《牯嶺街少年殺人事件》則指涉更深層次的省籍問題與眷村幫派問題。

　　1990年代以來，臺灣出現以本土化與民主化為主軸的政治與社會變革，衝擊了臺灣長期以來以大中國為核心的文化秩序、歷史觀點與國家認同，臺灣社會開始出現對立與衝

突。[24] 同時隨著《國軍老舊眷村改建條例》的頒布執行，民主政治推動話語權力的轉移，「眷村」日漸在臺北國族與城市空間的重新建構中被磨滅空間記憶，日益成為臺北都市中的邊緣聚落。隨著眷村聚落的日益拆除、邊緣化以及外省一代的逐漸離世，更因1990年代以來臺北的都市現代化逐漸成為電影的關注焦點，臺灣電影中以外省族群為主角的電影愈發少見，眷村淡出公眾視線。1990年代末起，隨著眷村的拆遷，社會中掀起保存眷村與眷村文化運動，眷村再次重新進入公眾視線，臺北市為數不多得的眷村得以各種類型的文創園區的形式保存下來。隨著臺灣社會對於眷村文化保存的呼籲，眷村及其所代表的歷史文化意涵被以各種形式打造為「記憶之場」，例如各式眷村餐館的出現以飲食文化勾勒記憶。距離遷臺半世紀之後，隨著權力話語的多次轉變以及時間的推移，「眷村」在「後－新電影」也重新以新的意涵呈現在電影中，21世紀以來眷村題材電影所鋪陳的「記憶之場」，是在實體的眷村幾乎被拆毀殆盡的時代下對於曾經的眷村生活的影像再現，同時也是對於眷村懷舊的一種情感投射。

1.2 寶藏巖：眷村社區的影像變遷

　　《麵引子》中的寶藏巖再現體現為一種對於眷村社群

[24] 李廣均，〈差異、平等與多元文化：眷村保存的個案研究〉，《社會分析》（2016.2），頁18。

的懷舊。外省二代導演李佑寧曾在1980年代執導《老莫的第二個春天》（1984）、《竹籬笆外的春天》，《老莫的第二個春天》以外省老兵的婚姻買賣透露出老兵在臺的生活狀態以及族群問題，《竹籬笆外的春天》則是以眷村愛情故事隱射眷村保守文化。時隔30年後，李佑寧的新作《麵引子》以寶藏巖為背景，重新聚焦「竹籬笆內」的眷村世界。寶藏巖自1950年代起形成外省居民違章建築聚落群，1990年代陳水扁任臺北市長期間拆除同為外省族群違章建築的14、15號公園，寶藏巖面臨同樣的拆遷命運，在一系列古蹟保存運動中得以保留並列為文化資產。位於臺北市中心地帶的寶藏巖，由於歷史原因居住著外省移民的社會弱勢群體，成為臺北無數眷村社區的其中之一。

上一章曾經提到自2010年後寶藏巖被官方活化為「國際藝術村」，進入新世紀，政府、媒體報道等官方呈現的寶藏巖強調其藝術風格特點，而本章的《麵引子》與上一章的《醉‧生夢死》兩部電影的主角分別是外省族群與本省低收入族群，這兩個群體均為曾經或現實居住在寶藏巖臺灣社會的弱勢族群，電影中的寶藏巖是一個底層社會，電影中呈現的寶藏巖與官方呈現形成強烈對照，這也一定程度上體現了寶藏巖的都市規劃與寶藏巖內的居民的利益衝突，實際的寶藏巖也越來越難以維持作為眷村呈現的完整狀態。不過，兩部電影中的寶藏巖室內空間也並非真實的寶藏巖居民的生存

空間，隨著寶藏巖的活化改建，原本居住在寶藏巖的外省族群在新世紀以來逐漸搬出寶藏巖，《麵引子》中所呈現的也是一個搭建的拍攝空間。也是在這樣的環境背景下，更加體現電影另一層面的「懷舊」：隨著政府的眷村拆遷與改建政策，同時由於眷村一代的逐漸離世，臺灣社會對於眷村園區的保存的呼籲越來越多，《麵引子》一方面表現個人的經驗與情懷，由個人化的故事牽引到整個外省族群的情感，另一方面也再次呼應了臺灣社會關於眷村社群想像的臺北都市懷舊。

寶藏巖是《麵引子》臺北部分的主要場景，在電影中寶藏巖為老兵們的居住地，成為一種具有代表性的眷村形態，電影同時取景於真實的寶藏巖。電影中的寶藏巖以安寧、錯落有致、視野開闊、沒有圍牆的老兵居住區的樣貌呈現，寶藏巖雖仍呈現為較為邊緣、落後的，但與臺灣外界已沒有隔閡，歷史上對於眷村「竹籬笆社區」的封閉印象在電影中也幾乎被打破，老兵們在寶藏巖安靜養老。但是地景作為抹去重寫的羊皮紙，其歷史失落感一直鐫刻在寶藏巖的土地上。寶藏巖在這部電影中的地方意義，重點並非在於其在臺北都市地理中扮演的角色，更多的是其作為外省族群共同生活半世紀的聚居式的社群想像，以及外省族群生活經歷所賦予其的人文意義。

《麵引子》中的寶藏巖塑造以下幾個特點：首先，寶藏

巖是相對擁擠的社區空間，電影中清晨老李在花臺上刷牙，幾個老兵聚會時在茶几而非餐桌吃飯等場景更體現了這種社區內的擁擠。其次，電影透過實體的眷村空間（寶藏巖），以情節鋪陳老兵們在寶藏巖內的生活和鄰里關係，再現一種「經典」的眷村社區內生活形態。由於共同的漂泊離散經驗，寶藏巖是一個鄰里關係密切、具有人情味的社群，體現在郵差認得村裡的每一個老人、老孫出錢支持老李回老家、老兵之間關係友好。第三，寶藏巖作為一個位於都市內部的眷村社群，與眷村外的後現代臺北形成空間與形態上的區隔，如開場畫面近景是在寶藏巖蒸饅頭的老孫，而窗外的遠景則是臺北的都市景觀，電影同時切換窗外的臺北景觀，更體現電影中臺北作為外省移民生活的城市空間。室內的眷村家居空間與室外的高樓大廈密布、道路車水馬龍的後現代都市空間形成對照。座落在城市中心同時又是城市邊緣地帶的寶藏巖，成為臺北多元化社會中的一個特殊地景。

第四，《麵引子》運用明亮的光線及柔焦鏡頭展現老兵在寶藏巖的養老生活，寶藏巖是被美化的、外省老人們寧靜的、安逸的居所，已不再是遷臺初期的雜亂，亦非1980年代區隔於臺灣社會的「圍牆社區」。隨著權力話語由國民黨為中心，到解嚴後民主話語的上升與臺灣主體性的彰顯，再到歷史古蹟保存的呼喊，外省族群經歷了遷臺的適應與重新開展生活、組建家庭，到建立新的親緣關係、逐步融入臺灣

生活，到得以返鄉探親、個人和城市的集體創傷經驗在多重親緣關係重建與時間推移中癒合。寶藏巖所代表的眷村聚落從早期電影中的封閉、代表不同文化的區隔，到1990年代社區被邊緣化，再到新世紀以降來自社會、家庭的多重關係重構，形塑了這一時期電影中與以往迥異的外省族群群居社區。當權力關係經歷多次轉變，早期電影中眷村的封閉社區被打破，電影畫面中寶藏巖社區及老孫在寶藏巖的家也多呈現為井然有序的陳設，與早期電影中眷村的混亂、破落不同。《醉·生夢死》、《麵引子》建構寶藏巖的非正式地方感，「二部電影均呈現了寶藏巖在人口組成（生活／生命邊緣）、社會關係（情感／社會邊緣）及實體結構（空間邊緣）非正式性地方感。」[25] 值得一提的是，《醉·生夢死》中的寶藏巖呈現為一種底層的、真實的都市邊緣，而《麵引子》中的寶藏巖則呈現為一種美化、寧靜安逸、近乎「無痛」的歷史地景，兩部取景於寶藏巖的電影呈現出的是截然不同的寶藏巖樣貌。

電影中的違章建築、眷村從早期的封閉、強調眷村內外的隔閡、眷村內的眷村人難以融入臺灣社會，到這一時期眷村內外的邊界模糊，眷村由原來的破落、雜亂、失序轉變為寧靜、安適的外省老人居所。早期電影中的眷村是外省人在臺北重建的載體，如今電影中的眷村是半世紀之後對歷史創

[25] 蔡幸娟，〈邊緣的再現政治：電影如何建構寶藏巖之地方感〉，頁74。

傷的省思和復癒。以往強調本省、外省的省籍衝突以及外省人尋找身分的議題，在半世紀之後被重新建構的跨越海峽親情所取代。除了《麵引子》，這一時期電影中出現在當年的違章建築、眷村中的人物也不僅僅是隨軍遷徙的眷村一代，隨著眷村拆遷、眷村一代逐漸逝去、眷村二代搬離眷村，以及眷村老舊建築在新時期的活化轉型，電影中的臺北眷村同時成為這一代年輕人的活動場域。[26] 但是，眷村既是離散經驗的承載空間，也是外省移民的生活空間，眷村社區在電影中依然被賦予「鄉愁」所鍛造的歷史失落感。

2、臺北作為離散經驗的承載地

2.1 「家」、「返鄉」與「探親」

在離散脈絡下，「家」在哪裡是一個重要主題。在《麵引子》中，雖然老孫在臺北成立新的家庭，但「家」的涵義更多體現在山東的老家，而「懷舊」的意涵就更多體現在對家鄉的懷想，「記憶之場」被延伸到了大陸。電影中出現老兵們聚餐時談起老家並回憶當年戰事的場景，老李感歎「這輩子虧欠那邊的家太多了」已體現了他對於故鄉的思念和對

[26] 例如《我的蛋男情人》中，男女主角鳳小岳與林依晨在四四南村市集約會，四四南村這個在眷村保存運動中被保留的眷村，在電影中已經褪去其歷史意涵，成為都市男女約會休閒的地方。而在《對面的女孩殺過來》中，來自大陸女孩遇到臺灣男孩，二人在南機場夜市相遇並展開幫助女孩在臺灣尋親之旅，該電影同樣以新一代青年在曾經的眷村聚集地、如今已被改建的南機場附近。

岸親人的愧疚，而老李說「有時候想想還是這裡好，住都住了一輩子了，異鄉都變家鄉了。」則是老兵「家」的轉換。老孫和老李的兩句話已表達了老兵對待「家」的兩種不同的觀點。電影中的「青島」是老孫魂牽夢繞的故鄉，電影鋪陳了1999年老孫回青島老家的情結場景，老孫在青島的「家」已變了樣：「家」是鄉村的院子，家鄉的人說著方言，而老孫的口音已轉變，與自己的兒子因從未見過面而疏離陌生。鄉里還為他舉辦了一場榮歸故里的鄉親會，返回臺北時弟弟的那句「這裡永遠是你的家」更強化了這個故鄉的「家」的概念。經過50年，返鄉、團聚，是時空變遷與創傷修復的過程。而在電影最後老孫要求兒子將自己帶回青島，雖然臺北因親緣的重組和60年的生活經驗而由「他鄉」變為「故鄉」，卻依然無法改變老兵心中「落葉歸根」的意識，同時也是如段義孚所言的「戀地情結」（Topophilia）[27]的呈現，是為人與地方的情感連結，在電影中，這種情感來源於對「故鄉」和離散經驗，未能見到故鄉妻子最後一面的遺憾也在老孫回到青島後更加喚起他的情感，隨時間和空間的變遷而愈加濃烈，最終在電影最後形成對故土的執著和依戀。《麵引子》還以老孫離世後「落葉歸根」返回青島的結局作為臺灣外省族群在歷史洪流下長達半世紀的創傷撫恤，亦為

[27] Yi-Fu Tuan. *Topophilia: A Study of Environmental Perception, Attitudes, and Values*. Columbia: Columbia University Press, 1990.

一個特殊歷史時代畫下落幕句點。電影在老孫返鄉及影片最後的兩個片段中穿插老孫年輕時與妻子一起的場景，運用時空穿插的敘事手法展現老孫對於妻子所代表的故鄉的「家」的愧疚與不捨。

對於山東老家與親人的思念造成了往返兩岸的「探親」路。由於1987年之前兩岸未開放探親，因此在1980年代及之前的電影中多呈現老兵在臺灣重新生活以及思念故鄉的情節，卻並未有以「返鄉」為題材的電影。1987年臺灣解嚴，兩岸開放探親，上百萬在臺外省老兵返回家鄉，形成由臺灣向大陸的單向流動。隨後兩岸開放通郵、通航、通商，進入新世紀，《麵引子》則主要表現了老兵返鄉以及青島的親人來臺灣的雙向「探親」，尋親的意義也由單向轉變為雙向，成為一種多向流動的模式。《麵引子》的重點並非戰爭歷史，而是通過1999年老孫回青島以及2009年兩岸直航後兒子孫女從青島來臺北的兩次探親，突顯歷史記憶所帶來的當代的創傷修復。近年來外省族群題材的電影，與以往相比最大的發展即為隨著兩岸關係的發展而引發的電影主題的變化。進入新世紀，隨著時間推移及兩岸的密切往來，返鄉願望的達成、親緣關係的重建，雙向的探親撫慰了外省人心中的鄉愁與創傷。時隔60餘年之後，隨著時代更迭、兩岸關係的進一步推展，兩岸開放探親30年，從《麵引子》中可見這一時期以外省人為主角的電影更側重於展現的是，半世紀之後經

由兩岸的頻繁往來的探親互動所帶來的對歷史創傷的省思和
復癒，而身分的迷失、戰爭引發的鄉愁也已被重新建構的跨
越海峽親情所取代。而由於對於對岸原鄉的思念與懷想，
「臺北」及「眷村」在外省人的生命經歷中就扮演了一個失
落的「他鄉」，又是一個新的「第二故鄉」，「眷村」不僅
是都市中一種實體的群居聚落，更成為了一種抽象化的外省
族群的群居景觀及其衍生的豐富多元文化內涵，並構建了一
種既具有戰爭記憶與國族想像，又包含懷鄉與歷史失落感的
空間形態，而「臺北」由於不是真正的「家」，也就成為了
老孫離散經驗的承載地。

2.2 作為大陸親人「探親地」的臺北

　　《麵引子》在外省族群題材電影史上的一個重要意義
在於，電影中第一次出現大陸親人來臺北看望外省老兵的情
節。在此之前的電影如《海峽兩岸》（1988）等以講述開放
探親之後老兵返鄉題材居多，《麵引子》開創了電影中「雙
向探親」的新模式。電影前半段以陪伴父親後回大陸探親的
家宜的視角看待大陸陌生的家鄉和親人，後半段則是老孫大
陸的兒子家望和孫女歲歲來到臺北、寶藏巖，看到父親生活
半輩子、在錯落違章建築中臨時卻生活了半世紀的「家」，
並且在臺北參與了老孫最後的生命歷程。松山機場成為家旺
和歲歲抵達臺北的第一站，成為兩岸直航之後大陸人直接進
入臺北的入口。家望對臺北這座都市感到陌生和排斥，僅對

老孫家裡蒸饅頭的灶頭表現出熟悉感。電影透過家旺在老孫位於寶藏巖的家庭空間的細節描繪搭建父子和解的橋梁，經由行李箱、老孫床底收藏的信件的特寫、家旺閱讀老孫寫給大陸家裡卻寄不出的信的旁白強化老孫身處異鄉的孤獨感，而牆上的照片、奶粉廣告更是突顯老孫與臺北這個臨時的「家」的親緣關係，家旺理解了被迫漂泊的父親，也透過在老孫揉麵的灶臺揉麵感受自己父親在臺灣的生活。電影接近結尾處父親與家旺在醫院的一組近景畫面的對話也使二人隔閡真正化解。

　　同時，作為一個從大陸農村來的人，他難以熟悉和適應臺北的生活、難以在臺北有歸屬感和認同感，他在臺北捷運站找不到方向、與臺灣人難以交流，在老孫面前說「這是你家、不是我家」而激怒老孫。對於來看父親的家望來說，「臺北」是一個探親地，也成為家望原諒、寬恕父親的地方，二人關係的重修並不在1999年的青島，而在2009年的臺北，家望也是到了臺北之後才真正諒解了因戰爭被迫遷徙的父親，60年來被誤解的親緣關係、時間與空間的隔閡在「臺北」這一個離散經驗地被化解。而對於老孫來說，「臺北」終究只是承載他漂泊經歷的地方，他仍是要「落葉歸根」、返回故鄉。與之相比，孫女歲歲作為第三代的年輕人，沒有歷史包袱，對於臺北的文化接近性有更高的接受度，對於在臺北的親人她也表現出更多的關心和親切。她到臺北後即跟

哥哥凱楠及其朋友一起放天燈、進出便利店,跟李伯、張伯等老人也相處融洽,還與凱楠一起帶老孫外出遊玩。她的熱情、友好也成為幫助家望與老孫、家宜重修關係的一座橋梁。

3、電影所鋪陳的「記憶之場」

　　《麵引子》經由寶藏巖建構眷村社群想像,並以眾多電影手法來鋪陳外省族群的「記憶之場」。首先,電影運用特殊的敘事手法來增強離散經驗,在多處運用過去與現在重疊手法,強化「記憶」的再現,包括老孫年輕時與妻子一起騎腳踏車、老年時與外孫和孫女騎自行車的場景多次穿插、閃回出現。通過打亂時空順序的敘事手法,將過去與現在、臺北與青島穿插呈現,刻畫小人物在大時局下被迫遷徙的無奈和長達半世紀的離散經驗,同時也顯示了老兵老孫在60年後依然無法打開戰爭帶來的心結以及對大陸家人的愧疚和思念。電影一開始即是從山東來到臺北的老孫在寶藏巖破落的違章建築裡揉麵引子蒸饅頭、做著不屬於臺北的「地方食物」山東饅頭。而畫面隨即轉入1949年戰火紛飛的大陸,與其他電影中人們為了生存而主動從戰亂的大陸逃亡安全的臺北不同,老孫是被國民黨部隊「抓伕」來到臺灣,留下妻子和剛出生的小孩在大陸。電影場景又轉入2009年的臺北,過了半個世紀,老孫在臺北已經組建了新的家庭。電影又回溯

到1999年老孫第一次回到山東在機場與兒子孫子見面，回到青島與當年因被抓往臺灣而失散的弟弟相擁而泣。與兄弟的重逢、未能見到妻子最後一面，老孫在青島百感交集、痛哭流涕，電影在60年的時空之間來回穿梭。

其次，電影運用了極具文化意涵的電影符號。導演李佑寧本人的老鄉是山東，因此他也將劇中人物角色的故鄉設定為山東。「山東饅頭」也作為一個重要的文化符號多次在不同的時空中出現，從老孫在寶藏巖揉麵做饅頭，到老孫母親和妻子在1949年戰爭時期同樣在揉麵做饅頭，而後又是老孫兒子在1999和2009以做山東饅頭謀生，到最後老孫臺北的孫子和青島的孫女一起在寶藏巖做了山東饅頭拿到醫院給彌留之際的老孫吃，來自兩岸的孫輩一起在這個外省人居住了半輩子的家，通過在臺北做「山東饅頭」的動作，經由時間化解了眷村一代老兵的鄉愁。「蒸饅頭，麵引子最重要，過了發酸，不到無味，揉麵，不能惜力。」這句話從1949年老孫母親說過，直到電影最後老孫的孫女依然說著同樣的這句話，「麵引子」成為一種精神與情感的傳承。導演李佑寧在採訪中曾提到「『麵引子』具有象徵意義，這部片除了講父子，也講祖孫，也講到了現代的臺北，用一個全新的觀點，年輕人的觀點來看爺爺奶奶那一輩。饅頭或是臺灣的麵食背後牽動的是整個臺灣的歷史。」[28] 無論在臺北還是在青

[28] 林文淇，〈饅頭牽引的歷史──《麵引子》導演李佑寧專訪〉，《放映週

島，做饅頭的技藝傳承了四代人，以飲食文化代表一種情感的連結，隨著時間（1949、2009）、空間（臺北、青島）的轉移變遷，「麵引子」是維繫親情的文化符號，同時是老孫多年離散經驗的標誌。「嬰兒奶粉廣告」也是電影中的一個重要符號，老孫也正是由於自己被抓伕時孩子剛出生，才以嬰兒奶粉廣告思念孩子，最後與賣奶粉的本省女孩結婚。此外，電影中的烏龜也具有象徵意義，老孫在跟孫子孫女外出時將其放生，在老孫過世時候烏龜又自己認路回來了，烏龜被放逐到「回家」的路也正是老孫人生的隱喻。

　　第三，電影還刻意再現一些老兵的活動空間，如以老兵們在眷村的生活場景勾勒其在臺北的生活現狀：寶藏巖的「村口」是老兵們重要的活動空間，老孫等老兵在村口下棋、坐在路口等待郵差送信，信箱與信件成為老兵與家鄉親人聯繫的媒介，也作為電影中的一個重要的符號。[29] 老兵們另外一個活動空間是「紅包場」[30]——「金鳳凰」，電影中老兵們在「紅包場」聽歌，通過包括〈今宵多珍重〉、

報》http://www.funscreen.com.tw/headline.asp?H_No=372。

[29] 同樣以寶藏巖為背景，《麵引子》中多次出現老兵們在村口的信箱取信的畫面，而在《醉・生夢死》中卻未曾出現信箱的畫面，因村口的信箱對於外省族群來說具有重要的象徵意義。

[30] 「紅包場」是一種臺灣的歌廳形式，多分布於臺北市西門町，起源於1960年代，當時針對由中國大陸來臺的軍官、軍眷，模仿上海歌廳形式設立，聽眾也多屬於年紀較長的老兵。來源於維基百科：https://zh.wikipedia.org/wiki/紅包場。

〈愛的路上千萬里〉等具有時代性的歌曲強化集體記憶。電影中老兵們聚在一起，吃各地口味混合的特色「眷村菜」，在吃飯時還即興唱戲把自己比喻為「虎離山」、「南來雁」，由此表達在壯年時期被迫來到臺北的無奈、不得志與失落，也是典型的「記憶之場」的鋪陳方式。

第四，《麵引子》中以較為豐富飽滿的情緒醞釀貫穿全劇，不斷以一種「爆發式」的情緒強化「記憶之場」的建構。老孫回到老家時，因多年離別的傷痛、愧疚，在父母及妻子遺像和墳前下跪、痛哭流涕，與弟弟相擁而泣將全劇推向第一個高潮。而電影最後家望帶著老孫的骨灰在機場與家宜等人告別，骨灰經過安全檢查傳送帶的特寫、憂傷的音樂、老李與老張致舉手禮的緩慢運鏡的烘托，將電影推向第二個高潮。老孫終於得以真正「返鄉」，電影也以字幕形式寫出「本片以最誠摯的舉手禮向每位老兵致敬」，成為一種由個體故事牽動集體記憶與情感的方式。同時以情感的爆發揭露老兵深刻的失落感，並召喚一部分觀眾的共同記憶與情感共鳴。

二、《風中家族》：歷史時空的再造

1、臺北的都市記憶拼圖與「家」的轉移

與李佑寧相似，作為外省二代導演，王童在1980-1990年代分別創作過《香蕉天堂》與《紅柿子》（1996），《風

中家族》[31] 是王童在外省族群題材上的延續。《風中家族》
是一部在新時期兩岸合拍合製的史詩電影，從臺灣外省族群
的視角，刻畫他們在臺灣落腳、生根、重新生活的過程，電
影同時對遷臺初期的臺北的懷舊式再現，以建構城市記憶。
美術出身的王童在《風中家族》的美術設計上依然可圈可
點，《風中家族》通過搭景建構出臺北都市的記憶拼圖，刻
意運用空間與字幕標註年代感，並以建築物的變化來表現臺
北的時代變遷。電影透過造景從1949年的基隆港、1950年代
的大稻埕、1960年代的古亭、1970年代的西門町等空間鋪設
臺北的空間歷史，以個人歷史鋪陳臺北的空間的歷史，意圖
以個人記憶牽引集體記憶，以顏色、場景及演員的服裝造型
刻意營造一種關於都市的懷舊，並通過大量細慢的運鏡烘托
時代的氛圍。《風中家族》對臺北的呈現是一種復古性的再
現，電影中的臺北被刻意「做舊」，以呈現懷舊化的都市景
觀。作為一種特定的時空場景、一種對於歷史時空的回顧，
形成歷史與現實的呼應。電影雖以美術造景製造臺北自1950
至1980年代的歷史感，創造了一種歷史的商業空間，並將個
人及外省族群記憶的臺北認同置放入這個商業空間之中。

　　1949年3月盛鵬等人抵達臺北後，幾個人來到當時臺北
最熱鬧繁華的大稻埕，住在大稻埕附近的破舊建築裡，錯落

[31] 本電影在臺灣上映片名為《風中家族》，在大陸名為《對風說愛你》，本
　　研究為方便論述統一稱之為《風中家族》。

的違章建築中都是大陸來的移民，賣著「山東饅頭」等北方小吃的攤販在違章建築群中穿梭，各種方言也在這個狹小的城市空間中糅雜。盛鵬等人住的由木板簡易搭建的屋子漏雨、擁擠、毫無私密空間，還發生了火災，電影通過盛鵬的旁白唸讀寫給大陸的妻子的信搭配他在臺北遇到的各種不如意的境況，來表達遷徙者的思鄉之情。順子和小范先是當搬貨工人，被本省人欺負而不得不換工作。小范在戲院當工人，電影巧妙設定了1949年的「第一戲院」的場景，並且通過戲院門口懸掛著的黑澤明1949年的電影《野良犬》海報建構電影的年代感，電影中多次出現「第一戲院」也就是1950年代初臺北戲院的場景，電影海報的張貼、人潮湧動，都是導演個人情懷的置入，也是對於1950年代歷史時空的再現意圖體現。電影中再現的外省族群居住的破落眷區中，盛鵬以踩三輪車為業，而順子與小范則是到處打零工，在電影院掃地、做木工、做扇子、賣麵等，沒有固定工作，他們遇到難以融入臺北社會的問題。

此外，電影也重現了1950-1960年代牯嶺街舊書攤熱鬧非凡的場景。臺北的牯嶺街具有悠久的歷史，二戰後遭遣返的日本人在牯嶺街售賣書籍和書畫古物，牯嶺街舊書攤逐漸成為文人雅士的聚集地，到了1950年代規模逐漸擴大，在1960年代達到最興盛的時期，隨著城市發展和都市更新而衰落。電影中的牯嶺街書畫、古董、書攤琳瑯滿目、到牯嶺街

看書的人絡繹不絕，邱香和盛鵬在臺北首次相遇就在牯嶺街，電影再現了這個臺北繁華不再的歷史街區及其文化。第二次在牯嶺街相遇是二人的感情轉折點，有著彈琴愛好的邱香在牯嶺街送了一本《貝多芬傳》給盛鵬，電影以《貝多芬傳》的特寫鏡頭為電影烙下時代印記並突顯二人的感情升溫。值得一提的是，盛鵬與邱梅逛的書攤，牆上掛的都是中國地圖，作為一種故鄉的隱喻。二人的旁白中盛鵬說的卻是他與故鄉沒聯繫上，當邱香提出有人透過國外管道聯繫時，盛鵬說「真要是聯繫上了，也不知道該說什麼」，雖然在大陸有個家，但愧疚使他不願再主動與家鄉聯繫，同時隨著與邱香感情升溫，盛鵬對故鄉的「家」的思念與情感逐漸淡化。

　　電影推展至1970年代初的臺北，遷臺的外省人在臺灣扎根落腳，以1971年的西門町撞球廳作為1970年代臺北的開場，西門町在1970年代是臺北最繁榮的地方，電影中也成為已成長為青年人的奉先的活動場所。而電影中多次出現奉先在聽西洋流行音樂的場景，則是暗喻臺北在全球化時代影響下自1970年代開始西化的環境背景。陽明山美軍眷村在電影中成為邱梅與奉先跳舞玩樂的地方。冷戰期間美國實行「圍堵」的外交政策，在歐亞大陸的「邊緣地帶」構築圍堵戰線，基於臺灣在亞太地緣政治中的地位，1950年代起美軍駐派軍隊至臺灣，對國民政府給予軍事支持，美軍眷村是當時

的駐臺美軍的居住地，至1978年中美建交後開始閒置、出租開放本地人入住，電影將1970年代的年輕人約會跳舞的地方選址在美軍眷村內，正是蘊含美軍撤臺、政局轉變的大時代背景。電影的商業化模式使得其在布景、道具、演員服裝造型等方便都運用了一些復古元素，尤其是1970年代奉先與邱梅重遇時二人的造型及在陽明山的約會場景，特別是在二人結婚時以〈玫瑰玫瑰我愛你〉這首流行歌曲作為背景音樂。電影將自1950年代至1970年代臺北的重要地景逐一展演，以勾勒城市的集體記憶。而盛鵬一家在大稻埕的違建著火之後便搬到古亭，古亭一個有著閣樓的木製騎樓成為盛鵬中年階段的家庭空間，盛鵬的搬遷也正意味著其往臺北城中搬遷的生活軌跡，從原來的麵攤到古亭的麵店，也暗示著盛鵬生活的好轉。小范的麵攤則是外省族群在臺北討生活的縮影。到了1987年，盛鵬一家又搬到臺北大安的商品房內居住，這背後其實是臺北開始現代化、商業化快速發展的縮影。

電影中另一個重要場景是邱香家住的日式建築，國民政府遷臺前後，只有軍官、幹部、知識分子等上層階級才能住獨門獨戶、有庭院的日式房子，其他人只能住日式宿舍或自己蓋違章建築。邱香的父親是知識分子，邱香具有良好的學養、懂音樂，邱香一家住的日式建築有庭院、環境舒適、寬敞明亮。而大多數隨遷的人則是與盛鵬一樣住在臨時搭蓋的簡陋房子中，當邱香朋友向盛鵬索取住所地址，盛鵬由於住

所沒有地址而說「就在一條大溝邊上」，足顯二人的階級差異。由於階級地位的懸殊，盛鵬與邱香最終亦未能在一起。邱香父親被捕後，由於其父親的身分變化，全家也被迫搬離「日式豪宅」。而1974年邱香由美國返回臺北時，她的家庭已搬入庭院式的房屋，其也作為1970年代臺北院落式房屋的一個典型。

2、「臺北」作為「家」的地方意義

　　《風中家族》勾勒了不同時空的臺北影像，「臺北」在這跨越60年的時空敘述中轉變為主角盛鵬的「家」。與《麵引子》中老孫最終抱著對懷鄉與對故鄉妻子的感情離世並要求「落葉歸根」回到山東不同，盛鵬在臺北待了一輩子，最後與兒子、孫子一起在臺北生活直至逝去，兩部電影詮釋了外省族群將臺北作為「他鄉」和「家」的不同路徑。在以1949年大遷徙為題材的電影中，「臺北」通常作為逃亡地，離開戰火紛飛的大陸，臺灣被視為安全的彼岸。大船、碼頭通常作為重要意象出現在以1949年為背景的電影中，以表達經由戰爭引發的集體遷徙。盛鵬等人從大陸到基隆港的「船」成為一種意象，乘船是從大陸前往臺灣的儀式象徵，而「同船人」則暗喻一種命運共同體。在船駛離大陸時他們的船隻還遭到襲擊，而到了基隆港則暗喻一種重獲新生的機會、同時也成為大陸移民離散經歷的開始。在前往臺灣的船

上，有人問盛鵬：「連長，你聽過臺灣嗎？」他搖頭，只在寫給妻子的信的旁白提到「聽說那個地方沒有冬天，說的是閩南話，溝通困難。」就帶著對臺灣的想像和無奈的心情登上基隆港，在到達臺灣之前已經開始想像臺灣。剛到臺灣時電影多次出現盛鵬寫信給家人的場景與旁白，進入1970年代之後則再也沒有出現此類場景。電影最後以字幕方式敘述「1987年，在臺灣的『中華民國』政府，宣布允許民眾返回中國大陸探親，……即便終有機會返回家鄉，盛鵬終其一生未再踏上中國大陸的土地。」

　　與《麵引子》中對於故鄉抱有強烈思念並踏上返鄉路的老孫、老李等老兵截然相反，到了臺灣之後，盛鵬由於對故鄉親人的愧疚、對兄弟與小奉先的責任、與「同船人」邱香的感情發酵以及時間日益長久等原因，始終沒有回到大陸。盛鵬在臺北搬了三個住所，最後在臺北終老，隨著在臺北落地生根、重新建構人際關係，對盛鵬來說，「家」已在星斗轉移中發生變化，臺北建構出「家」的意義。對於老孫來說，「臺北」是他生活了半輩子的異鄉，最終還是要返回故鄉，「臺北」也成為血親和解的所在地。而對於盛鵬來說，「臺北」經由對故鄉家人的深刻愧疚、時間的洗禮、奉先的長大、生活的重建而轉變為落地生根、終老的「家」。在兩部電影中，在同為外省族群的主角眼中，「臺北」呈現出「終身的異鄉」以及「異鄉」變為「家」兩種不同的意義。

《風中家族》中大陸與臺北的畫面具有明顯的對照性，臺北是明亮、安全的、充滿新的希望的，而大陸則是戰爭、危險的。電影曾出現兩幕大陸的場景，分別為開頭和結尾，開頭是1949年1月下著雪、戰火紛飛的蘇北，以下雪的冬天製造冷峻的外部環境氣氛，而戰場的轟鳴聲和隨時有人犧牲則暗喻時代的殘酷。影片中區隔出明確的空間感，大陸戰場死傷累累、慘烈頹敗，成為一片焦土廢墟；上海在危境中璀璨和黑暗並存；相對而言臺灣樸質明亮，營造國民政府接收後風聲鶴唳的威權氛圍，然而對於飽經離散之苦遷徙至臺的外省移民而言，似蘊藏著落居安生的希望。[32]「臺北」在電影中還代表了他們重建人生與社會關係的所在，不僅三人在臺灣都找到了工作，順子還在臺灣成家，電影中以本土的、只會說臺語的、經營麵攤的阿玉作為外省移民的配偶形象代表，與位階較低的逃兵一樣，阿玉也是在社會底層的勞工階級，電影中還出現順子與阿玉國語與臺語的語言融合。

3、外省族群的「記憶之場」鋪陳

　　首先，《風中家族》鋪陳「記憶之場」的方式相較於王童之前的電影來說具有延續性，主要手段有特定的歷史場

[32] 莊宜文，〈紅色光影的遞嬗——以1949年前後為關鍵背景的中港電影〉，跨越1949——文學與歷史研討會，2016年12月25日。

景的再現、情節設置及電影符號。《風中家族》是《香蕉天堂》與《紅柿子》之後,年過七旬的王童對於作為外省二代的個人生命歷程做出的一種總結式歷史敘述,同時作為前二部電影的一種時空與歷史深度的補充。《風中家族》透過戰爭和被迫遷徙來表達1949年的歷史敘事,而如同王童一貫的作品,電影以大時代下的小人物經歷來刻畫歷史。橫跨60年的時間長度,敘述關於戰爭、漂泊、政治更替、時代變遷,《風中家族》的題材、場面調度、造景、美術設計等都可屬於關於記錄一個時代或歷史事件的「史詩電影」。電影尤其以包括1949年二戰結束、國共內戰,以及1987年兩岸開放探親等字幕方式標註歷史事件、強化歷史感。

若以《風中家族》與《香蕉天堂》進行對比,在電影場景與劇情設置上,「1949」在電影中作為外省族群生命歷程的轉折,出現在電影的開始,電影更側重於「1949」大時代下大陸移民的漂泊命運。兩部電影的開場畫面均為1948、1949大陸華北、蘇北的戰爭場面,以戰爭的殘酷、危險以及時局的動盪為電影的開端。《香蕉天堂》中白色恐怖時代人心惶惶,「班長」因冤枉他人是「匪諜」而被抓,此一劇情同樣延續至《風中家族》,在1960年代初白色恐怖時代,社會充斥著不穩定因素,邱香的父親也在白色恐怖時代突然被抓走,全家人的命運由此轉變。1980年代外省族群題材電影幾乎都是以兩岸開放聯繫、探親、踏上回家路為結束,《香

蕉天堂》中假冒的「李麒麟」門栓與李麒麟的父親電話聯繫
上,作為一種親緣關係的重建。而《風中家族》則以奉先代
替盛鵬回到大陸的行動表現歷史創傷的復癒時間給予戰爭與
親情的寬恕。《香蕉天堂》中將蔣介石過世、退出聯合國、
解嚴、開放大陸探親等歷史背景以報紙畫面方式呈現,呈現
一種相對官方的、媒體化的歷史敘事,《風中家族》則是以
不同年代時間推展的字幕與臺北空間的結合,強調一種個人
經驗與記憶。

　　電影同時運用了電影符號來鋪陳外省族群的「記憶之
場」,在《風中家族》中盛鵬三人到了臺北後,盛鵬由於槍
傷獲許離開部隊,而追隨他逃離部隊的順子和小范由於逃離
部隊而變成「黑戶」到處無法打工,二人遇到沒有「身分」
的問題如同《香蕉天堂》中的門栓,門栓一直都在用假身
分、假學歷生活,順子和小范因為沒有「身分證」而連在
電影院掃地的工作都做不了,隨時有被憲兵抓走的危險。而
《風中家族》中盛鵬通過花錢幫順子二人獲得了合法的「身
分證」,二人拿到身分證後喝酒痛哭曰想家,「身分證」作
為一個符號,在電影中卻依然未能改變二人漂泊異鄉的命
運,身分的轉換與「身分證」的得來不易更突顯了外省移民
沒有固定身分的漂泊感。而在電影符號的運用上,《風中家
族》與《麵引子》等眾多外省族群題材電影一樣,以信件、
行李箱、結婚戒指、照片等為主要電影符號,以此表現外省

族群對於家鄉和親人的思念和感情，又以北方的麵食、山東饅頭等飲食符號作為盛鵬等外省移民在臺灣重新生活的離散經驗。也是因為這種同質化的電影元素的運用，使得越來越多外省族群題材電影中打造外省族群生命經歷的方式逐漸趨同，形成電影鋪陳「記憶之場」的一種固定符號。

其次，《風中家族》作為一部兩岸合拍片，電影在兩岸上映、發行的不同思路，也體現了其在臺灣的上映與發行有意建構「記憶之場」。電影在臺灣上映的片名《風中家族》隱喻著臺灣外省移民無法逾越海峽的鴻溝，長達60餘年的離散經驗，無法與親人團聚的漂泊之感，在臺外省族群的命運如同在風中一樣的無根、散落的狀態。盛鵬一生都未再娶妻，順子組建家庭、落地生根卻遭遇意外，而小范則到臺中山上討生活，三個同行人的遭遇均代表了外省族群在臺灣無根、隨風飄散、如片名「風中家族」一樣的漂泊命運。而在大陸的片名《對風說愛你》[33] 則淡化了外省族群的漂泊與找不到身分認同之感，反而將電影中的愛情故事突顯，在大陸的行銷包裝上將歷史進一步淡化。以電影在兩岸的宣傳海報為例，臺灣版的海報還運用了電影中不同時期臺北的街景，突顯電影故事發生的時代背景，而在大陸版的海報中幾

[33] 可惜《風中家族》的票房並不盡如人意，作為合拍片在大陸地區僅獲得278萬人民幣的票房收入。票房數據來源：中國票房網http://www.cbooo.cn/m/627601。

乎將電影打造為清新文藝愛情電影的風格。由此可見，在臺灣的行銷宣傳更側重外省族群的共同體經驗與記憶的召喚，而在大陸行銷時則沒有這方面的考量，尤其在行銷時包裝其為愛情故事。

與《麵引子》中貫穿全劇的老兵的失落感、遺憾和愧疚不同，《風中家族》作為合拍商業片，其歷史敘事多兼顧兩岸觀眾的觀影感受，強調一種具有相對統一性的歷史觀。在《風中家族》的結尾，奉先代替對家庭充滿愧疚、始終不敢回到大陸的盛鵬回到老家，電影揭開當年盛鵬誤以為打死了自己的大舅的事實（子彈打偏、大舅被解放軍救了），盛鵬的妻兒早在盛鵬離開大陸一年後相繼離世，也間接為盛鵬的開槍、盛鵬與邱梅的關係給予一種後設性的倫理寬恕。電影中的金戒指也具有重要的象徵意涵，它跟隨著盛鵬從大陸來到臺灣，又迫於在臺生計被兩次典當，是社會現實與人物思想情感之前的對立，電影中的金戒指經歷60餘年，終於得以和原本的對戒相逢，儘管盛鵬和妻子都已不在人世。此亦是跨越一道海峽和半世紀的歷史變遷和小人物命運的折射，戒指的重合亦暗喻著某種層面上的「團圓」的儀式感。這種以下一代的愛情結合實現上一代的生命遺憾，以及下一代代替上一代實現返鄉路的結尾，更突顯了即使戰爭造成了傷痛與遺憾，仍被歲月所抹平的一種集體戰爭記憶與流亡經歷的創傷修補。對於「1949大遷徙」事件，以個人親緣重建與遺

憾彌補來彌合集體歷史創傷成為主要基論調，由於合拍片兩岸三地共同出資、發行、上映的特性，出於對兩岸三地票房的兼顧考量，此類電影中史實被有意淡化，盛鵬、邱香與奉先、邱梅兩組愛情線索被突顯，電影呈現為商業性大於歷史性的「大片」，甚至是歷史時代包裝下的愛情電影。作為兩岸合拍片，在當代的時代背景下，《風中家族》打造「記憶之場」的方式更傾向於集體記憶的記錄與歷史傷痕的撫平。同時，與《麵引子》「爆發式」的情緒醞釀不同，《風中家族》的敘事手法更點到即止，其重點更多的是在於外省族群在臺灣重新生活與扎根的過程，並無刻意強化濃烈的思鄉與離散情緒。

三、小結：「臺北」與「眷村」作為一種想像地理

在臺灣電影史上，以1949年大遷徙為題材的電影多注重刻畫外省族群在臺北重新建立身分、開展生活和社交及重建親緣關係的過程，以表達從戰爭的創傷經驗直至時間的復癒，到最後經由兩岸開放探親後再次瓦解的過程。而在1980年代此類題材頻現之後，經過20年，中生代外省族群題材電影導演如王童、李佑寧等，專注於再現「1949大遷徙」的歷史場景，以宏大的敘事、跨越較長的時間（從1949到21世紀）、較廣的空間（從臺灣到大陸再到臺灣）的豐富、多層的敘事結構，意圖再現戰爭歷史對於大陸被迫遷徙而來的小

人物的創傷復癒。王童更加以史詩電影再現時代的悲情，通過刻意營造不同時代的臺北最具代表性的地景風貌以及時間的跨度，重新省思戰爭引發的大遷徙。在長達38年的戒嚴時期，「大陸」是空白、被想像、難以言說、代表著傷痛的，電影中的外省族群在白色恐怖時代在恐懼、思鄉、重新建立身分的過程中在臺北生活。在兩岸關係開放並進一步發展以及合拍片涉及1949年大遷徙的題材之後，以《麵引子》為代表，當代的「大陸」圖景開始出現在臺灣外省族群題材電影中，以「返鄉」、「團聚」以及彌補遺憾的意義重現，電影中關於1949年的歷史多聚焦於刻畫戰爭背景下小人物的命運悲歌，電影通過橫跨時間與空間重現歷史記憶並復癒歷史的創傷。

在商業化製作、相對單一化的歷史論述下，時移世易，距離解嚴、開放大陸探親又過了30年，這一時期的電影將歷史記憶建構在60年的時空跨度上，特別是在臺灣社會外省一代逐漸老去、逝去，眷村也幾乎拆除殆盡，正如《麵引子》中的老孫與《風中家族》中盛鵬的離世一樣，當歷史真正將走入歷史時，《麵引子》與《風中家族》成為這個時代對於外省族群共同生命體的重構，及對其生命經歷的續寫。而在兩岸關係走入新時期的今日，在政治經濟的聯合作用力之下，關於「1949」歷史題材的電影愈發趨同，幾乎遵循同樣的敘事模式：因1949年國共戰爭導致的遷徙，由此引發長達

60餘年在臺外省族群的思鄉之情，而開放探親造就跨越海峽的創傷復癒，彌補歷史留下之遺憾。對於曾經是外省族群臨時居住地而又實際居住了超過半生的臺北，本節的兩部電影以不同的方式重現：《風中家族》通過造景建構一種歷史的想像性再現，而《麵引子》則將60年的歷史記憶建構在具有同樣歷史深度的寶藏巖此一眷村地景，以真實的都市地景重現歷史片段。但無論是上述哪一種再現方式，「臺北」成為一種抽象化的文化符號，承載外省老兵的離散經驗、思鄉情以及親緣的重建。臺北是主角們遷徙人生的一個駐點，同時這段歷史與外省族群的空間實踐也嵌入臺北的地圖和城市記憶之中，臺北同時成為外省族群家國共同體想像的一個空間載體。

「身分認同」（Identity）指主體在不同時間內因來自四面八方的力量而獲得不同身分，不以統一自我為中心，而包涵相互矛盾的身分認同。身分認同是一個舊身分不斷分裂、新身分不斷形成的去中心過程。[34]「身分」是一種相對性的社會位置，受到族群、性別、階級等方面影響。[35] 一方面，在社會的認同中，自我必須能透過具體的生活實踐辨認出一己身分之所屬；另一方面，人在自我確認的漫長過程

[34] Stuart Hall. *The Question of Cultural Identity*, Cambridge: Polity Press, 1991, 227.

[35] 鄭蓉，〈眷村居民的生命歷程與身分認同研究〉（臺北：國立臺北教育大學社會科教育學系研究論文，2007）。

中又無法不受別人對自己認同與否（以至如何認同）所深深
影響。[36] 對於電影中外省族群複雜的生命經歷而言，其「身
分」是一個長達60年都難以解開的謎。安德森（Benedict
Anderson）認為，民族的本質是一種漂浮在同質的、空洞的
時間之中的現代性想像形式，其具有認識論及社會結構上的
兩個先決條件，成為關於民族主義的「想像的共同體」，而
民族歷史的敘述也是構建民族想像不可或缺的一環。[37] 對於
電影中的外省族群，在認識論上，外省一代由共同的戰爭和
流亡經歷，形成對遷徙政權、國民政府的正統性、「反攻大
陸」的願望一致性，以及對回不去的故土的思念，建構成具
有深度及廣度的同胞關係，形成彼此依存的「生命共同體」
的「家國想像」。如《麵引子》中老兵們生活的寶藏巖這個
眷村空間，這個具有相同經歷的外省族群共同生活了半個世
紀的地方，他們在心中構建「小中國」，通過共同的經歷而
想像的家國共同體，眷區是「家」的延續，也是「國」的縮
影，是強固的「共同體」情感。[38] 而從社會結構面來看，電
影中1987年開放大陸探親後踏上返鄉之路，回鄉遭遇被大陸
人認為是臺灣人的轉折。再次回到臺灣，李登輝時期開始

[36] 陳清僑，《身分認同與公共文化：文化研究論文集》（香港：牛津大學出
版社，1997），頁7。

[37] Benedict Anderson. *Imagined communities: reflections on the origin and spread
of nationalism*, London: Verso, 1991, 4.

[38] 陳國偉，《想像臺灣——當代小說中的族群書寫》（臺北：五南），頁265-
272。

「本土化」路線並提出「戒急用忍」的政策主張，使得中國主題性的核心開始位移，使得他們產生抗拒和邊緣的處境。統治者的政策轉移、臺灣社會的排擠使得他們難以融入，而更加鞏固這種共同體的想像依存關係。

外省族群在建構牢固的「想像共同體」的同時，亦引發關於臺北與眷村的地理想像。想像地理是一種對地方意義和地方文化建構的過程。David Harvey提出一種地理的想像過程，他認為這種想像的過程是一種「空間意識」，它能夠使得人們意識到自己在空間和地方中的角色，並將對周圍空間和其他空間的感知聯繫起來。此過程作為聯絡人與地方之間的紐帶，其形式是通過地理想像產生出相應的地理知識，然後通過地理知識的傳播來塑造和建構地方。[39] 而電影就成為了協助建構地方想像與地方經驗的重要媒介。臺北在外省族群題材電影中幾乎都無法成為主角，在《麵引子》與《風中家族》中，在外省人的生命歷程中，由於對於故土與故鄉親人的思念，臺北作為外省族群的臨時落腳點延伸為半世紀的居住地，「眷村」是他們寄託離散經驗與失落情緒的載體，儘管他們在臺北生活了大半輩子，電影仍刻意突出其與故鄉不可割捨的情感，而在歷史的演變進程中，「眷村」

[39] David Harvey. "The Sociological and Geographical Imaginations." *International Journal of Politics, Culture, and Society*. 2005(18), 211.轉引自安寧，朱竑，〈他者，權力與地方建構：想像地理的研究進展與展望〉，《人文地理》（2013.1），頁20-25。

成為外省人漂泊命運的共同體想像載體，「臺北」成為承載外省人離散經驗與失落懷鄉的他者空間。對於電影中的外省族群而言，盛鵬將「臺北」轉化為「家」，再也沒有回過大陸；老孫則始終將「臺北」作為臨時居住地，最終回到大陸，外省族群對於「臺北」與「家」的認同也在時間變遷中分裂。而外省族群對於今日的臺北來說，亦已成為日漸走入歷史的文化符號，眷村所代表的族群記憶、離散經驗以及移動人口景觀，在這一時期逐漸時過境遷。

第三節　結論：臺北的「記憶之場」

本章的四部電影建構了兩種不同類型的「懷舊」空間：前兩部用電影文類建構商業空間，「懷舊」成為一種商業化手段，以通俗化的敘事再造後現代情境下的歷史空間，並產生膚淺意義、在地意義、人際關係意義。後兩部就外省一代移民建立歷史空間，建構個人認同感與歸屬感，跨越三代、延伸到大陸，尤其體現為新時代下兩岸的跨地探親與流動，「懷舊」的意義更多在於對家鄉的懷想與臺北承載的離散經驗。「記憶不僅是媒體內容成立的先決條件，也是媒體塑造出的產物。媒介懷舊看似以記憶回顧過往，然其所反映的並非某一歷史時代的『真實』。媒介懷舊所呈現的過去亦是根據當下社會情境而將過去素材透過媒介邏輯加以篩選、編排

而成。」[40]「懷舊」（nostalgia）包括nostos（返鄉）與algia（懷想），帶有一種建構理想家園的意味。而「懷舊」又恰恰在於混淆了實際家園與想像的理想家園之間的邊界。[41] 電影是建構都市記憶的重要媒介。這一時期電影對於臺北記憶的回顧，視角更加多元、議題更加豐富、風格亦更加多樣化，已經超過1990年代以及20世紀初。這四部電影所共同建構的這一時期的臺北記憶地圖，是寶藏巖所表達的眷村及其土地上編織的外省族群歷史失落感，已經不復存在的牯嶺街所代表的城市部分記憶走入歷史，以及艋舺、大稻埕所承載的長達百年、經歷殖民霸權、外省幫派入侵之下的臺灣本省族群的記憶與想像的交織。置放入當下的情境之中，本章所討論的四部電影都可認定為是「懷舊」的，都建構了關於都市的歷史記憶、地方認同與歸屬感。兩節中的四部電影因其導演身分、題材類型、處理方式不同而形成歷史敘述的兩種不同的路徑。

對於前兩部本省族群題材的電影而言，「懷舊」成為了帶有流行時尚意味、關於都市地方的、意圖帶領觀眾以輕鬆趣味回顧歷史片段的一種方式，尤其逃脫不了消費主義對其建構地方經驗的影響。更重要的是，在消費主義主導的情

[40] R. Silverstone著，陳玉箴譯，《媒介概念十六講》（臺北：韋伯，2003），轉引自李依倩，〈歷史記憶的回復、延續與斷裂：媒介懷舊所建構的「古早臺灣」圖像〉，《新聞學研究》87期，頁54。

[41] Svetlana Boym. *The future of nostalgia*. New York: Basic Books, 2008, VX.

境下，「懷舊」既是一種「記憶」也是一種「失憶」，其帶領觀眾去到的既是拼貼化的歷史時空，同時也是記憶缺失的偽年代。兩部電影是沒有歷史包袱的歷史重寫，是娛樂化、消費性、懷舊性的歷史再造。將其置入賀歲電影的脈絡下，其重寫、再造歷史的方式可作為一種媒介文化現象。「臺北」在這兩部電影中更多地作為背景，而臺北的具體地方被突出，呈現為具體的地方意義與地方認同的建構。這兩部電影建構「記憶之場」的方式是：《艋舺》以夜市、廟宇、紅燈區將臺北打造為想像的、歷史時空中的「江湖」，簡單化地以幫派活動空間來作為1980年代艋舺地區的代表，在幫派內部做情節與人物的二元對立發展，而對於實際的艋舺地方意義沒做更多鋪陳。《大稻埕》以碼頭、街市建構殖民時代無痛的歷史空間，以特定的歷史定點為背景，但缺乏歷史深度，呈現為一個歷史膚淺化的1920年代大稻埕。以通俗化的賀歲片形式展演歷史的切面，更加突顯了歷史難以被記載；在後現代時空下，歷史不是官方化的、統一論述的，地方歷史的建構呈現為多元化、碎片化，還存在歷史被汙名化、戲謔化的特點。兩部電影雖特別以字幕、旁白以及電影符號等交代電影中的地方意義與歷史背景，但其呈現的片面、純粹理想化的想像空間，及其拼貼式的歷史敘事手法，暴露了通俗化賀歲電影在打造都市「記憶之場」時存在的明顯局限性。

後兩部外省族群題材電影以戰爭為起點，以「懷鄉」與離散經驗為重點，尋求一種對於戰爭記憶的寬恕、個人生命經歷遺憾的彌補以及展現大時代下小人物的悲歌。因兩位導演的身分、經歷及電影本身的題材及延續性，是為一種歷史的續寫，電影雖非直面傷痕的、沉重的，但仍造就一種歷史的失落感、漂泊感及悲情的意味。其延續的一種「傷痕」性質的電影，戰爭、漂泊等關鍵詞造就了其背負的歷史宿命。同時，從「史詩電影」的發展脈絡來看，「後－新電影」的史詩電影大多是在商業電影框架之下，將歷史淡化為背景，與1980-1990年代史詩電影較為寫實、以歷史為主題的模式有所不同，更加注重電影的商業性。「臺北」在這兩部電影中由最初的臨時居住地，到半個世紀之後成為交織離散、記憶、親緣的棲息地，更多地呈現為抽象意義上的文化符號。兩部外省族群題材電影建構「記憶之場」的方式主要在於：首先，《麵引子》透過實體的眷村空間（寶藏巖）的美化式再現，《風中家族》以歷史違章建築的做舊式美術手法再造，營造一種具有外省族群生命經驗的生活空間、歷史空間，透過寶藏巖作為眷村歷史聚落的實際地理意義，以及重構的歷史違章建築的空間想像，組建了眷村空間的歷史意涵與共同體經驗。其次，在電影手法的運用上，兩部電影均在一定程度上延續了1980年代以來外省族群題材的特點，尤其透過信件、行李箱、船、山東饅頭、麵引子、戒指等具有代

表性的電影符號與特寫鏡頭的運用象徵離散經驗，同時以寫信、思鄉的情節強化「懷鄉」情感，以在臺成家、找工作、遭遇白色恐怖、返鄉探親等情節表現外省族群的臺北都市經驗與生存軌跡，同時又以出入「紅包場」、下棋、吃眷村菜等場景表現外省族群的生活形態。眷村、違建的地理空間與實體的電影符號共同建構起其家國共同體想像的物質基礎。但不可忽視的是，外省族群題材電影以極其相似的元素運用與趨同的歷史敘事營造「記憶之場」的方式，同時又形成了歷史失落感。

　　四部電影都透過個體的記憶、物質性與象徵性產生來鋪陳「記憶之場」。本研究認為，這一時期的電影建構了臺北都市的「記憶之場」，尤其以影像中的空間、場景、符號、情節等電影元素將記憶以詹明信所謂的「拼貼」的方式再現，而其前提是歷史記憶在全球化後現代時代下的多元性與碎片化。影像記憶的建構必須依託一定的空間場所，包括都市地景、特殊建築、封閉社區、家庭空間等。本章所論述的四部電影建構「記憶之場」的方式均呈現為在現實的、加工的臺北物質空間之上，四部電影以歷史街區與港口、後殖民建築、眷村社群、違章建築等歷史空間建構臺北的都市影像記憶。同時，四部電影開啟臺北的時空之旅，對臺北歷史進行回憶、重構及再確認，電影中外省族群的雙向探親、本省族群的廟會與民間信仰活動，成為召喚認同的儀式象徵。

而外省族群的信件、行李、照片，與本省族群的臺語、臺客形象，建構了臺北兩個不同族群迥異的生命軌跡，及其複雜的、依附在時空之上的「家」與「鄉」的想像。但這一後現代時期，在商業化轉型的背景下，兩種不同的「懷舊」打造的「記憶之場」也存在其明顯的局限性：消費主義盛行下通俗電影中的歷史空間愈發成為「奇觀」，且與歷史深度脫鉤；有史以來外省族群題材電影中的歷史失落感一直存在，在電影中以固定的敘事模式與電影符號呈現。

第六章
電影再現臺北「文化混雜地圖」：
全球／在地流動

　　上一章所討論的歷史懷舊片已顯現影像臺北穿越時間與空間的流動性與混雜性，本章將聚焦於在全球化時空進一步壓縮的情境下，電影中21世紀臺北的多元族裔流動與全球化文化混雜特性。都市的「流動」（flows）包括人口的流動及由其造成的多元、混雜文化，都市交通運輸形成的流動，以及大眾傳播媒體所傳播的資訊與異質文化等，都市流動又造成文化的混雜與拼貼。而將臺北放入全球視野中，全球流動也就形成了資本的流動和權力的介入。[1] Doreen Massey 的「全球地方感」（A Global Sense of Place）認為不可單純將固定性與流動性對立，她批判全球化下跨越空間的遷徙與通訊、使得「地方」受到侵蝕而變為開放、混種與流動的產物。她認為認同感包含全球性的文化元素，全球文化匯聚造就了「全球地方感」這個開放性與封閉性兼具融合的地方特

[1]　David Harvey. *Justice, Nature and Geography of Difference*, Cambridge: Blackwell Publishers, 1996, 293-294.

點。[2] 其所論的「全球地方感」較適用於解釋在全球化時代下臺北的移動與定著複雜關係以及臺北的地方認同問題。在這個全球密切合作、跨地生產的新時代，電影中臺北的全球、在地性同樣呈現為密切的雙向互動，經歷全球化的入侵、本土文化的找尋、他者族群的流動，全球、在地在這一時期的電影中形成一種複雜多元流動關係。

都市的多元「流動」必然造成其混雜性。從詞源學來看，「混雜」（Hybridity）一詞源於生物學和植物學，拉丁語中主要指不同種族動物交配的後代。從混雜性理論來看，巴赫金（Mikhail Bakhtin）最早將混雜理論運用到文化領域，他從哲學和語言學層面討論了混雜性的概念。[3] 隨著文化混雜理論的發展，文化混雜性的涵義一方面來源於Homi Bhabha所討論的後殖民情境下的混雜，指的是在後殖民社會，由於階級、貧富和文化等原因，形成非標準的地方性或混雜化的語言狀態，成為對殖民者語言的一種混雜化版本。[4] 後殖民地區難以完全抹去殖民者的歷史痕跡，新的身分受到殖民國的文化影響，混雜性提供了一種新的可能。[5]

[2] Doreen Massey. *A Global Sense of Place, Space, Place and Gende*r. Minneapolis: University of Minnesota Press, 1994，轉引自Tim Cresswell著，徐苔玲、王志弘譯，《地方：記憶、想像與認同》，頁104-116。

[3] 何謹然，〈全球化的文化邏輯——混雜性〉，《合肥工業大學學報（哲學社會科學版）》（2012.6），頁90。

[4] Homi Bhabha. "Queen's English", *Artforum 35.7*, 1997, 25-27.

[5] Homi Bhabha. "Culture's in Between", *Artforum (3rd anniversary issue)*, 1993, 212.

而本章要討論的並非後殖民情境下的文化混雜性，而是另一方面的含義——全球化時代下的混雜性。在全球化時代，混雜性包括了多樣的文化間混合方式，不僅僅是宗教、語言等傳統意指，還包括現代社會各種雜糅。[6] 混雜實踐可以帶來社會文化的變遷。Pieterse論述的全球化導致的「文化混雜性」（Cultural Hybridization）指在新的活動中形成有別以往的重新結合，是文化特質跨界漸增的符徵。[7] Barker則進一步將「文化混雜性」解釋為不同文化元素混合後產生新的意義與認同，他認為文化之間本身是異質但並非必然衝突的，文化混雜不是單向而是多向的過程，同時也是一個「文化符碼轉換」（code switching）的過程。[8] 混雜性在全球文化與跨文化研究中引起關注，在混雜相交的地帶會生成多力抗衡的空間以及文化形式的重組。

　　臺北無疑是全球化時代下的文化混雜城市，不同文化在臺北融合與重組。進入新世紀，混雜使臺北擁有了更多的可能性，正如陳儒修所言：「電影把臺北放在全球化的座標下，不是呼應臺灣其他城市，而是呼應整個世界。臺北變成

[6] Marwan M. Kraidy, *Hybridity, or the Cultural Logic of Globalization*, Philadelphia: Temple University Press, 2005, I.

[7] Jan Nederveen Pieterse. "Globalization as Hybridization." Featherstone, Mike et al eds., *Global Modernities*, London, Thousand Oaks and New Delli: Sage, 1995, 45-68.

[8] Chris Barker著，羅世宏等譯，《文化研究：理論與實踐》（臺北：五南，2004），頁243-247。

了一座遊樂園，充滿機會，可以去冒險，得到更多讓自己快樂的可能性。」[9] 而臺北也不僅是一座遊樂園，更是一座大觀園，臺北的混雜化也豐富了其多元景觀。本章主要從臺北的混雜性出發，選取了這一時期具有代表性的兩部都市喜劇《臺北星期天》（2009）與《五星級魚干女》（2015），前者以輕鬆喜劇展現移工的臺北流動與都市空間實踐，後者則以神經喜劇展現臺北的多元混雜，主要討論的問題是，臺北的文化混雜性是否造成族裔剝削、膚淺歷史以及混雜認同、主體喪失。

城市被數百萬名階級、性格各異的人所感知和欣賞，同時每個人因各自的原因形塑這個結構。[10] 臺北是一個全球流動的都市，跨國移工在臺北形塑了城市特殊的「族群景觀」，這一時期電影中的臺北與以往很大不同也在於，呈現了這種全球化跨地流動及其產生的多元族群景觀。本章第一節以《臺北星期天》為例，分析菲律賓移工的都市流動、空間實踐及其看到的臺北混雜性，主要討論的問題是全球流動帶來的臺北多元文化是否造成族裔剝削，臺北這個混雜之都是否能給予外籍移工認同與歸屬感。研究認為，在電影中臺北始終難以成為移工的「家」和歸屬，對外籍移工造成了一

[9] 陳儒修，〈新臺灣電影中的臺北地景〉，《穿越幽暗鏡界：臺灣電影百年思考》，頁197。

[10] Kevin Lynch著，胡家璇譯，《城市的意象》，頁10。

定程度的剝削。

　　劉紀雯指出，「基因改造、文化遊走、資本流動或全球移民遷徙均造成混雜，而混雜的驅動力又可以造成認同的崩解與重建、邊界的瓦解與重劃、以及各個政治地帶與論述場域去畛域化和再畛域化，同時也保有其層次間的流動性。」[11] 在討論混雜議題時，很重要的一個問題就是都市的混雜化造成的認同問題，重點在於全球化時代下全球與地方的關係，即在地如何處理多元異質文化及形成文化認同。第二節以《五星級魚干女》為例討論這一時期電影中臺北的文化混雜性，特別是電影中都市地景、人物角色、電影手法的多層面的混雜性，主要議題是全球化文化混雜如何在臺北呈現，文化混雜是造成混雜認同、主體喪失，還是主體認同在混雜中被突顯。研究認為，電影呈現了一個大雜燴的臺北，異質文化被糅雜入臺北的混雜，在這種「文化混合體」之中，藉由場域形成、文化遊走以及生活空間重新自我定義，臺北的主體認同並非在混雜中模糊，反而被不斷突顯與強化。

[11]　劉紀雯，《離散為家：當代加拿大後殖民小說》（臺北：臺大出版社，2017），頁131。

第一節　《臺北星期天》：臺北的跨地流動與全球化族群景觀

　　阿君·阿帕度萊指出媒介與全球流動的重要關係：二者互相脈絡化，並且對於想像具有重要作用，提出全球化時代的族群景觀（ethnoscapes）、媒體景觀（mediascapes）、科技景觀（technoscapes）、財金景觀（finanscapes）和意識形態景觀（ideoscapes）等五個面向，而討論景觀之間的關係則可以用來理解全球文化。其中「媒體景觀」指在全球化時代傳播媒介創造出的世界景象，在「媒體景觀」中現實和虛構地景的界限模糊，觀眾有可能在其中建構出荒誕、審美的想像世界，甚至是奇想。[12] 通過電影這個媒介所建構出的臺北是一個全球多元文化的混雜景象。而「族群景觀」指變動世界的人，包括旅行者、移民、難民、勞工等團體和個體形成群體認同的世界地景。[13] 本節所聚焦的就是電影中臺北的「族群景觀」。

　　上一章第二節討論的是由於戰爭遷徙而來到臺北的大陸移民，本節關注的則是在資本全球化流動中來到臺北的移

[12] Arjun Appadurai著，鄭義愷譯，《消失的現代性：全球化的文化向度》，頁47-50。

[13] Arjun Appadurai著，鄭義愷譯，《消失的現代性：全球化的文化向度》，頁48、69。

工族群。東南亞移工是華人社會不可忽視的特殊人文景觀，東南亞移工由於其勞工階層地位，一直是都市的邊緣群體。自1989年臺灣勞動力市場自由化起，臺北開始湧入菲律賓及其他東南亞移工，由於東南亞等國仍是農業、落後、未工業化國家，本國缺乏工作機會及工資太低等原因，以及資本主義全球化的情境下，菲律賓人湧向臺灣和東亞其他城市。[14] 1990年代初期起外籍移工進入臺北，外籍移工族群與城市建立起新的互動關係，並在一定程度上改變和影響了城市的節奏和形態。

從臺灣電影史上來看，21世紀以來，新生代導演更多地將電影作品面向市場，出於票房考量，難以賣座的外籍移工題材電影就較少受到新生代導演關注。2009年李奇導演的《歧路天堂》是為外籍勞工題材電影的開端，[15] 2010年馬來西亞導演何蔚庭的《臺北星期天》以輕鬆喜劇的形式折射外籍移工在臺北的艱辛命運，是為臺灣外籍移工題材的經典電影。《臺北星期天》是一部跨國合製的電影，導演何蔚庭是馬來西亞人、攝影師包軒鳴是美國人，編劇Ajay

[14] 亞太移駐勞工工作團、夏曉鵑，〈菲律賓移駐勞工在臺灣的處境〉，《臺灣社會研究季刊》，48期（2002.12），頁225、234。

[15] 本文所論之外籍勞工題材電影不包含電視電影，外籍勞工題材電視電影有《我倆沒有明天》（2003）、《我的強娜威》（2003）、《娘惹滋味》（2007）、《海邊的人》）（2007）等，詳見嚴芳芳對上述電影的相關研究論述，嚴芳芳，〈當代臺灣電影中的「外籍勞工」形象〉，《南京師範大學文學院學報》（2015.2），頁124-129。

Balakrishnan是印度人，演員主要為菲律賓人，故事的發生地則在臺北，《臺北星期天》本身就是一部資本全球化時代下跨文化創作的電影。電影中文片名《臺北星期天》突出兩位作為臺北都市「他者」的菲籍移工在臺北的一日遭遇，英文片名《Pinoy Sunday》（菲律賓人的星期天）則更強調二者的身分及電影所關注的移工議題。電影中的跨國移工通過一路在臺北搬運沙發的空間實踐，也建構了臺北獨特的都市文化與人文地景。

學界涉及《臺北星期天》的研究主要都是在移工題材脈絡下，以碩士學位論文為主。蔡敏秀的論文〈臺灣移工電影中的家、城市和第三空間〉在移工題材電影的脈絡下，以第三空間理論為研究架構，討論三部電影如何以各式空間建構有主體性和能動性的移工，這篇論文對於《臺北星期天》中移工的日常空間、族裔聚集地以及原鄉的細緻分析已梳理出其特點。[16]賴建宏的〈東南亞移工在臺灣電影中的後殖民呈現〉則從後殖民與漫遊者的角度討論《臺北星期天》，[17] 本研究同意其關於電影中東南亞移工在空間、時間和經濟上受到局限與壓迫，被主流社會及制度排擠的觀點。對於上述論

[16] 蔡敏秀，〈臺灣移工電影中的家、城市和第三空間——以《我倆沒有明天》、《娘惹滋味》和《臺北星期天》為例〉（新竹：國立清華大學臺灣文學研究所碩士論文，2017）。

[17] 賴建宏，〈東南亞移工在臺灣電影中的後殖民呈現——以《臺北星期天》、《歧路天堂》為例〉（新北：世新大新廣播電視碩士學位論文，2015）。

文已詳盡分析的內容本研究將不再複述，本研究與上述兩篇
論文的區別在於，二者均以移工題材電影為主要脈絡討論移
工在臺北的漫遊與凝視，而本研究以故事背景為臺北的電影
為主要脈絡，重點在於這部電影如何呈現全球化背景下臺
北的流動性與混雜性，及其帶出的臺北的族裔剝削與認同
問題。

一、臺北「族群景觀」

1、移工的工作空間與生活空間

第二章曾提到《家在臺北》中松山機場成為進出臺灣的
出入口，松山機場出現眾多由美國回到臺灣的人，而這一時
期Manuel和Dado進入臺北的「入口」是桃園機場，桃園機
場是臺北國際化出入口的標誌，也是一個國際化的族群混雜
空間。從《家在臺北》到《臺北星期天》，從松山機場到桃
園機場，臺北連接世界的窗口已經轉變。電影呈現機場的方
式已為後續二人在臺北的遭遇埋下伏筆：Manuel和Dado與
一起來到臺北的菲律賓人穿著同樣的制服，在機場這個流動
空間，同時也是抵達臺北的第一個中轉站中，他們想像著將
要面對的老闆和宿舍安排，Dado目睹同胞被遣送回國，警
察的押解、同胞帶著手銬的手的特寫更突顯了Dado內心的
不安與恐懼，桃園機場成為新移工進入臺北而舊移工被遣返
的多重往來空間，更進一步說，從電影開始的畫面起，由移

工踏進臺北的桃園機場開始，已宣告了他們難以在臺北找到歸屬感並且始終要離開的命運。電影隨即轉入移工在臺北的工作空間——捷安特自行車工廠，Dado在將自行車裝箱而Manuel駕駛著工具車，電影以二人輕鬆愉快的對話展現他們的工作場景，而周圍眾多臺灣本地的工人，與他們看起來無異，但這個工作空間卻以嚴格到不近人情的管理制度而使移工感到壓抑——若3次超過十點回到宿舍就將被遣返，這一條警戒線貫穿全劇，電影中多次以工廠鐵門緩緩關上的特寫鏡頭展現這種制度的嚴苛性。Manuel和Dado在宿舍屋頂的陽臺喝酒，那是屬於二人的休閒空間，而宿舍空間也是狹小、簡陋的，一個宿舍裡分布著眾多上下鋪的床位，每一個工人在宿舍裡只分配到一個床位。而他們的工作是枯燥乏味的，他們期待著難得的週末假期。

《臺北星期天》同時展現了移工階級在臺北的生活場域——電影中五股的籃球場、三芝的檳榔攤，也正是位於城市邊緣的勞工階級會生活的都市邊緣區域。這些地方遠離都市中心，對於都市中產階級來說較為陌生，卻是勞工階級的活動空間，而Manuel經常光顧檳榔攤也在一定程度上體現了其階級屬性。

2、移工的娛樂與夢想空間

在電影中，對於東南亞移工來說，來到臺北意味著財

富和改變家庭命運的機會，因此他們願意背井離鄉。而也正是因為有眾多東南亞移工來到這些城市，形塑了特殊的東南亞「族群景觀」，因東南亞移工的聚集也改變特定地方的城市觀感。在電影中，聖多福天主堂和金萬萬商場是「異質空間」，[18] 也是完全由外來族群在臺北的實踐而形塑的多元城市文化符碼的一個面向，成為一種「族群景觀」。[19] 聖多福天主堂和金萬萬商場具有多元性，經由菲律賓移工共同的身分而形成的空間集合。電影中最能展現菲律賓移工生活的城市地景是位於臺北市中山區中山北路的「小菲律賓」，電影也是真實取景於此。在臺工作的菲律賓移工一週只有星期天休假，每到星期天他們就會自然地聚集到一起，中山北路金萬萬商場及附近就成為聚集地，成為他們最主要的生活空間。電影中Manuel與Celia相聚的理髮店、Dado買鞋子和禮物寄給在菲律賓家裡的老婆和女兒的金萬萬商場，在星期天異常熱鬧，電影記錄了菲律賓移工們在金萬萬商場吃飯、理髮、在網咖與菲律賓親人視訊聊天的場景，是移工們的假日消費空間，電影同時以搖晃的手持鏡頭以寫實的手法再現移工們在金萬萬商場的日常及其真實環境。而一邊是移工的休

[18] Michel Foucault "Of Other Spaces, Heterotopias", *Architecture, Mouvement, Continuité* 5, 1984, 46-49.

[19] 與《臺北星期天》中的金萬萬商場相似的是，《滿月酒》中作為外傭聚會地的臺北車站亦是與金萬萬商場相同的「異質空間」。臺北車站作為外傭星期日的集散地，特別在開齋節等節日引發上萬名外傭的聚會，東南亞移工在臺北車站的活動也形塑了臺北車站成為具有「他者」文化影響的「地方感」。

閒消費，一邊則是Carlos在金萬萬商場被捕，這一種多元混雜更突顯Dado內心的不安，電影以劇烈搖晃的鏡頭與Carlos無助表情、Dado驚訝表情的特寫，更突顯Dado內心的恐懼及移工在臺灣生活的不穩定性。菲律賓移工們在金萬萬商場度假休閒，而Carlos則在金萬萬商場被警察抓捕遣返，更讓他們失去安全感。從Dado多次遇到挫折就提起的想回家以及電影中多次出現的菲律賓海岸可看到，他們理想的「烏托邦」是不需要為了貧窮而擔憂的菲律賓。電影中的教堂和商場是臺北全球化勞動力市場的一端，由於地緣的接近性臺北成為東南亞移工出國打工的重要選擇地，臺北與東南亞（在電影中以菲律賓為主）的跨地流動，是以移工為主要群體的單向流動。

中山北路的聖多福天主堂在電影中和現實中也都是菲律賓移工集合的公共空間。教堂裡的牧師是一位來自剛果的黑人牧師，這位牧師也是真實的黑人牧師的本色出演，更體現多元種族的宗教空間。[20] 聖多福天主堂也成為黑人牧師、菲律賓移工、臺灣本地人在內的一個人員混雜的精神空間，而教堂裡的每一個個體都有不同的想法和願望。電影通過仰拍聖母像和神父的特寫鏡頭以及平拍移工們的特寫鏡頭，強

[20] 曾芷筠、陳平浩，〈兩個男人與沙發，一種夢想與現實：專訪《臺北星期天》導演何蔚庭〉，《放映週報》第255期http://www.funscreen.com.tw/headline.asp?H_No=297。

化他們在教堂裡找到精神寄託。

3、紅色沙發與「家」的想像

在電影中，紅色沙發有很重要的意象。沙發象徵著「家」的概念，正如導演何蔚庭所說：「他們在搬運的過程中，先把家的想像投射在上面，後來慢慢發現不管怎樣都無法在臺灣有一個舒服的家，重點還是在原本的家鄉。最後的夢境，沙發變成了漂流在河上的船，像是兩個人坐船回家鄉的感覺。」[21] Manuel一直想要紅沙發，也正是他在宿舍天臺上想像能坐在令人舒服的沙發上喝啤酒的場景的現實投射，在中山北路看見大廣告牌上的紅色沙發，他繼續想像他與愛戀的女生Celia依靠在沙發上的場景，Dado也幻想著自己在紅色沙發上與妻子和孩子互相依靠，而在二人的幻想畫面中，他們身穿的不再是工廠的工作制服，而是西裝、襯衫，二人對於自己的身分的美好想像，是轉變自己勞工階級的身分成為「白領」。在搬運沙發過程中，支持兩個人堅持的正是移工對於能躺在沙發上「休息」以及對「家」的嚮往，遇到種種困難時，他們便開始想像自己躺在沙發上的場景。兩位主角寄希望於通過把這張紅沙發搬回宿舍來給自己一個休

[21] 曾芷筠、陳平浩，〈兩個男人與沙發，一種夢想與現實：專訪《臺北星期天》導演何蔚庭〉，《放映週報》第255期http://www.funscreen.com.tw/headline.asp?H_No=297 。

息空間、改善自己的勞工生活，但電影的最後，沙發被河水浸濕，他們也沒能按時趕回工廠，最終無奈被遣回菲律賓，二人想像的在臺北舒適休息、獲得「家」的希望破滅（實際上原本就不可能），更進一步地說，他們貧窮、渺小、沒有資源到無法在臺北順利完成一次簡單的沙發運輸，已用來揭露了他們在臺北的階級地位，而搬運沙發之旅更是證明臺北移工社群「家」的不穩定性。

　　值得一提的是，Anna和Celia所代表的菲籍女性移工的工作空間為其作為家庭傭人工作的家庭空間，但電影呈現的家庭關係都是充滿矛盾的。在Celia工作的家庭空間中她是一個傭人，同時她又與男主人有男女關係並外出約會，這個家庭空間也成為Celia的工作空間與生活空間，但雇傭關係與情感關係使得她在這個家庭空間中一直處於弱勢地位。Anna在菲律賓有家庭，但是老公常喝得爛醉、小孩也不見蹤影，而她在臺北服務的家庭是一個不幸福、不和諧的家庭，在這個家庭空間中，先生和太太也經常吵架，她照顧著年邁、行動不便的奶奶。電影中另外一組家庭關係是正在搬家、臺北都市裡的年輕夫婦，二人對是否丟棄沙發的激烈爭吵也體現了家庭關係中的矛盾。電影最後Manuel和Dado二人乘坐沙發在河上漂流，又插入Anna和Celia在臺北工作的家庭空間畫面，電影的表面上是兩位男性移工的搬運沙發之旅，實際上則牽涉到菲律賓女性移工在臺灣的悲哀、臺北都

市人的困境及家庭關係中的各種矛盾與不安。

二、以喜劇呈現移工的流動與臺北的流動

　　電影以喜劇的形式表現兩個移工在臺北的一次搬運沙發之旅，透過幽默逗趣的方式，以兩個菲律賓移工在臺北搬運沙發的過程來展現移工的生存環境問題。Manuel和Dado在一個假日星期天，在城市裡偶然發現一張被遺棄的紅色沙發，想把這張紅色沙發搬回工廠，在路上他們不斷遇到各種狀況，最終無法將沙發搬回到工廠。Manuel和Dado這兩位主角在性格、思想等方面完全迥異：在外形上一白一黑、一胖一瘦；Manuel沒有家人並且到處追女孩、Dado在菲律賓有家庭且在臺北有固定女朋友（同為菲律賓移工的Anna）；Manuel無牽無掛而Dado一直很想菲律賓的家。Manuel一路都想把紅沙發帶回宿舍，而Dado一路都想把沙發捨棄，二人的態度也呈現了兩種不同的移工心態。兩位主角在多方面表現出二元對立，增加了他們在臺北搬運沙發過程中的喜劇效果。兩位菲律賓喜劇演員Epy Quizon與Bayani Agbayani較好地演繹了電影中以喜劇表達菲籍移工的困境的無奈。此外，電影以紅色沙發、Manuel的黃色衣服與Dado的藍色衣服形成顏色上的鮮明對照，以明亮的色調強化喜劇的氛圍。電影還運用輕快的音樂增加喜劇效果。

　　沙發的流動也帶出移工的流動與臺北的流動。電影以喜

劇形式，將二人在臺北搬運沙發的經歷設置為種種都市流動中的奇觀場面，包括搬沙發上公車、遇見嫁給計程車司機的菲律賓人、用超市手推車推沙發並用以承接欲跳樓的考生、被記者瘋狂追趕等，這些奇觀場面也生成了混雜性。兩位菲籍移工以混合式的講英語方式與臺北人、菲律賓人交流，呈現為一種語言、文化的混雜。二人搬著沙發經過臺北的松山區民生東路5段、大安區麗水街、內湖石潭路、暖暖等地。在這一路流動與偶遇中，電影帶出了臺北都市眾生相：喝醉酒的機車司機、現實市儈不願幫他們載貨的菲律賓司機、因聯考考砸而想跳樓輕生的考生、裝扮成護士的檳榔西施以及瘋狂追蹤他們的記者，最後誤坐車去到了離臺北越來越遠的基隆垃圾場。經過一系列的偶遇，也帶出透過移工視野所看到的臺灣社會問題：忽視安全的酒駕問題、交通混亂問題、外配問題、聯考升學制度與青少年心理健康問題、檳榔西施售賣身體、媒體亂象下記者為博觀眾眼球的瘋狂獵奇行徑。多次在電影中以海報形式出現的選舉廣告，也是對臺灣政治民主化、社會發展卻依然無法改變移工社會地位的現實的諷喻，最終選舉海報變成垃圾被丟在垃圾場內，垃圾場堆滿的垃圾也是現代化都市消費主義的諷喻。

　　喜劇的背後卻是移工在臺北生活的悲涼與無奈的諷喻，搬運沙發之旅看似充滿笑點，實則體現了二人位於都市底層的邊緣地位。二人乘坐九份前往臺北的公車，電影以公車行

駛靠近臺北101大樓作為二人由城市邊緣「進城」的路徑，而搬運沙發返回時，二人從城市的中心越往邊緣走，最開始經過的是都市中高階級住宅區聚集的麗水街，隨後他們以臺北101大樓為對照，認為他們進城時「101越來越大」，因此要回到宿舍就必須「讓101越來越小」，這表面上是一個笑點，實際上101大樓是電影中出現的唯一一處標誌建築，而其出現的意義則是在於二人要使它「越來越小」，暗喻越遠離城市中心、往邊緣走，他們才能找到回宿舍的路，以101大樓作為進城與返回宿舍的對照，實則以體現了二人工作生活在臺北邊緣的勞工階級地位。而這一路上他們都受到不好的待遇：在與喝醉酒的機車駕駛相撞後，Dado最擔心的是因惹事而被遣送回菲律賓，在警察局這個權力空間中他害怕、懊悔、擔憂，Dado的人物性格刻畫顯示出移工時刻面臨被遣返風險的恐懼。而在警察局裡警察說「這些外勞怎麼會有這麼好的沙發」以及記者不斷追問沙發是不是他們偷的，又是臺灣社會對位於社會底層的、貧窮的勞工階級（尤其是外籍勞工階級）的身分和擁有財富的價值判斷。處於打工者的身分，Manuel見到任何人都會卑躬屈膝地低頭稱呼其為「老闆」。他們想要請工具車載沙發回宿舍卻付不起車錢，嘗試搭公車卻無法將沙發搬上公車，終於坐上免費的車卻被送到了垃圾場，更是體現他們身分的卑微與無奈。電影最後二人在河上愉快唱歌的如夢一般的美好場景，背後其實

是二人已經來不及在規定時間內回到宿舍、面臨被遣返的殘酷現實。

三、「權力幾何學」與全球流動

在臺北這個開放外籍移工的亞洲大都會城市中，東南亞移工作為華人社會的流動者，始終是被臺灣社會排除在外的「他者」。新世紀的全球流動是媒介、科技、交通發達的新歷史情境下的產物，並以經濟和權力作為重要主導，在「全球城市」（the global city）情境中，任何城市都難以避免全球化的過程並不斷被捲入全球經濟主導的資本與權力中。[22]在全球流動的「權力幾何學」（power-geometry）中，不同的社會群體與個人，以不一樣的方式，被擺放在與這些流動相互連結的關係裡，也就形成了流動者與接收端。[23]有人在「權力幾何學」中受益，而同時帶來階級差異以及各種不對等關係。「跨國移工群體的複雜移動不僅充滿權力和資本議題，也牽涉到社會關係形式。穿越國界的勞動者受制於國族、階級的結構地景，透過地理遷移與社會流動的軌跡，不僅是身體移動、社會位置變化的過程，也是主題認同重新形

[22] Saskia Sassen. *The Global City: New York, London, Tokyo*. Princeton: Princeton University Press. 1991.

[23] Doreen. B. Massey. "Power-geometry and a progressive sense of place." Bird, J. eds. *Mapping the Futures: Local Cultures, Global Change,* New York: Routledge, 1993, 59-69.

塑、開展多重自我版圖的過程。」[24] 電影中的Dado和Manuel等人到臺北打工，作為勞工階級，他們被僱主嚴苛對待，被警察質疑；作為臺北的他者，他們要重新適應華人社會的語言、文化、信仰。電影中的菲律賓移工形象卑微、隱忍，他們的跨地打工經歷遭遇了犯錯、被誤解、被驅趕、思鄉等，電影中強調的是他們不被社會所容，嚴苛的管理制度使他們在打工地難以立足、找不到認同感，電影中多元文化社會的臺北成了無法容納他們的城市，他們無法在打工的城市找到自己的定位與身分認同，最後返回菲律賓。

　　而「菲律賓」作為Dado等人的「原鄉」，在電影中以多次菲律賓海岸為代表呈現。菲律賓作為在政治、經濟、社會上落後於臺灣的東南亞國家，菲籍移工到臺北打工、做幫傭，以維持遠在菲律賓原鄉的家庭生計。電影最後兩位主角被遣送回菲律賓，回到他們日思夜想的菲律賓原鄉，他們在菲律賓海灘邊開三輪摩托車，在狹窄破落的鄉間小路上，計劃著要租一個倉庫、開一間家具工廠，把產品賣到全世界。在臺北時他們一直希望回家的夢想終於實現，而回到菲律賓，找不到生計之路，他們開始重新做另一個發財夢，他們在菲律賓開家具工廠的夢想則與在臺北搬沙發的行動前後呼應，同時他們希望改變自己在臺灣的勞工階級地位而在回到

[24] 藍佩嘉，〈跨越國界的生命地圖：菲籍家務移工的流動與認同〉，《臺灣社會研究季刊》，48期（2002.12），頁211。

菲律賓後能成為老闆，電影以喜劇的方式延續二人的理想與生活的希望。電影中的東南亞移工被迫為了生計而「向上流動」到臺北，Manuel和Dado最終「向下回流」到原鄉，其他部分女性移工則在臺灣與跟他們一樣的勞工階級（如計程車司機）結婚而留在臺北，臺灣社會將他們視為底層勞工，制度上嚴苛地對待他們、文化上區隔他們的他者身分，全球化的流動空間使他們難以在臺北尋找到「家」的安穩。

第二節　《五星級魚干女》：臺北的文化混雜性

　　這一時期電影中的臺北呈現為一種新的文化混雜現象。在全球化時代，Pieterse認為全球化是一種文化混雜體（hybridization），混雜使包括亞洲、非洲、美洲、歐洲的文化混合成為大雜燴（melange）。[25] 2008年《海角七號》中的恆春呈現了當代臺灣融合了日本、原住民、客家、閩南文化的「文化混雜性」。同時，電影回溯了對臺灣殖民歷史的「懷舊」以及臺灣複雜的身分認同思考，成為此類電影中的典型。在上一章第一節中曾提及的詹明信所謂的「懷舊電影」可以用來解釋「後海角時代」電影中臺北的「全球混

[25]　Jan Nederveen Pieterse. "Globalization as Hybridization", *60.*

雜」——一種後現代的「拼貼」，形塑了電影中的文化混雜特性。本節以《五星級魚干女》（2016）為研究文本，探討電影中的臺北如何呈現一種在日本殖民、中國大陸移民、全球化、本土化各種文化集合而成的「文化混種」現象並將其植根於臺北的土壤。而《五星級魚干女》極具代表性地呈現了臺北的「文化混雜性」：首先，《五星級魚干女》拼貼歷史碎片，透過40年前的臺日愛戀指涉臺灣與日本在歷史上的連結，同時描繪了當代臺灣的文化複雜圖景，這是一種跨越時間與空間、歷史與現實的「文化混雜」；其次，《五星級魚干女》作為「臺北愛情捷運」系列電影中的一部，以捷運新北投站及北投作為電影中的主要地標。電影中的故事情節全部發生於臺北的北投，北投本身就是臺北具有代表性、承載複雜歷史文化的地景，更適用於對於全球化時代臺北城市的文化混雜性的討論；第三，《五星級魚干女》以臺灣電影少有的「神經喜劇」的形式，將來自美國、日本、中國傳統、臺灣本土的文化聚合在北投的「今日溫泉旅館」，使之成為「大雜燴」，電影中的「文化混雜性」非常具有代表性。

一、北投歷史、文化與「混雜」

1、北投觀光地圖

上一章曾提到在消費主義盛行下都市成為消費空間，

而受到城市行銷及商業電影特性的影響，文化混雜性又體現為打破時間與空間的界限，對於異質文化進行拼貼與重組。電影開頭Allen拿著北投地圖，走過溫泉圖書館、溫泉博物館，感受北投獨特的歷史文化，展現北投的日式建築以及溫泉特色全貌，以電影畫面描繪一幅北投的觀光路線圖。人們在感知城市生活時將所有感官都派上用場。電影對於北投的地景觀感特別強調經由溫泉帶來的「硫磺味」，電影開頭和結尾Allen都提到了北投特殊的「硫磺味」，淑敏阿嬤年輕時帶山田智生感受北投的「硫磺味」而山田智生40年後回到北投還一直沒有忘記，提到「空氣裡令人懷念的硫磺味」，這也是北投獨特的「地景氣味」。電影開篇以Allen作為一個美國來的觀光客的視角，使觀眾跟隨電影鏡頭一起走進北投，並以旁白、氣味等元素的加入來強化北投的「地方感」。

　　電影中最重要的地景是作為臺北具有特殊文化意涵的區域「北投」，而故事主要發生地是新北投捷運站、位於北投的今日溫泉旅館，它們分別具有象徵意義和歷史意涵。首先，捷運新北投站被譽為臺北市最美的捷運站，捷運北投至新北投站的車廂、車內布置都以溫泉和卡通為主題，以突顯北投地區溫泉的特點，而捷運新北投站的露天站臺設計也很具有特色，因此常作為拍攝地出現在電影中。捷運新北投站這個如童話般美麗浪漫的站點，也成為美國觀光客Allen與

北投形成互動關係的第一個場所。電影開頭以Allen作為外國觀光客的旁白混雜趣味臺語歌的配樂，暗喻了臺北的風土人情對於外國觀光客的吸引，同時讓觀眾透過觀光客Allen的眼光將臺北的感官帶入：「臺北是個很棒的城市，處處充滿驚喜，很有人情味。馬可波羅很早以前來過亞洲，可惜他錯過了這個寶島。」Allen乘坐北投至新北投的彩繪捷運駛入新北投站，他帶著好奇與欣喜開始感受北投、愛上北投。當Allen得知芳如挪用了他購買小提琴的定金去還溫泉旅館的欠款時，他決定離開臺北，捷運新北投站第二次出現，作為Allen打算出發離開溫泉旅館的地方，但由於對旅館裡的朋友的不捨和感情，他又重新回到旅館。而捷運站第三次出現是在電影的末尾，Allen真正要離開北投，在捷運站與芳如分別，在這個場景中更突顯二人的感情升溫。新北投捷運站這個代表離開北投與來到北投的地方，經由Allen的情感帶入，形成了匯聚人情味、溫情、包容諒解的意象。

其次是電影的主場景「今日溫泉旅館」，旅館名稱中的「今日」已經暗含某種今昔對照、與過去告別、新的歷史時代的意涵。電影中大部分的場景都在溫泉旅館內發生，今日溫泉旅館被設定為北投歷史悠久的傳統旅館，榻榻米式的臥室、開滿櫻花的庭院，都體現日本文化對其的影響。如Homi Bhabha所論，後殖民地區難以完全抹去殖民者的歷史

痕跡，新的身分受到殖民國的文化影響，但混雜性提供了一種新的可能。[26] 作為溫泉旅館，「溫泉」必不可少，電影中出現了立委、明星、魚干女芳如、廚師全叔、觀光客Allen在溫泉旅館中泡溫泉的場景，不同年齡、種族、性別、階級的人在溫泉旅館這個大熔爐裡，將不同的身分與文化帶入，溫泉旅館已經形成一種「混種」文化。電影尾聲，山田智生在今日溫泉旅館舉行小型音樂會，透過電影中小提琴演奏音樂的加入，山田智生拉小提琴的特寫、光影變換的運用以及歷史畫面的閃回，配以山田智生的旁白「這旅館經歷了好幾個時代，也面臨了很多考驗，不管經營上有多少困難，淑敏都堅持了下來，這就是這旅館的精神，也是北投的精神。」北投經歷複雜的歷史文化變遷過程，至今以新的溫泉觀光地面貌出現，對於山田智生代表的懷舊的日本，溫泉旅館的建築源於日本文化，而在當代受到現代化高級飯店的衝擊，傳統的溫泉旅館從營業狀況不佳，最後同樣是經由山田智生這個代表傳統的力量得以最後轉危為安、旅館的歷史傳統得以保存，旅館重新復活；新時代的觀光客Allen，是一個熱情的美國男孩形象，不僅是單純的觀光客，他在今日溫泉旅館打工換宿，透過自己的空間實踐，與溫泉旅館裡的臺灣人建立起深厚感情，並與臺北建立起新的互動關係，同時用他的

[26] Homi Bhabha. "Culture's in Between", *Artforum (3rd anniversary issue)*, 1993, 212.

勞動和溫謙的性格影響溫泉旅館的觀感，在旅館經營遇到困難時，他與旅館裡的人共渡難關，通過「他者」Allen帶出旅館的精神「當你手足無措的時候，只要記得秀出你道地的臺灣式微笑」，形塑了臺灣人堅持、樂觀的形象；對於芳如和淑敏阿嬤來說，旅館投射了她們的記憶和情感，從淑敏阿嬤到芳如，是一種溫泉文化經營者的傳承，她們都愛上了外國人，卻都找到了自己的認同，守護溫泉旅館，將之視為用心經營的所在。電影中「拯救溫泉旅館行動」便是一種在地精神的召喚。

2、「北投」的歷史意涵

北投地景本身就具有複雜的後殖民意涵，北投的歷史要追溯到日據時期，政府發現溫泉並在北投興建浴場，加上日本人聚居，北投成為日式建築與溫泉文化的匯聚地。二戰結束後，北投成為合法的「風化區」，公娼廢除後溫泉產業沒落，新世紀以來北投成為新的消費空間，現今新北投因有豐厚的文化資產與溫泉的優勢，成為臺北近郊熱門的旅遊休閒區。[27] 電影中的北投也無法擺脫後殖民印記，不僅是具有日式建築風格的溫泉旅館，還包括電影中拍攝到的真實北投的日式建築群，都成為日本文化影響下的臺北地景的縮影。電

[27] 林芬郁，〈公園・浴場：新北投之文化地景詮釋〉，《地理研究》，第62期（2015.5），頁26。

影中發生於北投的故事也與日本有關，電影穿越時空到1972年的北投淑敏阿嬤與山田智生的愛戀，1972年作為與日本斷交的時間點，電影運用一場阿嬤與山田在北投車站分離的場景隱喻北投某種程度上與歷史告別的現實，北投承載的歷史與文化被投射在電影中。可惜的是，電影雖追溯到1972年日本斷交的歷史事件，並刻意置入相關歷史事件的元素，例如山田智生與淑敏第一次在溫泉旅館見面時，淑敏拿的正是1972年9月1日的報紙，上面寫著日本與「中華民國」斷交的新聞報導，然而對於「斷交」的歷史事件及其對臺灣的社會造成的影響，電影中則未做更多處理。

其次，對於北投來說，從日據時代到美軍駐臺時期，北投都是著名的「溫柔鄉」，山田智生到北投的1972年，北投仍是臺北著名的風化區，電影對北投的這段歷史也未有提及。北投的歷史沿革是複雜的，也正是歷史形塑了今天的北投地景。電影提及歷史卻又無意處理歷史議題，看似回溯了1972年的北投，卻呈現出歷史的扁平化，無論是1972年的北投環境、歷史背景或是人物與情感塑造，都呈現出過於簡單、扁平化的樣態。《五星級魚干女》作為一部呈現混雜的神經喜劇，其一，由於電影以神經喜劇的形式呈現，若歷史問題若談論過多，則可能會在一定程度上影響喜劇效果。其二，《五星級魚干女》是臺北捷運愛情系列電影，以捷運新北投站以及北投作為主要的城市行銷地景，以城市行銷作為

電影目的，在地景的歷史背景呈現上也會有所選擇。《五星級魚干女》同時在大陸上映，為了能獲得更好的行銷效果，電影並不過多談及歷史，而更加注重對於當代北投的溫泉特色的描繪。與之形成對照的是，作為臺灣懷舊電影代表的《海角七號》，也是以通俗片的形式，同時處理的文化混雜與歷史問題，並取得「叫好又叫座」的口碑效應。《海角七號》中不僅呈現了日本、原住民、客家、閩南文化的混雜，更通過對60年前的臺日愛戀，以七封日本情書帶出歷史記憶與歷史敘述，對日本殖民進行回溯並牽引出對於身分認同的思考。與之相比，《五星級魚干女》中的歷史則更顯得簡單化與扁平化，對於北投這個無法與歷史斷裂的地景沒有做更深入、多元的呈現。

二、異質文化的拼貼與人物角色的混雜

1、異質文化的拼貼

　　《五星級魚干女》再現臺北「文化混雜性」的方式就是在電影的表現形式和文本內容兩方面均呈現多元文化的混雜。首先，在電影的表現形式與風格創作上，導演林孝謙曾在採訪中提到電影借鑑美國「好萊塢喜劇」以身體和性別開玩笑，但其中又蘊含某些道理，還借鑑了肢體喜劇（Physical Comedy）的表演方法以及日本導演三谷幸喜的作品，電影不僅充滿日式漫畫特色，同時借鑑了周星馳的無厘

頭及朱延平的喜劇風格，[28] 而飾演阿好姨的呂雪鳳是演歌仔戲出身，在表演中也加入戲詞和戲劇表演的元素。電影創作的過程本身就吸收了多種不同的文化元素。從芳如與阿好姨日本漫畫式的髮型、頭飾、動作、服裝造型以及誇張的表演方式，到打破「第四道牆」、在電影中與編劇直接對話的後設設計，電影的形式本身也是一個風格雜燴的過程。

其次，由電影的文本內容本身來看，電影布滿了象徵臺北文化混雜的符號特徵：一，電影片名《五星級魚干女》，「五星級」原用於指飯店的標準層級，是現代化產物，電影中新建的五星級飯店成為芳如一家經營的傳統旅館的威脅，形成現代與傳統的對照，「五星級」同時是「有省錢」的臺語音，意指電影主場景今日溫泉旅館，以旅館作為主要發生地則隱含了貫穿於整部電影中的人員來往與流動；「魚干女」則來源於日本流行語，指追求閒散、對生活缺乏興趣、放棄戀愛、認為很多事麻煩而將就著過的年輕女性，[29] 給人穿著隨意、不修邊幅、不在乎自己形象的印象。在電影片名上已包含了西方現代化、日本流行文化、臺灣本土等多種文

[28] 何俊穆，〈專訪《五星級魚干女》導演林孝謙，編劇呂安弦〉，臺北市電影委員會網站http://www.filmcommission.taipei/tw/MessageNotice/SpecialRegionDet/4479，以及曾芷筠，〈與臺式魚干女一起過五星級人生——專訪導演林孝謙、編劇呂安弦〉《放映週報》http://www.funscreen.com.tw/headline.asp?H_No=607。

[29] 資料來源於網路，維基百科https://zh.wikipedia.org/wiki/%E5%B9%B2%E7%89%A9%E5%A5%B3。

化元素。二，電影置入來自於中國文化的文學和影視想像的「神鵰俠侶」形象，評鑑員「楊鍋」、「蕭攏女」以未見其人先聞其聲的風吹、落葉飄動的方式出場及離開，在拿身分證件時，「楊鍋」從天空中憑空拿下證件並放入天空中被收回以及如有輕功般的行為，都顯示出關於傳統武俠文化的喜劇想像。三，電影利用精巧的異質文化符碼來傳達象徵意義，例如至關重要的小提琴，代表了音樂無國界、跨文化的象徵，電影中的小提琴是聯繫美國、日本與臺灣三地人的紐帶。在美國符碼上，通過芳如房間牆上掛著的巨幅美國國旗以及芳如在房間念英文的場景，以及Allen和芳如在捷運站舉廣告牌拉生意時，廣告牌上的中文、英文的混雜，顯示了美國的語言、文化對臺灣的影響；在日本符碼上，溫泉旅館的建築風格充滿日本味道，旅館內的日本轎子、巨幅日本相撲手畫像、開滿櫻花的日式庭院則隱含日本文化的滲透；在臺灣符碼上，電影中的人物稱謂具有本土性，隔壁鄰居的名字「番薯玉」，「番薯」在臺灣的文化中是本省人的隱喻，「番薯玉」的臺語發音又與「番薯葉」相同，正是具有本土文化意涵的名字，而旅館裡的人稱Allen這個美國人為「阿兜仔」則是臺灣人對美國人的傳統印象和特定稱呼。電影透過符碼轉換（諧音）與拼貼將不同的外來與本土文化元素進行結構組合；透過異質文化元素的置入，形成「文化拼貼」。電影中的神雕俠侶形象及溫泉旅館內濃郁的日式風格

裝飾，是中國傳統、日本殖民記憶的「歷史感」呈現，這些特定文化符碼的混用，把歷史的元素帶到當代，又刻意創造一個「拼貼的歷史感」。

2、人物角色的混雜

　　電影以臺北與美國、日本的多元流動來表現人物角色的混雜。電影中的人物角色設定代表著異質文化的互匯：從美國來到臺北的觀光客Allen，熱愛臺灣文化並努力學習中文，還能說出臺語「愛拼才會贏」和中國古代成語「孫子兵法說，有備無患」、「夫妻本是同林鳥」，Allen自身的美國文化來到臺北的土地上融合了臺灣本土和中國傳統文化，同時，他又是為了尋找日本的小提琴家山田智生曾經在北投創作第一首樂曲的足跡而來，Allen經由跨國流動導致對美國－臺灣本土－中國傳統－日本的文化吸納。而從小到大的願望是到美國遊學的臺灣女孩芳如，她接管溫泉旅館的目的也是為了賺取足夠的錢去美國，電影的開頭就是芳如學習英文的場景，芳如的爺爺是日本人山田智生，她又與Allen結婚，形成了她親緣關係和家庭結構的第二次混雜，她使用的語言在國語、臺語、英語甚至日語之間不斷轉換。講著流利的日文和臺語的淑敏阿嬤，一直活在對日本情人的想像與懷舊中。日本人山田智生在1972年來到北投，又因為嚮往歐洲而執意離開前往歐洲，最後在四十年後又重新回到北投。

在今日溫泉旅館這個單一空間內，來自日本、美國、臺灣本土的人，混雜了國語、臺語、英文、日文四種語言，融合成一個跨文化的多元空間。芳如不連貫且夾雜臺語的英文、Allen蹩腳的中文和夾雜臺語的英文、阿嬤的日語以及阿好姨的臺語，不同的語言在溫泉旅館中形成「大雜燴」。電影一開始就以芳如說英語而Allen說臺語的「錯置」來表明這種跨文化的融合，而當Allen說著「my god」時芳如說的是「天公伯啊」，電影字幕與演員語言也採用中英文混用的方式，芳如說「What is your name?」在電影字幕中被寫成「花枝魷魚面」，電影的結束也是以Allen用英文、芳如用中文、阿嬤用日語的方式說「歡迎光臨，今日溫泉旅館」，而同時電影又以彼此對話使用不同語言卻能互相了解來表現情感交流之無語言界限障礙。

　　拼貼的歷史與語言雖然膚淺搞笑，電影卻也呈現了Allen與山田智生反向跨國流動中，分別與芳如與淑敏阿嬤產生的情緣。與1990年代以來電影中的跨國流動常呈現臺灣人到美國，如李安的「父親三部曲」中在全球化潮流下臺灣人到美國發展不同，《五星級魚干女》中臺灣吸引了美國來的觀光客，臺灣與美國之間不再如以往固定思維模式的由嚮往美國而遷徙到美國，而是建構了一種「反向流動」，臺北成為美國人嚮往的城市，原本的「魚干女」芳如，經過經營旅館重新認識自我以及生活的城市臺北，意識到旅館和家人

的需要，重新審視在地美好，拋棄對美國固執的嚮往，最終決定留在臺北，表現了對臺北的在地守候。而在淑敏阿嬤與山田智生的關係處理中，兩次都是日本的山田智生來到臺灣，第一次是在臺灣與日本斷交的1972年，預示著一個時代的結束，與《海角七號》以愛情和音樂渲染1945年日本軍隊離開臺灣時的懷舊與曖昧情緒不同，《五星級魚干女》則更強調臺灣告別歷史的自覺性，體現在山田智生離開後，淑敏阿嬤堅持獨立生育小孩、經營旅館。電影中1972年阿嬤與山田的戀情，展現歷史與當代的對照、一種時代轉折的隱喻。40年後兩人再次相遇，也並非淑敏阿嬤前往日本，而是山田智生再次來到北投。淑敏阿嬤最終也未答應山田先生的請求前往日本，她放下記憶的包袱，不再選擇思念多年的日本人山田，而是選擇了在臺北和她一起維持旅館的全叔，體現了阿嬤的獨立性轉變。經由Allen和山田智生二人跨國流動經歷，將以往電影中離開臺北去美國的都市經驗反轉，轉變為美國人、日本人都來到北投，並且外國人都在離開後又因情感、記憶而又回到臺北。

三、文化混雜與主體認同

　　《五星級魚干女》中的今日溫泉旅館是一個多種語言混合的「大雜燴」。在歷史上，國民政府推行「國語政策」時期，講臺語被認為是不文明、不遵守規矩的；在臺北現代化

時期，對於西方文化的嚮往導致能講流利英語的人自然被劃入上等階級，從瓊瑤電影時期開始即可窺見這種價值觀。新世紀電影中的語言混雜呈現則更加多元，但並非在臺灣作為後殖民社會而形成的與殖民國語言的洋涇濱式的雜交語言，在《五星級魚干女》中，英語、日語並非被界定為「高級語言」而臺語則也並非「低級語言」，這體現在美國人Allen努力學中文、說中文，包括代表臺灣文化的臺灣俚語以及中國古代文化中的詩詞，而芳如學英文卻在語言上融入臺語，語言為了喜劇效果服務，電影打破了傳統透過語言進行階級界定的都市經驗，在電影中任何一種語言都不構成天然優勢，不同語言亦可打破文化疆界進行跨文化溝通。

同時，自《練習曲》（2007）引發全島性的環島騎行、《海角七號》引發「愛臺灣」的文化自覺，新生代臺灣電影導演以集體經驗的「懷舊」等更多形式與觀眾對話，臺灣電影開始在商業與藝術之間尋找發展路徑。按照詹明信提出的概念，這一時代的電影透過「拼貼」的方式模仿與回溯歷史，並進行轉喻。[30] 在「後海角時代」，臺北都市樣貌被以臺灣主體性發聲的本土精神和歷史記憶呈現。當代的全球化後現代臺北，與1980年代、1990年代一樣具有文化混雜性，不同的是，臺北不再是鄉下人、外省人、邊緣人找不到認同

[30] Fredric_Jameson著，陳清僑譯，張旭東編，《晚期資本主義的文化邏輯》（北京：三聯書店，1997）頁403-405，418。

的城市，臺北對於外來的異質文化不再是「依附」而轉變為「吸收」，將異質文化吸收並轉變為本土性。《五星級魚干女》以北投這個臺北地景，透過Allen的視角觀察到在當代的跨國流動中，臺北是具有殖民記憶、歷史文化傳統的城市，同時是臺灣人依靠與成長的「家」，臺北也成為了充滿人情味、溫情和在地精神而吸引跨國觀光客的城市。電影中充斥「文化混雜性」的臺北社會，是一種獨特的「文化混合體」。

在這種「文化混合體」之中，尤其強調臺灣的主體認同。在歷史上，早期電影中的臺北經常受到政治、經濟、文化的壓制而以依附性、非主體性的認同呈現。1980年代起，在捲入全球化的過程中，電影中的臺北依然在期待政治解嚴、嚮往西方先進文化以及城市的醜惡與鄉村的美好的對立中徘徊。進入新世紀，電影召喚在地精神，同時終於在全球化浪潮中找到臺北的城市位置。在《五星級魚干女》的全球化與本土化角力中，本土化取勝，這也是這一歷史時期臺灣的時代性勝利。Allen在電影中也提到一句可以用來暗喻電影主題的話「這趟北投之旅我學到一件事，如果我們要迎向美好的未來，你必須感謝過去的風雨」，導演林孝謙在採訪中亦提及，臺灣受日本殖民影響，又受到美國、日本、韓國大眾文化影響，臺灣當代的文化已經是一種複合體。[31]

[31] 曾芷筠，〈與臺式魚干女一起過五星級人生——專訪導演林孝謙、編劇呂安弦〉，《放映週報》http://www.funscreen.com.tw/headline.asp?H_No=607。

Belsey認為當代雜種化的世界青年會利用拼貼、組合、撿拾和融合等不同的次文化風格來建構自己的身分認同。[32]電影中芳如的角色設置具有隱喻性與代表性，芳如是一個臺灣年輕人的形象，從阿嬤到芳如是一種傳承的精神，芳如和淑敏阿嬤決定留在臺北，放棄前往美國、日本，兩代女性的自主性選擇也突出了臺灣的主體性意識，而片尾芳如終於找到自己的認同與定位，開始用心經營旅館，暗喻臺灣的文化自覺性。臺北就像芳如一樣，從一個慵懶的「魚干女」，轉變為不被爺爺是日本人的身分所困擾、不因愛人Allen是美國人而改變，傳承阿嬤的精神，堅守溫泉旅館所代表的在地精神。從芳如的成長與覺醒歷程，可窺探臺北的文化認同與主體性的突顯。若1980年代電影中的臺北是現代性與後現代性並置的，1990年代是臺北是全球化洪流中找不到身分認同的，則21世紀全球化浪潮繼續席捲時，在全球化與本土化的角力中，在歷史與現實之間，電影呈現了具有歷史辨識性、跨國吸引力、多元文化匯聚而形成獨特在地文化的臺北。

　　然而，對於電影中的文化混雜性的探討，及由文化混雜所引發的認同問題，不可忽視電影中的歷史扁平化，在城市行銷和電影商業性的驅動下，電影對於歷史的拼貼形成一種具有選擇性的融合，《五星級魚干女》發生於承載歷史

[32] 轉引自劉紀雯，《都市流動：蒙特婁、多倫多與臺北後現代都會電影》，頁68。

文化的北投，同時回溯到1972年的北投，卻沒有將北投的歷史與文化進行脈絡化與深入交代，作為一部以北投為背景的電影，未能把北投的歷史記憶深刻地呈現。在城市行銷視域下，電影未提及北投在1972年曾是風化區的歷史背景，由於《五星級魚干女》以電視電影的規模拍攝製作，預算限制也使得電影未對歷史進行過多敘述。同時，故事情節的簡單化也使電影最終未能將臺北的文化混雜性推向更深一步，電影始終停留在異質文化元素的拼貼與跨國流動；喜劇呈現的混雜並未深入地展現臺北歷史遺留及當代的文化混雜，特別是由文化混雜所帶來的複雜的文化認同問題。電影雖以無厘頭喜劇的方式進行文化拼貼，但流於喜劇，電影結局Allen回到北投與芳如在一起，亦過於簡單且缺乏引起深層思考。電影雖呈現不同異質文化在北投和溫泉旅館的混雜，卻未能顯示異質文化之間的深入交流，未能更進一步地刻畫當代臺北經歷殖民歷史、全球化席捲受後現代社會異質文化融合後的複雜性。作為一部小成本製作的商業片，電影雖呈現了文化混雜化的臺北並透過芳如的自覺展現一種混雜中的認同尋找與確定，但並未更深入地展現這種認同的複雜性與認同形成的過程。

第三節　結論：臺北的族裔剝削與主體認同

　　在全球化理論中，「眾多世界」（Many Worlds）指的是在城市裡隔幾條街就有可能從某個世界走到另一個世界，城市裡不同語言、風格和聲音，或者是房舍設計和建築的不同，導致不同的文化或族群的差異，在同一個城市裡形成完全不同的城市景觀。[33] 全球化視域下臺灣電影中的臺北是一個「眾多世界」的城市空間，它是一個混雜、多元化的空間集合。新世紀臺灣電影中的臺北，出現了新的「他者」族群的身影，這些跨國、跨境而來的觀光者、移工、配偶，在臺北生活、工作、觀光，經由他們的全球化流動、遷徙與重聚、尋找歷史與自我身分，重建與都市的互動關係的過程，形塑了臺北全新的「族群景觀」；同時，經由他們在臺北的生產與實踐，也影響了臺北的都市經驗，形塑了臺北獨特的人文景觀。與臺灣電影史上的其他時期不同，臺北不再僅被置放於臺灣－大陸－日本的東亞流動下，也不僅將城市記憶鎖定在1949遷徙和日本後殖民記憶中，這一時期電影中臺北的「他者」文化族群涵蓋甚廣，有《臺北星期天》中來自剛果的黑人牧師和菲律賓移工、《五星級魚干女》中來自美國

[33]　Doreen B. Massey et al. *City Worlds*. 53.

並留在臺北的Allen，還有《霓虹心》中來自瑞典的觀光客母子、《南風》（2014）中來自日本的雜誌編輯等，電影中的「臺北」已經是全球脈絡下的一個符號，電影中的臺北成為一個匯聚世界各地不同種族、年齡、性別、階級的人的多元空間，這些來自世界各地的人感受臺北、想像臺北，建構「他者」文化族群眼中的臺北形象，而不同族群的臺北想像又截然不同，臺北是一個令人又愛又恨的城市。在跨國移動的「權力幾何學」中，臺北成為有些人難以離開、有些人卻留不下來的城市。

在後現代時空進一步壓縮的當代，歷史與現實、全球與在地進一步融合混雜、無法區隔，電影中的人物輕鬆穿行在歷史與當下、臺北與全球之中，形成歷史的異質文化、歷史的在地文化、當下的全球文化、當下的在地精神等跨越時間、空間的多重混合，這一時期電影中臺北的「混雜」亦達到電影史上其他時期未有的程度。而被殖民、移民、全球化、本土化所「文化混雜」了的「混種」城市臺北又被放入全球化與多地性當中，在這一時期電影中觀光、聯姻、移工等多元的全球跨地流動中，臺北被置放於全球視域下，不僅是「他者」文化群體嚮往臺北、來到臺北，同時臺北的想像也被帶到世界各地、放入全球。臺北被納入不同階級、不同族群、不同目的的全球多元流動中。

本章的兩部電影從兩個不同的視角呈現臺北的混雜性及

其對認同的影響。《臺北星期天》呈現了由移工形塑的臺北包括族群、宗教、語言等方面的混雜，又由移工的視角看到臺北的消費主義、交通混亂與電視媒體奇觀化等混雜現象，由此呈現一個全球化時代下的多元臺北。而更重要的是，電影建構了在臺北混雜性中尋找認同的菲律賓移工形象。電影中經全球流動來到臺北的菲籍移工，始終難以在具有文化多元包容性的臺北找到認同感與歸屬感，他們意圖在臺北尋找「家」的歸屬感，卻因紅色沙發搬運行動的失敗而無法實現。電影中工廠嚴苛且不近人情的管理制度、警察與媒體的冷眼與獵奇對待，以及多次目睹同胞被遣返的恐懼的Dado人物形象塑造，表現了臺北對於移工的族裔剝削，以及臺北對於移工族群的不包容性。開頭機場與結尾菲律賓的兩個場景相互呼應，更暗喻了移工族群最終難以在臺北留下的必然性。在這部電影中，臺北經由移工而形成文化混雜，但族裔混雜並非造就臺北的都市包容性，反而造成了臺北的族裔剝削，移工難以在臺北找到認同感、歸屬感以及「家」的社群想像，他們經由全球流動而來到臺北，臺北卻成為難以包容他們的城市，返回菲律賓成為一種客觀的必然性。而在《五星級魚干女》中，臺北吸納了日本殖民歷史、大陸移民、中國傳統、當代日本流行文化、全球化西方文化、當代本土的閩南文化等不同文化拼貼的「大雜燴」，來自不同歷史時期、不同地域的多元文化編織在臺北的城市地理之中，形塑

臺北都市文化的混雜特性。然而混雜並未造成認同的模糊，電影以芳如這個臺北年輕人的覺醒與自立，來表現新時代的臺北吸收多元異質文化但不再依附於外來文化，臺北的在地性與主體性認同被不斷強化突顯。

　　從電影作為文化文本的角度來看，臺北是一座特殊的華人文化都市，作為臺灣的政治經濟文化中心，臺北經歷過殖民、後殖民、戒嚴、解嚴、民主改革，經過現代化走到後現代，歷史經驗形塑臺北獨特的社會文化，使得電影中的臺北圖景具有複雜多樣性。對標大陸，臺北曾是外省人無法找到歸屬的他鄉，現今又成為兩岸新形式流動下的他者文化之都；對標日本，臺北是難以抹去殖民印記的後殖民之都，又是受到日本流行文化侵襲的東亞城市；對標東南亞，臺北成為全球化勞動力市場的一端；對標歐洲，臺北又是在全球化浪潮中嚮往西方和堅守本土的角力者。臺北以不同的身分、不同的想像呈現在電影中。這一時期電影中的臺北無法擺脫全球化的影子，電影建構出臺北的「地方性」與全球化「多地性」互相的矛盾、融合與角力。新世紀是一個新的跨地生產、傳播、消費的媒介時代，同時，電影中的臺北又呈現為在全球流動中「全球性」與「地方感」交融的獨特文化城市。多元流動造成了混雜，而在這種混雜之中，政治經濟作用力、文化遊走又使得位於混雜化的臺北都市內的不同族群，不斷重新自我定位而形塑認同的變遷與轉化。

第七章
結論

第一節　研究發現與結論

　　站在資本主義全球化颶風般席捲，中國大陸大國崛起、兩岸開放競合的歷史岩石之上，回望百年因掌權者更替而在臺北地理上編織的政治、語言、文化的改寫、復刻、疊加，因戰爭、經濟、親緣等因素形成的跨地流動與多元族群，及其所製造的中心與邊緣、歷史與當下、主體與他者的融合、區隔、排擠與空間想像。攤開今日的臺北地圖，以中國地名街道拼湊出中國版圖的家國共同體想像，以凱達格蘭大道建構的本土化回歸，日據時代的地名、建築亦流淌在都市血液之中──這就是當下的臺北，後殖民的歷史之城、全球化的時尚之都、多元共構的文化大雜燴、國族認同分裂的太平洋地緣政治要地。

　　回望臺灣電影的歷史，自1987年新電影運動結束、戒嚴解除，1989年《悲情城市》宣告了臺灣電影、臺灣抗爭式的

歷史悲情時代的結束。告別了本土式認同不能發聲的歷史悲情，臺灣電影開始尋找更多新的可能性。經歷1990年代好萊塢衝擊、票房市場低迷、藝術電影叫好不叫座的迷思，新世紀以來，新生代導演開創「超過世代」的新時代，以2008年《海角七號》為主要開端，「後海角」時代臺灣電影產製轉型、票房復興、風格轉變。同樣站在資本主義全球化之下全球電影跨地生產、消費的歷史岩石之上，商業製作與電影通俗化成為主旋律、全球跨地流動成為常態、都市消費空間持續突顯、後現代懷舊當道、城市行銷盛行。

　　站在今日的臺北土地之上，審視當下「後海角」時代的臺灣電影，本研究以十部具有代表性的電影為主要研究文本，並帶入其他相關電影文本，主要討論了最近十年臺灣電影中臺北都市再現的重要時代特點，與電影史上的其他時期進行對照，成為學術界對於影像臺北研究的一個補充。同時，本研究採用「電影繪圖」的研究方法，以權力關係、歷史記憶、全球化文化混雜這三個此一時期影像臺北的重要主題為切入點，建構一種多維度、多層次、多元文化匯集的都市文化想像，在影像臺北呈現的研究方法亦尋求與前人有所不同的新突破。通過電影中臺北具象的地方、地景、空間的建構，同時將臺北的歷史、政治、社會發展作用力，以及臺灣電影史和電影產業轉型等因素納入舉證，以電影中的都市呈現來重繪最近十年來臺北豐富、多元、獨一無二的想像地

圖，這幅重繪的臺北地圖由臺灣所經歷的政治社會歷史變革、臺北市的都市轉型、臺灣電影的產製形態變化、臺灣電影創作者的集體努力與當代消費者的觀影體驗共同構成，這幅抽象的影像臺北意義地圖包含以下幾個方面：

在第三章建構的臺北影像全景圖中，「後－新電影」時期影像臺北呈現出新特點。與歷史上其他時期影像中的臺北相較，這一時期電影中，全球化與在地性在不斷變換著占領臺北土地，形成相互抗衡與流動的關係。列舉眾多具有代表性的電影文本可發現，首先，自2008年臺北市電影委員會成立以來，城市成為消費的空間和體驗的場所，電影與城市行銷密切結合，電影開始呈現浪漫美好、具有獨特城市美學的臺北，城市建築的意象也隨著消費主義的盛行而改變。與此同時，臺北101大樓與信義商圈代替1990年代的東區、1980年代的西區，正式成為這一時期臺北的都市名片與都會地標。隨著捷運路線及交通網絡的發展，臺北開始呈現多中心化。臺北未能逃離全球化的浪潮──它是一個有如其他全球化都市的時尚、摩登、充滿消費空間與高樓大廈的東亞大都會。其次，媒介、科技、交通促使城市快速運轉與邊界模糊，都市人流動愈加頻繁，城市並非單一中心化，越來越多街道、咖啡館、捷運站、公園、誠品書店、夜市等地，代替一成不變的高樓大廈與商業區成為臺北新的都市文化代言者，以形塑臺北獨有的都會文化與在地精神，全球化越是侵

襲，本土化的抗爭也愈加激烈。

在第四章所建構的「權力地圖」中，臺北是一個權力展演的都會空間。都市的中心、邊緣空間在權力關係之下形成明顯的區隔，臺北的權力分布亦呈現為層層剝削的關係。在《不能沒有你》、《白米炸彈客》這兩部南部、鄉下人闖入臺北中心表達不滿的電影中，以總統府、博愛特區為主的「中心權力」區，以官員為代表的都市裡擁有權力、資源、金錢的上層階級，通過員警代表的權力執行者，對南部、鄉下來的邊緣人施行權力的控制、規訓。而《停車》、《醉·生夢死》呈現了臺北都市邊緣社群，在被都市權力、經濟、交通中心所排擠的都市邊緣裡，形成了「邊緣權力」區，底層的黑社會、皮條客施展著邊緣權力、維持著底層「秩序」。臺北形成了一個中心有中心的集中權力、底層有底層的邊緣權力的分布地圖，而中心與邊緣均有施展權力和被權力制約、剝削的人。臺北的權力關係地圖是多層次、分布不均的，但都市人均難以逃離都市的權力運作體系，看似介於都市夾心層的中產階級，也會被捲入不同地方、不同權力關係之中無法抽身。而被都市排除在外的外來邊緣人，與都市內部的底層階級，以他們在臺北的空間實踐爭取自己的生命尊嚴、創造生存空間。

在第五章建構的「歷史地圖」中，臺北被建構為多元複雜的「記憶之場」。臺北對於不同的族群來說有著不同的歷

史內涵與地方意義。新生代導演以懷舊通俗片的類型化方式重寫臺北的地方想像，「懷舊」成為現實與歷史之間的一條橋梁，其搭建一種基於歷史但不還原歷史的時空感，帶領觀眾創造不同時空的臺北記憶，《艋舺》、《大稻埕》這兩部取得票房佳績、以臺北地方記憶為賣點的通俗賀歲電影成為典型。消費主義盛行背景下的賀歲電影，其重寫、再造歷史的方式可作為一種媒介文化現象。但兩部電影也暴露出通俗電影以「懷舊」打造的「記憶之場」存在其明顯的局限性：歷史空間愈發成為「奇觀」，而非呈現具有深度的地方歷史文化，歷史呈現為扁平化、膚淺化。同時，外省二代導演以商業化電影續寫外省族群的生命歷史，以《麵引子》、《風中家族》最具代表性，將臺北建構為外省族群長達60年時空敘事之中的「異鄉」與「第二故鄉」，臺北承載著鄉愁、戰爭創傷、離散經驗與共同體想像。在兩岸關係進一步發展變化的當下，電影更以兩岸的雙向探親、親緣的重建，作為臺北這個承載外省人漂泊命運的地方的歷史創傷復癒，而「眷村」至今仍是歷史失落感的空間載體。隨著外省一代的逐漸離世，這一時期外省族群題材電影將有可能成為外省人與臺北互動的最後電影影像，因而此題材的電影在都市歷史記憶的建構中更顯彌足珍貴。兩部電影呈現了外省族群將臺北視為「家」與「異鄉」的不同歸屬感。同時，外省族群題材電影均以固定的敘事模式與電影符號刻畫臺北的「記憶之

場」，造就了一種歷史失落感。

　　在第六章建構的「文化混雜地圖」中，影像臺北是一幅全球流動、文化混雜的地圖。以輕鬆喜劇《臺北星期天》與神經喜劇《五星級魚干女》兩部呈現臺北多元混雜性的電影來關照這一時期全球化時代下的臺北，可見在後現代時空進一步壓縮的當代，臺北收容但不完全接納全球化時代之下，包括移工、外籍配偶、觀光客等在內的各類他者族群。《臺北星期天》呈現了他者族群通過在臺北的空間實踐，也形塑了臺北特殊的全球化族群景觀，全球與在地就是在此消彼長中在臺北共存共生，但仍造族裔剝削，喜劇背後是移工在臺北的辛酸與無奈，移工無法在臺北找到認同感。而在後現代的當下，歷史與現實、全球與在地進一步融合混雜、無法區隔，同時又相互牴觸、相互碰撞。電影中的人物輕鬆穿行在歷史與當下、臺北與全球之中，形成歷史的異質文化、歷史的在地文化、當下的全球文化、當下的在地精神的跨越時間、空間的多重混合。《五星級魚干女》中可見全球化西方文化、日本後殖民／流行、中國傳統、臺灣本土文化等不同文化拼貼的「大雜燴」，來自不同歷史時期、不同地域的多元文化編織在臺北的城市地理之中，形塑臺北都市文化的混雜特性：臺北吸納了多元異質文化並突顯其主體性認同。

　　當將上述幾個面向的臺北地圖整合到一起，其有著複雜的相互交叉關係，且共同形成一幅在時間縱軸上具有歷史深

度，在空間橫軸上具有權力關係與文化混雜的時空地圖，三者之間彼此交錯，共同建構了這一時期的臺北影像地圖。

第二節　研究限制與後續研究建議

一、豐富的臺北影像文本

　　本研究在前期整理2008-2017年影像臺北呈現時，發現了眾多呈現臺北不同地景的電影（詳見附錄），這些電影呈現了十分多元、不同面向、具有特色的臺北圖像。研究過程中一直希望能對這一時期電影中的臺北呈現有更加全面的總結，但限於篇幅及本研究設定的三個主題等原因，未能將更多電影進行仔細的文本分析，有的只能在論述中簡單舉例帶過（如《一頁臺北》、《總舖師》、《阿嬤的夢中情人》等），有的甚至未能提及〔如在本研究接近完成時上映的《強尼‧凱克》（2017）等〕。因此本研究所選取的研究文本及提到的相關電影，仍具有一定的局限性，本研究也希望附錄整理的表格能給予後續研究者一些啟示，對部分本研究未能深論或未提及的與臺北都市相關的電影，仍期待有其他研究者繼續探尋。

二、「影像地誌學」的研究路徑

　　本研究開始之初曾考慮從臺北的東、南、西、北四個

方位出發，勾勒臺北的權力、資源、歷史記憶的分布，同時以「地誌學」的角度考察影像臺北與臺北各個都市地方的密切關係。後來發現以東、南、西、北四個方位較難全面且精準地呈現其背後的地方意涵與特質，就改變了研究框架。但是，「地誌學」仍是另外一種可以嘗試的研究路徑，李律鋒曾從影像地誌的角度描繪中華路的景觀變遷史，[1] 而臺北的很多區域、地方都可以做類似的影像地誌的考察，例如北投，這一時期以北投為背景的電影有《阿嬤的夢中情人》、《五星級魚干女》等，出現北投的電影更不計其數，北投涉及日本殖民、臺語片等豐富的歷史，其在電影中的文化地理意涵及其變遷值得深入討論，另外還有大稻埕、西門町、寶藏巖、總統府等地，由於其悠久的歷史及豐富的文化地理內涵，都值得做更加深入的影像地誌分析。

三、從電影產業、傳播學的角度研究影像臺北的跨地生產、消費

本研究第五章提及這一時期電影成為全球跨地生產、消費的文化商品，臺北影像被全球跨地的生產者生產、製作，同時被輸送到世界各地，被全世界消費者消費。由於立足於文化研究而較少涉及產業面的內容，本研究並未以上述內容

[1] 李律鋒，〈臺北市中華路的歷史影像1960-1990：中華商場、南機場與外省族群〉（臺北：國立政治大學博士學位論文，2015）。

為重點。但是，討論電影中的臺北如何被跨地理的生產者建構，「他者」觀眾如何接受與想像臺北，將對於臺灣電影產業的轉型及發展有一些實際的建議幫助。例如，《愛Love》與《52赫茲我愛你》兩部以臺北為背景的都市愛情輕喜劇，在大陸地區以截然不同的票房成績收場：《愛Love》以1.3億人民幣票房成為第一部在大陸票房破億的臺灣電影（兩岸合拍片），[2] 而《52赫茲我愛你》在大陸票房僅為134萬人民幣。[3] 這其中牽涉到複雜的觀眾接受問題。倘若能從電影產業及傳播學的理論視角切入，以電影產製方式、票房數據、跨地理導演的深度訪談、「他者」觀眾的訪談與問卷調查等為研究取徑，探討臺北影像的跨地建構、接受與想像問題，將更有益於分析電影作為臺北城市形象的全球傳播的媒介功能。

四、媒介與流動空間是研究臺北都市的重要切入點

　　新世紀以來，臺北的日常生活日漸資訊化、媒介化，未來對於電影中的臺北都市研究可以更進一步分析各類交通、資訊媒介，以及流動空間在電影中扮演的重要角色，並以此作為討論臺北人際關係與都市溝通的基礎。例如，捷運的出現改變了臺北都市人的生活，創造了一種流動空間，而越來

[2]　票房資料來源於中國票房網http://www.cbooo.cn/m/596052。
[3]　票房資料來源於中國票房網http://www.cbooo.cn/m/660342。

越多出現在電影中的咖啡館、誠品書店又是另一種流動空間。本研究在第一章第三節研究方法中提到以臺北都市中的媒介為切入點的相關研究，但本研究由於選取的電影文本及研究的重點等原因，本研究雖有提及但並未過多論述電影中臺北的各類媒介及流動空間，上述可作為觀看當下後現代都市臺北的重要視角。

五、「去臺北」、「去中心」現象

在城市行銷盛行、電影中的「臺北元素」被不斷突顯的當下，這一時期另一部分電影卻呈現「非臺北」、「去臺北」的現象。《練習曲》（2007）引發環島騎行熱潮並開啟了尋找臺灣不同鄉土風情的新序幕，小野亦曾提到《海角七號》宣告了臺灣電影「去臺北」、「去中心」的鄉土主義盛行的開始。[4] 同時由於各地市的拍攝補助，出現了一部分強調臺灣的山海奇岩美景和特殊人情味的電影，如《帶一片風景走》（2011）、《幸福三角地》（2012）中的苗栗、《翻滾吧！阿信》（2011）中的宜蘭、《夏天協奏曲》（2009）中的金門、《落跑吧愛情》（2015）中的澎湖。強調離開臺北到臺灣其他地方會看到不一樣的風景、生命情境和力量。而離開臺北的動因，則主要皆因為城市的擁擠、都市生活的

[4]　小野，〈臺灣電影的文學性格和地景的去中心化〉，〈文學‧電影‧地景〉學術研討會，臺北：2011。

煩悶與困境，以及對回歸鄉土、詩意田園的嚮往，「臺北」在電影中仍然呈現出強烈的城市意象。另一方面，有一類電影則仍是以臺北都市為背景，但是呈現的卻是「去中心化」的臺北，例如《強尼・凱克》正是體現了電影中的臺北更加「非臺北」，除了臺北的部分捷運站之外，在電影中幾乎難以找到具有臺北標誌的符號，電影還強調一直處於「維修中」的臺北，將臺北的政治、經濟中心以及可辨識性的地標均隱藏，在電影中難以找到具有臺北標誌的建築與城市符號，呈現一種陌生化的臺北，成為一種發生在臺北土地上卻又「非臺北」的觀點，這一時期兩種「去臺北」、「去中心」的電影亦值得研究者持續關注。

後記　謝誌

　　博士學位論文《重繪臺北地圖——臺灣電影中的臺北再現（2008-2017）》，自2018年完成後，終於在四年後付梓出版了！有些可惜的是，限於完成時間、論文主題以及研究精力等問題，本研究未能涵蓋近5年的影片，只能留待將來繼續努力了。

　　這本論文能夠順利完成，首先將我最真摯的感謝、感恩獻給我的指導教授陳儒修老師。博士階段的指導教授應當是人生最重要的導師，能成為您的學生是我學涯中最有福分的事。是您帶我看到臺灣電影的世界多麼美妙、帶我走入學術的殿堂。謝謝您在我身上花費的諸多時間與精力，在我迷茫時給我方向、在我遇到困難時鼓勵我前行。在您身上，我看到我想要努力成為的老師的樣子，讓我終生受益。

　　感謝母校輔仁大學的悉心培養。感謝劉紀雯教授，課堂內外給了我很多幫助，幫我找資料、修改論文、調整框架，您的認真嚴謹教會了我面對學術工作的態度。感謝論文口試委員張靄珠教授、謝世宗教授、林克明教授，您們的寶貴建議讓我看到論文的不足之處，給了我新的思考方向、拓

展了我的學術思維。感謝輔大跨研所的楊承淑老師、周岫琴老師，一直以來對我的關心與鼓勵。感謝楊淑卿小姐，您專業、高效率、負責任的工作，是我在輔大學習過程中最堅實的保障。感謝我在跨研所的學友們，這條原本孤獨的路，你們一直是我並肩作戰的同行者。

感謝秀威資訊出版社，給了這本論文讓更多人看到的機會。感謝編輯尹懷君小姐，謝謝你的細心與耐心，保障了這本書的完成。感謝所有讀者的閱讀。

最深的感激獻給我的父親、母親，30年來，是你們無條件的支持、鼓勵與陪伴，才使我夢想開花。感謝我的先生，10年來，是你堅定不移的守候與等待，才成就了更好的我。感謝我可愛的寶貝，你是我永遠的動力。所有努力只因有你們在我身後，這本書是獻給你們的。

參考文獻

一、中文著作

小野，《翻滾吧，臺灣電影》，臺北：麥田，2011。

王志弘等，《文化治理與空間政治》，臺北：群學，2011。

王昀燕，《再見楊德昌》，臺北：王小燕工作室，2016。

王昀燕、放映週報，《紙上放映：探看臺灣導演本事》，臺北：書林，2014。

江淩青、林建光編，《新空間・新主體：華語電影研究的當代視野》，臺中、臺北：興大、書林合作出版，2015。

李志薔等，《愛、理想與淚光——文學電影與土地的故事》，臺南：臺灣文學館，2010。

李清志，《建築電影院：電影中空間類型的比較與解讀》，臺北：創興出版社，1996。

卓伯棠主編，《侯孝賢電影講座》，南寧：廣西師範大學出版社，2009。

林文淇、王玉燕主編，《臺灣電影的聲音：放映週報vs臺灣影人》，臺北：書林，2010。

林文淇、沈曉茵、李振亞編，《戲夢時光：侯孝賢電影的城市、歷史、美學》，臺北：電影資料館，2015。

邵培仁、楊麗萍，《媒介地理學：媒介作為文化圖景的研究》，北京：中國傳媒大學出版社，2010。

邵培仁，《媒介理論前瞻》，杭州：浙江大學出版社，2012。

洪月卿，《城市歸零：電影中的臺北呈現》，臺北：田園，2002。

孫松榮，《入鏡｜出境：蔡明亮的影像藝術與跨界實踐》，臺北：五南，2014。

張靄珠，《全球化時空、身體、記憶：臺灣新電影及其影響》，新竹：國立交通大學，2015。

野島剛，《銀幕上的新臺灣：新世紀臺灣電影裡的臺灣新形象》，臺北：聯經出版，2015。

陳明珠、黃勻祺，《臺灣女導演研究2000-2010：她‧劇情片‧談話錄》，臺北：秀威資訊，2010。

陳國偉，《想像臺灣——當代小說中的族群書寫》，臺北：五南，2007。

陳清僑，《身分認同與公共文化：文化研究論文集》，香港：牛津大學出版社，1997。

陳儒修，《穿越幽暗鏡界：臺灣電影百年思考》，臺北：書林，2013。

陳儒修，《臺灣新電影的歷史文化經驗》，臺北：萬象，1997。

陳儒修、廖金鳳編，《尋找電影中的臺北》，臺北：萬象，1995。

焦雄屏，《臺灣電影90新新浪潮》，臺北：麥田，2002。

黃仁編著，《新臺灣電影：臺語電影文化的演變與創新》，臺北：商務印書館，2013。

黃建業，《楊德昌電影研究：臺灣新電影的知性思辨家》，臺北：遠流，1995。

葉龍彥，《春花夢露——正宗臺語電影興衰錄》，臺北：博揚文化，1999。

聞天祥，《過影:1992-2011臺灣電影總論》，臺北：書林，2012。

劉紀雯，《都市流動：蒙特婁、多倫多與臺北後現代都會電影》，臺北：書林，2017。

劉紀雯，《離散為家：當代加拿大後殖民小說》，臺北：臺大出版社，2017。

蔡明亮等，《愛情萬歲：蔡明亮的電影》，臺北：萬象，1994。

鄭秉泓，《臺灣電影愛與死》，臺北：書林，2011。

蕭菊貞編著，《我們這樣拍電影》，臺北：大塊文化，2016。

顏忠賢，《影像地誌學：邁向電影空間的理論建構》臺北：萬象，1996。

羅崗、顧錚主編，《視覺文化讀本》，廣西師大出版社，2003。

二、譯著

Appadurai, Arjun著，鄭義愷譯，《消失的現代性：全球化的文化向度》，臺北，群學，2009。

Barker, Chris著，羅世宏等譯，《文化研究：理論與實踐》，臺北：五南，2004。

Berry, Chris著，王君琦譯，〈著魔的寫真主義——對於張作驥電影的觀察與寫實主義的再思考〉，《電影欣賞》，2004年9月。

Berry, Michael著，李美燕等譯，《痛史：現代華語文學與電影的歷史創傷》，臺北：麥田，2016。

Brossat, Alain著，羅惠珍譯，〈賤民反叛的三個典範〉，《傳播研究與實踐》，2016年1月，頁1-10。

Calvino, Italo著，張宓譯，《看不見的城市》，南京：譯林出版社，2006。

Clarke, David B.編，林心如、簡伯、廖勇超譯，《電影城市》，臺北：桂冠，2004。

Crang, Mike著，王志弘、余佳玲、方淑惠譯，《文化地理學》，臺北：巨流，2003。

Cresswell, Tim著，徐苔玲、王志弘譯，《地方：記憶、想像與認同》，臺北：群學，2006。

Foucault, Michel著，劉北成、楊遠嬰譯，《規訓與懲罰》，北京：三聯書店，1999。

Foucault, Michel著，李洋譯，〈反懷舊〉，《寬忍的灰色黎明——法國哲學家論電影》，鄭州：河南大學出版社，2013。

Frodon, Jean-Michel著，楊海帝、馮壽農譯，〈楊德昌的電影世界：從《光陰的故事》到《一一》〉，臺北：時周文化，2012。

Harvey, David著，〈後現代電影中的時間和空間〉，羅崗、顧錚主編：《視覺文化讀本》，廣西師大出版社，2003年。

Jameson, Fredric著，陳清僑譯，張旭東編，《晚期資本主義的文化邏輯》，北京：三聯書店，1997。

Lefebvre, Henri著，李春譯，《空間與政治》（第二版），上海：上海人民出版社，2007。

Lefebvre, Henri著，王志弘譯，〈空間：社會產物與使用價值〉，《空間的文化形式與社會理論讀本》，臺北：明文，1979。

Lynch, Kevin著，胡家璇譯，《城市的意象》，臺北：遠流，2014。

Miles, Steven著，孫民樂譯，《消費空間》，南京：江蘇教育出版社，2013。

Nora, Pierre主編，黃豔紅等譯，《記憶之場——法國國民意識的文化社會史》，南京：南京大學出版社，2015年。

Relph, Edward著，謝慶達譯，《現代都市地景》，臺北市：田園城市文化，1998。

Savage, Mike. Warde, Alan著，孫清山譯，《都市社會學》臺北：五南，2004。

Silverstone, R.著，陳玉箴譯，《媒介概念十六講》，臺北：韋伯，2003。

Soja, Edward W.著，王志弘等譯，《第三空間：航向洛杉磯以及其他真實與想像地方的旅程》，新北市：桂冠，2004。

Tuan, Yi-Fu（段義孚）著，潘桂成譯，《經驗透視中的空間和地

方》，臺北：編譯館，1998。

Udden, James著，黃文傑譯，《無人是孤島：侯孝賢的電影世界》，
上海：復旦大學出版社，2014。

Wood, Denis著，王志弘、李根芳、魏慶嘉、溫蓓章譯，《地圖權
力學》，臺北：時報文化，1996。

林松輝著，譚以譯，《蔡明亮與緩慢電影》，臺北：臺大出版
社，2016。

柯瑋妮著、黃煜文譯，《看懂李安——第一本從西方觀點剖析李
安的專書》，臺北：時周文化，2009。

葉蓁著、黃宛瑜譯，《想望臺灣：文化想像中的小說、電影和國
家》，臺北：書林，2011。

三、單篇論文

白睿文，〈移民、愛國、自殺：白先勇和白景瑞作品中的感時憂國
與美國夢想〉，《台灣文學學報》，2009年第6期，頁47-76。

安寧，朱竑，〈他者，權力與地方建構：想像地理的研究進展與
展望〉，《人文地理》，2013年第1期，頁20-25。

江欣樺，〈《不能沒有你》之家庭關係分析：從伊底帕斯歷程理
論出發〉，《傳播與科技》，2011年第3期，頁4-13。

江凌青，〈從媒介到建築：楊德昌如何利用多重媒介來呈現《一
一》裡的臺北〉，《藝術學研究》，2011年11月，頁167-209。

吳舒潔，〈從高雄看臺灣：電影高雄的在地化生產與主體意識的
想像〉，《臺灣研究集刊》，2017年5月，頁95-102。

李秀娟，〈誰知道自己要的是什麼？：楊德昌電影中的後設
「新」臺北〉，《中外文學》，2004年8月，頁39-61。

李依倩，〈歷史記憶的回復、延續與斷裂：媒介懷舊所建構的
「古早臺灣」圖像〉，《新聞學研究》87期，頁51-96。

李紀舍，〈臺北電影再現的全球化空間政治：楊德昌的《一一》

和蔡明亮的《你那邊幾點？》〉，《中外文學》，2004年8月，頁81-99。

李廣均，〈差異、平等與多元文化：眷村保存的個案研究〉，《社會分析》，2016年02期，頁1-39。

亞太移駐勞工工作團、夏曉鵑，〈菲律賓移駐勞工在臺灣的處境〉，《臺灣社會研究季刊》，48期，2002年12月，頁225-234。

何謹然，〈全球化的文化邏輯——混雜性〉，《合肥工業大學學報（哲學社會科學版）》，2012年6月，頁88-91。

林文淇，〈世紀末臺灣電影中的臺北〉，廖咸浩、林秋芳編，《2004臺北學國際學術研討會論文集》，臺北：臺北市文化局，2006，頁113-126。

林芬郁，〈公園・浴場：新北投之文化地景詮釋〉，《地理研究》，第62期，2015年5月，頁25-54。

孫曉天，〈黑白之間，光影之外——淺析影片《不能沒有你》的光影色調〉，《電影評介》，2010年第4期，頁37。

塗翔文，〈2015年臺灣電影：世代與類型的光譜〉，《當代電影》，2016年第4期，頁113-116。

張小虹，〈臺北慢動作：身體－城市的時間顯微〉，《中外文學》，2007年第6期，頁121-154。

張英進，〈重繪北京地圖：多地性、全球化與中國電影〉，《藝術學研究》（南京），2008年12月，頁352-371。

張雪君，〈電影《艋舺》少年幫派議題再現之研究〉，《區域與社會發展研究》，2017年12月，頁55-78。

張經武，〈『框取』與『溢出』——電影作用於城市旅遊的機制〉，《文化產業研究》，2016年11月，頁246。

張靄珠〈蔡明亮電影的廢墟、身體、與時間－影像，析論《天邊一朵雲》、《你那邊幾點》及《黑眼圈》〉，《中外文學》，2013年12期，頁79-116。

梅家玲，〈八九十年代的眷村小說的家國想像與書寫政治〉，陳

大為、鐘怡雯主編，《20世紀臺灣文學專題——創作類型與主題》，臺北：萬卷，2006年。

許詩玉，〈論《艋舺》的空間再現〉，《文化研究月報》，2012年5月，第128期，頁45-52。

陳良斌，〈邊緣空間的差異政治——圖繪福柯的空間批判敘事〉，《天府新論》，2013第1期，頁11-16。

童強，〈權力、資本與縫隙空間〉，陶東風，周憲編，《文化研究》，第10輯，社會科學文獻出版社，2010年，頁104-121。

馮品佳，〈慾望身體：蔡明亮電影中的女性影像〉，《中外文學》2002年第3期，頁99-112。

黃淑玲，〈地點置入：地方政府影視觀光政策的分析〉，《新聞學研究》2016年1月，頁9-10。

黃儀冠，〈言情敘事與文藝片——瓊瑤小說改編電影之空間形構與現代戀愛想像〉，《東華漢學》，2014年6月，頁329-372。

楊哲豪，〈電影與地景：《醉生夢死》與寶藏巖〉，《文化研究集刊》，2015年9月。

楊凱麟，〈荒蕪的生命、茂盛的影像：論蔡明亮電影的內框與平行主義〉，《文化研究》，2012年第9期，頁147-168。

萬宗綸，〈都市邊緣中想望的現代性：張作驥《醉生夢死》與臺灣城市電影〉，https://www.geog-daily.org/24433206873541335 54265372film-reviews/2643165

廖瑩芝，〈幫派、國族與男性氣概：解嚴後臺灣電影中的幫派男性形象〉，《文化研究》第20期，頁53-78。

劉思韻，〈論當下臺灣電影對傳統父親形象的超越——以影片《不能沒有你》為例〉，《北京電影學院學報》，2010年第2期，頁106-108。

劉紀雯，〈臺北的流動、溝通與再脈絡化：以《臺北四非》、《徵婚啟事》和《愛情來了》為例〉，《中央大學人文學報》，2008年7月，頁217-259。

儲雙月，〈消費主義時代與全球化語境下的電影懷舊〉，《浙江

社會科學》2011年9月，頁137-141。

戴伯芬，〈不能沒有你──透視國家介入底層的溫情暴力〉，
　　《文化研究月報》，2009年（95），頁15-16。

戴錦華、王立堯，〈空間與階級的魔方〉，《社會科學報》，
　　2016年10月20日。

藍佩嘉，〈跨越國界的生命地圖：菲籍家務移工的流動與認同〉，
　　《臺灣社會研究季刊》，48期，2002年12月，頁169-218。

嚴芳芳，〈當代臺灣電影中的「外籍勞工」形象〉，《南京師範
　　大學文學院學報》，2015年第02期，頁124-129。

四、學位論文

白敏澤，〈民俗文化與地方性生產──論臺灣「後－新電影」中
　　的鄉土性（2008-2012）〉，臺中：國立中興大學臺灣文學與
　　跨國文化研究所碩士學位論文，2014。

孫維三，〈臺灣電影中的「南部」──一個符號學的觀點〉，花
　　蓮：慈濟大學傳播學系碩士學位論文，2010。

吳怡蓉，〈《艋舺》，行銷了誰的艋舺？〉，臺北：國立臺灣大
　　學新聞研究所碩士論文，2010年。

李怡秋，〈白景瑞早期電影風格研究（1964-1970）：「健康寫
　　實」中的異質寫實性〉，臺南：國立臺南藝術大學動畫藝術與
　　影像美學研究所碩士學位論文，2012。

李律鋒，〈臺北市中華路的歷史影像1960-1990：中華商場、南機場
　　與外省族群〉，臺北：國立政治大學博士學位論文，2015年。

李家瑩，〈電影與城市品牌行銷之研究──以臺北市為例〉，臺
　　北：銘傳大學碩士學位論文，2011年。

張維方，〈家非家：鍾孟宏電影中的詭態、間際與遲延〉，
　　（Unhomeliness at Home: The Uncanniness, Liminality, and
　　Belatedness in Chung Mong-hong's Films），新竹：國立交通大

學外國語文學系外國文學與語言學研究所學位論文，2013。

陳平浩，〈城市顯影：萬仁電影中的階級、性別、與歷史〉（Projecting Taiwan's Urbanization: Class, Gender, and History in Wan Jen's Films），桃園：國立中央大學英美語文學研究所碩士論文，1998。

陳怡華，〈都市漫遊者──蔡明亮電影中的臺北人〉，新北：輔仁大學碩士學位論文，2002。

陳冠樺，〈魔幻之水：論張作驥《美麗時光》中「缺席的母親」〉，臺南：國立成功大學藝術研究所碩士學位論文，2010。

黃清順，〈臺灣「後新電影」中的「本土」義蘊──以《海角七號》、《陣頭》、《總舖師》等三部電影為觀察對象〉，嘉義：國立中正大學臺灣文學研究所碩士論文，2014。

劉一瑾，〈表徵與建構：中國早期電影的底層空間研究（1905-1937）〉，臨汾：山西師範大學戲劇與影視學博士論文，2016。

蔡幸娟，〈邊緣的再現政治：電影如何建構寶藏巖之地方感〉，臺北：國立臺北教育大學社會與區域發展學系碩士論文，2017。

蔡敏秀，〈臺灣移工電影中的家、城市和第三空間──以《我倆沒有明天》、《娘惹滋味》和《臺北星期天》為例〉，新竹：國立清華大學臺灣文學研究所碩士論文，2017。

鄭又寧，〈從城市行銷電影看臺北意象形塑〉，臺北：國立臺北教育大學碩士論文，2013。

鄭蓉，〈眷村居民的生命歷程與身分認同研究〉，臺北：國立臺北教育大學社會科教育學系碩士論文，2007。

賴建宏，〈東南亞移工在臺灣電影中的後殖民呈現──以《臺北星期天》、《歧路天堂》為例〉，新北：世新大新廣播電視碩士論文，2015。

羅立芸，〈在影像中遊走：城市行銷觀點下的臺北城市空間及其

影像再現〉，臺北：國立政治大學碩士學位論文，2010。

五、研討會、網站

〈美學與庶民：2008臺灣「後新電影」現象〉國際學術研討會，
　　2009年10月29-30日，臺北：中研院。
小野，〈臺灣電影的文學性格和地景的去中心化〉，文學・電
　　影・地景學術研討會，臺北：2011。
莊宜文，〈紅色光影的遞嬗——以1949年前後為關鍵背景的中港
　　電影〉，臺北：跨越1949——文學與歷史研討會，2016年12月
　　25日。
陳儒修，〈走出悲情：臺灣電影的另一種面貌〉，臺中：中華傳
　　播學會2012年會，2012。
謝靜雯，〈以類型觀點看國片中幫派故事的呈現——以《艋舺》
　　與《翻滾吧！阿信》為例〉，臺中：中華傳播學會2012年會。
臺灣電影網http://www.taiwancinema.com/ct_75032_265
臺北電影節http://www.taipeiff.taipei/Content.aspx?FwebID=113
　　eab9d-8fae-4e6e-9ed9-06b9dd2f0648
〈翻滾吧！文學・電影・地景：小野論臺灣電影〉，轉引自《放
　　映週報》http://www.funscreen.com.tw/headline.asp?H_No=374
中國票房網http://www.cbooo.cn/m/627601
票房新聞報導https://www.nownews.com/news/20101221/580597
中國票房網http://www.cbooo.cn/m/596052
中國票房網http://www.cbooo.cn/m/660342
中國票房網http://www.cbooo.cn/m/639871
文化部文化資產局，http://view.boch.gov.tw/NationalHistorical/
　　ItemsPage.aspx?id=3
臺中市打造〈中臺灣電影中心〉，http://news.ltn.com.tw/news/life/
　　breakingnews/1844821

臺北市電影委員會網站，http://www.filmcommission.taipei/tw/
MessageNotice/NewsDet/1725

臺北市電影委員會網站，http://www.filmcommission.taipei/tw/
MessageNotice/NewsDet/2681

臺北市電影委員會網站http://www.filmcommission.taipei/cn/Grant/
Static/6712

中正紀念堂管理處網站，http://www.cksmh.gov.tw/index.php?code=
list&ids=487

臺北市電影委員會網站http://www.filmcommission.taipei/tw/
MessageNotice/NewsDet/2423

臺北國際藝術村網站http://www.artistvillage.org/about.php

中正紀念堂管理處網站，http://www.cksmh.gov.tw/index.php?code=
list&ids=483

維基百科：https://zh.wikipedia.org/wiki/台灣最高電影票房收入列表

維基百科：https://zh.wikipedia.org/wiki/紅包場

都市快報，〈鈕承澤宣傳《love》自稱天命就是拍電影〉http://ent.
sina.com.cn/m/c/2012-02-15/12013555403.shtml

王玉燕，〈在黑白影像裡看見臺灣本色——《不能沒有你》導演
戴立忍專訪〉，《放映週報》http://www.funscreen.com.tw/
headline.asp?H_No=257

黃怡玫，林文淇，〈在城市的黑夜撥雲見日——專訪《停車》
導演鍾孟宏〉，《放映週報》http://www.funscreen.com.tw/
headline.asp?H_No=221

王玉燕，〈義氣至上的生猛青春——《艋舺》導演鈕承澤專訪〉，
《放映週報》http://www.funscreen.com.tw/headline.asp?H_
No=285

王玉燕，〈一段漫長的真愛旅程——《霓虹心》導演劉漢威專
訪〉，《放映週報》http://www.funscreen.com.tw/headline.
asp?H_No=274

王玉燕，〈追本溯源，重建臺灣人的自信——專訪《大稻埕》

導演葉天倫〉，《放映週報》http://www.funscreen.com.tw/headline.asp?H_No=496

林文淇，〈饅頭牽引的歷史──《麵引子》導演李祐寧專訪〉，《放映週報》http://www.funscreen.com.tw/headline.asp?H_No=372

曾芷筠、陳平浩，〈兩個男人與沙發，一種夢想與現實：專訪《臺北星期天》導演何蔚庭〉，《放映週報》http://www.funscreen.com.tw/headline.asp?H_No=297

何俊穆，〈專訪《五星級魚干女》導演林孝謙，編劇呂安弦〉，臺北市電影委員會網站http://www.filmcommission.taipei/tw/MessageNotice/SpecialRegionDet/4479

曾芷筠，〈與臺式魚干女一起過五星級人生──專訪導演林孝謙、編劇呂安弦〉，《放映週報》http://www.funscreen.com.tw/headline.asp?H_No=607

六、英文文獻

Adams, Paul C. *Geographies of Media and Communication: A Critical Introduction*, London: Wiley Blackwell, 2009.

Allen, John. "Worlds within cities ", Massey, Doreen B. et al. *City Worlds. London and New York*: Routledge in association with the Open University, 1999.

Anderson, Benedict. *Imagined communities: reflections on the origin and spread of nationalism*, London: Verso, 1991.

Appadurai, Arjun. *Modernity at Large: Cultural Dimensions of Globalization*. Minneapolis: University of Minnesota Press, 1996.

Berry, Chris. Lu, Feii. *Island on the Edge: Taiwan New Cinema and After*. H.K: Hong Kong University Press, 2005.

Bhabha, Homi . "Queen's English", *Artforum* 35.7, 1997, 25-27.

Bhabha, Homi. "Culture's in Between", *Artforum* (3rd anniversary issue), 1993, 212.

Boym, Svetlana. *The future of nostalgia*. New York: Basic Books, 2008.

Castells, Manuel. *The Informational City: Information Technology, Economic Restructuring and the Urban-Regional Process*, Cambridge: Blackwell, 1989.

Connell, J. "Toddlers, tourism and Tobermory: Destination marketing issues and television-induced tourism", *Tourism Management*, 26(5), 2005, 763-776.

Cosgrove, D. *The iconography of landscape: Essays on the symbolic representation, design, and use of past environments*. Cambridge: Cambridge University Press, 1988.

Davis, Darrell William and Chen, Ru-Shou Robert. eds., *Cinema Taiwan: Politics, popularity and state of the arts*, London and New York: Routledge, 2007.

Foucault, Michel. "Of Other Spaces, Heterotopias." *Architecture, Mouvement*, Continuité 5(1984): 46-49.

Hall, Stuart. *The Question of Cultural Identity*, Cambridge: Polity Press, 1991.

Harvey, David. *Justice, Nature and Geography of Difference*, Cambridge: Blackwell Publishers, 1996.

Haymes, S. N. *Race, culture, and the city: A pedagogy for black urban struggle*, Albany: State University of New York Press, 1995.

Hong ,Guo-Juin. *Taiwan Cinema: A Contested Nation on Screen*, New York: Palgrave Macmillan, 2011.

Jameson, Frederic. "Remapping Taipei", *The Geopolitical Aesthetic*, Bloomington, Indiana University Press, 1992, 114-157.

Jameson, Fredric. "Postmodernism and Consumer Society", *The Anti-Aesthetic: Essays on Postmodern Culture*, Foster, Hal ed., Seattle: Bay Press. 1983, 111-125.

Kracauer, Siegfried. *Theory of Film: The Redemption of Physical Reality*, Princeton: Princeton University Press, 1960.

Kraidy, Marwan. *Hybridity, or the Cultural Logic of Globalization*, Philadelphia: Temple University Press, 2005.

Lefebvre, Henri. "Space: Social Product and Use Value", Freiberg, J. W. ed., *Critical Sociology: European Perspective*. New York: Irvington, 1979, 285-295.

Lefebvre, Henri. *The Production of Space*. Nicholson-Smith, Donald trans. Oxford: Blackwell, 1991.

Lefebvre, Henri. *The Survival of Capitalism*, Bryant, Frank trans. London: Allison & Busby, 1976.

Lefebvre, Henri. *Writings on Cities*, Kofman et al. trans. Oxford: Blackwell, 1996.

Massey, Doreen. B. "Power-geometry and a progressive sense of place". Bird, J. ed. *Mapping the Futures: Local Cultures, Global Change*, New York: Routledge, 1993.

Massey, Doreen. *A Global Sense of Place, Space, Place and Gender*. Minneapolis: University of Minnesota Press, 1994.

Pieterse, Jan Nederveen. "Globalization as Hybridization." Featherstone, Mike et al eds., *Global Modernities*. London, Thousand Oaks and New Delli: Sage, 1995, 45-68.

Johnston, R. J. Pratt, Geraldine and Watts, Michael eds. *The Dictionary of Human Geography*, Oxford: Blackwell, 2000.

Sassen, Saskia. *The Global City: New York, London, Tokyo*. Princeton: Princeton University Press.1991.

Shen, Shiao-Ying. "Stylistic Innovations and the Emergence of the Urban in Taiwan Cinema: A Study of Bai Jingrui's Early Films", *Tamkang Review*, 2007(37), 25-50.

Tuan, Yi-Fu. *Topophilia: A Study of Environmental Perception, Attitudes, and Values*. Columbia: Columbia University Press,1990.

Vagionis, N. & Loumioti, M. "Movies as a tool of modern tourist marketing", *Tourismos: An International Multidisciplinary Journal of Tourism*, 6(2), 2011,353-362.

Wilson, Flannery. *New Taiwanese Cinema in Focus: Moving Within and Beyond the Frame*, Edinburgh: Edinburgh University Press, 2014.

Wilson, Flannery. "Filming Disappearance or Renewal? The Ever-Changing Representations of Taipei in Contemporary Taiwanese Cinema", *Sense of Cinema*, 2011.

Yeh, Yueh-yu. Davis, Darrell. *Taiwan Film Directors: A Treasure Island (Film and Culture Series)*, New York:Columbia University Press, 2005.

Adams, Paul C. *Geographies of Media and Communication: A Critical Introduction*, London: Wiley Blackwell, 2009.

2008-2017臺灣電影中的臺北地景統計表

（本研究整理）

電影片名	年份	時長	導演	電影中出現的臺北地景
彈‧道	2008	100分鐘	劉國昌	中正紀念堂、總統府、中山橋
停車	2008	90分鐘	鍾孟宏	華西街夜市、承德路
愛的發聲練習	2008	113分鐘	李鼎	三峽
渺渺	2008	82分鐘	程孝澤	景美女中、西門町、永康街
一八九五	2008	105分鐘	洪智育	板橋林本源園
囧男孩	2008	104分鐘	楊雅喆	淡水、違建、永和頂溪捷運站
臺北異想	2009	94分鐘	鄭芬芬、鈕承澤、許榕容、程孝澤、李啟源、陳映蓉、安哲毅、李康生，八位導演	麗水街33巷、林安泰古厝、臺北市立美術館公車站、光點臺北、臺北車站、西門町6號出口、南門、天文臺公車站、臺北101、美麗華摩天輪、六張犁捷運站、仁愛敦化路口、聞山咖啡館
霓虹心	2009	89分鐘	劉漢威	三芝飛碟屋、鼻頭角、臺北101、東區、SOGO、華西街古山圓旅社

電影片名	年份	時長	導演	電影中出現的臺北地景
曖昧	2009	90分鐘	莫妮卡楚特	淡水、萬華、東區、烏來、德國漢堡
臉	2009	141分鐘	蔡明亮	華山文創園區
聽説	2009	109分鐘	鄭芬芬	天母、石牌國中游泳池、北投運動中心、信義區香榭大道、寧夏夜市
陽陽	2009	111分鐘	鄭有傑	木柵河堤
愛到底	2009	92分鐘	九把刀,方文山,陳奕先,黃子佼	華山文創園區
如夢	2010	122分鐘	羅卓瑤	臺北101內外
初戀風暴	2010	110分鐘	江豐宏	瑞芳
當愛來的時候	2010	108分鐘	張作驥	萬華鳥街
近在咫尺	2010	103分鐘	程孝澤	市政府停機坪、中山堂、美麗華
實習大明星	2010	95分鐘	劉國昌	西門町紅樓、華山藝文特區、西門町阿帕練團室、自來水博物館
第36個故事	2010	82分鐘	蕭雅全	富錦街
混混天團	2010	100分鐘	錢人豪	捷運站
獵豔	2010	87分鐘	卓立	連雲街連雲公寓、京華城、連雲公園、臺北101空拍

電影片名	年份	時長	導演	電影中出現的臺北地景
一頁臺北	2010	85分鐘	陳駿霖	誠品敦南、誠品東湖、師大夜市、捷運、正純小吃店、河濱公園自行車道、大安森林公園、全家便利店、榮星公園、忠孝西路與中山南北路口天橋
艋舺	2010	141分鐘	鈕承澤	圓山大飯店、清水祖師廟、華西街夜市、龍山寺、剝皮寮、西門六號出口楊桃店、仁濟醫院、古山園旅社
臺北星期天	2010	82分鐘	何蔚庭	臺北101、民生東路5段、大安區麗水街、內湖石潭路、暖暖、五股籃球場、三芝檳榔攤、中山北路金萬萬商場
戀愛恐慌症	2011	91分鐘	Rocky Jo	文山兒童育樂中心、大安運動中心、臺北小巨蛋、吳興街220巷
電哪吒	2011	95分鐘	李運傑	三重先嗇宮
麵引子	2011	112分鐘	李祐寧	寶藏巖
殺手歐陽盆栽	2011	103分鐘	李豐博，尹志文	寶藏巖、BARCODE、北投文物館、泰安街
賽德克‧巴萊（上）：太陽旗	2011	144分鐘	魏德聖	林口、烏來、臺北賓館
賽德克‧巴萊（下）：彩虹橋	2011	123分鐘	魏德聖	林口、烏來、臺北賓館
帶一片風景走	2011	101分鐘	澎恰恰	總統府
消失打看	2011	103分鐘	陳宏一	大同高中、臺北101、北門等
雞排英雄	2011	124分鐘	葉天倫	三峽公所

電影片名	年份	時長	導演	電影中出現的臺北地景
那些年，我們一起追的女孩	2011	107分鐘	柯景騰（九把刀）	平溪老街、菁桐車站、輔大、臺科大、石門白沙灣、西門町電影街、TM Coffee-Taxi Museum
妳是否依然愛我	2011	94分鐘	葉鴻偉	鼓浪嶼／臺北
親愛的奶奶	2012	119分鐘	瞿友寧	新店中央新村、新店環河路（捷運機廠用地）、永和福和市場及福和橋、中和華中橋、樹林武林工業區、萬里野柳
命運狗不理	2012	109分鐘	李天爵	汐止
逆光飛翔	2012	110分鐘	張榮吉	新北雙溪牡丹車站、牡丹老街、淡江大學、臺北教育大學、Leisure Café
南方小羊牧場	2012	86分鐘	侯季然	南陽街（補習街）
西門町	2012	111分鐘	王瑋	西門町（塗鴉牆、電影公園、紅樓）
變羊記	2012	103分鐘	左世強	瑞芳等
犀利人妻最終回：幸福男‧不難	2012	109分鐘	王珮華，王仁里	隨意鳥地方意大利菜、糖村蛋糕、臺北101後面廣場、君悅酒店、The Top屋頂上景觀餐廳
BBS鄉民的正義	2012	106分鐘	林世勇	信義區新光三越附近
女朋友‧男朋友	2012	106分鐘	楊雅喆	中正紀念堂、臺北橋、碧湖公園、臺師大、中正高中、興雅國中、雙連市場
手機裡的眼淚	2012	93分鐘	張世儫	建國高中、木柵捷運站、內湖捷運站、仁愛路林蔭大道、通化夜市、大湖公園

電影片名	年份	時長	導演	電影中出現的臺北地景
寶島雙雄	2012	89分鐘	張訓瑋	故宮
內人／外人—吉林的月光	2012	116分鐘	陳慧翎	新北
臺北飄雪	2012	98分鐘	霍建起	平溪、菁桐車站、小巨蛋
女孩壞壞	2012	94分鐘	翁靖廷	猴硐運煤橋、願景館、火車站，淡水商工、淡水漁人碼頭，菁桐火車站及車站旁礦場
愛	2012	127分鐘	鈕承澤	信義商圈、臺北W飯店、大安森林公園、環河自行車道、松壽公園、遼寧街夜市、美麗華摩天輪、彩虹橋、臺北101、貓空、東門市場、印象畫廊
新天生一對	2012	100分鐘	朱延平	捷運劍南路、捷運市政府
寶島大爆走	2012	100分鐘	羅安得	信義區
天臺	2013	122分鐘	周杰倫	臺鐵臺北機廠員工浴室
總舖師	2013	145分鐘	陳玉勳	國父紀念館（決賽）、大直典華（初賽、複賽）、青田街
瑪德2號	2013	87分鐘	朱家麟	迪化街、松山文創園區
明天記得愛上我	2013	106分鐘	陳駿霖	健康國小、捷運文湖線、市府地下停車場、延壽街314巷
變身	2013	96分鐘	張時霖	中正紀念堂、SOGO、捷運站、臺北101

電影片名	年份	時長	導演	電影中出現的臺北地景
阿嬤的夢中情人	2013	125分鐘	北村豐晴，蕭力修	北投製片廠、硫磺谷、中和禪寺、林口苦伶林戲院、瑞芳南雅漁港、波麗路西餐廳、龍鳳谷、
逗陣ㄟ	2013	121分鐘	盧金城	臺北北投中心新村、臺大宿舍、圓山大飯店
大尾鱸鰻	2013	98分鐘	邱瓈寬	ATT4FUN、西門町美國街、臺北市政府停機坪、剝皮寮、南港警察局
志氣	2013	125分鐘	張柏瑞	景美中學
舞鬥	2014	82分鐘	何平，吳程恩	新店高中、臺北車站
臺北工廠II	2014	97分鐘	謝駿毅，卓立，侯季然	臺北101、西門町6號出口等
極光之愛	2014	110分鐘	李思源	Longtimeago Café、富貴角
逆轉勝	2014	105分鐘	孔玟燕	南港瓶蓋工廠日治時代辦公室（冠軍撞球館）
滿月酒	2014	102分鐘	鄭伯昱	捷運動物園站、永和豆漿、臺北101、西門紅樓、兩廳院、自由廣場、東門、臺北車站、桃園機場
澀女郎電影版：男生女生騙	2014	101分鐘	伍宗德	臺北101、桃園機場
五月一號	2014	110分鐘	周格泰	臺灣博物館、民生社區、板橋車站
共犯	2014	89分鐘	張榮吉	復興高中、醒吾科技大學、永春高中
相愛的七種設計	2014	117分鐘	陳宏一	信義路、世貿中心廣場、敦化南路知了工作室、薇閣大直旗艦館、「老乾杯」燒肉店、首都大飯店、東區「茶街」上黃色招牌的小攤

電影片名	年份	時長	導演	電影中出現的臺北地景
車拼	2014	76分鐘	萬仁	松山機場、捷運、故宮、臺北101、中正紀念堂、自由廣場、信義區、大溪蔣公銅像紀念公園
只要一分鐘	2014	112分鐘	陳慧翎	松山文創園區、花博夢想館、陽明山美軍眷社、天母SOGO前街道以及捷運文湖線等
不能沒有你	2014	92分鐘	戴立忍	舊中正一分局、總統府，中山南路、忠孝西路路口處天橋
大稻埕	2014	134分鐘	葉天倫	大稻埕、總統府、中山堂、西門、淡水滬尾砲臺、臺北賓館、臺大圖書館、九份昇平戲院
角頭	2015	105分鐘	李運傑	南機場二期公寓，大漢溪右岸媽祖
青田街一號	2015	111分鐘	李中	遼寧街、仁愛路等
紅衣小女孩	2015	91分鐘	程偉豪	臺北福州山公園
南風	2015	94分鐘	萩生田宏治	九份、基隆、淡水
醉・生夢死	2015	107分鐘	張作驥	寶藏巖、景美市場、西門町6號出口、西門紅樓
我的少女時代	2015	134分鐘	陳玉珊	木柵公園、西門町U2電影館、臺北市青少年發展處、榮星花園、童軍陽明山運動中心
念念	2015	119分鐘	張艾嘉	101、便利店、誠品、金山、臺北車站
風中家族	2015	126分鐘	王童	陽明山美軍眷村

電影片名	年份	時長	導演	電影中出現的臺北地景
一萬公里的約定	2016	103分鐘	洪昇揚	九份、金瓜石、三貂嶺車站
一路順風	2016	112分鐘	鍾孟宏	萬華區西寧南路、大同區華陰街（獅城大旅館、潘家60年老牌牛肉麵）、大安區信義路鼎泰豐
我的蛋男情人	2016	113分鐘	傅天余	四四南村、光點臺北
銷售奇姬	2016	129分鐘	卓立	忠孝復興捷運站
六弄咖啡館	2016	103分鐘	吳子雲	合江街、溫州街、環河南路二段、南陽街、富錦街與伊通街、政大志希樓、臺大資源中心小劇場、沐鴉咖啡館、Rebirth Café、臺北大學、好樂迪松榮店
風雲高手	2016	106分鐘	張清峰	陽明山國家公園、華山1914文創園區
極樂宿舍	2016	116分鐘	林世勇	臺北大學
五星級魚干女	2016	98分鐘	林孝謙	北投（捷運站、博物館、北投公園、地熱谷、硫磺）
大釣哥	2017	110分鐘	黃朝亮	淡水竹圍、三重疏洪十六路的觀光市集、深坑老街、剝皮寮
52赫茲我愛你	2017	110分鐘	魏德聖	大安森林公園、美堤河濱公園、臺北101大樓、松山運動中心、臺北捷運北投站、勞瑞斯牛排餐廳、香堤大道
強尼‧凱克	2017	106分鐘	黃熙	古亭、中永和

新美學61　PH0264

新鋭文創
INDEPENDENT & UNIQUE

重繪臺北地圖：
21世紀臺灣電影中的臺北再現

作　　者	黃詩嫻
責任編輯	尹懷君
圖文排版	黃莉珊
封面設計	劉肇昇

出版策劃	新鋭文創
發 行 人	宋政坤
法律顧問	毛國樑　律師
製作發行	秀威資訊科技股份有限公司
	114 台北市內湖區瑞光路76巷65號1樓
	電話：+886-2-2796-3638　傳真：+886-2-2796-1377
	服務信箱：service@showwe.com.tw
	http://www.showwe.com.tw
郵政劃撥	19563868　戶名：秀威資訊科技股份有限公司
展售門市	國家書店【松江門市】
	104 台北市中山區松江路209號1樓
	電話：+886-2-2518-0207　傳真：+886-2-2518-0778
網路訂購	秀威網路書店：https://store.showwe.tw
	國家網路書店：https://www.govbooks.com.tw

出版日期	2022年3月　BOD一版
定　　價	420元

讀者回函卡

國家圖書館出版品預行編目

重繪臺北地圖：21世紀臺灣電影中的臺北再現 /
黃詩嫻著. -- 一版. -- 臺北市：新銳文創,
2022.03
　　面；　公分. -- (新美學；61)
BOD版
ISBN 978-626-7128-00-8(平裝)
1. 電影史 2. 影評 3. 臺灣

987.0933　　　　　　　　　　　111002833